일러두기

1. 작품설명은 '작가명, 〈작품명〉, 《출처》, 제작년도, 재료, 크기, 소장처, 도시명' 순으로 표기했습니다.

2. 본문에 나오는 도판 번호는 '각 장의 숫자, 작품 순서' 순으로 표기했습니다.

 예) ㆍ7.2 (7장의 두 번째 도판)

3. 인명 및 지명 표기는 되도록 현행 외래어 표기법을 따랐습니다.

4. 본문에서 인용되는 성경 구절은 대한성서공회의 《공동번역 개정판》을 따랐습니다.

화가의 눈

그들은
우리와 다른 눈으로
세상을 본다

플로리안 하이네 지음 · 정연진 옮김

예경

머리말

---◆◇◆---

"화가는 우리와 다른 눈으로 세상을 본다."

이 문장은 갤러리나 미술관에서 풍경화 속에 묘사된 자연과 도시에 대한 설명을 들을 때 자주 볼 수 있는 말이다. 실제로 화가들은 그럴까? 한 가지 확실한 사실은 화가들에게는 자신만의 방식으로 세상을 관찰하는 능력이 있다는 것이다. 하지만 그렇다고 해서 화가들이 우리와 전혀 다른 풍경을 보는 것은 아니다. 다만 그들은 자신이 가지고 있는 지식, 관념, 습관이라는 틀 속에서 세상을 볼 뿐이다. 예를 들어 구시대를 살았던 화가들은 오늘날 우리의 머리로는 상상하지 못할 광경을 자신들의 머릿속에 저장해두고 그림을 그렸다.

《화가의 눈 : 그들은 우리와 다른 눈으로 세상을 본다》는 화가의 발걸음을 따라 떠나는 여행이다. 그 여행길에는 화가들의 작품 속에 등장하는 실제 장소가 있다. 이 여행은 시대를 거슬러 올라가는 시간여행이기도 하다. 화가들이 성경이나 신화 속 이야기를 그리던 것에서 벗어나 주변에 있는 대상을 발견하고 그림에 담기 시작한 시점은 언제부터인가? 그리고 그 계기는 무엇인가? 이 책은 중세부터 근대, 그리고 현대에 이르기까지 자연과 도시를 담은 그림으로 예술의 흐름을 조명해본다. 중세후기의 도시 풍경화부터 실제 모습에 충실한 자연 풍경화, 낭만파의 심리적 풍경화, 인상파의 파급효과, 이상화된 도시풍경, 그리고 현대 디지털 사진술까지 주제는 무궁무진하다.

화가의 눈을 따라 떠나는 여행은 스페인, 노르웨이, 독일, 영국, 네덜란드, 프랑스를 두루 거친다. 화가들이 그림에 담은 장소는 어떤 모습일까? 그리고 화가들은

실제 풍경을 얼마나 충실하게 담아냈을까? 그 장소들에는 오늘날 옛 모습이 얼마나 남아 있을까? 우리는 작품에서 어떤 시대정신을 읽을 수 있을까?

화가들이 그림에 담은 장소를 직접 찾아가 본 것은 정말 특별한 경험이었다. 그곳에 있으니 어깨 너머로 화가들이 작업하는 과정을 훔쳐보는 기분이 들었다. 그들이 본 것을 내 눈으로 직접 보면서 나는 전혀 다른 눈으로 작품을 이해하게 되었다. 미술 작품이란 감상자가 아무리 많은 지식을 가지고 있다 해도 반드시 눈으로 보고 확인해야 하는 대상이기 때문이다. '아는 만큼 보인다'라는 말이 있듯이, 나는 이 책이 독자들에게 명화 속에 등장하는 장소를 직접 찾아가보게 하고, 이 세상을 화가의 눈으로 다시 보게 하는 계기를 제공했으면 한다.

이 자리를 빌려 감사의 마음을 전하고 싶은 사람들이 있다. 부허(Bucher) 출판사의 요아힘 헬무트 씨와 게르하르트 그루베 씨, 그리고 포토 딩켈(FOTO DINKEL)사의 알렉산드라 딩켈 씨와 위르겐 조바다 씨, 크롬 아트 시스템즈(CROME ART SYSTEMS)사의 슈테판 악스 씨는 영상자료를 준비하는 데 큰 도움을 주었다. 나의 부모님께서는 내가 집필 작업을 하는 데 필요한 교통편을 제공해주셨고, 형인 볼프강 B. 하이네는 나의 첫 독자가 되어 초고에 있던 많은 오류를 지적해줬다. 끝으로 집필하는 동안 뮌헨 집에 함께 살면서 나의 불평을 묵묵히 받아준 아내 카티아에게 감사의 마음을 전한다.

플로리안 하이네

차 례

화가와 함께 떠나는 여행길

대 서 양

스페인

★ 마드리드

★ 톨레도

★ **노르웨이**　　★ 아스가르드스트란드

북 해　　　　　　　　　　　　　동 해

★
네덜란드　★ 베이크 베이 듀스테이드

★ 델프트

★ 도르트문트

　　　　　　　★ 할레　　★ 작센 스위스

★
왕　　　　　**독일**
라 로슈 귀용
★ 파리

★ 레겐스부르크

★
★ 티롤　　　**오스트리아**

★ 아르코

★
이탈리아　★ 베네치아

★ 아를

★ 엑상프로방스

★ 아시시

지 중 해　　　　　　아 드 리 아 해

★ 로마

"미술 작품이란 인간의 열정을 통해
자연을 관찰하는 것이다."

대문호 에밀 졸라가 남긴 이 말은 정말 명언인 것 같다. 하지만 이 명언은 반만 맞다. 인간이 열정을 통해 자연을 관찰하는 것은 맞지만 그 열정 또한 인간이 살았던 당대의 영향을 받기 때문이다. 또 자연을 관찰해서 이를 미술로 승화시키는 일은 미술사에서 항상 당연한 것은 아니었다. 언뜻 생각하기에는 화가들이 주변에 있는 대상을 우선적으로 그렸을 것 같지만 항상 그렇지는 않았던 것이다.

고대에는 자연을 최대한 상세히 묘사했다. 따라서 자연을 가장 잘 모방하는 사람이 가장 훌륭한 화가라고 생각됐다. 이와 관련해서 고대 미술의 두 스타 화가라고 할 수 있는 제욱시스와 파라시오스에 관한 유명한 일화가 있다. 어느 날 이 두 사람은 누가 더 자연에 가깝게 그림을 그리는지 내기를 했다. 먼저 제욱시스는 포도 정물화를 그렸는데, 그림이 어찌나 정교했던지 지나가던 새가 포도를 쪼아 먹으려다 그림에 부딪칠 정도였다. 승리를 확신한 제욱시스가 우쭐해하며 파라시오스의 그림을 보러갔다. 화실에는 휘장이 드리워진 그림이 있었는데 제욱시스가 그림을 보기 위해 휘장을 걷어내려는 순간, 그것이 그림의 일부였음을 깨닫게 된다. 그리하여 제욱시스는 자신의 패배를 깨끗하게 인정했다고 한다. 제욱시스는 자연을 속일 수 있

었지만 파라시오스는 한 술 더 떠 인간을 속일 수 있었던 것이다.

이 일화에서 볼 수 있듯이 고대에는 자연을 있는 그대로 묘사하는 것이 당연하게 생각됐지만 그렇게 묘사하는 대상은 인간, 동물, 정물에만 국한되었다. 지금까지 알려진 바에 따르면 당시 화가들은 실제 풍경이나 도시를 그리는 것에는 관심이 없었다고 한다. 자신들이 원하는 대로 설정할 수 있었던 이상적 풍경만으로도 그림의 모티브는 충분했기 때문이다. 이러한 경향은 고대 미술과 철학, 문화가 점차 타락할 때까지 수백 년 동안 지속되었고, 로마의 마지막 황제인 로물루스 아우구스투스가 폐위된 서기 476년에 고대 미술 또한 막을 내린다. 이제 유럽에서는 그리스도교라는 새로운 세력이 형성되기 시작한다. 그리스도교는 391년 로마 제국의 국교가 된 이후 종교적 세력뿐만 아니라 세속적 세력 또한 떨치게 되었고, 이러한 사회적 현상은 곧 미술에도 영향을 끼쳤다.

중세시대에는 고대에 추구했던 자연의 묘사가 더 이상 중요하게 생각되지 않았다. 오히려 그 반대였다. 자연은 신의 창조물이므로 이를 묘사하는 것은 죄악이라고 생각했다. 그리하여 자연을 모티브로 한 그림은 이상적인 소재를 모티브로 한 그림에 밀려나게 된다. 당시 종교학자들은 그리스도적 이성과 정신만이 신과 인간을 잇는 도구라고 믿었고, 감각은 사람들을 이승에 연연하게 만들어 동물처럼 타락시킨다고 생각했다. 고대 철학자 플라톤은 화가를 "모방품을 모방하는 자"라고 말한 바 있다. 플라톤에게 있어 물질세계란 이데아를 모방한 것일 뿐이었기 때문이다.

중세시대에 이승에서의 삶이란 영원한 생명으로 가는 중간단계에 지나지 않았다. 따라서 미술에서 일상을 묘사하는 것은 아무런 의미가 없는 일이었고, 성경에 나오는 성스러운 내용만이 중요할 뿐이었다. 교황 그레고리오 1세(590년~604년)는 일찍이 그리스도교를 전파하는 데 있어서 그림이 매우 유용하다는 것을 간파했다. 그림은 글을 읽거나 쓰지 못하는 사람들에게도 교리를 설파할 수 있는 수단이었기 때문

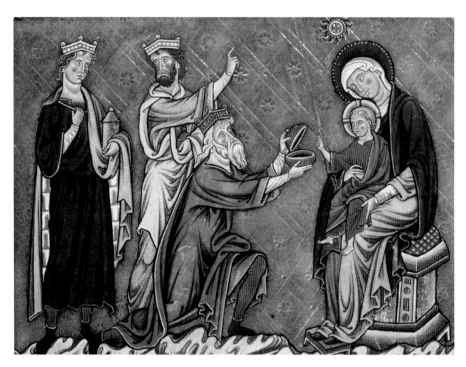

〈동방박사의 경배〉, 덴마크 잉게보르크 시편 (f.17r), 1195년경, 콩데 미술관, 상티이 •1.1

이다. 특히 이 당시 사람들은 성인들의 초상을 보며 그들의 예를 따르도록 하는 것을
중요하게 생각했다. 이에 따라 중세시대 화가들은 종교적 교리를 더욱 뚜렷하게 드
러낼 수 있는 회화 기법을 개발하기 시작했다. 즉 그리스도교 교리를 알레고리 회화
로 표현한 것이다. 이러한 알레고리 기법은 특히 그림의 배경으로 쓰였던 자연이나
도시 풍경에 자주 사용되었다. 또 그림의 메시지를 더욱 뚜렷하게 드러내기 위해,
정교하고 사실적으로 묘사를 하는 대신 대중의 눈높이에 맞춰 단순하게 묘사했다.

　4세기를 지배한 극단적인 단순화 기법 중 하나는 그림의 배경을 금박으로 처리하
는 것이었다. 이 시기에는 자연을 묘사한 배경이 사라지고 단순한 배경이 등장하
기 시작했는데 금박으로 장식된 배경이야말로 그리스도의 전지전능함을 표현하기

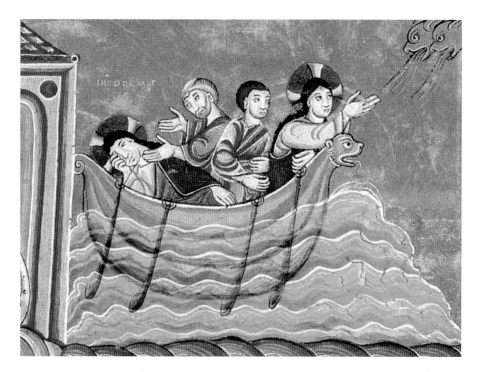

〈갈릴리 바다를 건너는 예수와 제자들〉, 에피테르나하의 황금의 서. 1030년경. 게르만 국립박물관. 뉘른베르크 •1.2

에 가장 이상적인 도구라고 생각됐다. 그림을 감상하는 사람들은 고급스러운 금장만 봐도 한눈에 종교적 색채를 알아챌 수 있었다. •1.1

고대 미술에 등장했던 유명 건물이나 풍경 같은 다양한 배경은 단순화를 추구한 중세 미술에서는 필요하지 않았다. 화가가 실제 현장에서 보고 느낀 인상보다 머릿속에서 천천히 발전시킨 인상이 더욱 중요해졌으며, 만일 배경을 금박으로 장식하지 않고 특정한 장소를 묘사하게 되더라도 최대한 단순하게 묘사하는 것이 선호됐다. 배경에 대한 이해를 돕기 위해서는 '파르스 프로 토토(pars pro toto)' 기법이 사용됐는데, 이는 라틴어 표현 그대로 '부분이 전체를 대신한다'는 뜻이다. 그리하여 숲을 표현하기 위해서는 나무 한 두 그루만 그리면 충분했고, 바다를 표현하려면 푸른색 물

결 무늬 몇 개만 그리면 되었으며, [1.2] 성은 몇 개의 기둥만 그리면 알아볼 수 있었다.

이렇게 회화 기법이 단순화된 데에는 그림을 감상한 그 당시 사람들의 지식수준도 한몫했다. 예를 들어 사람들은 성경을 통해 거룩한 성 예루살렘이 거대한 사각구조로 되어 있으며, 동서남북으로 각 3개씩 총 12개의 성문이 나 있다는 것을 잘 알고 있었다(〈요한의 묵시록〉 21장 12절 이하). 따라서 예루살렘을 그리는 화가는

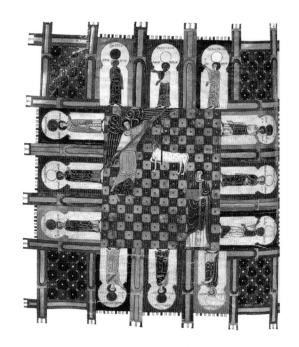

화가 미상(스페인), 〈거룩한 성 예루살렘〉, 1046년경 [1.3]

커다란 사각틀에 12개의 문만 그려넣으면 되었고, 그리스도교 신자라면 누구나 이런 그림을 이해할 수 있었다. [1.3]

사람들에게 예루살렘의 실제 모습은 중요하지 않았다. 예루살렘을 직접 방문한 사람이 드물어서 그림을 봐도 그것이 잘 그려졌는지 아닌지를 확인할 수 없었기 때문이다. 십자군 원정으로 예루살렘에 가봤다 할지라도 그 모습을 그려오는 사람은 거의 없었다.

순례자들이나 상인들이 자주 드나들어 인구 활동이 활발했던 로마 같은 도시 또한 대표적인 특징 몇 개만 잡아내면 쉽게 묘사할 수 있었다. 판테온 신전, 산탄젤로 성, 혹은 지은 죄를 용서받기 위해 하루에 모두 가봐야 한다는 7대 순례자교회 등이

로마를 묘사하는 데 자주 쓰인 소재였다.

이러한 장황한 표현들은 사실적 도시 조감도와는 거리가 멀었다. 이런 흐름을 바꿔놓은 것이 14세기에서 15세기 사이에 이탈리아에서 일어난 르네상스 운동이다. 새롭게 발전한 중앙 원근법은 다시금 사실적 묘사를 가능하게 했고, 따라서 그림 배경을 사실적으로 그리고자 하는 시도가 늘어났다.

여기에서 흥미로운 점은 초기 르네상스 화가들에게는 감상자들에게 대상의 실제 모습을 보여주는 것은 관심 밖의 일이었다는 것이다. 그들에게는 실제 건물이나 도로의 형태를 보여주는 것보다 상상 속 건물을 멋지게 그리는 것이 더 큰 관심사였다. 이러한 경향은 중앙 원근법이 발달한 피렌체에서 더욱 두드러졌다. 반면 베네치아는 달랐다. 베네치아 화가들은 배경에 반드시 궁과 운하를 그렸는데, 이후 이러한 경향은 점차 발달하여 독창적인 화풍으로 자리 잡게 된다. 훗날 카날레토나 프란체스코 과르디에 의해 널리 알려진 베두타 풍의 도시 조감도가 바로 이것이다.

하지만 15세기 말 알프스 이북 지역 화가들에게는 이처럼 사실적으로 묘사하는 것이 쉬운 일이 아니었는데, 이는 1493년 뉘른베르크에서 출판된 특별한 책 《뉘른베르크 연대기》에서 적나라하게 드러난다.

하르트만 쉐델이 편찬한 《뉘른베르크 연대기》는 초기 도서 인쇄 역사에서 가장 복잡하고도 야심찬 프로젝트였다. 하르트만 쉐델은 해외 경험이 풍부하고 교육 수준이 높은 의사 출신으로 성경, 세계, 도시, 교외에 대한 최신 정보를 책 한 권에 담고자 했다. 이를 위해 그는 각 분야 최고 전문가들을 모아 전담반을 꾸렸다. 이들 중에는 금융전문가를 비롯해서 인쇄 전문가인 안톤 코베르거도 포함되어 있었다. 코베르거는 25개 인쇄소에서 100명 이상의 직원을 거느리는 등 당대 최대 규모의 인쇄사업을 운영하던 사람이었다. 《뉘른베르크 연대기》 제작에는 유명한 화가 빌헬름 플라이덴부르프와 미하엘 볼게무트도 참여하여 1800개 이상의 목판화를 완성했다. 특

히 볼게무트가 대규모 작업을 했을 당시에 그의 수많은 조수들 중 한 사람이 알브레히트 뒤러로 추정되어 눈길을 끈다. 뒤러는 1486년에서 1490년 사이에 볼게무트와 함께 일한 것으로 보인다. ^{34쪽 뒤러 편 참조}

쉐델의 《뉘른베르크 연대기》가 특별한 이유는 독일 최초로 인쇄된 독일 지도 외에도 유명한 도시의 조감도가 수록되어 있기 때문이다. 이 책은 베네치아, 로마, 부다페스트, 뉘른베르크 같은 유명 도시에 대해 소개하면서 중세 화풍으로 묘사된 도시 조감도를 친절하게 곁들였는데, 이 도시 조감도들은 오늘날의 정교함과 비교할 수는 없지만 어느 정도 도시의 특징을 나타내준다. 조감도에서 베네치아의 두칼레 궁전이나 로마의 판테온 신전을 찾는 일은 무척 재미있다. 《뉘른베르크 연대기》는 만투아, 페루자, 시에나, 페라라, 다마스쿠스 같은 비교적 잘 알려지지 않은 도시의 조감도도 소개한다.

그런데 도시 조감도에서 이상한 점이 눈에 띈다. 시에나의 조감도 ^{1.4}를 보자. 어디서 많이 본 듯한 느낌이 들지 않는가? 다마스쿠스 조감도 ^{1.5}는 마치 데자뷔 현상을 보는 것 같다. 이게 무슨 일일까? 조감도를 자세히 들여다보면 두 개의 전혀 다른 도시에 똑같은 조감도가 사용된 것을 알 수 있다. 그것뿐만이 아니다. 이 조감도는 스페인, 마케도니아, 오스트리아 케른텐 지방, 독일 헤센 지방을 소개할 때도 등장한다. 사람들은 이것을 보고 인쇄가 잘못되었거나, 우연히 비슷한 조감도를 그린 게 아닐까 생각할 것이다. 하지만 둘 다 아니다. 같은 모양의 도시 조감도를 사용한 이유는 《뉘른베르크 연대기》 편찬의 원칙, 더 나아가서는 중세미술의 상징성의 원칙에 있다. 이 책에서 소개하는 80개 도시는 15종류의 삽화를 공유하게 되어 있었던 것이다.

또 다른 예는 마그데부르크와 파리 조감도를 비교해보면 잘 나타난다. ^{1.6, 1.7} 마그데부르크 조감도는 비교적 내용을 충실하게 담고 있다. 반면 파리 조감도는 마그데

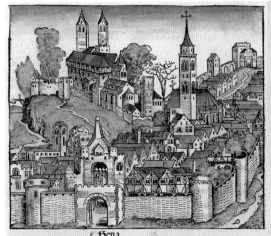
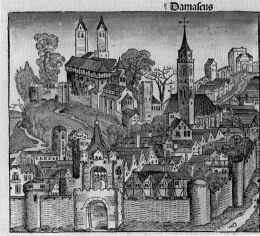

〈시에나〉(f.80r), 《뉘른베르크 연대기》, 1493년 •1.4 〈다마스쿠스〉(f.23v), 《뉘른베르크 연대기》, 1493년 •1.5

부르크 조감도의 반쪽을 그대로 가지고 온 듯하다. 그렇다면 당시 사람들은 이러한 점에 대해 전혀 의구심을 가지지 않았을까? 믿기지 않겠지만, 그렇다. 《뉘른베르크 연대기》 집필 목적이 현대적인 텍스트로 세계 지식을 알리는 것이었음에도 불구하고 그림의 정확성 여부에는 아무도 관심을 갖지 않았다. 이는 무관심을 넘어 순진함에 가까운 행동이다. 이 책이 지식인층을 대상으로 하고 있다는 것을 생각해 볼 때, 그림이 정확한지 그렇지 않은지에 대해 그 누구도 관심을 갖지 않은 것은 충격적인 일이다. 이는 미술을 대하는 중세만의 시각에서 기인한 것이다. 당시 화가들은 현실성에 대해 오늘날과는 다른 생각을 가지고 있었다. 그들에게는 이 세상을 있는 그대로 보여주는 것이 중요하지 않았다. 그들은 다만 이상향을 보여주고자 했을 뿐이다. 그렇다면 시에나와 다마스쿠스를 다르게 표현할 필요가 어디 있겠는가? 따라서 쉐델로서는 이곳이 중요한 도시임을 상징하는 그림 한 종류만 있으면 충분했던 것이다. 물론 당시 독자들도 책 이곳저곳에서 같은 조감도가 여러 번 등장한다는 것을

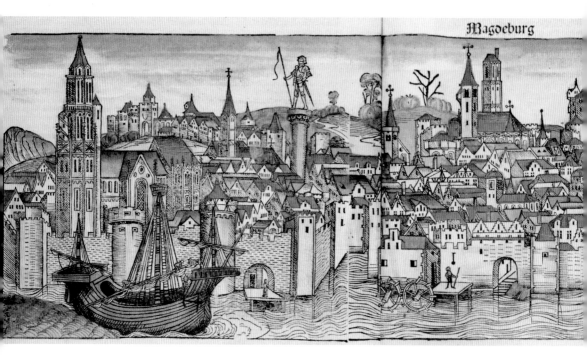

〈마그데부르크〉(*f.180r), 《뉘른베르크 연대기》. 1493년 ∙1.6

눈치챘겠지만, 그렇다고 무슨 문제가 있겠는가. 게다가 독자들 중에서 도시 묘사가
틀렸다고 반박할 방법이 있는 사람은 거의 없었다.

　중세의 회화 기법은 오늘날의 픽토그램(그림문자 — 옮긴이)과 닮았는지도 모른다.
《뉘른베르크 연대기》속 삽화는 해당 도시가 부흥하고 있음을 보여주기 위한 것이
었다. 어떤 도시인지는 텍스트가 설명하고 있고, 사람들은 텍스트에 있는 것만 믿
었다. 오늘날 픽토그램에 등장하는 사람이나 비행기도 특정한 사람이나 특정한 비
행기를 표현한 것이 아니다. 픽토그램이란 누구나 보고 파악할 수 있는 대표적인 특
징을 지닌 것이기 때문이다.

　앞에서도 말했지만 알프스 이남 지역 화가들은 좀 더 시대를 앞서 있었다. 이 지

〈파리〉(*f.39r), 《뉘른베르크 연대기》, 1493년 *1.7

역 화가들은 이미 14세기 초에 상징성이 아닌 현실성에 근거한 특징으로 장소를 묘
사하기 시작했다. 그 후 수백 년이 흐르면서 묘사의 독창성과 현실성의 역할은 더욱
커져간다. 초반에는 사실적인 묘사가 그림의 일부분으로만 등장하다가 실제로 존
재하는 풍경을 표현하기에 이르렀고, 이윽고 도시와 자연 풍경을 그대로 담는 화풍
으로 바뀌기 시작한다. 결국 이러한 전개의 최고점은 대상을 사진처럼 그대로 담아
내는 기법에서 정체되고 만다. 이제 미술이 새로운 길을 개척할 시기가 온 것이다.
납득할 만한 방식으로 자연을 표현하되, 노골적으로 상세하게 묘사하는 것은 피하
는 방식으로 말이다.

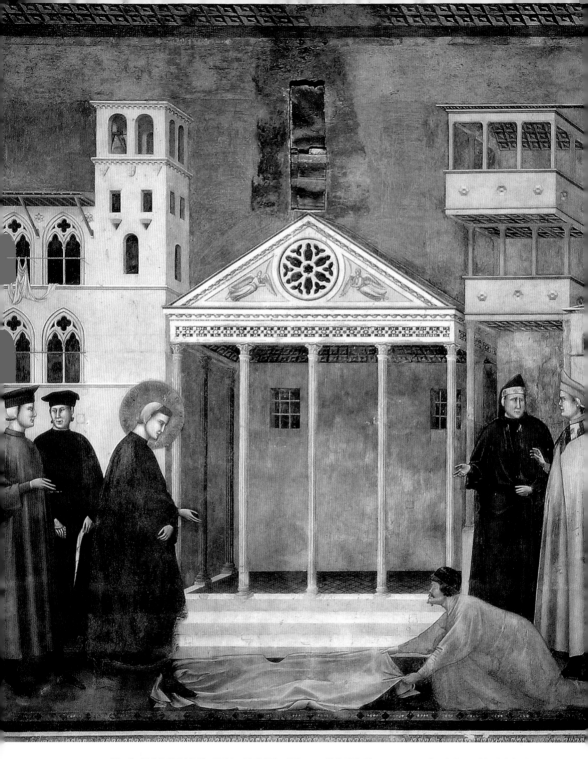

조토 디본도네, 〈아시시 광장에서 성 프란체스코를 경배하는 평민〉, 1300년경, 벽화, 약 270 x 230cm, 성 프란체스코 성당, 아시시 •2.1

아시시 광장에서 성 프란체스코를 경배하는 평민

"그는 모든 형상과 몸짓을 자연에 가장 가깝게 묘사하는 사람이다."

필리포 빌라니. 1340년경

"천지가 창조되기 전부터 말씀이 계셨다." 이는 〈요한의 복음서〉 첫 구절이다. 하지만 '말씀'은 중세 시민들, 특히 글을 읽거나 쓸 줄 모르는 사람들이 이해하기가 쉽지 않았기 때문에 이를 더욱 쉽고 구체적으로 보여줄 수 있는 그림이 동원됐다.

중세의 회화기법은 상징으로 가득 차 있었다. 각각의 상징은 정해진 형식을 엄격하게 따랐으며, 그림 속 등장인물은 어떠한 서술적 기능도 가지고 있지 않았다. 그럼에도 불구하고 감상자들이 그림에 담긴 의미를 이해할 수 있게 하려면 예전부터 전해 내려온 통일된 형식을 그대로 지킬 필요가 있었다. 이를 위해 화가들은 등장인물, 동물, 식물, 풍경, 건물, 몸짓 같은 여러 가지 상징적 요소가 수록된 목록을 가지고 있어야 했다. 화가들은 필요에 따라 목록에서 상징적 요소를 골라 그림에 사용했으며, 이 목록은 이 작품에서 다음 작품으로, 그리고 이번 세대에서 다음 세대로 거의 그대로 전수되었다. 즉 중세 화가들의 임무는 감상자에게 개성과 독창성을 뽐

내는 것이 아니라, 연속성을 유지하여 감상자가 상징성을 잘 발견할 수 있도록 돕는 것이었다. 이러한 의도에 따라 회화는 엄격한 규칙을 따르게 되었고, 따라서 등장인물들의 자세나 표정도 딱딱해졌다. 물론 이것은 이상세계의 초점이 사후세계에 맞춰진 중세 철학이 반영된 것이었다. 중세에는 현실에서의 삶에 큰 가치를 두지 않았다. 게다가 교회에서 듣는 설교는 먼 옛날, 먼 나라의 이야기였기 때문에 교인이나 화가들 중에서 이야기 속에 등장하는 실제 장소에 대해 아는 사람이 드물었다. 따라서 화가들은 성스러운 분위기를 상징적으로 나타내기 위해 배경을 금박으로 칠하곤 했다. 이로써 적어도 배경 묘사에 대한 고민은 덜어낸 셈이다.

그러던 것이 1300년 경 조반니 베르나도네와 조토 디본도네의 영향으로 완전히 바뀌기 시작한다. 조반니 베르나도네는 자신도 의도하지 않았던 변화를 가져온 반면, 조토 디본도네는 의도적으로 변화를 유도했다.

조반니 베르나도네는 '성 프란체스코' 혹은 '아시시의 프란체스코'(1181년~1226년)로 더 잘 알려진 인물이다. 그는 부유한 비단 상인의 아들로 태어났지만 부귀영화를 버리고 빈곤한 삶을 살면서 시민들에게 라틴어가 아닌 현지 언어로 그리스도의 복음을 전파했다. 성 프란체스코는 예수를 모범으로 삼아 청렴한 삶을 살면서 작은형제회(프란체스코회)를 설립했다. 1226년에 세상을 떠난 그가 성인으로 추대되기까지는 겨우 2년이라는 시간이 걸렸을 뿐이다. 그를 추앙하던 수도승들은 성 프란체스코의 고향인 아시시에 성당을 세우고, 그곳에 그의 유해를 안장하기로 한다. *2.2

'성 프란체스코 성당'으로 불리는 이 성당은 할렌키르헤(Hallenkirche) 양식으로 지어졌으며 2층 높이의 화려한 벽화가 특징이다. 벽화를 그리는 작업은 1270년부터 시작됐는데 여기에는 피에트로 로렌체티, 피에트로 카발리니, 치마부에 같은 당대 유명 화가들이 모두 참여했다. 이중에서도 주목할 만한 인물은 1296년부터 벽화 작업을 시작한 조토 디본도네로, 치마부에의 제자인 그는 '조토'라는 짧은 이름으로

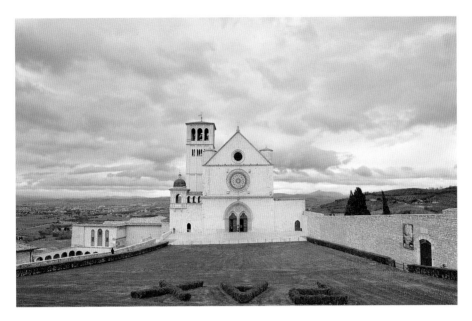

이탈리아 아시시에 있는 성 프란체스코 성당. 이곳에는 성 프란체스코의 유해가 안장되어 있다. •2.2

더 잘 알려져 있다. 조토는 성당 벽을 성 프란체스코의 삶을 담은 그림으로 가득 채우는 일을 맡았다. 조토가 1296년부터 1305년 사이에 완성한 이 벽화 연작은 그동안 볼 수 없었던 새로운 형식을 보여준다. 즉 28점의 벽화에서 프란체스코의 삶을 거의 예수 수준으로 격상시켰지만(그가 그린 벽화 중에는 천사의 환영을 보고 성흔이 나타난 성 프란체스코의 모습도 담겨 있다.) 그럼에도 불구하고 그가 세속의 성인임을 강조한 것이다.

이렇듯 조토가 기존과는 다른 방식으로 성 프란체스코를 묘사한 이유는 아마도 성 프란체스코가 그 당시 사람들에게 당대의 인물로 여겨졌기 때문일 것이다. 조토가 벽화 작업을 했던 1296년 무렵은 성 프란체스코가 세상을 떠난 지 불과 70여 년 밖에 지나지 않았기 때문에 먼 나라, 먼 시대 인물이라는 생각이 들지 않았을 것이다.

게다가 성 프란체스코가 활동했던 장소 또한 조토의 고국인 이탈리아 로마와 아시시 등지였기 때문에 조토의 주변에는 성 프란체스코의 흔적이 생생하게 남아 있었다. 이런 상황에서 회화적 재능이 넘치는 이 청년 화가가 손에 잡힐 듯한 당대의 성인을 무엇하러 구태의연한 중세 형식에 맞춰 그리겠는가? 불과 수백 미터 앞에 눈으로 확인할 수 있는 실제 배경이 있는데 무엇하러 허구의 배경이나 금박 배경을 그리겠는가? 성 프란체스코를 직접 만나보았거나 그에 대한 이야기를 전해들은 원로들로부터 생생한 증언을 들을 수 있는데 무엇하러 실제 인간의 모습이 아닌 상징적인 인간의 모습을 그리겠는가? 조토는 그림 속 장소를 직접 방문할 수 있었기 때문에 성 프란체스코의 모습 또한 구체적으로 상상할 수 있었다. 이러한 장점을 활용해 그는 아시시에 살거나 방문해 본 사람이라면 누구나 알만한 장소를 〈아시시 광장에서 성 프란체스코를 경배하는 평민〉 속 배경으로 택했다. 이곳은 바로 미네르바 신전이다.

이 작품은 성 프란체스코가 신의 부름을 받기 전 상황을 보여준다. 그럼에도 불구하고 성 프란체스코 뒤에 후광이 있는 이유는 조토가 그림을 완성했을 당시에 이미 성 프란체스코가 성인으로 추대되었기 때문이다. 하지만 그림 속 인물에서 볼 수 있는 것은 성 프란체스코의 모습이 아니라 '조반니 베르나도네'의 모습이다. 친구들과 시내를 산책하던 성 프란체스코는 그의 발 앞에 무릎을 꿇고, 자신이 입고 입던 외투를 벗어 경배하는 한 평민과 마주친다. 같이 길을 걷던 친구들뿐만 아니라 프란체스코도 적잖이 놀란 모습이다.

조토는 이 사건을 묘사할 장소로 미네르바 신전을 택했다. 미네르바 신전이 위치한 곳은 당시 아시시의 중심가로, 오늘날 '코무네 광장'이라고 불리는 곳이다. '2.3 조토는 선배 화가들이 그랬던 것처럼 배경에 아무 건물이나 그리거나, 금박으로 배경을 채우지 않았다. 그는 실제로 일어났을 법한 광경을 구체적으로 떠올렸고 이를 그대로 그림으로 옮겼다. 조토는 아시시에 와 본 사람이라면 미네르바 신전을 봤을

아시시 코무네 광장에 위치한 성 마리아 소프라 미네르바 성당 ·2.3

거라고 생각했다. 그는 그림 속 상황이 바로 이곳, 아시시 거리에서 일어난 일이라는 것을 강조하고 싶어했다.

조토는 배경을 최대한 사실적으로 묘사하고자 했다. 하지만 그림 속 왼쪽 건물인 토레 델 포폴로를 오늘날 실제로 보면 그림보다 훨씬 더 높다는 것을 알 수 있다. 이는 조토가 기존 회화 기법과의 갈등 속에서 높이를 사실적으로 묘사하는 것을 무시했기 때문일 수도 있고, 이 건물이 벽화가 완성된 이후에 증축된 것일 수도 있다. 현

재로는 후자 쪽에 더욱 무게가 실리고 있다. 오늘날 '성 마리아 소프라 미네르바 성당'이라고 불리는 미네르바 신전에는 예나 지금이나 여섯 개의 코린트식 기둥이 굳건하게 서 있는데, 조토는 그림 속에 다섯 개의 기둥만 그려넣어 그 이유를 궁금하게 한다. 신전 내부 벽면에 있는 격자 창문 같은 다른 세세한 부분들은 매우 정확하게 표현했기 때문이다. 이에 대한 해답은 미네르바 신전 건축의 배경을 보면 알 수 있을지도 모른다. 이 신전은 기원전 1세기경에 지혜의 신인 미네르바 여신을 숭배하기 위해 지어졌다. 그러다 로마 제국에서 그리스도교가 탄생하고 신전 문화가 쇠퇴하면서 결국 6세기에 베네딕트 수도승들은 이 신전을 성 도나토 성당으로 개축했다. 이어서 아시시 시(市)가 이 건물을 임대해서 법원으로, 그리고 감옥으로 다시 개축했는데 바로 이때가 프란체스코가 아시시에 살고, 조토가 벽화를 그렸던 13세기이다. 이 감옥은 16세기 중반이 되어서야 성당으로 다시 태어났다. 1539년 교황 바오로 3세가 아시시를 방문하면서 이 건물을 개축할 것을 지시하고 성모마리아에게 헌정했던 것이다. 그래서 오늘날 이 건물의 이름은 '성 마리아 소프라 미네르바', 즉 '미네르바 신전 위에 지어진 성 마리아 성당'이라는 뜻을 가지고 있다.

다시 벽화를 보자. 그림을 보면 조토가 어느 정도 원근법을 구사하고자 노력했음을 알 수 있지만 아직 완전하지는 못하다. 주변 건물과 인물 사이의 비례도 맞지 않는다. 인물들끼리의 비례는 어느 정도 맞지만 사람은 너무 크고, 건물은 너무 작다. 이러한 문제를 해결하고 배경과 주요 소재 사이의 비례를 맞추는 중앙 원근법은 그 후 백 년 이상의 시간이 흘러서야 피렌체에서 처음 등장하게 된다.

그럼에도 불구하고 조토가 성 프란체스코 연작을 통해 일으킨 혁명은 대단한 것이었다. 조토가 구사한 기법은 단순히 건축물을 사실적으로 묘사한 것을 넘어서 현존하는 유명한 건물을 등장시켜 성 프란체스코의 존재감을 생생하게 느낄 수 있게 했다는 점에서 그 의미가 크다. 즉 조토는 이 그림을 통해 이렇게 말하고 싶었던 것이

다. "성 프란체스코가 여기에 살았노라. 바로 이곳, 아시시에서 우리처럼 피와 살로 이루어진 육체를 가지고 말이다."

후에 조토가 파도바의 스크로베니 예배당에 그린 성모마리아와 예수에 관한 벽화 또한 비슷한 메시지를 던지고 있다. 그는 당대의 풍경을 바탕으로 벽화를 그리면서 우리의 삶 속에서 일어날 수도 있는 상황을 연상하게 하고자 했다. 어쩌면 조토는 성경이 낯선 나라, 낯선 시대의 이야기가 아니라 우리 삶과 밀접하게 맞닿은 이야기라는 것을 강조하고자 했는지도 모른다.

오늘날 아시시에는 구석구석마다 성 프란체스코의 흔적이 가득하다. ·2.4

이러한 의도는 조토가 성 프란체스코 벽화에서 인물들을 묘사한 방식을 봐도 알수 있다. 조토는 음영효과를 통해 인물에 생기를 불어넣음으로써 기존의 2차원적 인물 묘사와 차별을 두었다. 지금까지 중세 회화에서는 무표정한 인물들이 가로로 나열되어 있었을 뿐, 인물들 사이에서 어떠한 소통도 감지할 수 없었다. 하지만 조토가 이러한 죽은 인물들에게 생명을 불어넣으면서 이들은 서로 단절되지 않고, 움직임이 느껴지게 되었으며, 서로 소통하게 되었다. 이제 인물들은 조토가 마련한 무대위에서 몸을 돌리기도 하고 서로 겹쳐지기도 한다. 즉 공간 속의 원근감이 살아나기시작한 것이다. 조토는 이처럼 등장인물들이 서로 겹치게 하는 기법을 통해 중요한

아시시에서 조토의 흔적은 도로 이름에만 남아 있다. •2.5

인물과 덜 중요한 인물을 구분했다. 이는 주인공, 즉 성인이나 통치자를 다른 인물보다 더 크게 그리는 중세 미술의 방식에서 탈피한 것이다. 조토의 그림은 모든 인물들이 같은 크기로 표현되어 있지만 몸짓이나 행동, 표정을 통해서 누가 주인공인지 보여준다. 이 작품에서는 주인공이 성 프란체스코와 평민이라는 것이 분명하게 드러난다. 나머지 네 명은 적절한 표정과 몸짓으로 이 장면을 채워줄 뿐이다.

조토가 이 작품에서 시도한 것은 성 프란체스코의 정신과 일맥상통한다. 성 프란체스코는 고매한 신학자들이 만들어낸 수사적 표현에서 벗어나 대중의 마음을 얻고, 성경의 메시지를 더 쉽게 전달하고자 했다. 조토의 벽화 또한 마찬가지다. 조토의 그림은 상징으로 가득 찬 기록화가 아니라 일종의 구어체로, 누구나 공감하고 이해할 수 있는 인간적인 모습을 담고 있다.

성 프란체스코와 조토의 만남은 모든 면에서 서로에게 도움이 된다. 성 프란체스코의 삶과 메시지는 그가 살아 있을 때에도 유명했지만 조토의 벽화를 통해 사람들에게 좀 더 가까이 다가갈 수 있게 되었다. 조토는 이제 막 그림을 그리기 시작한 화가가 근대적 기법으로 근대의 성인을 그릴 수 있는 기회를 얻었다. 하지만 이 두 사

람의 만남으로 가장 큰 덕을 본 것은 아시시가 아닐까? 아시시는 이 위대한 만남 덕분에 신자들과 미술 애호가들이 몰려드는 유명 순례지가 되었으니 말이다.

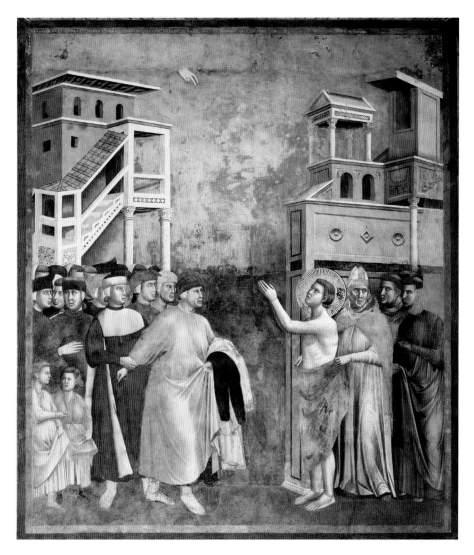

조토 디본도네, 〈세속을 떠난 프란체스코〉, 1300년경, 벽화, 성 프란체스코 성당, 아시시 •2.6

괴테와 미네르바 신전

후세에 조토를 열렬히 지지했던 요한 볼프강 괴테(1749년~1832년)는 성 프란체스코 성당

보다 미네르바 신전에 더 주목했다. "성 프란체스코가 안장되어 있는 이 성스러운 곳에

서 바빌론 풍으로 다닥다닥 붙은 거대한 하부구조'[2.7]는 거들떠보지도 않았다. (……) 그

후 나는 안내하는 아리따운 소년에게 미네르바 성당이 어디 있느냐고 물었다. 우리는 이

윽고 구시가지에 다다랐다. 보라! 눈앞에 칭송 받아 마땅한 건물이 서 있었다. 완전한 구

조를 갖춘, 고대 건물 중에서 처음 보는 건물이었다. 이 건물은 너무나 겸손하게도 이런

작은 도시에 있지만, 다른 어느 도시에 있더라도 빛날 정도로 완벽하고 아름다웠다. 또

한 그 벽면은 아무리 봐도 질리지 않았다."

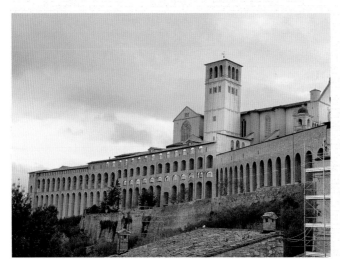

성 프란체스코 성당은 웅장한
하부구조로도 유명하다. '2.7

조토 디본도네

조토 디본도네는 1266년경 피렌체 근교의 콜레 디 베스피냐노에서 태어났다. 그의 스승 치마부에는 단테가 "당대 가장 유명한 화가"라고 칭송했던 거장이다. 조토가 로마에서 피에트로 카발리니에게 그림을 배웠을 수도 있다는 주장도 있다.

조토의 첫 번째 대작인 피렌체 성 마리아 노벨라 성당의 십자가상은 1290년에서 1300년 사이에 완성되었다. 조토는 1300년에 아시시로부터 성 프란체스코 성당 벽화를 그려달라는 부탁을 받는다. 이후 조토는 활동무대를 로마로 옮겼고, 그곳에서 교황궁과 성 베드로 대성당 작업에 참여했다. 조토가 1304년부터 1310년까지 그린 파도바의 스크로베니 예배당 성모마리아와 예수 벽화는 그의 대표작이 되었다.

1311년부터 피렌체에 정착한 조토는 그 후로도 아시시, 로마, 리미니, 나폴리 등에서 작업을 이어가는 한편, 1317년부터 1328년까지 피렌체 산타 크로체 성당의 예배당 벽화 작업을 지휘했다.

조토는 1334년 피렌체 시의 성당 건축자로 변신하여 유명한 종탑을 설계했다. 단테와 보카치오는 조토의 명성을 언급하기도 했다.

회화 기법을 현대화한 인물로 평가되는 조토는 1337년 1월 8일 눈을 감았는데, 그의 고향에서는 예술가로는 처음으로 조토를 위해 국가 주도의 장례를 치러주었다.

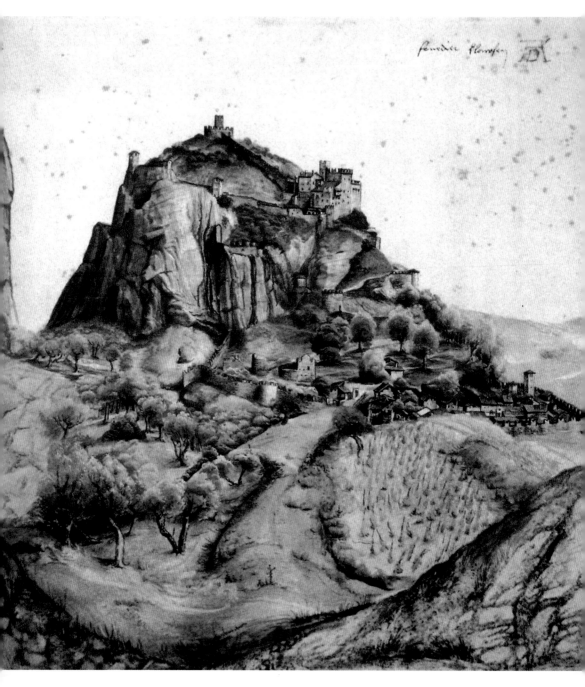

알브레히트 뒤러, 〈아르코 풍경〉, 1495년, 종이에 수채와 과슈, 22.1 x 22.1cm, 루브르 박물관, 파리 •3.1

3 알브레히트 뒤러
Albrecht Dürer

아르코 풍경

"자연에서 벗어나 멋대로 그림을 그리는 우를 범하지 말지어다."

알브레히트 뒤러, 1528년

15세기 말은 개척의 시대였다고 해도 과언이 아니다. 1492년에는 이탈리아인 크리스토퍼 콜럼버스가 아메리카 대륙을 발견했고, 1498년에는 포르투갈인 바스코 다가마가 (원래 콜럼버스가 개척하고자 했던) 인도항로를 개척했다. 그리고 1494년 가을에는 이 대열에 합류하듯 젊은 독일 화가 알브레히트 뒤러가 르네상스를 접하기 위해 독일 뉘른베르크에서 이탈리아로 여행을 떠났다.

뒤러는 미하엘 볼게무트 문하에서 도제 기간을 거친 후 당시의 관례대로 4년간의 견문 여행길에 올랐다. 그는 1494년에 다시 뉘른베르크로 돌아오기까지 바젤, 콜마르 등을 여행했고, 어쩌면 네덜란드까지 갔을 것으로 보인다. 당시 그는 이미 여러 굵직한 작업을 통해 화가로서의 경험을 쌓은 상태였다. 예를 들어 도제기간 중 쉐델의 《뉘른베르크 연대기》를 편찬하는 데 참여했을 가능성이 높고, 바젤에서는 제바스티안 브란츠(1457년~1521년)가 출판한 《바보배》(1494년) 목판 삽화를 제작했다.

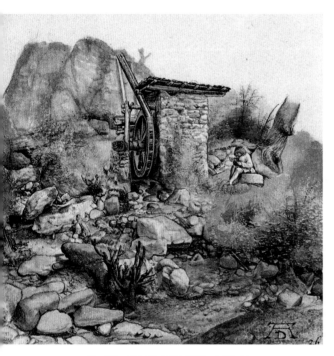

여행을 마치고 고향에 돌아온 뒤러는 그해 7월 세습귀족의 딸 아그네스 프라이와 결혼하지만 10월에 또다시 먼 여행을 떠난다. 그가 갑작스럽게 여행을 떠난 이유는 시민 4분의 1의 목숨을 앗아간 흑사병이 뉘른베르크에 창궐했기 때문으로 보인다. 다만 부유한 시민들 대부분이 주변 교외로 몸을 피한 데 비해, 뒤러는 이탈리아까지 간 것이 특이하다. 이러한 뒤러의 행동을 가장 이해할 만한 이유는 그가 이탈리아 미술에 갈증을 느꼈기 때문으로 볼 수 있다. 뒤

알브레히트 뒤러, 〈산 속의 물레방아〉, 수채와 과슈, 13.4 x 13.1cm, 베를린 국립미술관 프로이센 문화재실 동판화 전시관, 베를린 •3.2

러는 안드레아 만테냐 같은 화가의 동판화를 통해 이탈리아 미술을 잘 알고 있었다. 그리하여 그는 뉘른베르크에 흑사병이 들이닥치자마자 기다렸다는 듯 여행을 떠났을지도 모른다. 뒤러는 2주에서 3주간의 여행 기간 동안 인스부르크, 브렌네르 고개, 남티롤, 쳄브라 계곡, 세곤차노 등을 거쳤다. 이처럼 구체적인 발자취가 남아 있는 까닭은 뒤러가 가는 장소마다 그림을 그렸기 때문이다.

작업을 하는 뒤러의 모습이 궁금하면 그가 그린 수채화를 보면 된다. 〈산 속의 물레방아〉•3.2에는 자연을 벗삼아 그림을 그리는 화가의 모습이 담겨 있는데, 이 작품은 이러한 모티브의 그림 중에서 현존하는 가장 오래된 작품으로 꼽힌다. 당시에는 화가들이 자연 속에서 그림을 그리는 모습이 매우 낯설게 느껴졌다. 뒤러는 자연 속

에서 그림을 그리는 몇 안 되는 화가였다. 그는 고향인 뉘른베르크에서 수채화로 주변 풍경을 그리곤 했다. 즉 이탈리아 미술 기행을 떠나기 전에 이미 자연 속에서 그림 그리는 연습을 충분히 한 것이다.

그런데 뒤러의 여행 그림에서 한 가지 의아한 점은 여행 목적지였던 베네치아에 관한 흔적이 없다는 것이다. 그의 여행 기록 중에서 희미하게나마 베네치아를 떠올리게 하는 것은 왕궁 건물과 의상을 그린 여러 점의 드로잉, 그리고 게와 가재를 그린 드로잉 각 한 점씩뿐이다. 뒤러처럼 젊고 호기심 많은 미술가가 베네치아처럼 특색 있는 장소에 갔다면 깊은 인상을 받아야 하는 것이 당연하지 않은가? 고향인 뉘른베르크에서는 볼 수 없었던 운하, 곤돌라, 그리고 자유로운 일상의 분위기 등을 보았다면 말이다. 여행을 하는 도중에 작은 성과 산길을 그린 그라면 왕궁, 운하, 그리고 화려한 해안 풍경에 대해 깊은 관심을 가지지 않았을까? 그렇다면 우리는 이로부터 다음과 같은 질문을 끌어낼 수 있다. 뒤러가 베네치아에 가기는 한 것일까? 아니면 미술 기행을 좀 더 그럴듯하게 꾸미기 위해 베네치아를 슬쩍 끼워 넣은 것은 아닐까? 또 다른 질문을 던질 수도 있다. 만일 실제로 베네치아에 갔다면 게나 가재, 멋진 의상 말고는 그릴 것이 없었을까? 아니면 다른 그림들은 사라져버린 걸까?

뒤러가 1494년에서 1495년 사이에 잠깐이나마 베네치아에 머물렀다는 구체적인 증거가 있기는 하다. 뒤러가 1506년 두 번째로 베네치아를 방문하면서 친구인 빌리발트 피르크하이머에게 쓴 편지를 보면 조반니 벨리니의 유화에 대해 "11년 전에는 그토록 마음에 들었건만 지금은 전혀 마음에 들지 않는다네"라고 언급한 부분이 있다. 하지만 이 모든 것은 엉성한 추측일 뿐이니 우리는 뒤러가 확실히 수채화로 남긴 장소들만 살펴보도록 하자.

뒤러는 1495년 봄, 여행을 떠났을 때와는 다른 경로로 뉘른베르크로 돌아오는데 이는 아마도 파도바에서 유학 중인 친구 빌리발트 피르크하이머를 만나기 위해서였

을 것이다. 이런 전제가 있다면 뒤러가 가르다호와 아르코 계곡을 거쳐간 것이 설명이 된다. 이렇게 해서 뒤러는 운명처럼 이탈리아 기행 중에서 가장 아름다운 작품을 탄생시킨 아르코 계곡으로 향하게 된 것이다.

〈아르코 풍경〉 속 산비탈에 비스듬히 세워진 아르코 시가지와 성은 오늘날 아쉽게도 그 잔재만 남아 있다. 1703년 8월 스페인 왕위계승전쟁(1700년~1714년) 중 프랑스군의 공격으로 불과 이틀 만에 무너져버린 것이다.

이 작품에서 감상자는 왼쪽과 오른쪽의 언덕 사이로 계곡을 내려다보는 위치에 놓인다. 풍경을 가득 채운 포도밭과 올리브밭은 지금도 여전하다. 산중턱에 위치한 시가지는 성벽으로 둘러싸여 있다. 성은 산비탈에 세워져 있고, 꼭대기에는 군사적 목적으로 세운 탑이 있다. 그림 속 성과 시가지는 작은 크기로 그렸음에도 불구하고 매우 정성들여 자세히 묘사했다. 날씨는 매우 맑아 보인다. 뒤러는 풍경을 바라보는 시선을, 앞에서부터 시작하여 마치 소용돌이처럼 계곡을 따라 산꼭대기까지 끌어당긴다. 그는 앞쪽의 언덕부터 시작하여 산꼭대기까지 한숨에 처리하고, 배경을 생략함으로써 작은 크기의 그림 안에서도 거대한 풍경을 연상할 수 있게 했다.

사실 뒤러가 그린 아르코 계곡과 실제 모습[3.3]에는 다소 차이가 있다. 뒤러가 그린 〈아르코 풍경〉은 마치 여러 방향에서 바라본 아르코 계곡의 측면을 한 그림에 모아 놓은 것 같다. 이는 그가 이러한 풍경이 성과 시가지의 분위기에 더 어울린다고 판단해서였을 수도 있고, 그림의 구도에 더 잘 어울린다고 판단해서였을 수도 있다. 이 작품의 테두리가 정확하게 정사각형을 이루고 있다는 사실을 고려해보면 후자 쪽에 무게가 실린다.

뒤러는 아르코 계곡을 남쪽에서부터 올랐는데,[3.4] 이쪽은 산 경사면이 훨씬 더 가파르다.[3.5] 그런가 하면 산의 동쪽 부분은 거의 직각으로 떨어지는 절벽이다. 뒤러는 이 광경을 매우 인상적으로 느꼈을 것이다. 가르다 호에서 아르코 계곡으로 향하

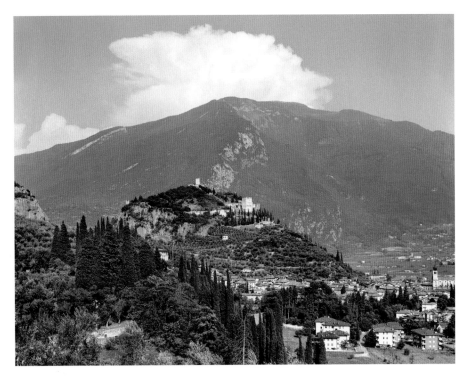

뒤러의 시각으로 서쪽에서 바라본 아르코 계곡 •3.3

는 수 킬로미터를 걷는 동안 이 광경이 눈에 들어왔을 것이기 때문이다. 뒤러는 이 광경을 머릿속에 담고 성과 시가지를 그린 듯하다.

　뒤러가 산등성이 주변을 정리하여 산봉우리가 우뚝 솟은 것처럼 표현한 것도 아마 같은 맥락에서였을 것이다. 실제로 뒤러가 아르코 계곡을 관찰했을 법한 곳은 서쪽 으로 수백 미터 떨어진 언덕이다. •3.6 여기에서 아르코 계곡을 보면 스티보 산이 겹 쳐 보인다. 만일 뒤러가 과감하게 스티보 산을 생략하지 않았더라면 오늘날 이 작품 에서 뿜어져 나오는 분위기는 연출되지 못했을 것이다.

　〈아르코 풍경〉에는 계곡 왼쪽과 북쪽 탑 아래쪽에 마치 사람 얼굴 같은 형태의 큰

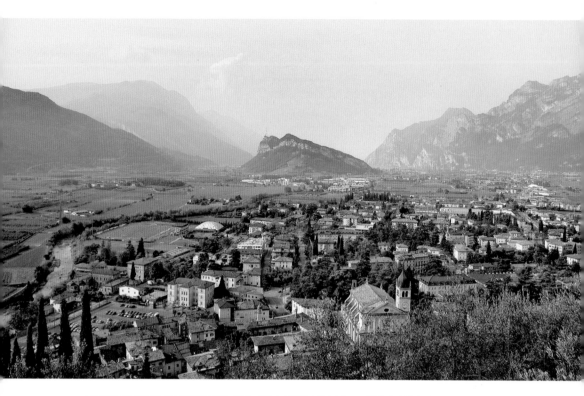

아르코 계곡에서 가르다 호를 내려다 본 풍경. 뒤러는 사진 속 저 멀리에서부터 아르코 계곡을 향해 왔다. ·3.4

암벽이 있다. 실제로 아르코 계곡 북쪽에는 콜로드리 산에 속한 직각 암벽이 있기는 하다. ·3.7 하지만 그림에 묘사된 것보다는 훨씬 멀리 떨어져 있다. 사람 얼굴을 닮은 바위도 실제로 존재하지만 거리가 멀리 떨어져 있고, 또 뒤러의 관찰점에서는 보이지 않는 곳에 위치한다.

　뒤러는 말년에 회화 이론에 심취했다. 그가 쓴 비례법에 대한 연구문헌을 보면 자연을 대하는 자신의 자세를 '진실의 수호자'라고 표현했다. "자연과 벗하면 진실이 보인다. 그러므로 자연을 자세히 들여다보고, 자연에 맞추어라. 그리고 자연에서 벗어나 멋대로 그림을 그리는 우를 범하지 말지어다."

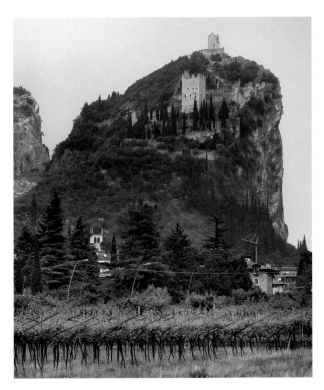

남쪽에서 바라본 아르코 계곡.
뒤러가 아르코 계곡에 접근했을 때 보았을 법한 풍경이다. • 3.5

　그런데 보다시피 뒤러 역시 이런 규칙을 철저하게 지킨 것 같지는 않다. 하지만 이
는 뒤러가 실제로 말하고자 했던 의도를 간파하면 이해할 수 있다. 즉 뒤러는 자연
을 곧이곧대로 그리라는 것이 아니라 자연의 분위기와 특성을 보여주되, 사실적으
로 묘사하라고 이야기한 것이다. 이 작은 그림이 특별한 이유도 여기에 있다. 이 작
품은 정확한 묘사를 바탕으로 하는 조감도가 아니라 화가가 느끼고 선택한 바에 따
른 자유로운 해석이다. 이를 위해 뒤러는 먼저 자연을 받아들인 다음 자신의 취향
에 맞춰 재생산했다.

　뒤러는 이탈리아 여행 중 완성한 작품들을 통해 여러 가지 면에서 혁신을 일으켰

아르코 계곡에서 뒤러의 관찰점을 기준으로 바라본 서쪽 풍경 •3.6

다. 그는 수백 년 전부터 전해 내려온 기법을 자신만의 새로운 기법으로 승화했다. 뒤러가 풍경화에 수채화법을 쓰기로 한 것은 아마도 견문 기행과 이탈리아 여행 사이의 어느 시기쯤이었을 것이다. 그의 수채화법에서 놀라운 것은 그가 기존 재료에 혁신적인 사용법을 도입했다는 사실만이 아니다. 자연 풍경을 그릴 때 종교적·신화적·역사적 맥락에서 벗어나 그 자체의 아름다움에 가치를 부여하고 그림의 모티브로 삼았다는 점 또한 가히 혁신적이라 할 수 있다.

　뒤러는 고향으로 돌아온 후에도 아름다운 주변 풍경을 수채화로 남겼다. •3.8 하지만 그것으로 끝이었다. 그렇다면 뒤러는 어째서 그 시기에 풍경화에 심취하게 되었

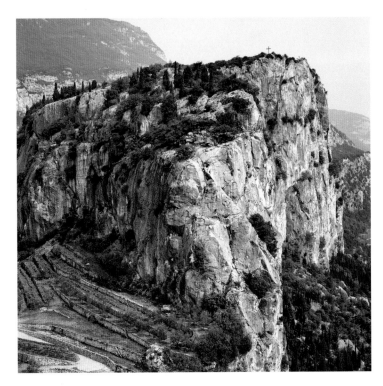

아르코 계곡 북쪽에서 본 콜로드리 산 · 3.7

으며, 어째서 그 장소들을 그림의 모티브로 삼았을까? 이탈리아 여행 도중 우연히 발견한 자연의 아름다움에 반해서였을까?

뒤러는 꽤 오랫동안 자신의 풍경화를 간직하고 있었기 때문에, 그가 살아 있을 때에는 뒤러의 풍경화가 사람들에게 많이 알려지지 않았다. 뒤러는 다른 작품을 그릴 때 자신의 풍경화를 참조하여 그것을 배경으로 삼거나 영감을 얻곤 했지만 그대로 베끼는 일은 없었다. 젊은 시절 뒤러에게 있어 풍경화는 일종의 밑그림 창고였던 것이다. 뒤러는 풍경화를 통해 사물을 여러 가지 방식으로 묘사하는 방법을 터득했다. 이를 통해 그는 이후 다른 작품의 배경에 사용할 풍경을 자유롭게 창조하면서도 사

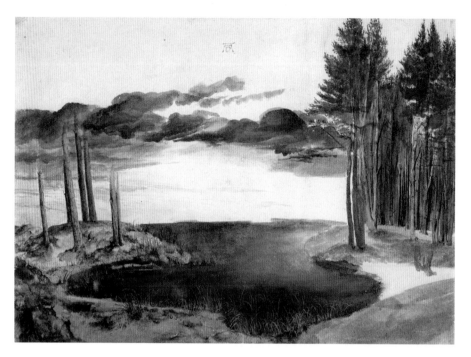

알브레히트 뒤러, 〈숲 속의 연못〉, 1495년, 26.2 x 37.4cm, 영국박물관, 런던 •3.8

실적인 묘사력을 잃지 않게 된 것이다.

뒤러는 오늘날 미술사에서 풍경 수채화의 창시자로 꼽히지만 당시에는 그의 뒤를 잇는 후계자가 없었다. 풍경 수채화는 18세기 말 영국인들 사이에서 '그랜드 투어'라는 유럽 견문 여행이 유행하면서 아름다운 유럽 풍경을 담기 위한 수단으로 다시 떠올랐다. 이런 흐름을 타고 뒤러의 첫 후계자로 탄생한 조지프 말로드 윌리엄 터너(1775년~1851년)는 기존의 기법에 인상파 화풍을 더하면서 풍경 수채화를 새로운 경지로 끌어올렸다.

알브레히트 뒤러

알브레히트 뒤러는 1471년 5월 21일 뉘른베르크에서 태어났다. 그는 금세공사였던 아버지와 할아버지, 그리고 금세공사와 인쇄업까지 겸한 대부를 둔 덕분에 어린 시절부터 금세공 조수로 일했다. 15세가 되던 해인 1486년에 그림을 그리기로 결심한 그는 1486년부터 1489년까지 화가 미하엘 볼게무트 문하에서 수습시절을 거쳤고, 1490년부터 1494년까지 콜마르, 바젤 등으로 견문 여행을 다녔다. 여행을 다녀온 뒤러는 아그네스 프라이와 결혼했고, 결혼 직후인 1494년 가을에 이탈리아로 여행을 떠났다. 여행 중에는 인스부르크 풍경화와 아르코 풍경화를 완성했다.

1495년 고향인 뉘른베르크로 돌아온 그는 자신만의 공방을 차리고 주로 삽화와 초상화를 주문 받아 그렸다. 뒤러는 1497년부터 유명한 'A.D.' 사인을 쓰기 시작했고, 1498년에는 《묵시록》을 통해 미술가로서는 처음으로 출판 영역에 도전했다. 1500년에는 〈자화상〉·[3.10]을 완성했다. 이 시기에 완성한 초상화와 빈 알베르티나 미술관에서 소장하고 있는 〈토끼〉 같은 동식물 그림은 그 후로도 오랫동안 타의 추종을 불허하는 수준의 작품으로 남아 있다.

1505년 뒤러는 아내에게 공방 관리와 작품 판매를 맡기고 베네치아로 두 번째 여행을 떠난다. 그곳에서 조반니 벨리니와 만난 뒤러는 삽화가로서는 인정받았지만 화가로서는 크게 인정받지 못했다. 뒤러는 〈장미 화관의 축제〉 이후에야 유화로도 인정받기 시작한다. 1507년까지 계속된 이탈리아 생활은 친구인 빌리발트 피르크하이머에게 쓴 편지에

자세히 기록되어 있다.

1507년 뒤러는 뉘른베르크에서 독일 미술사상 첫 실물크기 나체화인 〈아담과 이브〉를 완성했고, 동료화가 마티아스 그뤼네발트와 공동으로 〈헬러 제단화〉를 완성했다. 뒤러의 유명한 작품 〈기도하는 손〉은 이 제단화를 위한 예비 습작이었다.

뒤러는 1509년 뉘른베르크에 오늘날 '뒤러의 집'이라고 불리는 저택을 구입했고, 시청으로부터 평의회 의원직을 위임받았다. 1518년에는 아우크스부르크 제국의회에도 참가했다. 1513년부터 1514년까지는 〈멜랑콜리아〉를 비롯한 동판화 명작을 완성했다. 1521년에는 아내와 함께 네덜란드를 방문하여 세계적인 미술가 대접을 받았다.

1525년에는 그의 대부였던 인쇄업자 코베르거에게 의뢰하여 첫 저서 《측량 교본》을 집필했다. 이 책은 도형과 원근법에 대해 독일어로 저술한 뒤러의 첫 출판물이었다.

뒤러는 1528년 4월 6일에 세상을 떠났다. 그가 세상을 떠난 후 출판된 《인체비례에 관한 네 권의 책》은 전 유럽에 큰 반향을 일으켰다.

알브레히트 뒤러, 〈자화상〉, 빌리발트 피르크하이머에게
쓴 편지 중에서, 1506년 •3.9

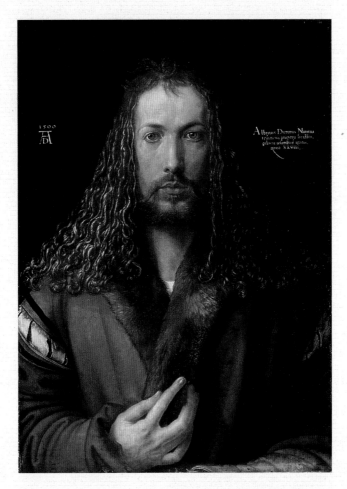

알브레히트 뒤러, 〈자화상〉, 1500년, 패널에 유채, 67 x 49cm, 알테 피나코테크, 뮌헨 • 3.10

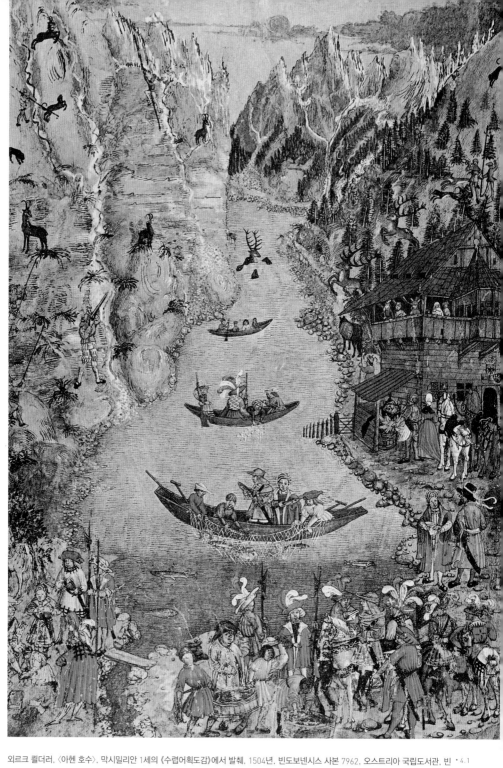

외르크 쾰더러, 〈아헨 호수〉, 막시밀리안 1세의 《수렵어획도감》에서 발췌, 1504년, 빈도보넨시스 사본 7962, 오스트리아 국립도서관, 빈 • 4.1

4 외르크 쾰더러
Jörg Költerer

아헨 호수

"북방 사람들은 거친 자연을 벗삼아 살아간다.
이곳의 풍경화가 흥미로운 이유도 이 때문이다."

파올로 피노, 1548년

1500년 무렵은 모든 분야를 막론하고 변혁의 물결이 일던 시기이다. 특히 이탈리아에서는 이미 르네상스의 물결이 넘실대고 있었다. 알프스 북쪽 지역은 이런 변화에 대한 반응이 더디긴 했지만, 두 번의 이탈리아 체류를 통해 르네상스를 만끽하고 돌아온 알브레히트 뒤러 같은 화가들은 이미 변혁을 몸소 실천하고 있었다.

막시밀리안 1세의 지휘 아래 외르크 쾰더러가 1500년부터 1504년 사이에 작업한 《수렵어획도감》은 이같은 변혁의 문턱에 남겨진 진귀한 기록이다. 이 책이 집필된 장소도 남쪽 행정구역과 북쪽 행정구역의 중간 지역이었으며, 시대적 배경 또한 중세와 르네상스의 중간 시기였다. 그리고 이 작업을 의뢰한 인물 또한 개인적으로 인생의 전환기를 맞고 있었으니 이 책은 여러모로 변혁의 문턱에 걸맞은 배경을 가지고 있는 셈이다.

프리드리히 3세의 아들인 막시밀리안 1세(1459년~1519년)는 1508년 신성로마제국의 황제가 되기 전까지 독일의 왕이었다. 그는 인문주의와 르네상스 정신에 열린 사고를 갖고 있었다. 하지만 동시에 그는 중세 기사도 정신을 이상으로 삼고, 스스로 최후의 기사라고 자칭했던 인물이기도 하다. 막시밀리안 1세는 평소 학문과 예술, 그리고 문학에 큰 관심을 갖고 있었다. 그는 초기 인쇄 미술 역사상 대작으로 꼽히는 《토이어당크》(1517년)˙4.2와 《바이스쿠니히》(미완성) 편찬을 주도했는데, 책에 자신의 행적을 상징적으로 묘사하도록 지시했으며, 일부 텍스트에 관해서는 집필에도 관여한 것으로 추정된다. 또한 그는 미술을 후원하고자 하여 알브레히트 뒤러, 알브레히트 알트도르퍼, 한스 부르크마이어(1473년~1531년)와 긴밀한 관계를 맺었다.

막시밀리안 1세는 새로운 인쇄 기술을 개혁 메시지를 전파하는 데 적절히 활용했으며, 이를 통해 전에 없던 방식으로 인기를 얻게 되었다. 예를 들어 당시에는 통치자의 존재가 일반 국민들에게 널리 알려지는 일이 드물었는데, 막시밀리안 1세는 자신에 관한 내용을 담은 인쇄물을 널리 배포함으로써 이러한 경향을 바꿨다. 즉 미술을 정치적으로 활용한 것이다. 막시밀리안 1세는 이렇게 얻은 명성을 유지하기 위해 자신의 행적을 될 수 있는 한 자세하고 구체적으로 기록했다.

사냥과 낚시는 막시밀리안 1세가 특히 많은 시간과 정성을 쏟았던 분야다. 앞에서 언급한 《수렵어획도감》은 수렵, 사육, 낚시와 관련된 주요 규칙에 대해 저술한 책이다. 또한 이 책은 막시밀리안 1세가 통치하는 수렵 및 어획 구역에 대한 기록도 겸하고 있어, 그가 이 책을 통해 자신의 영향권을 강조하고자 한 의도도 있다.

외르크 쾰더러는 막시밀리안 1세의 궁정화가 자격으로 《수렵어획도감》에 들어갈 총 8점의 풍경화를 그렸다. 여기에서 소개할 〈아헨 호수〉˙4.1는 쾰더러가 1504년에 완성한 그림으로, 카르벤델 산맥과 로판 산맥 사이에 있는 티롤 지방에서 물고기를 잡고 영양을 사냥하는 모습을 담고 있다. 이 그림은 뒤러의 〈아르코 풍경〉34쪽 뒤러 편 참조

외르크 쾰더러, 〈결투〉, 막시밀리안 1세의 《토이어당크》에서 발췌, 1517년 * 4.2

수채화 같은 순수한 풍경화가 아니라 상세한 일러스트 작업을 한 작품이며, 또한 막
시밀리안 1세가 관여했을 것으로 추정되는 텍스트도 담고 있다.

이 그림은 중세 후기의 특징인 기존의 고딕풍 궁정회화와 사실적 묘사가 특징인
새로운 르네상스 화풍이 어우러져 있는 작품이다. 아헨 호수와 주변의 산맥들은 한
눈에 보기에도 사실적으로 그려져 있으며 동시에 미적인 아름다움도 갖추고 있다.
그림 속 풍경이 매우 자유롭게 묘사되어 있음에도 불구하고 대부분의 지형은 오늘

퀼더러의 그림에서처럼 서쪽에서 동쪽으로 바라본 아헨 호수 풍경 ·4.3

날에도 알아볼 수 있을 정도로 구체적이다. 이 그림이 남티롤 물가에서 바라본 아헨 호수 풍경이라는 데에는 의심할 여지가 없다. ·4.3

퀼더러는 이곳에서 적어도 습작 수준의 스케치를 해놓았음이 분명하다. 아무리 천재라 할지라도 이렇게 기억력이 좋을 수는 없기 때문이다. 그림 왼쪽 아래에는 호수에서 흘러나가는 카스바흐 하천도 보이고, 오른쪽에는 어부들의 오두막도 보인다. 오두막 자리에는 1706년에 교구관·4.4이 들어섰는데 오늘날에는 요트 클럽 사무실로 이용되고 있다. ·4.5 오늘날 페르티자우 마을이 위치한 호수 서편에서는 호수 방향이 북쪽으로 꺾여 올라가는 것이 뚜렷하게 보인다. ·4.6 호수와 주변 지형은 몇 가지 차이점을 제외하고는 거의 현실에 가깝게 그려졌다.

퀼더러의 그림에는 그 당시 알프스 북쪽에서 성행하던 중세 화풍이 지배적이다. 수평선은 서술적 묘사를 위한 공간을 확보하기 위해 매우 멀리까지 연장되어 있다. 퀼더러는 넓은 공간을 이용해서, 그림 안에 치밀하게 묘사한 다양한 상황을 모두 담을 수 있었다. 산봉우리를 뾰족하게 표현한 것 또한 당시의 화풍을 그대로 드러내

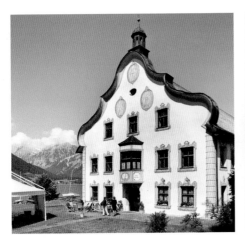

1706년에 지어진 교구관.
오늘날에는 요트 클럽 사무실로 쓰인다. *4.4

요트 클럽에서 아헨 호수를 바라보면
퀼더러의 그림 속에 등장하는 산이 보인다. *4.5

고 있는데, 이는 자연을 좀 더 거칠게 표현하고자 한 의뢰자의 요구였을 수도 있다. 이러한 경향은 이미 이탈리아에까지 알려졌던 모양이다. 베네치아 출신 파올로 피노는 1548년 자신의 책《회화에 대한 대담》에서 다음과 같이 말하고 있다. "북방 사람들은 거친 자연을 벗삼아 살아간다. 이곳의 풍경화가 흥미로운 이유도 이 때문이다. 반면 우리 이탈리아인들은 정원 속에서 살아간다. 이것은 예쁜 모습일지는 몰라도, 예술적으로 묘사하기에는 부적합하다."

〈아헨 호수〉의 특별함은 거친 자연을 표현했다는 것 뿐만 아니라 함께 실린 텍스트의 상세함에서도 느낄 수 있다. 특히 막시밀리안 1세가 직접 서술한 내용에는 수렵이 식량을 구하기 위한 목적 말고도 다른 목적이 있다고 언급되어 있다. "(……) 가난한 사람이나 부유한 사람이나 매한가지로 (……) 어려운 일이 있으면 이를 해소하기 위해 매일 사냥을 하러 올 수 있도록 (……)" 이러한 메시지는 퀼더러의 그림에도 잘 녹아 있다. 그림 아래쪽을 보면 말을 탄 영주, 그리고 그를 둘러싼 사람들이 보인다. 그리고 이들은 옷차림으로 미루어 보건대 앞에서 막시밀리안 1세가 말한

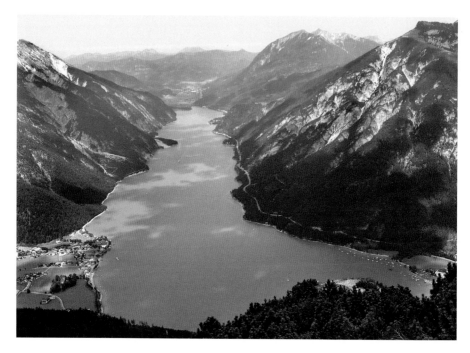

북쪽을 향해 바라본 아헨 호수. 왼쪽에는 페르티자우 마을이, 오른쪽에는 로판 산맥이 있다. ˙4.6

것처럼 "가난한 사람이나 부유한 사람"일 것으로 보인다. 막시밀리안 1세는 사냥을 국민과의 소통의 장으로 이용한 것을 넘어 외국 사절을 영접할 때도 활용했다. 예를 들어 1501년 여름에는 스페인과 베네치아에서 온 사절들이 막시밀리안 1세와의 협상을 위해 인스브루크 궁에서 아헨 호수까지 이동을 해야 했다. 어쩌면 막시밀리안 1세는 아헨 호수가 선사하는 느슨한 분위기가 협상에서 유리하게 작용할 것이라고 생각했는지도 모른다. 막시밀리안 1세 스스로도 "아헨 호수는 영주들이 즐겁게 사냥을 할 수 있는 곳이다. 호수에서 배를 탈 수도 있고, 각종 놀이를 할 수도 있고, 호숫가 오두막이나 옌바흐에서 하룻밤 머물 수도 있다"라고 썼기 때문이다. 또한 이 책에는 국민 친화적인 방침에 대해 이렇게 쓰여 있다. "내가 사냥을 하러 갈 때에

는, 평범한 국민들이 다가왔을 때 응대할 수 있도록 항상 종과 신하들이 모두 동행하도록 해라." 이 지시 또한 그림 속에 나타나 있다. 그림 왼쪽 구석을 보면 막시밀리안 1세가 바위 위에 앉아 있고 몸종이 그가 장화 신는 것을 도와주고 있다. 그 옆에는 필기도구를 든 사람들이 서 있다. 그런데 자세히 살펴보면 막시밀리안 1세는 동시에 가장 앞쪽에 떠 있는 배에서도 낚시를 하고 있다. 종교적 묘사방식이 성행했던 중세 화풍에서는 이러한 동시 출현이 빈번한 일이었다.

앞에서 이야기했듯이 《수렵어획도감》은 국민과의 소통 방법을 제시하고 영유권을 과시하는 것 이외에도 일종의 지침서 기능을 가지고 있었다. 당시로서는 매우 현대적인 생각을 가지고 있었던 막시밀리안 1세는 자연의 지속가능성에 대해 강조하면서 소총을 이용한 사냥을 금지했다. 그는 신기술을 지나치게 사용하는 것이 자원의 고갈을 가져올 것이라고 판단했던 모양이다. 막시밀리안 1세는 사냥을 할 때 소총 대신 영양을 사냥할 때 쓰는 특별한 창을 사용하기를 권했다. 7~8미터 길이의 창 끝에는 칼처럼 뾰족한 무기를 장착했는데, 이 창으로 산비탈 밑에서 영양을 겨냥하고 있다가 사냥을 하면 된다. 쾰더러는 그림 왼쪽에서 창을 이용해 사냥하는 모습도 표현했다. 사냥꾼과 사냥감은 원근법이나 비례가 무시되어 다소 투박해보인다. 그림의 비율대로라면 사냥꾼은 거인, 그리고 사냥감은 괴물인 게 분명하다.

이 그림을 뒤러의 〈아르코 풍경〉과 비교해보면 쾰더러가 기존의 투박한 묘사방식을 어느 정도로 충실하게 따르고 있는지 뚜렷하게 드러난다. 뒤러의 수채화에서는 이처럼 비례를 어기고 그림에서 튀어나오는 동물이나 인물은 상상할 수도 없다. 하지만 쾰더러의 그림은 다소 투박해보일지는 몰라도 적어도 자신이 의도한 목적은 충실하게 달성하고 있다. 즉 그는 육안으로 충분히 알아볼 수 있는 친절한 지형 묘사, 인물이 중심인 사냥 및 어획 장면, 왕의 활동 장면, 설명글이 함께 어우러진 총체적 풍경화를 그리는 데 성공한 것이다.

임신부를 위한 배려

막시밀리안 1세는 《수렵어획도감》에서 수렵과 어획의 지속가능성에 큰 비중을 두었다. 따라서 그는 수확량을 제한하기로 결정했다. 그런데 누가, 언제 고기를 낚아도 되는지에 대해 각 지역 영주, 수역(水域) 소유자, 게오르겐베르크 종교재단 사이에 의견 차이가 생겼다. 그리하여 결국 각 당사자별로 기간을 나누어 교대로 어획을 하기로 했다. 여기에는 누가, 어떤 크기의 어떤 어종을 얼마만큼 잡아도 되는지 같은 상세한 규칙들이 있었다. 그런데 여기에 예외가 있었으니, 그것은 바로 임신부들이었다. 임신한 여성들은 생선이 먹고 싶을 때면 침대 시트를 이용해서 언제든지 원하는 만큼의 물고기를 낚을 수 있었다. 시간이 흐르자 직접 바느질한 침대 시트를 가지고 와서 마음껏 낚시하는 임신부들이 점차 늘어났다. 조직이 성긴 그물과 달리 헝겊으로 물고기를 끌어올리자 어린 물고기들이 빠져나가지 못하게 되면서 어종의 씨가 마르기 시작했다. 결국 이 특별 규정은 수도원장의 항의로 철폐되었다.

외르크 쾰더러

외르크 쾰더러에 대한 기록은 많지 않다. 그는 1465년과 1470년 사이에 티롤에서 태어났을 것으로 추정된다.

쾰더러는 1497년에 막시밀리안 1세의 부름을 받아 궁정화가로서 오스트리아 인스부르크에 상주했다. 이 시기에 그는 바펜 탑 벽화 작업에 참여했고, 1500년에는 후기 고딕양식 건물인 '황금지붕'의 벽화를 그렸다. 1503년에는 볼차노에 있는 룬켈슈타인 성 벽화 작업을 담당했다. 1500년에서 1504년까지는 막시밀리안 1세의 의뢰에 따라 《수렵어획도감》의 삽화를 그렸다. 1507년에 궁정수석화가로 승진한 쾰더러는 1508년 막시밀리안 1세가 황제 등극을 기념해 뒤러에게 위임했던 개선문 작업에도 참여했다. 쾰더러는 1518년 궁정 최고건축가가 되었고, 1540년 인스부르크에서 세상을 떠났다.

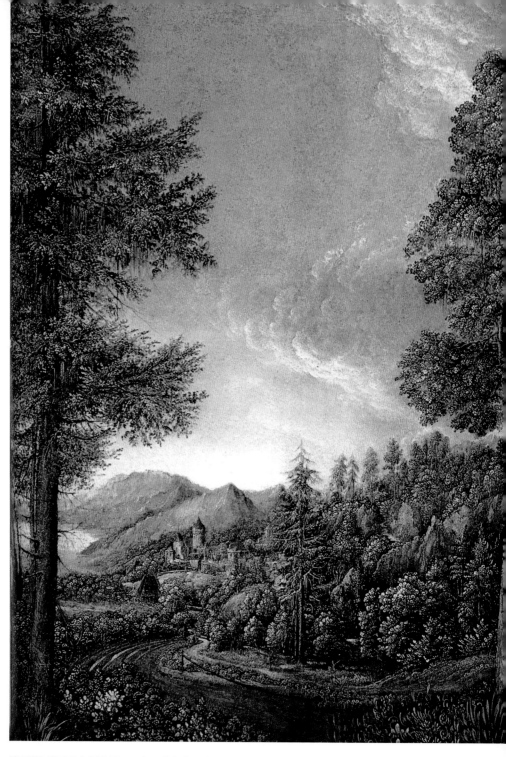

알브레히트 알트도르퍼, 〈레겐스부르크 뵈르트 성이 있는 도나우 풍경〉, 1520년경.
양피지를 씌운 너도밤나무 패널에 유채와 과슈, 30.5 x 22.2cm, 알테 피나코테크, 뮌헨 ・5.1

5 알브레히트 알트도르퍼
Albrecht Altdorfer

레겐스부르크 뵈르트 성이 있는 도나우 풍경

"내가 사랑하는 건 작은 샘과 푸른 언덕,

졸졸 흐르는 시원한 시냇가,

빼곡히 들어찬 나무로 그늘진 숲, 풍요로운 들판."

콘라트 첼티스

16세기 초 독일은 변혁과 불안 심리의 시대였다. 교회는 1517년 마틴 루터가 공표한 비텐베르크 선언으로 위기에 빠졌다. 이제 구시대는 신시대에 의해 서서히 밀려나기 시작했다. 독일은 아직 흑사병의 잔재가 가시지 않은 상태였고, 곳곳에서 일어난 농민의 난으로 나라가 어지러웠다. 그동안 세상을 지배했던 규율이 무너지면서 세상의 종말이 다가오는 듯했다. 1498년 알브레히트 뒤러가 완성한 목판화 연작 《묵시록》은 당시의 불안감을 대변해준다. 뒤러는 이탈리아에서 온 미술의 새바람을 알프스 너머의 북유럽으로 가져와 새로운 지평을 연 인물이기도 하다. 그가 모범으로 삼았던 이탈리아 미술가들이 그랬듯이 그 또한 미술 작업을 할 때 인간을 가장 중심에 두었다. 그러는 동안 자연 풍경은 어느덧 관심에서 멀어졌다. 1473년 레오나

르도 다빈치(1452년~1519년)가 처음으로 사실적인 묘사를 시도했던 풍경화가 있기는 하지만(피렌체 우피치 미술관), 이 풍경화에는 사람도 등장하지 않고, 어떤 서술적 상황도 벌어지지 않는다. 이 그림 이후 다빈치가 풍경화를 독자적으로 다룬 기록은 찾을 수 없다. 산드로 보티첼리(1445년~1510년)는 풍경화에 대한 멸시를 그대로 드러냈다. 그는 풍경화 작업은 너무나 단순하다면서 물감에 담근 스펀지를 캔버스에 던지기만 해도 풍경화와 비슷한 효과를 낼 수 있다고 빈정거렸다. 이후 뒤러가 이탈리아 기행을 통해 사실적 풍경화의 가치를 인정하기 시작했지만 몇 점의 수채화만 그렸을 뿐이고, 그마저도 개인적으로 소장했기 때문에 세상에 잘 알려지지 않았다. 레겐스부르크 출신 독일 화가 알브레히트 알트도르퍼의 경우도 마찬가지였을 것이다. 확실히 밝혀진 것은 없지만 뒤러와 알트도르퍼가 생전에 서로 만났을 가능성도 있을 것으로 보인다. 두 사람 모두 막시밀리안 1세 의뢰하에 개선행렬을 그린 목판화 연작이나 기도서 표지 등을 그리는 대형 프로젝트에 참여한 적이 있고, 또한 알트도르퍼는 그의 사후에 뒤러의 동판화 몇 점과 유화 한 점을 소장하고 있었던 것으로 밝혀졌기 때문이다.

알트도르퍼는 미니어처 회화나 삽화를 그리는 것으로 화가 활동을 시작했다. 이 시기에 그는 뒤러의 영향을 받아 몇 가지 소재를 차용한 것으로 알려져 있다. 뒤러는 당시 독일에서 최고의 명성을 누리던 미술가였다. 그가 세운 기준이라면 너도 나도 따랐으며, 다른 미술가에 비해 그림을 그려주고 받는 수입도 많았다. 예를 들어 알트도르퍼가 쇼이넨의 교회에서 제단화를 그린 후 80굴덴을 받은 것에 흡족해한 데 비해, 뒤러는 1508년 의뢰인에게 쓴 편지에 〈만 명의 순교〉(빈 미술사박물관)를 그리고 받은 280굴덴이 너무 적다고 불평했다고 한다.

물론 당시 독일에는 뒤러 같은 압도적인 존재 외에도, 알트도르퍼처럼 비교적 덜 알려졌지만 묵묵히 자신의 개성을 빚어가는 미술가들도 있었다. 이 중 알트도르퍼

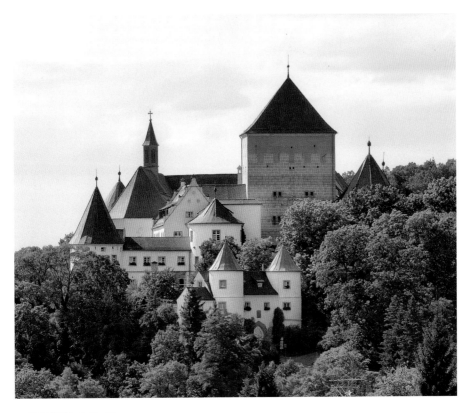

도나우 강녘의 뵈르트 성 •5.2

가 속한 그룹은 도나우 지역에 살아 '도나우 파'라고 불렸다. 이 그룹에는 레겐스부르크 출신인 알트도르퍼 외에도 프랑켄 지방 출신의 루카스 크라나흐 1세(1472년~1553년), 파사우에서 주로 활동했던 볼프 후버(1485년경~1553년) 등이 있다. 이들은 풍경화에 서정적 · 낭만적 · 동화적 분위기를 더하면서 풍경화의 새로운 장을 열었다. 이들의 활동을 보면 오랜 세월 동안 내세만을 바라보던 중세 미술에서 벗어나 이제야 제대로 숨을 쉬며 살아가는 느낌을 받은 것 같다. 또한 풍경화를 그리는 것은 그들에게 어지러운 세상으로부터 잠시 벗어나 휴식을 취할 수 있는 수단이었을

동쪽의 바인베르크에서 바라본 도나우 뵈르트 성 ·5.3

것이다. 이러한 움직임은 그 당시 시인이었던 콘라트 첼티스(1459년~1508년)의 시구에도 나타난다. "내가 사랑하는 건 작은 샘과 푸른 언덕, 졸졸 흐르는 시원한 시냇가, 빼곡히 들어찬 나무로 그늘진 숲, 풍요로운 들판." 이 시는 마치 알트도르퍼의 1520년 작품 〈레겐스부르크 뵈르트 성이 있는 도나우 풍경〉[5.1] 속 광경을 그대로 설명하는 것 같다. 그림 속으로 들어가 보자.

양쪽으로 높은 나무에 둘러싸인 길이 작은 숲과 물레방앗간을 지나 높은 탑이 있는 성으로 우리를 인도한다. 이 성은 레겐스부르크에서 동쪽으로 약 20킬로미터 떨어져 있는 뵈르트 성으로, 914년에 처음으로 기록에 등장한 이래 영주들의 피신처로 이용되었으며, 오늘날에는 양로원으로 이용되고 있다.[5.2]

성 너머에는 도나우 강에서 시작된 산줄기가 하늘을 향해 우뚝 솟아 있다. 그림 속 장소를 오늘날[5.3]과 비교해보면, 이 그림에 등장하는 건물이 뵈르트 성이라는 것을 의심할 사람은 아마 없을 것이다. 다만 실제 산세는 그림처럼 높지는 않으며, 국토 정비 후 도나우 강줄기가 직선으로 바뀌어 사진을 찍은 위치에서는 강이 거의 보이지 않는다.

알트도르퍼는 이 작은 풍경화를 양피지에 먼저 그린 후 나중에 목판에 붙였다. 그 당시 독일에서는 캔버스가 널리 쓰이지 않았다. 대부분 목판에 그림을 그렸고, 작은 크기 그림은 양피지나 종이에 그렸다. 알트도르퍼는 실제 장소에서 그림을 그리지 않고 자신의 공방에서 그림을 그렸다.[5.6] 그가 사전에 참조용 드로잉을 그려서 활용했는지는 알려진 바가 없다.

알트도르퍼가 설정한 관찰점은 실제 장소에서는 있을 수 없는 높이로, 이는 그가 상상 속의 관찰점을 지어냈을 가능성을 시사한다.[5.4] 알트도르퍼는 더 높은 관찰점을 확보함으로써 지형을 내려다보는 효과를 얻고, 작은 그림에서 총체적인 구조를 만들어내기 위해 이같이 그림을 그렸을 것이다. 한 가지 변함없는 사실은 이 그림이

뵈르트 성에서 알트도르퍼가 설정한 가상의 관찰점
높이에 맞춰 촬영한 모습 · 5.4

유화로 그려진 첫 순수 풍경화라는 점이다. 여기에서 순수 풍경화라고 함은 실제 지형을 그대로 반영했으며, 등장인물을 함께 그리지 않고 온전히 풍경만을 묘사하기 위해 존재하는 그림이라는 뜻이다.

그렇다면 이 그림이 뒤러가 그린 수채화와 다른 점은 무엇일까? 뒤러 역시 서술적 묘사를 배제하고 배경을 주인공으로 세웠는데 이 그림이 첫 순수 풍경화로 꼽히는 이유는 무엇일까? 결정적인 차이는 바로 알트도르퍼가 그림에서 추구한 정취의 깊이에 있다. 알트도르퍼는 그림에 지형뿐만 아니라 그 속에 드러나는 분위기도 함께 표현했다. 예를 들어 그의 그림에는 감상자의 눈을 자연스럽게 서쪽으로 이끄는 석양빛이 있다. 알트도르퍼는 색채 원근법과 대기 원근법을 통해 앞쪽, 성이 있는 중간, 산맥이 있는 뒤쪽에 이르기까지 다양한 공간층을 만들었다. 이 과정에서 모든 요소를 위에서 덮고 있는 하늘은 이러한 거리감에 생명을 불어넣는 필수적인 역할을 한다. 반면 뒤러는 아르코 계곡의 산을 그저 하얀 배경 앞에 놓았을 뿐이다. 그에게 있어 산은 그의 눈에 띈 소재 중 하나일 뿐, 그림 전체에서 맡고 있는 역할은 없다. 하지만 알트도르퍼의 그림에서는 바로 이 부분이 나타난다. 알트도르퍼는 풍경의 단편적인 모습만을 잘라 왼쪽과 오른쪽에서 범위를 제한하고 있다. 따라서 나무 사이

로 보이는 풍경이 마치 틀 안에 갇힌 듯한 느낌을 준다. 하지만 알트도르퍼가 이룩한 것은 바로 이 제한적인 공간 속에서 주변 지형과 하늘을 모두 아우르는 단일 공간을 만들어냈다는 것이다. 뒤러의 수채화에서 볼 수 없었던 요소들은 알트도르퍼를 최초의 제대로 된 풍경화가로 대접받게 했다. 즉 알트도르퍼의 그림에서는 뒤러의 그림에서 볼 수 없었던 분위기, 빛, 그림 속 요소 사이의 관계 등을 찾을 수 있는 것이다. 알트도르퍼가 그린 풍경화는 자연의 일부분이지만 그 안에는 세계 전체가 들어 있다.

그림 오른쪽 앞부분에서 시작하는 길은 성을 향해 굽이친다. 뒤로 보이는 장엄한 산은 색채 및 대기 원근법에 따라 멀어질수록 점차 파란색이 되고 밝아진다. 그런데 이탈리아 화가인 체니노 체니니(1370년경~1440년)는 1400년에 쓴 《회화 연구》에서 대기 원근법에 대해 이와는 반대로 "풍경이 멀리 있을수록 더 어둡게 표현해야 한다"라고 기술하고 있다. 당시는 공방을 박차고 나와 자연을 자세히 관찰하는 것을 받아들이던 때가 아니었다. 또 체니니는 산맥을 그리려면 돌멩이를 가져다가 깨끗이 닦고 여기에 나타난 음영을 그대로 따라 그리라고 했다. 이렇게 그리면 충분히 산맥처럼 보일 것이라고 하면서 말이다. 이 당시 사람들은 밖으로 나가 직접 산맥을 보면서 그린다는 것은 상상도 하지 못했다. 하지만 알트도르퍼는 밖으로 나가서 산을 보았다.

그는 이 작품을 고전적 법칙에 따라 전면, 중앙, 후면으로 나누어 구성했다. 왼쪽의 나무 뿌리 쪽에는 알트도르퍼의 사인이 있고, 그 뒤로는 도나우 강이 보인다. 하지만 알트도르퍼는 여기에서 이것이 강인지, 바다인지 구분이 가지 않도록 처리했다. 반대편 물가가 보이지 않기 때문이다. 그리하여 그림을 감상하는 사람이 마치 더 넓은 물가가 펼쳐질 것 같은 착각을 일으키게 했다. 이밖에도 그는 지형을 위에서 내려다볼 수 있도록 높은 관찰점을 택하면서 지평선은 현저히 낮추었다. 중세

미술에서처럼 무엇인가를 서술할 공간이 필요하지 않았기 때문이다. 알트도르퍼가 서술하고 싶었던 것이 있다면 그건 어떤 상황이 아니라 자연의 아름다움 그 자체였다. 알트도르퍼처럼 종이 한 장까지도 알아볼 수 있을 만큼 작고 상세하게 묘사하는 것과 파노라마처럼 펼쳐지는 구조로 그림을 그리는 것은 자연을 표현하는 새로운 방법이었다.

알트도르퍼는 그림 안에서 가까운 곳부터 먼 곳까지 하나의 큰 단위로 삼아 깊이를 나타내는 방법을 터득했다. 그는 이 그림에서 하늘을 높아질수록 더 어둡고 파랗게 표현했다. 그림의 3분의 2나 차지하는 하늘은 땅과 떼려야 뗄 수 없는 하나의 큰 단위를 이룬다. 하늘은 그저 풍경을 채우기 위해 존재하는 것이 아니라 땅과 연결되어 있다. 하늘의 일부분인 석양에서 뿜어져 나오는 빛은 도나우 강의 수면과 나뭇잎을 물들인다. 하늘이 단일 회화요소로 쓰인 것이 아니라 전체 풍경의 일부로 나타난 것이다.

알트도르퍼는 작은 크기의 그림 안에 이 세상의 일부를 잘라 보여주는 기법을 택했다. 여기에서 그는 중세 후반의 기법을 차용했다. 즉 작은 소우주 안에 이 세상의 커다란 대상을 모두 채워 넣는 것이다. 그리하여 하늘, 땅, 식물, 산, 건축물, 하천 등이 어우러져 파노라마 같은 장면이 펼쳐지게 된다. 이러한 배경에서 보면 그가 왜 도나우 강을 완전히 그리지 않았는지 이해가 된다. 즉 그는 도나우 강이 바다처럼 보이게 해서 파노라마 같은 조망을 완전하게 갖추고 싶었던 것이다. 몇 년 후 완성된 〈알렉산드로스 대왕의 대전투〉(1529년, 뮌헨 알테 피나코테크)를 보면 그가 도나우 풍경화를 발판으로 하여 이러한 대작을 완성했음이 드러난다. 그는 여기에서 역사적 맥락에서의 소우주를 생성한다. 웅장하게 펼쳐지는 파노라마 속에 지중해 동쪽의 키프로스 섬, 나일 강 델타 지역, 홍해의 일부까지 모두 나타난다. [5.5]

미술사학자인 막스 프리트랜더(1867년~1958년)는 1891년에 쓴 알트도르퍼에 관한

논문에서 다음과 같이 말한 바 있다. "알트도르퍼의 재능은 한정적이었고 새로운 장을 개척하는 정신은 없었지만, 자신의 성격을 작품에 반영하는 능력이 있었다. 천진난만하고, 애정이 넘치고, 섬세했던 한 인간의 모습 말이다."

알트도르퍼의 그림에는 그가 얼마나 자연을 사랑하고 빛의 유희를 찬양했는지가 잘 나타난다. 한편 그가 미술에서 새로운 장을 개척한 것도 사실이다. 그는 자연에 서술적 요소를 더하지 않고 있는 그대로 드러내는 시도를 했다. 그는 자연을 습작이나 참조 기록이 아니라 하나의 큰 모티브 단위로 보았다. 알트도르퍼는 자연을 보이는 그대로, 아니 느끼는 그대로 그렸다. 그는 동시대 동료들이 했던 것과는 다른 방법으로 자연을 접했다. 분석하지 않고 느끼는 방법

알브레히트 알트도르퍼, 〈알렉산드로스 대왕의 대전투〉, 1529년, 보리수나무 패널에 유채, 158.4 x 120.3cm, 알테 피나코테크, 뮌헨 • 5.5

말이다. 그는 적어도 풍경화 부문에서는 새로운 장을 개척했다. 다만 그것이 조용히, 섬세하게, 미묘하게 이루어졌을 뿐이다. 이렇게 보면 알트도르퍼는 자연에 대한 애정으로부터 출발한 독일 낭만주의의 선구자가 맞다.

알브레히트 알트도르퍼

알트도르퍼가 탄생한 곳이 어디인지는 알려지지 않았다. 다만 1480년에 태어났다는 기록이 있을 뿐이다. 그는 화가의 아들로 태어나 1505년 레겐스부르크 시민으로 정식 등록된 이후 쭉 그곳에서 여생을 보냈다.

알트도르퍼는 처음 화가로 활동할 당시 미니어처와 삽화로 이름을 알렸다. 1509년 그는 오스트리아 린츠에 있는 성 플로리안 성당 수도원의 세바스찬 제단화를 그려달라는 의뢰를 받는다. 이후 그가 총 16면으로 이루어진 제단화를 다 그리는 데까지는 10년이라는 세월이 걸렸다. 1511년 알트도르퍼는 도나우 강 기행을 통해 빈 그리고 티롤까지 거치며 견문을 넓혔고, 이 무렵 미하엘 파허의 작품에 큰 감명을 받았다.

알트도르퍼는 1512년부터 막시밀리안 1세의 의뢰를 받아 〈개선 행렬〉 그림 제작, 기도서 표지 제작, 개선문 건축 등 여러 가지 프로젝트에 참여하게 된다. 그는 경제적으로도 성공하여 1513년 레겐스부르크에 처음으로 집을 샀는데, 이 집은 지금도 오버레 바흐가세에 남아 있다. [5,6] 알트도르퍼는 1518년에 집을 한 채 더 샀고, 이후에는 포도 농장 두 곳을 매입했다. 그는 또한 행정가로서의 역할도 성공적으로 수행했다. 1517년에는 레겐스부르크 시의 대외위원회 의원직을 맡았고, 1526년에는 시 내무부의 의원직을 맡음과 동시에 시정 최고건축가로 부름을 받았다. 알트도르퍼는 최고건축가로서 요새, 와인 저장고, 도살장 등을 건축하는 데 관여했다. 1528년에는 재무관 역할까지 권유받았지만 그림을 그리는 데 더 많은 시간을 할애하기 위해 제안을 받아들이지 않았다. 바

레겐스부르크 오버레 바흐가세에 위치한
알트도르퍼 생가 • 5.6

알브레히트 알트도르퍼, 〈근대적 방식의 동판화〉,
1675년 뉘른베르크 토이체 아카데미
《요아힘 잔트라르트》 편에서 발췌 • 5.7

로 그해에 바이에른 빌헬름 4세로부터 자신의 역작이 될 〈알렉산드로스 대왕의 대전투〉
작업을 의뢰받았기 때문이다. 1532년에는 레겐스부르크의 주교사저 목욕실 내부 장식을
의뢰받아 자유분방하게 꾸미기도 했다. 그는 같은 해에 세 번째 집을 샀으며 몇 년 후 이
집에서 생을 마감하게 된다.

　1532년 이후 작품은 발견되지 않는 것으로 보아 그의 삶이 정치활동으로 분주해진 것
으로 짐작된다. 예를 들어 그가 시정활동으로 인해 어찌나 이동을 많이 했는지 1533년
레겐스부르크 시가 그에게 말여물을 전속으로 공급했다는 기록이 있다. 1535년에는 레
겐스부르크 시에서 그를 협상 차 빈 궁정으로 파견하기도 했다. 알트도르퍼는 1538년 2
월 12일 세상을 떠났다.

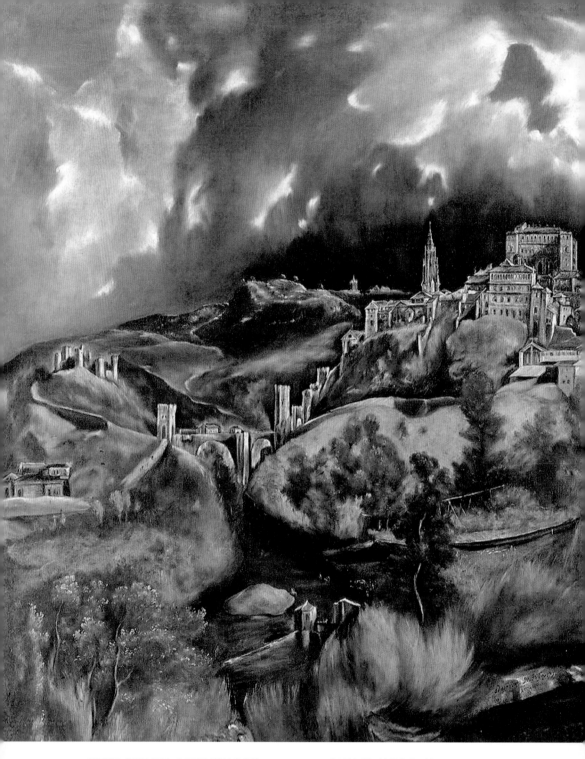

엘 그레코, 〈톨레도 풍경〉, 1610년경. 캔버스에 유채. 121.3 x 108.6cm. 메트로폴리탄 미술관. 뉴욕 • 6.1

6 엘 그레코
El Greco

톨레도 풍경

"그가 생명과 예술을 얻은 곳은 크레타이지만,
그가 죽음을 통해 영생을 얻은 제2의 고향은 톨레도이다."

프라이 파라비치노. 1614년

중앙 원근법을 발견한 마사초(1401년~1428년)는 27세에 요절했고, 베네치아 거장인 조르조네(1478년~1510년)는 32세에, 신격화된 인물 라파엘로(1483년~1520년)는 37세에 요절했다. 조토가 생애 역작인 아시시 벽화를 완성한 것은 30대 중반의 일이었고, 미켈란젤로(1475년~1564년)는 37세에 시스티나 성당 천장벽화를 완성했다. 티치아노(1488년경~1576년)는 38세에 미술사상 후세에 가장 큰 영향을 끼친 두 점의 제단화 〈성모 승천〉과 〈페사로 마돈나〉를 완성했다. 이들에 비하면 이번에 소개할 엘 그레코(도메니코스 테오토코풀로스)는 늦은 나이가 되도록 세상에 잘 알려지지 않은 화가이다. 그가 독자적으로 활동하는 화가로 인정받고 미술사에 족적을 남기게 된 때는 다른 거장들은 이미 성공한 지 오래되었거나 세상을 떠났을 법한 나이였다.

도메니코스는 그리스 크레타 섬의 수도 칸디아(오늘날의 헤라클리온)에서 태어났다. 크레타는 1211년부터 베네치아 해상공화국의 속국이 된 상태였고, 문화적으로

는 그리스 정교회의 동방 예술과 르네상스시대의 서방 예술이 서로 만나는 곳이었다. 따라서 도메니코스는 이곳에서 이루어진 문화적 교류를 통해 베네치아에서 일어난 새로운 바람을 접할 수 있었을 것이다.

도메니코스는 이콘화를 그리는 것으로 미술활동을 시작했는데, 비잔틴 전통의 딱딱하고 정형화된 이콘화에서는 예술적 매력을 느끼지 못했다고 한다. 이콘화는 전통적으로 예술가에게 재량을 허락하지 않는 분야였다. 이콘화 화가들은 자연이 아닌 정형화된 상징을 모델로 삼았다. 또한 중세 전통에 따라 금박 배경을 사용하는 일이 많았기 때문에 중앙 원근법 같은 기술은 필요하지 않았다. 따라서 이콘화에는 작가의 열정이나 개성이 끼어들 틈이 없었다.

1567년 25세가 된 도메니코스는 경직된 시스템으로부터 탈출을 감행했다. 르네상스가 절정을 이룬 베네치아로 가서 거장 티치아노의 문하생이 된 것이다. 그가 베네치아에서 접한 그림들은 고향에서 보던 것과는 완전히 달랐다. 현대적인 미술가가 되고자 했던 도메니코스는 가능한 많은 것을 배우기 위해 노력했다. 그는 이 무렵 스승인 티치아노 외에 틴토레토(1518년~1594년)나 야코포 바사노(1510년경~1592년)의 영향도 많이 받았다.

하지만 베네치아에서 만족할 수 없었던 도메니코스는 2년 후, 당시 미술의 중심지였던 로마로 향했다. 그는 이곳에서 인물묘사 기법을 가다듬고, 궁정에서 그림을 의뢰받게 되기를 원했다. 머지않아 그는 로마에서 큰 영향력을 행사하고 있는 알레산드로 파르네세 추기경과 친분을 맺었고, 2년 후에는 도메니코 그레코(이탈리아어로 '그리스인'라는 이름을 새로 받은 후 산 루카 미술학교에 들어가게 된다.

그레코는 그 당시 수많은 화가들이 그랬던 것처럼 미켈란젤로의 작품세계를 자신의 본보기로 삼았다. 미켈란젤로는 인체를 누구도 생각하지 못한 기발한 자세로 훌륭하게 묘사했기 때문이다. 그레코는 이러한 미켈란젤로에 대해 찬사를 아끼지 않

았다. "미켈란젤로보다 인체 묘사를 잘하는 사람은 없다. 누구도 그를 뛰어넘지는 못할 것이다." 하지만 미켈란젤로의 영향력이 너무나 컸던 나머지 젊은 화가들이 너도나도 그의 아성을 넘기 위해 뛰어드는 부작용이 생겼다. 그들은 미켈란젤로의 방식을 따르면서도 인체를 더욱 복잡하게, 더욱 뒤틀리게, 더욱 과장되게 만들었다. 소위 '매너리즘'이라고 불린 이 사조는 르네상스 절정기부터 바로크시대까지 지속되었는데, 이 시기 미술가들은 자연의 법칙을 따르는 대신 인공적이고 이상적인 아름다움을 좇았다. 이에 따라 미술은 내용 면에서 좀 더 지적으로 발달했고, 기법은 좀 더 복잡해졌다. 이제 화가들은 인물과 공간을 묘사할 때 자연보다는 자신의 직관력을 따르게 되었다. 그레코는 이런 흐름에 바로 합류했다. 이제 미술가 또한 의뢰자 못지않은 지적 능력을 갖춰야 했고, 또 그만한 대접을 받았다. 모티브에 대한 지적인 접근과 독자적인 자연 해석은 그레코에게도 매우 알맞은 방식이었고, 이는 오랜 기간 동안 그에게 영향을 끼쳤다. 그럼에도 불구하고 그레코는 수많은 재능 있는 화가들을 제치고 우뚝 솟는 데 실패했다. 그에게는 추기경이나 교황청 같이 개인적으로 친분을 맺은 후원자는 조금 있었지만, 그의 작품은 모두를 납득시키기에는 부족했기 때문이다. 게다가 그가 외국인이라는 점도 단점으로 작용했을 것이다.

1577년 36세가 된 그레코는 로마에 온 지 7년이 지나도록 이렇다 할 업적을 세우지 못했다. 이로 인해 그는 매우 실망했을 것이다. 그러던 그에게 일생 최대의 기회가 왔다. 마드리드에 거대한 규모의 엘 에스코리알 궁을 지어 완공을 앞두고 있던 펠리페 2세가 이곳을 장식할 이탈리아 화가를 찾고 있었던 것이다. 그레코는 궁 장식에 참여하기 위해 마드리드로 가기로 한다. 그런데 마드리드로 떠나기 전, 그는 스페인 톨레도 대성당의 제단화를 그려달라는 주문을 받게 된다. 그리하여 그레코는 톨레도 대성당에 걸 그림을 그리지만, 이 작품은 주문자를 만족시키지 못해 거절당했다. 또 그와 주문자가 생각한 그림 가격이 4배 정도 차이가 나서 소송에 휘말

리기도 했다. 당시 스페인에서는 작품의 최종 가격을 정부 산하 감정기관인 '타사시옹'에서 결정했다. 작품 가격은 먼저 화가와 주문자가 각각 값을 매기고, 둘 사이에 금액 차이가 많이 날 때 조종관이 가격을 결정하는 방식으로 이루어졌다. 하지만 이는 작업을 마친 후 협상에 참여해야 하는 화가에게 매우 불리한 것이었다. 그레코는 이렇게 책정된 가격에 항의하며 힘겨운 시간을 보냈다. 그는 자신의 작품이 높은 가치를 지니고 있음을 확신했다. 따라서 그가 제시한 가격은 대부분 의뢰자의 능력을 넘어서는 수준이었고, 이것은 미술시장의 가격 구조를 뒤흔드는 행동이었다. 대성당 그림을 의뢰했던 고위 성직자들은 이러한 그레코의 행동을 밉게 보았고, 그에게 평생 단 한 건의 일도 의뢰하지 않았다. 기회의 문이 그의 눈앞에서 닫혀버린 것이다. 하지만 그레코는 그 후에도 계속 톨레도에 머물면서 다른 주문자가 의뢰한 그림을 그렸다.

톨레도'[6.2]는 한때 스페인에서 가장 큰 세력을 자랑했던 곳으로, 1085년 알폰소 6세가 이곳을 점령한 이후부터 카스티야의 수도가 되어 스페인 통치하에 있었다. 톨레도가 속한 교구는 스페인 중앙의 대부분과 마드리드까지 포함했는데, 이 교구의 대주교는 스페인 가톨릭교회의 수좌대주교(그 나라에서 으뜸가는 대교구의 장 — 옮긴이)이기도 했다. 톨레도는 중세시대를 거치면서 학문, 문화, 관용의 중심지로 거듭났다. 이곳에서는 아랍인, 그리스도교인, 유태인이 평화롭게 공존했고, 이러한 문화적 다양성을 배경으로 탄생한 번역 아카데미는 아랍 철학과 학문, 그리고 고대 희랍의 근원을 유럽 전역에 퍼트리는 중심적인 역할을 했다.

그레코의 목표는 여전히 스페인 궁정 일을 의뢰받는 것이었다. 궁정은 1561년에 마드리드로 옮긴 터였다. 1580년 그레코는 드디어 궁정으로부터 엘 에스코리알의 교회 제단화를 그려달라는 주문을 받게 된다. 그는 2년 후 〈성 마우리티우스의 순교〉'[6.3]를 완성했지만 이 그림 역시 주문자를 만족시키지 못했고, 주문자는 이 작품

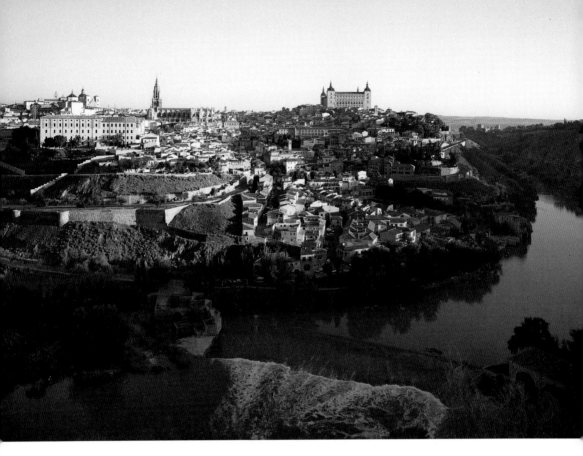

남쪽에서 바라본 톨레도의 아침 *6.2

을 거절하고 다른 화가에게 다시 의뢰를 했다. 자신의 작품을 인정받기 위해 고향을 떠나 머나먼 타향인 스페인까지 온 그레코는 이번에도 또다시 좌절하게 되었다. 그리하여 그는 부인과 아들이 기다리고 있는 톨레도로 돌아갔다. 하지만 그에게도 행운이 찾아왔다. 교회와 궁정은 그레코의 작품을 거절했지만, 톨레도에서 그의 매너리즘 화풍을 좋아하는 새로운 고객층이 생긴 것이다.

　화가를 독자적이고 지적인 존재로 대했던 이탈리아와는 달리 스페인에서는 화가를 수공업자 정도로 대접했다. 그레코는 수십 년 정도 화가로 활동하면 높은 사회적

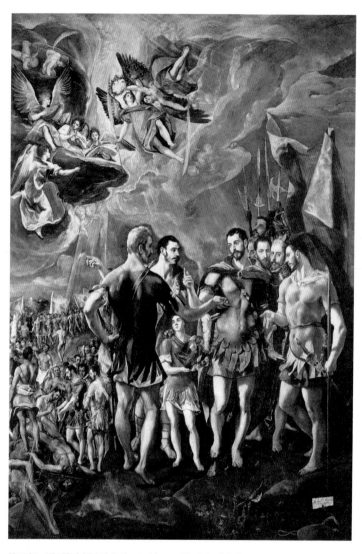

엘 그레코, 〈성 마우리티우스의 순교〉, 1580년~1582년, 캔버스에 유채, 448 x 310cm,
엘 에스코리알, 마드리드 ˙6.3

지위를 누릴 수 있었던 이탈리아의 관행에 익숙했다. 다행스럽게도 스페인 또한 이러한 움직임에 합류할 준비가 되었던 모양이다. 그레코의 예술적 능력과 지적 능력은 스페인 사람들에게 깊은 인상을 남겼다. 스페인에 제대로 된 화가가 많지 않았다는 점도 엘 그레코 그림이 사랑받을 수 있었던 이유 중 하나였다. 그레코는 의사, 성직자, 제도기술자, 시의원 같은 지식층과 친분이 두터웠고, 이들은 그레코의 재능을 높이 사서 그에게 작품을 의뢰했다. 대주교가 그레코를 예술가로 인정하지 않으면 어떤가. 스페인에는 종교 시설만 해도 100군데가 넘었고, 이 중에서 그레코의 재능을 필요로 할 만한 교회는 21곳, 수도원은 36곳이나 되었다.

엘 그레코는 자신만의 화풍을 고집했다. 그는 톨레도에 마련한 공방에서 유화뿐만 아니라 조각상도 제작하는 등 영역을 넓혀가며 운영했다. 1589년에는 정식으로 톨레도 시민권을 얻게 되어 이름도 스페인어인 '그리에고'로 바꿔야 했지만, 그는 이탈리아어 이름인 '그레코'를 고수했다.

그레코는 1600년에 〈톨레도 풍경〉[6.1]을 그렸다. 그는 죽을 때까지 이 그림을 가지고 있었기 때문에 누구의 의뢰를 받아 그림을 그린 것인지는 확실하지 않다. 이 그림을 화가이자 시민으로서의 성공을 가져다 준 새로운 고향 톨레도에 대한 오마쥬라고 보는 사람들도 있다. 그레코는 이 작품에서도 역시 자신만의 독자적이고 새로운 길을 가고 있다. 스페인에서는 자연이나 도시 풍경을 그리는 것이 독자적인 예술 행위로 인정받지 못했다. 그래서인지 이 그림은 그레코가 그린 유일한 풍경화로 남게 된다. 펠리페 2세가 의뢰해서 제작한 스페인 도시 조감도가 있기는 하지만 이처럼 자유롭고 감각적인 도시 풍경은 없었다. 이 작품에서 그레코는 자연이 아닌 개인적 아이디어로부터 출발하라는 매너리즘 미술이론의 법칙을 충실하게 따랐다. 〈톨레도 풍경〉의 실제 장소를 보면 그레코가 자유로운 형식으로 오직 자신만의 톨레도를 그렸음을 알 수 있다.[6.4]

그레코의 상상 속 관찰점인 북쪽에서 바라본 톨레도. 중앙에 알 칸타라 다리가 있고,
왼쪽에는 산 세르반도 수도원, 그리고 오른쪽에는 알 카자르 궁이 보인다. •6.4

이 작품에서 우리는 북쪽에서 톨레도를 바라보며 톨레도 시의 동쪽 부분만을 볼
수 있다. 극적인 느낌을 주는 구름의 형태는 베네치아 화가인 조르조네의 〈폭풍우〉
를 연상시킨다(1508년, 베네치아 아카데미아 미술관). 〈폭풍우〉가 미술사상 처음으로
번개를 그린 작품임을 미루어볼 때, 그레코 또한 베네치아에 머무를 당시 이 그림
을 접했을 가능성이 높다.

그림 속 타호 강을 가로지르는 알 칸타라 다리는 로마시대에 지어진 이후 오늘날
까지 이용되고 있다. 이 다리부터 비탈을 따라 오른쪽 위로 늘어선 건물들은 대성당

그레코의 상상 속 관찰점인 북쪽을 바라본 모습 · 6.5

과 알 카자르 궁에서 정점을 이룬다. 그레코가 톨레도 시가지 모습을 얼마나 자유로운 형식으로 그림에 담았는지는 산세의 각도와 대성당의 위치만 봐도 알 수 있다. 실제로 대성당은 톨레도 시로부터 훨씬 서쪽으로 떨어져 있으며, 그레코의 상상 속 관찰점·6.5에서도 전혀 보이지 않는다.

그렇다면 그레코는 대성당을 왜 이곳에 세워두었을까? 그레코의 톨레도 그림은 크게 스페인 사회를 대변하는 세 상징으로 나뉜다. 먼저 가장 높은 곳에 위치한 알 카자르 궁·6.6은 세속의 힘을, 대성당·6.7은 정신적 권위를 대변한다. 알 카자르 궁

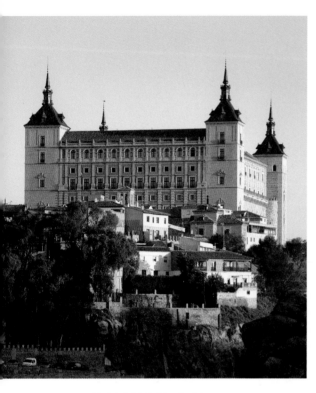

남쪽에서 바라본 알 카자르 궁 ˙6.6

아래에 위치한 이름 모를 궁은 시민 계급의 부를 상징하는데, 정확하게 어떤 건물을 그린 것인지는 확실하지 않다. 다만 그레코가 건물의 위치를 비교적 자유롭게 설정했음을 생각해보면, 비예나 마르키스 궁이었을 가능성도 있다. 그레코가 그곳에 기거하며 공방을 운영하고 있었기 때문이다. 마르키스 궁은 톨레도 서쪽의 유태인 구역에 있었는데 지금은 사라지고 없다.

그림 왼쪽을 보면 두 갈래 길이 또 다른 건물로 이어지는 것을 볼 수 있다. 위쪽에 위치한 건물은 산 세르반도 수도원˙6.8으로, 현재는 청소년 수련관으로 이용되고 있다. 아래로 뻗어가는 길에 위치한 건물은 실제 지형에는 존재하지 않는 건물인데 이것은 아마 배경을 채우기 위한 것으로, 톨레도 시 북쪽에 위치한 아갈리엔세 수녀원을 그린 것 같다. 아갈리엔세 수녀원은 톨레도 시의 수호성인 성 일데폰소가 머물렀던 곳이다. 그림을 자세히 들여다보면 다리에서부터 수녀원을 향해 내려가는 사람들을 볼 수 있는데, 이들은 수녀원을 방문하려는 순례자가 아닐까 상상해볼 수 있다.

그림 속 하늘을 보면 시가지를 뒤덮은 먹구름이 심상치 않다. 간간히 구름 사이로 내비치는 빛은 부분적으로 땅을 밝힌다. 그레코가 이 그림에서 폭풍우 치는 모

톨레도 대성당 ˙6.7

습을 담으려 한 것인지, 혹은 단순히 구름 낀 하늘을 극적으로 표현하려 한 것인지
는 확실하지 않다. 그레코가 다른 작품에서도 이와 비슷한 구름 형상을 자주 사용
했기 때문이다.

　구름 사이로 새어 나오는 빛은 하늘과 땅을 잇고, 건축물의 형태를 강조하는 도구
로 쓰인다. 엘 그레코는 빛과 색채를 이용해서 자신의 기교를 한껏 뽐내려한 듯하
다. 그는 이 기법에 대해 "미술에서 (자연의) 색채를 모방하는 것은 가장 어려운 기
술이다"라고 말했다.

　폭풍우에 대해 다른 예술가들이 어떤 인상을 받았는지 살펴보는 것도 흥미로운 일

타호 강과 산 세르반도 수도원 • 6.8

일 것이다. 고대 작가 플리니우스 1세(23년~79년)는 《자연의 역사》에서 고대 그리스의 거장 화가였던 아펠레스에 대해 이렇게 썼다. "아펠레스는 폭풍우, 번개, 천둥처럼 그림으로 그릴 수 없는 것들도 그렸다."

그레코가 그린 〈톨레도 풍경〉은 단순히 도시를 이상화한 그림이 아닌 역사적 진실의 상징화이기도 하다. 이런 맥락에서 보면 이 그림은 고대 거장들에게 도전장을 던지는 것이라고 볼 수도 있다. 그가 그리스, 이탈리아, 스페인의 영향을 모두 받

은 화가임을 생각해볼 때 이는 충분히 이해가 된다. 그레코는 작품 가격 협상 중에 이렇게 말을 했다고 한다. "나의 위대한 작품이 실제 가치보다 가격이 낮게 책정될지라도 내 이름은 스페인 미술사상 가장 위대한 천재로 길이 남을 것이다." 이 말은 오늘날 현실이 되었지만, 이렇게 되기까지의 과정은 순탄하지만은 않았다. 그가 세상을 떠난 후 수백 년 동안 그에 대한 평가는 엇갈렸다. 어떤 이는 "그레코의 그림은 불쾌한 색채 구성, 멸시감, 어리석음의 제물이 되었다"라고 했고, 다른 이는 그레코가 "이성과 정신 착란 사이에서 방황했다"고 말했다. 1881년 마드리드 프라도 미술관장은 그레코의 그림을 "터무니없는 풍자용 그림"이라며 미술관에서 없애버리지 못하는 것에 대해 분통을 터트렸다. 하지만 오늘날 대부분의 사람들은 회화 역사에 있어 그레코가 천재적이고, 독자적이었으며, 독특한 존재였다는 사실에 동의한다. 그레코가 얼마나 시대를 앞서간 인물인지는 75년 후에 완성된 알트도르퍼의 〈도나우 풍경〉이나 에른스트 루트비히 키르흐너의 〈할레의 로테 탑〉과 그의 그림을 비교해보면 잘 알 수 있을 것이다.

엘 그레코와 미켈란젤로

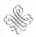

엘 그레코가 로마를 떠난 이유에 대해서는 의견이 분분하다. 이 중 가장 신빙성이 있는 것은 그레코가 로마에서 엄청난 경쟁을 견뎌내지 못했다는 가설이다. 또 다른 가설로는 그가 미켈란젤로를 비판하여 미움을 샀다는 말도 있다. 그레코는 미켈란젤로의 드로잉 실력은 존경했지만 다른 점들에 대해서는 크게 감명을 받지 못했다. 그가 남긴 말을 들어보자. "미켈란젤로는 초상화를 그리지 못했고, 머리카락이나 피부색을 표현하지 못했다. (……) 그리고 인간의 눈에 보이는 대로 색채를 모방하는 기술을 충분히 구사하지 못했다는 것은 부정하지 못하리라."

바오로 4세가 미켈란젤로에게 시스티나 성당의 〈최후의 심판〉에 나체가 등장한 것에 대해 항의하자, 몇몇 사람들은 벽화 전체를 부수자고 말했다. 이 소식을 들은 엘 그레코는 만일 벽화를 허물게 되거든 이번에는 자신이 양심적이고 단정하게, 그리고 무엇보다 좋은 품질로 새로 그려줄 수 있다고 제안했다고 한다. 하지만 결국 그렇게까지는 되지 않았고 대신 다니엘레 다볼테라(1509년~1566년)가 중요 부분에 옷을 덧그리는 것으로 사태는 마무리 되었다. 엘 그레코는 어쨌든 로마 화가들의 노여움을 샀고, 결국 로마를 떠날 수밖에 없었다.

엘 그레코

'엘 그레코'라는 이름으로 더 잘 알려진 도메니코스 테오토코풀로스는 1541년 크레타 섬의 칸디아에서 태어났다. 그는 이콘화 교육을 받은 후 고향에서 화가로 활동하기 시작했다. 1567년 엘 그레코는 더 수준 높은 그림을 그리기 위해 베네치아로 간다. 그는 그곳에서 티치아노 공방 문하생으로 일하며 틴토레토와 야코포 바사노의 영향을 많이 받았다. 1570년 로마에 간 그레코는 알레산드로 파르네세 추기경의 관저인 빌라 파르네시아를 장식하는 작업을 했다. 당시 그가 존경하는 화가는 미켈란젤로와 라파엘로였다. 1572년 그레코는 루카스 화가조합에 가입하고 화가로서 홀로서기를 시작한다. 그에게는 '그리스 인'이라는 뜻의 '엘 그레코'라는 이름이 붙여진다.

그레코는 1577년 지인의 소개로 톨레도에 가게 된다. 톨레도에 간 원래 목적은 마드리드의 엘 에스코리알 궁 장식에 참여하는 것이었으나 계획이 무산되자 톨레도로 완전히 이주했고, 같은 해에 결혼도 했다. 1578년에는 아들인 호르헤 마누엘이 태어났는데 훗날 그의 아들은 공방에서 아버지의 작업에 동참한다. 1579년 그레코는 톨레도에서 그린 자신의 첫 대작인 산토 도밍고 엘 안티구오 수녀원의 제단화를 완성한다. 1580년에는 펠리페 2세로부터 마드리드의 엘 에스코리알 교회를 위한 작품을 의뢰받아 1582년에 〈성 마우리티우스의 순교〉를 완성했지만, 장소에 어울리지 않는다는 이유로 거절당했다. 엘 그레코는 다시 톨레도로 돌아가서 조각가이자 건축가로 활동영역을 넓혔다.

1586년에는 산토 토메 성당을 위해 〈오르가스 백작의 매장〉을 그렸는데, 이 작품은 오늘날에도 여전히 이곳에 걸려 있다. 이후 엘 그레코가 그린 수많은 제단화들은 처음 장소에 그대로 보존되어 있는 경우가 많다. 엘 그레코는 초상화 작업으로도 명성을 얻었는데, 이 중 게바라 추기경의 초상화(1600년경, 뉴욕 메트로폴리탄 미술관)는 1936년 슈테판 안드레스의 소설 《엘 그레코, 추기경을 그리다》를 탄생하게 한 계기가 되었다. 엘 그레코는 1614년 4월 7일 톨레도에서 세상을 떠났다.

엘 그레코, 〈오르가스 백작의 매장〉, 1586년, 캔버스에 유채, 460 x 360 cm, 산토 토메 성당, 톨레도 *6.9

엘 그레코, 〈자화상〉, 1595년경~1600년, 캔버스에 유채, 25.7 x 46.7cm, 메트로폴리탄 미술관, 뉴욕 * 6.10

디에고 벨라스케스, 〈로마 메디치 빌라의 정원〉, 1630년경, 캔버스에 유채, 48.5 x 43cm, 프라도 미술관, 마드리드 • 7.1

7 디에고 벨라스케스
Diego Velázquez

로마 메디치 빌라의 정원

"그는 있는 그대로 그리지 않고, 보이는 대로 그렸다."

안톤 라파엘 멩스. 1762년경

디에고 벨라스케스는 1623년 10월 6일 스페인 펠리페 4세의 궁정화가가 되었다. 벨라스케스의 전기를 쓴 작가 카를 유스티(1832년~1912년)는 그를 "관객 없는 예술가"라고 했다. 그의 작품들은 대부분 궁정의 의뢰를 받아 제작해서 세상에 알려질 기회가 많지 않았기 때문이다. 궁정화가는 왕이나 궁정 의원들이 지시한 내용을 그렸다. 그리하여 벨라스케스의 작품 수는 한정되어 있다. 궁정에 고용된 공무원으로서 그림 그리는 일 외에 다른 일도 처리해야 했기 때문이다. 반면 당대에 독자적으로 활동하던 화가 루벤스(1577년~1640년)나 렘브란트(1606년~1669년)는 궁정화가들보다 작품 수도 훨씬 많았으며 다른 장르 또한 무척 다양했다.

벨라스케스는 궁정화가가 되기 전 고향인 세비야에서 '보데곤'을 그려 이름을 알렸다. 보데곤은 스페인 특유의 장르화로, 음식과 그릇 같은 정물을 부각시키면서 서민의 일상생활을 묘사한 그림을 뜻한다. 이미 17세에 미술 장인 시험에 합격한 벨

라스케스는 사물, 동물, 인물, 풍경 등을 그대로 그리는 데에 재능을 나타냈다. 사람들은 보데곤을 종교적 색채를 띠는 역사화만큼 진지하게 받아들이지는 않았지만, 벨라스케스의 스승이자 장인인 프란시스코 파체코의 생각은 달랐다. "우리 사위처럼 그 분야에서 최고 수준에 도달한 사람이 그린 그림이라면, 누구라도 최고의 가치를 인정할 것이다."

1623년 궁정화가로 일하기 위해 마드리드로 이사한 후부터 벨라스케스는 더 이상 예술적인 자유를 누릴 기회가 없었다. 그럼에도 불구하고 그는 자신뿐만 아니라 미술사적으로도 특별한 의미를 지닌 작품을 그렸다. 로마 메디치 빌라 정원을 그린 두 점의 풍경화가 그것이다. 이 두 그림은 현장에서 직접 그린 작품으로, 당시에는 이같은 방식으로 그린 그림이 흔하지 않았다. '7.1

그렇다면 스페인 궁정화가가 무슨 일로 로마까지 가게된 것일까? 벨라스케스는 왕의 지시를 받는 궁정화가인 동시에 각종 궁정 의식에도 참가해야 하는 궁정 공무원이었지만, 뛰어난 재능을 인정받아 특별한 지위를 누렸다. 벨라스케스가 궁정화가가 된 이유가 그의 재능 때문이므로, 이는 어쩌면 당연한 대접인지도 모른다.

벨라스케스는 장인인 파체코와 후안 데 폰세카와의 친분으로 1622년에 궁정으로 초청되었다. 후안 데 폰세카는 세비야 대성당의 참사회원이었으며, 당시 마드리드 궁정 공무원이었다. 또 벨라스케스의 초기 작품인 〈세비야의 물장수〉'7.2를 구입한 인물이기도 하다. 벨라스케스는 궁정에서 올리바레스의 백작이자 총리인 돈 가스파르 데 구스만을 알게 된다. 구스만 총리는 스페인의 실질적 통치자였다. 그동안 스페인을 통치했던 펠리페 3세는 1621년에 세상을 떠났고, 후계자인 펠리페 4세는 고작 16살이었기 때문이다. 구스만 총리는 1623년 8월, 벨라스케스를 마드리드로 불러 어린 왕의 초상을 그리도록 했다. 완성된 작품을 본 구스만 총리는 지금까지 보았던 어떤 왕의 초상화보다도 훌륭하다며 감탄했다고 한다. 이것이 벨라스케스가

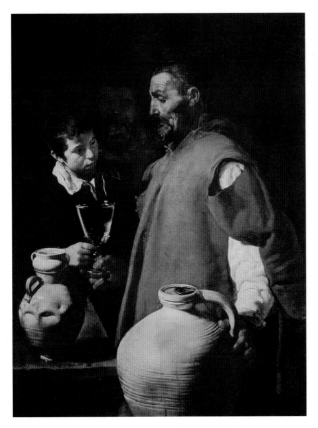

디에고 벨라스케스, 〈세비야의 물장수〉, 1618년경, 캔버스에 유채, 106.7 x 81cm,
웰링턴 박물관 애스플리 관, 런던 •7.2

궁정화가로 궁에 상주하게 된 계기이다. 그때부터 벨라스케스는 궁정화가이자 고위
공무원으로서 경력을 쌓기 시작했다. 이때 어린 왕 펠리페 4세와 벨라스케스 사이에
친밀한 관계가 형성된 것으로 전해지는데, 이는 엄격하기로 유명했던 스페인 왕족
에 있어 무척 드문 일이었다. 펠리페 4세는 초상화를 그리기 위한 면담시간 이외에
도 벨라스케스의 공방을 자주 방문하여 그가 그림 그리는 것을 구경했다고 한다.

 벨라스케스는 1627년 펠리페 4세가 주최한 그림 대회에서 자신보다 두 배나 나이

가 많은 동료 궁정화가들과 겨루어 결국 우승함으로써 자신의 경력에서 두 번째 도약을 하게 된다. 이로 인해 벨라스케스는 시종장(侍從長)으로 승진하면서 무료 숙소와 무료 의료혜택을 받게 되었으며, 펠리페 4세로부터 이탈리아 연수를 보내주겠노라는 약속까지 받았다. 하지만 벨라스케스가 이탈리아로 떠날 수 있게 되기까지는 2년이라는 시간이 걸렸다. 그가 2년 후 이탈리아 여행을 떠날 수 있게 된 데에는 1628년 8월에 세계적인 화가이자 외교관인 페터르 파울 루벤스(1577년~1640년)가 스페인 왕궁을 방문한 일이 큰 역할을 했다. 그 당시 루벤스는 벨라스케스보다 화가로서의 명성이 높았다. 루벤스는 수년 동안 이탈리아에 머물면서 바로크 회화가 시작되는 데 큰 기여를 했으며, 화가로 성공한 것 이외에도 외교관으로서도 널리 이름을 알리는 등 다양한 재능을 가지고 있었다. 1628년에 루벤스가 마드리드에 온 이유도 외교관의 자격으로 가톨릭인 펠리페 4세와 개신교인 찰스 1세의 관계를 개선하기 위함이었다.

벨라스케스에게는 궁정에 온 루벤스와 보낸 시간이 무척 특별했다. 파체코의 말에 따르면 루벤스는 9개월의 마드리드 체류 기간 동안 벨라스케스 외에는 어떤 화가와도 접촉을 하지 않았다고 하니, 당시 벨라스케스의 지위와 명성을 짐작할 수 있다. 다만 이 이야기가 벨라스케스를 자랑스럽게 여긴 장인의 입에서 나온 말이라서 어느 정도의 진실이 담겨 있는지는 의문이다. 루벤스는 스페인 왕궁에 머무는 동안 그를 위해 마련한 공방에서 초상화 몇 점을 제작했는데 이때 벨라스케스뿐만 아니라 펠리페 왕 또한 자주 와서 작업과정을 구경했다고 한다. 어쩌면 루벤스는 이러한 기회를 빌려 왕에게 "궁정화가를 이탈리아로 연수를 보내 더 나은 실력으로 스페인 왕족의 위상을 드높일 수 있게 하라"고 귀띔했는지도 모른다.

1629년 8월, 드디어 때가 되었다. 벨라스케스는 그가 훗날 〈브레다의 항복〉(1635년, 마드리드 프라도 미술관)을 헌정하게 될 스피놀라 장군과 함께 여행을 떠난다. 그

벨라스케스가 잠시 머물렀던 성 베드로 성당과 바티칸 궁 •7.3

는 제노바, 밀라노, 베네치아, 페라라를 거쳐 1630년 봄, 드디어 로마에 도착했다. 벨라스케스는 미술 실력을 쌓는 개인적 목적 외에도, 궁정을 위해 유화와 고대 조각을 구입하고 새로운 궁정화가를 물색하는 임무도 맡고 있었다.

벨라스케스의 눈에는 로마가 약속의 땅처럼 보였을 것이다. 이탈리아에서 화가의 지위는 스페인보다 월등히 높았다. 교황 우르바노 8세의 비호하에 예술이 꽃을 피웠고, 어디를 가든 사람들은 예술에 대해 토론했다. 당시 로마에 체류한 유명한 화가로는 귀도 레니(1575년~1642년), 피에트로 다 코르토나(1596년~1669년), 니콜라 푸생(1594년~1665년) 등이 있다. 벨라스케스가 로마에 머물 당시 그들과 교류를 했

는지는 알려진 바가 없다.

벨라스케스는 일단 바티칸 궁[7.3]을 자신의 거처로 삼았다. 벨라스케스가 장인 파체코에게 쓴 편지에 따르면 그는 이곳에서 외로움과 소외감을 느꼈다고 한다. 벨라스케스는 사람들과 어울리는 것을 좋아했기 때문에 바티칸보다는 로마에서 지내기를 원했다. 그러던 중 스페인 사신 몬트레이 백작이 손을 써준 덕분에 그는 바티칸에서 나와 핀치오에 있는 메디치 빌라[7.8]에 머물게 되었다.

벨라스케스는 이곳에서 세비야를 떠난 이후 처음으로 궁정 의식과 의무로부터 자유로울 수 있었다. 이제 그는 모든 것을 제쳐두고 그가 가장 사랑하고, 가장 잘 할 수 있는 일인 그림 그리기에만 집중했다. 벨라스케스는 메디치 빌라에서 소장하고 있는 세계적인 명성의 조각상[7.4]들을 스케치하는 데 많은 시간을 보냈다. 하지만 유감스럽게도 이 드로잉 작품들은 남아 있는 것이 없다. 하지만 다행히 그 무렵 그가 그린 작은 크기의 유화 몇 점이 남아 있는데 이 중 한 작품이 〈로마 메디치 빌라의 정원〉[7.1]이다. 당시에는 화가가 야외에서 직접 그림을 그리는 일이 매우 드물었다. 푸생처럼 야외에서 유화를 그린 화가가 있었지만 주요 작업은 공방에서 이루어졌다.

메르쿠리우스 상. 메디치 빌라에서 소장하고 있는 유명한 조각상 중 하나다. [7.4]

벨라스케스가 〈로마 메디치 빌라의 정원〉을 현장에서 직접 그렸다는 주장이 있는데 이는 일리가 있는 말이다. 그림 속 폐쇄된 굴이 있는 장소는 본관 건물과 얼마 떨어져 있지 않은 곳이다. [7.6] 그림에 보이는 건축은 '세를리아나'라고 불리는 형식으로, 주랑(柱廊)이 늘어선 아케이드 구조를 말한다. 건물 앞에는 두 남자가 서 있는데, 한 사람은 난간 위에서 빨래를 널고 있는 것처럼 보이는 한 여인과 대화를 나누고

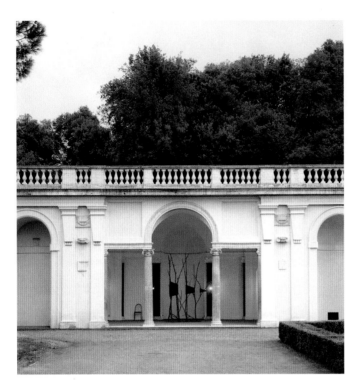

벨라스케스가 그림의 모티브로 삼은 건물의 오늘날 모습 • 7.5

있다. 여인 뒤로는 정원의 일부인 실측백나무 숲이 보인다. 두 남자의 오른쪽에는 두 개의 조각상이 보이는데 하나는 흉상이고, 하나는 전신상이다. 그밖에 그림에서 특별히 눈에 띄는 것은 없다. 벨라스케스는 메디치 빌라 정원에서 흔히 일어날 수 있는 일상적인 모습을 담았을 뿐이다. 벨라스케스는 이 그림을 비교적 묽은 물감을 사용해 가벼운 붓놀림으로 그렸다. 건축물의 세세한 부분들이 매우 꼼꼼하게 그려졌음에도 불구하고 전체적인 분위기는 딱딱하지 않고 오히려 부드럽게 느껴진다.

폴 세잔은 "나는 야외 풍경을 담은 옛 거장들의 그림이 실제로는 실내에서 그린 것이라 생각한다. 자연이 전달하는 진실한 본래의 성격을 담고 있지 않기 때문이다"

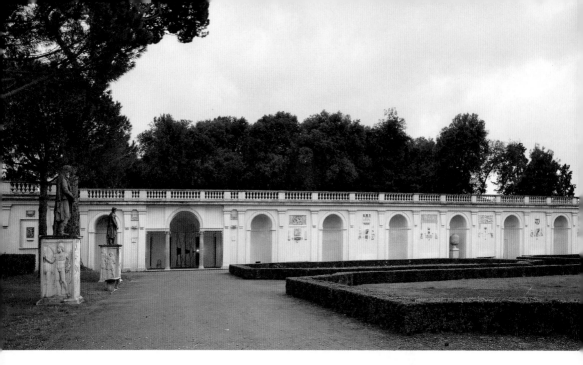

메디치 빌라 전경. 본 건물이 정원과 시가지 사이를 가로막는 구조이다. •7.6

라고 했다. 알트도르퍼, 엘 그레코, 라위스달의 그림을 떠올려보면 이 말이 틀린 것
같지는 않다. 하지만 〈로마 메디치 빌라의 정원〉에 대해서만큼은 그의 생각이 잘못
됐다. 이 그림은 한눈에 봐도 작업실에서 스케치나 기억력에 의존해 그린 그림이 아
니라 메디치 빌라 정원에서 그린 그림임을 알 수 있다. 그 당시는 튜브에 담긴 물감
이 없었던 시절임을 생각해 볼 때, 야외 작업은 매우 생소하고 번거로웠을 것이다.
하지만 벨라스케스는 이러한 번거로움을 무릅쓰고 실험을 했다. 그림의 대상•7.5은
그가 쉽게 재료를 나를 수 있는 가까운 거리에 있었고, 그림의 내용 또한 그가 세비
야에서 자주 접했던 일상 속 광경이라 무척 익숙했기 때문이다.

　이 그림은 벨라스케스가 두 번째로 로마를 방문했을 때(1649년~1651년) 그린 그림
이라는 주장도 있다. 두 번째로 로마를 방문했을 때 이 정원에서 그림을 그렸음을 입
증하는 자료가 있기 때문이다. 또 다른 근거는 그림의 붓놀림이 부드럽다는 것이다.
벨라스케스가 처음으로 로마를 방문했을 때는 그런 기술을 구사하기에 경험이 부족

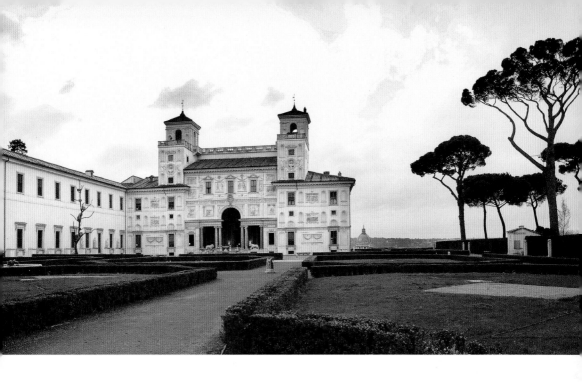

했다고 한다. 하지만 1630년에 벨라스케스가 부드러운 붓놀림을 구사하지 못했으리라는 법도 없지 않은가? 로마에서의 벨라스케스는 자유롭고 어떤 법칙에도 구속받지 않는 젊은 미술가였다. 그는 자신이 그리고 싶은 것을 마음껏 그릴 수 있었다. 따라서 재능이 넘치는 젊은 화가가 정원에서 실제 풍경을 그리고 싶은 마음이 드는 것은 당연하지 않은가? 이 그림은 의뢰받아 그린 것이 아니었고, 벨라스케스는 그 누구에게도 얽매어 있지 않았다. 누구보다 사실적인 묘사에 뛰어났고, 또 이를 즐겼던 그는 새로운 것을 시도해 볼 기회를 놓치지 않았을 것이다. 다른 화가들을 보면 드로잉이나 준비용 그림에서는 후에 완성될 본그림보다 더 자유롭고, 가볍고, 규율에서 벗어나 과감한 시도를 하는 경우가 많이 있다. 만일 벨라스케스가 이 그림을 공방에서 그렸다면 훨씬 더 복잡한 구조를 그림의 소재로 택했을 것이다. 예를 들어 오른쪽에 그림을 마무리하는 요소를 추가하는 방식으로 말이다.

벨라스케스가 이 풍경화에서 보여준 가벼운 붓놀림은 그의 후기 작품에서 더욱

심화되어 나타난다. 18세기 독일의 화가 안톤 라파엘 멩스는 그에 대해 이렇게 평가했다. "그는 있는 그대로 그리지 않고, 보이는 대로 그렸다. 그가 본 대상을 진실하게 그리되 그대로 따오거나 모방하지는 않으면서 대범하고 당당한 태도로 말이다." 벨라스케스는 이러한 기법으로 인상파의 시작을 위한 근간을 마련했는데, 그가 추구하던 것이 대상을 따로 보지 않고 총체적인 하나의 인상으로 보는 것이었기 때문이다.

이 그림에서 그는 메디치 빌라 정원의 전체적인 분위기를 전해준다. 짙은 톤의 실측백나무, 그리고 누런색 · 베이지색 · 회색이 섞인 벽은 일체화를 이루고 있다. 색채에서 느껴지는 묽은 질감이 일체감을 더욱 강조하며, 세 인물에게서 느껴지듯 여유로운 분위기를 연출하고 있다. 물감이 어찌나 옅게 발라졌는지 어떤 부분은 캔버스가 비쳐 보일 정도이다. 하지만 벨라스케스는 이에 개의치 않은 듯, 이 부분을 전혀 수정하지 않은 채 놔두었다. 이러한 특징은 오류로 보이기보다는 오히려 즉흥적인 성질을 더욱 강조하는 효과가 있다. 벨라스케스는 이전 작품인 〈세비야의 물장수〉에서 착실하게 수행한 '복사하기'에서 훨씬 진일보한 듯하다. 그는 순수 기술적인 면은 일단 뒤로 미뤄두었다. 카를 유스티는 이에 대해 다음과 같이 말했다. "벨라스케스의 그림에는 영혼이 있었다. 그렇다면 회화에서의 '영혼'이란 무엇인가? 영혼이란 거장들조차 스스로 '나 같으면 생각해내지 못했을 것'이라 고백하게 만드는 어떤 함축적이고 예외적인 표현이다. 남들이 볼 수 없는 것을 보는 자들이 영혼을 소유한다. (……) 칸트가 말했듯이 어떤 규칙에도 끼워 맞출 수 없는 것을 만들어내는 자들 말이다." 바로 이것이 벨라스케스가 추구한 바이다. 벨라스케스 이전에는 어떤 화가도 야외에서 이토록 진부한 소재로부터 이토록 서정적인 그림을 탄생시킬 수는 없었다. 그리고 누구도 이토록 미완성적이고, 그에 따라 즉흥적인 분위기를 자아내는 그림을 그리지 않았다. 벨라스케스는 감상자의 상상력에 많은 자유를 주어,

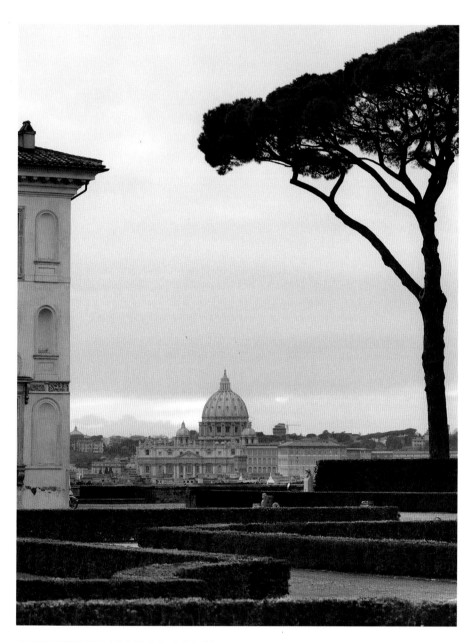

메디치 빌라 정원에서 본 로마 시가지와 성 베드로 성당 • 7.7

감상자 스스로 이 그림의 분위기와 영혼을 온전히 완성하기를 원했다. 인상파 화가들이 벨라스케스의 그림을 높이 산 이유도 바로 이런 이유에서였다.

벨라스케스가 메디치 빌라에서 머문 지 두 달째가 되었을 때 말라리아가 번져 그는 시가지의 스페인 대사 관저로 거처를 옮겨야 했다. 그 후 그는 나폴리에서 잠시 머물렀다가 1631년 1월에 마드리드 궁으로 돌아갔다. 그가 떠난 로마에는 그의 흔적이 전혀 남아 있지 않았다. 즉 스페인 궁정화가의 로마 체류는 그 어떤 역사 기록에도 남아 있지 않은 것이다. 하지만 20년 후인 1649년, 유명해진 벨라스케스가 두 번째로 로마를 방문했을 때는 환영과 찬사가 쏟아졌다. 그가 그린 교황 인노첸시오 10세의 초상(1650년, 로마 도리아 팜필리 미술관)은 교황 스스로도 "너무나도 사실적"이라고 했고, 그는 작품성을 인정받아 산 루카 아카데미의 회원이 되었다. 벨라스케스는 두 번째 로마 체류를 무척 즐겼던 모양이다. 그는 펠리페 4세가 수차례 귀국을 재촉한 후에야 스페인 궁정으로 돌아갔기 때문이다. 그가 두 번째 방문 중에 메디치 빌라에 가 보았는지, 혹은 그곳에서 기거했는지는 알려진 바가 없다.

메디치 빌라

메디치 빌라'[7.8]는 트리니타 데이 몬티 교회 근처의 '스페인 계단' 아래쪽에 자리 잡고 있다. 이 건물은 미켈란젤로의 가장 큰 경쟁상대인 바치오 비조가 아들 안니발레 리피와 함께 1564년에서 1574년 사이에 완성한 것으로, 원로 의원이자 사령관이었던 루키우스 리키니우스 루쿨루스(기원전 117년~기원전 56년)의 고대 저택 잔해 위에 세워졌다. '루쿨루스'는 현대인들에게 디저트의 이름으로 더 잘 알려져 있는데, 이는 미식가였던 루쿨루스의 이름을 따온 것이라고 한다. 또한 그는 터키에서 나던 체리를 흑해를 거쳐 서유럽에 도입한 장본인이기도 하다.

메디치 빌라는 1576년 페르디난도 데 메디치 추기경의 소유가 되었고, 이때부터 '메디치 빌라'라고 불렸다. 추기경은 베르나르도 아마나티에게 이 건물을 오늘날의 구조로 개축하도록 했다.

벨라스케스가 경탄했던 조각상 컬렉션은 교황 인노첸시오 10세의 명령으로 일부분 피렌체로 옮겨졌고, 오늘날 우피치 미술관에 보관되어 있다. 1587년 이 건물은 알레산드로 데 메디치의 소유로 넘어갔다. 알레산드로 데 메디치는 후에 교황 레오 11세로 서품 되었다가 27일 만에 세상을 떠났다. 그 후로는 특별히 이곳에 상주하는 사람은 없었으며, 주로 외교사절이나 메디치가(家) 손님들이 머무는 곳으로 활용되었다.

1801년 토스카나 지방이 나폴레옹 지배 하의 프랑스에 함락되자, 메디치 빌라도 프랑스 소유로 넘어갔다. 1803년에는 아카데미 드 프랑스가 메디치 빌라로 이주했다.

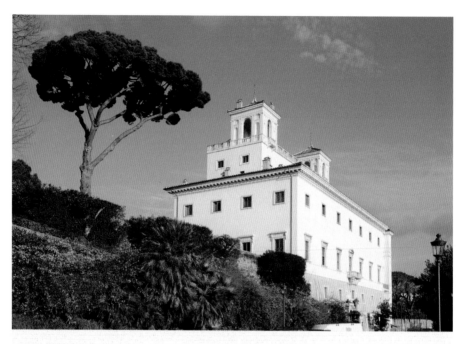

서쪽에서 바라본 메디치 빌라 · 7.8

　오늘날 메디치 빌라는 프랑스 정부가 주최하는 '로마 대상' 수상자들을 위한 4년제 유학 장소로 활용되고 있다. 이 장학 혜택을 받은 명사로는 작곡가 엑토르 베를리오즈(1803년 ~1869년)와 작곡가 클로드 드뷔시(1862년~1918년)가 있는데, 드뷔시는 이곳을 마음에 들어 하지 않아 4년의 혜택 기간을 채우지 않고 일찍 나갔다고 한다. 그 후 메디치 빌라는 점차 인기를 잃어가다가, 1961년 화가 발튀스(1908년~2001년)의 지휘하에 전면적인 리모델링과 조경 작업을 거쳐 새로운 모습을 갖추게 되었다. 새로 단장한 메디치 빌라는 대중에게 열린 공간으로 변신하여 전시회나 음악회 같은 각종 문화 행사를 위한 장소로 사랑받고 있다.

디에고 벨라스케스

디에고 벨라스케스가 태어난 연도는 확실히 알려지지 않았다. 다만 그가 1599년 6월 6일에 세비야에서 세례를 받았다는 기록이 있다. 벨라스케스는 10살 때 프란체스코 에레라 문하에서 그림을 배우기 시작했고, 1611년에는 당시 세비야에서 가장 유명한 화가였던 프란시스코 파체코 문하에서 그림을 배웠다. 1617년에는 미술 장인 시험에 합격했고, 이듬해에는 스승 파체코의 딸인 후아나 데 미란다와 결혼했다. 그는 주로 일상을 소재로 삼는 보데곤과 초상화를 그렸다.

1623년 펠리페 4세의 초상화를 그려 실력을 인정받은 벨라스케스는 같은 해에 궁정화가가 된다. 그때부터 그는 1627년 시종장, 1633년 의회 경호실장, 1643년 왕실 시종장, 1652년 궁중 마부장 같은 보직을 맡으며 탄탄대로의 경력을 쌓았다.

1628년 벨라스케스는 외교사절로 마드리드에 온 페테르 파울 루벤스를 만나 깊은 인상을 받는다. 1629년에는 왕의 배려로 이탈리아 로마로 여행을 떠나게 되고, 그곳에서 메디치 빌라 정원을 그렸다. 벨라스케스는 로마 체류 기간 동안 카라바조와 티치아노의 작품에서 많은 영향을 받았고, 그 이후 〈불카누스의 대장간〉(1630년, 마드리드 프라도 미술관)을 비롯한 여러 작품을 남겼다. 1631년 마드리드로 돌아온 벨라스케스는 왕족들의 초상화를 비롯해서 궁정 광대와 난쟁이 연작(〈사촌〉, 1644년, 마드리드 프라도 미술관), 〈브레다의 항복〉(1635년, 마드리드 프라도 미술관) 같은 역사화를 완성했다.

1649년 벨라스케스는 두 번째로 로마 여행길에 오르는데 이번에는 첫 번째 방문과

는 달리 극진한 대접을 받는다. 그는 교황 인노첸시오 10세의 초상(1650년, 로마 도리아 팜필리 미술관)을 그리고 나서 산 루카 아카데미의 회원이 된다. 또 로마에서 〈거울을 보는 비너스〉를 그림으로써 근대 스페인 미술사상 첫 누드화를 남겼다(1650년경, 런던 국립미술관). 벨라스케스는 펠리페 4세가 수 차례 귀국을 재촉한 후에야 1651년 마드리드로 돌아갔다.

1656년 그는 후일 가장 유명한 대작이 될 〈시녀들〉(마드리드 프라도 미술관)을 완성했고, 1659년에는 생애 마지막 걸작인 〈실 잣는 여인들〉(마드리드 프라도 미술관)을 그렸다. 〈실 잣는 여인들〉은 빠른 움직임이 그림으로 표현된 첫 작품이라는 데에서 그 의미가 크다. 1658년 벨라스케스는 왕으로부터 스페인 최고의 명예라 할 수 있는 산티아고 기사단 칭호를 받는다. 벨라스케스는 1660년 8월 6일, 궁정 축제를 준비하는 과정에서 얻은 고열로 세상을 떠났다.

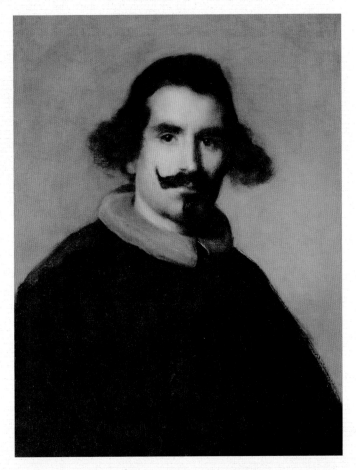

디에고 벨라스케스, 〈자화상〉, 1630년, 67.5 x 59cm, 피나코테카 박물관, 로마 *7.9

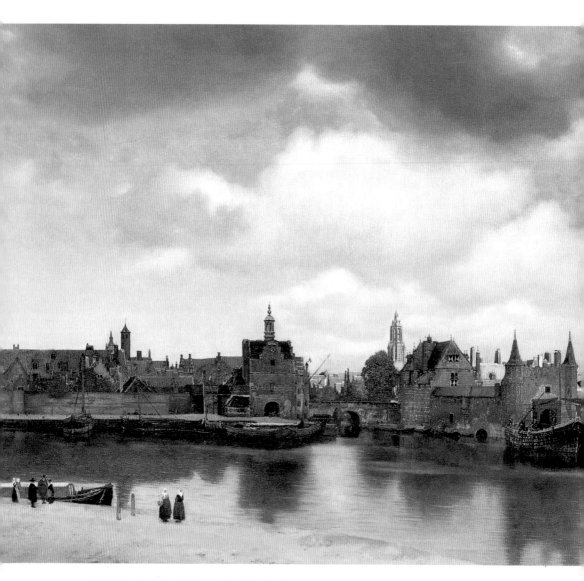

요하네스 베르메르, 〈델프트 풍경〉, 1660년경, 캔버스에 유채, 98.5 x 117.5cm, 마우리츠하위스 왕립미술관, 헤이그 •8.1

델프트 풍경

> "그는 흙손으로 자신만의 도시를 쌓아올리고자 했고,
> 진짜 회반죽으로 자신만의 담벼락을 만들고자 했다."
>
> 테오필 토레, 1858년

미술사의 발전은 경계를 허물고 새로운 길을 개척하는 혁신 정신에 의해서만 이루어지는 것은 아니다. 정치적 사건이나 과학적 발견 외에도 종교적 상황 또한 미술사에 큰 영향을 끼쳤다. 종교는 사회적으로 공유되는 사상일 뿐만 아니라 예술의 발전도 좌우했다. 그것이 화가의 신앙심에서 오는 것이든, 혹은 종교계를 고객으로 보아서이든 말이다. 이같은 경향은 유럽을 가톨릭과 개신교로 갈라놓은 종교개혁 시기에 더욱 두드러졌다. 특히 북유럽은 가톨릭을 믿는 플랑드르 지방과 개신교를 믿는 네덜란드로 갈라서게 되었다.

오늘날 벨기에에 속하는 남쪽 지방에서는 17세기 초반, 페테르 파울 루벤스(1577년~1640년)의 화풍이 지배적이었다. 그는 신화 속 장면뿐만 아니라 장렬한 성화 및 제단화를 그림으로써 반종교개혁 사상을 주입해 다가올 천국의 웅장함에 대해 알리려 했다. 반면 개혁 지역인 북쪽 네덜란드에서는 새로운 움직임이 일었다. 장 칼뱅

(1509년~1564년)을 비롯한 개혁론자들은 성자들의 그림과 예배용 그림 장식이 우상 숭배라고 생각했다. 그림이 너무 감각적이어서 신자들이 경건한 마음을 갖지 못하도록 방해한다는 것이었다. 칼뱅주의자들은 교회에 그림을 걸지 말라고 설교했다. 마치 8세기의 상황이 반복되는 것 같았다. 결과는 끔찍했다. 극단적 개신교도들이 제단화를 비롯한 교회미술품을 파괴하고 다니기 시작했기 때문이다.

성화금지 조치는 화가들에게도 큰 변화를 가져왔다. 교회는 더 이상 그림을 주문하지 않았고, 제단화나 성화를 찾는 사람도 없었다. 새로운 주제와 새로운 소재를 찾아야 했던 화가들은 일상생활로 눈을 돌렸다. 그리하여 초상화, 장르화, 정물화, 풍경화의 시대가 열리게 된다. 그런데 변화는 단순히 장르에서만 일어난 것이 아니었다. 화가들의 주요 수입원이었던 교회가 사라지면서 그림시장 구조도 완전히 달라졌다. 예전에는 화가가 주문을 먼저 받은 후 그림을 완성하는 것이 일반적이었던 반면, 이제는 순서가 반대로 되었다. 화가는 그림을 먼저 그린 후 그 그림을 팔기 위해 노력해야 했다. 이것은 오늘날에는 당연한 일이지만 당시에는 낯선 풍경이었다. 이제 화가는 대중의 마음을 얻어야 했고, 그들의 지갑도 열어야 했다. 또한 수요에도 민감하게 반응해야 했기 때문에 화가들은 더욱 많은 그림을 팔기 위해 자신이 가장 자신 있는 주제와 모티브에 집중하기 시작했다. 이러한 전문화는 결국 화가들이 일종의 공동 공방을 차리게 했다. 공동 공방은 한 사람이 풍경화를 그리는 동안 다른 사람은 인물만, 그리고 또 다른 사람은 동물만 그리는 식이었다.

개신교 국가인 네덜란드는 해상교역을 통해 어느 정도 부를 축적했고, 이는 예술가들에게 유리하게 작용했다. 네덜란드에는 더 이상 굵직한 후원자나 교회는 없었지만 일반 시민들이 그림을 점차 새로운 투자 수단으로 인식하기 시작해서 사회 모든 계층에 일대 미술 열풍이 불었다. 네덜란드를 여행한 어떤 영국인이 쓴 글을 읽어보자. "이곳에는 그림을 사기 위해 2천에서 3천 파운드를 지불하는 평범한 농부

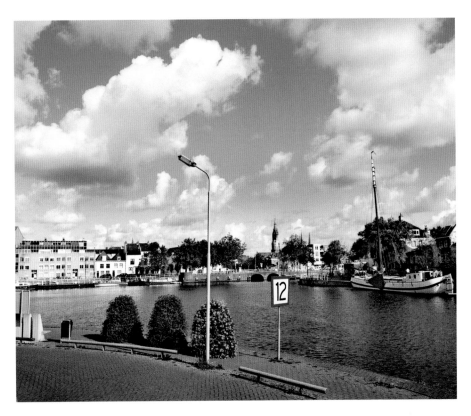

후이카데 광장에서 델프트 시를 바라본 모습 ·8.2

들이 흔하다. 게다가 그들의 집은 미술 작품들로 꽉 차 있고, 이를 교회 축제에서 되

팔면서 엄청난 수익을 남기고 있다."

　델프트 화가인 요하네스 베르메르는 실내를 소재로 한 그림을 전문영역으로 삼

아 활발하게 활동하고 있었다. 베르메르에 대해서는 알려진 바가 많지 않기 때문

에, 베르메르 재발견의 선구자인 프랑스 미술 비평가 테오필 토레(1807년~1869년)

는 그에 대해 "델프트의 스핑크스"라는 별명을 붙였다. 오늘날 우리에게 알려진

베르메르의 작품 수는 총 36점이다. 이 중에서 그가 집을 떠나 도시를 그린 그림은

베르메르의 관찰점이었던 후이카데 광장과 스히 거리를
바라본 모습 •8.3

1657년과 1658년 사이에 그린 거리 풍
경과 1660년과 1661년에 그린 〈델프트
풍경〉•8.1 뿐이다.

17세기 네덜란드에서 도시 풍경화는
드문 장르가 아니었다. 하지만 대부분
은 파노라마 전경을 통해 지형적으로
똑같은 조감도를 그렸다. 따라서 델프
트 시를 그린 풍경화는 많았지만 베르
메르의 그림처럼 특이한 작품은 없었
다. 베르메르의 그림은 일단 관찰점부
터가 특이하다. 베르메르는 델프트 남
쪽 끝으로부터 북쪽의 스히담 수문과
로테르담 수문을 바라보는 식으로 관찰
해서 그림을 그렸다. •8.2 구름으로 뒤덮인 하늘 아래에는 시가지가 펼쳐진다. 베르
메르가 그림을 그린 곳은 스히 강 건너편으로, 오늘날 후이카데 광장이 있는 곳이
다. •8.3 베르메르는 아마도 이 광장에 위치한 건물의 2층 이상으로 올라가 그림을 그
렸을 것이다. 그림 전면에는 두 명의 여인이 있고, 왼쪽에는 다른 두 여인과 대화를
나누는 두 남자가 있다. 이 중 한 여인은 아기를 데리고 있다.

건너편에는 성벽이 있고 그 뒤로 델프트 시가 보인다. 잔잔한 바람은 수면을 간지
럽히고 구름을 이리저리 밀어낸다. 그림을 통해 느껴지는 구름의 움직임은 햇빛이
시시각각 내비칠 것처럼 보인다. 이 풍경을 지배하는 전반적인 분위기는 여유로움
이다. 이 여유로움이 놀라운 이유는 수로와 델프트 시 사이에 있는 '콜크', 즉 나루
터 때문이다. 이러한 여유로움은 나루터에서 일반적으로 느낄 수 있는 분위기가 아

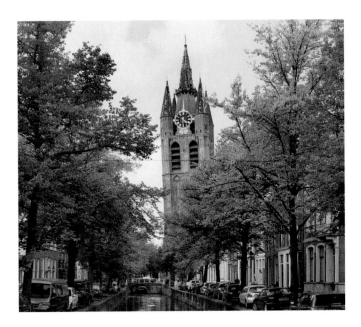

베르메르가 안장된 구교회 *8.4

니다. 베르메르는 실내에서 그린 자신의 다른 작품처럼 여기에서도 고요하고 여유로운 순간을 연출한다. 도시 풍경이 통째로 정물화로 탈바꿈한 것이다.

도시는 일부분만 보이기에 더욱 강렬한 인상을 준다. 가로로 길게 늘어선 시가지는 그림 전체와 평행을 이룬다. 높은 관찰점에도 불구하고 지평선이 낮게 깔려 있어 구름 덮인 하늘이 그림 면적의 대부분을 차지하게 된다. 부분적으로 낀 먹구름 때문에 시가지 앞쪽에 어두운 그늘이 깔려 있다.

그림 속 성벽 뒤에는 빨간 지붕이 빛나고 있는데 이 중 길다란 지붕 건물은 '앵무새'라는 이름의 맥주 양조장이다. 이곳은 17세기 초에 300개나 지어진 양조장 중에서 현재 남아 있는 15개 양조장 중 하나이다. 양조장 뒤로는 베르메르가 1675년 12월 16일, 불과 43세의 나이로 안장된 구교회*8.4가 보인다.

폴데르스흐라흐트 거리에 있는 베르메르 박물관은 원래 루카스 화가조합 건물이었다. •8.5

두 수문 사이에 있는 돌다리 밑으로 흐르는 운하를 따라가던 감상자는 동쪽에서 찬란하게 빛나는 신교회의 모습에 눈길을 뺏기게 된다. 신교회의 모습을 강조한 것은 정치적인 의도 때문으로 보인다. 1622년에 오라니에 공 빌렘 1세가 안장된 장소가 이곳이기 때문이다.

수면에 아른거리는 두 수문의 물그림자는 강 건너편까지 뻗어나가 있다. 베르메르는 이 두 수문의 물그림자를 추가로 더 그려넣었다고 한다. 이는 아마도 건너편 시가지와 관찰점 사이의 연관성을 더욱 높이기 위한 시도였던 것 같다.

이 그림을 특별하게 만드는 요소는 무엇보다도 빛이다. 도시 풍경화 중에서 이 그림처럼 전면 대부분을 그늘로 덮고 뒷부분은 살짝 빛을 내리쬐는 방식을 택한 예는

찾기 어렵다. 하지만 바로 이런 특성 때문에 성벽 뒤의 시가지가 더욱 생생하게 다가온다. 감상자는 시가지 속으로 들어간 듯한 느낌을 받고, 또 그림이 끝없이 계속되는 것 같은 착각을 일으키게 된다.

이밖에 이 그림을 특별하게 만드는 요소는 즉흥성이 자아내는 현실성이다. 베르메르는 델프트 명소 중 하나인 구교회를 거의 눈에 띠지 않게 숨겨놓음으로써 마치 관찰점이 즉흥적으로 선택된 것 같은 느낌을 준다.

베르메르가 풍경화를 그리는 데에 카메라 오브스쿠라를 활용했다는 사실은 여러 가지 정황을 통해 알 수 있다. 카메라 오브스쿠라는 상자 속에 비친 상이 거울을 통해 판에 나타나도록 한 장치로, 오늘날 카메라의 조상이라 할 수 있다. 다만 당시에는 사진이 자동으로 만들어지는 것이 아니라, 맺혀진 상을 본떠 사람이 직접 그림을 그려야 했다. 카메라 오브스쿠라를 활용해서 풍경화 밑그림을 그리는 방식은 베르메르뿐만 아니라 다른 화가들도 즐겨 사용하곤 했다. 다만 베르메르는 카메라 오브스쿠라로부터 얻어내는 이미지를 그대로 복제해서 사용하지는 않았다. 그는 이 방법을 대략적인 구도를 위해 사용할 뿐이었다. 그는 아마도 다른 화가들처럼 원근법 확인을 위해 카메라 오브스쿠라를 사용했을 것이다.

여기서 흥미로운 것은 베르메르가 카메라 오브스쿠라로 인해 발생된 현상을 특이한 기법으로 승화시켰다는 것이다. 베르메르의 그림을 보면 마치 빛이 뭉친 듯 분포된 작은 점들을 발견할 수 있는데, 이는 카메라 오브스쿠라에서 대상이 흐릿하게 잡힐 때 나타나는 현상이다. 따라서 그가 점묘법을 사용하게 된 것은 카메라 오브스쿠라를 활용했기 때문일 수도 있다. 대부분의 화가들은 실제 그림에서는 카메라 오브스쿠라가 흐릿하게 잡은 상을 그대로 반영하지 않고 또렷하게 수정했다. 그리하여 밑그림에서 따온 것은 원근 구조만 남게 된다. 이처럼 화가들은 흐릿한 표면을 매끈한 표면으로 바꿔 그리는 추세였고, 델프트 시는 특히 이러한 추세를 더욱 선

호했다. 하지만 베르메르는 반대의 길을 갔다. 그는 오류를 감추는 것이 아니라 오히려 드러냈다. 그는 성벽이나 오른쪽 배의 측면처럼 매끈하게 표현해야 할 부분에도 점을 사용했다.

베르메르는 그의 눈에 보이는 도시의 모습이 아니라, 카메라 오브스쿠라가 보여주는 모습을 그렸다. 그는 이를 통해 자신이 그리고자 하는 장소를 자신이 받은 인상으로 표현할 수 있었다. 그리고 그는 장소를 미화시키는 것보다 자신이 받은 인상을 전달하는 것이 더 중요하다고 생각했다. 그래서 그는 대상을 뚜렷하게 그리는 것을 고집하지 않았고, 어떤 것은 마치 카메라 오브스쿠라처럼 흐릿하게 내버려둔 것이다.

이 과정에서 그는 색채를 매우 자유롭게 사용했다. 신교회 탑은 노란색을 사용하여 개성적이고 독자적인 성격으로 표현했다. 지붕 기와 색깔은 빨간색, 갈색, 파란색을 사용했다. 특히 그늘을 표현할 때는 일반적으로 많이 사용하는 회색만 쓴 것이 아니라 다양한 색깔을 사용했다. 어떤 부분에는 바탕 그림에 모래를 섞기도 했는데, 이는 성벽과 다리가 진짜 회반죽으로 만들어진 것 같은 효과를 내기 위한 것이었다. 베르메르는 이렇듯 표면의 질감을 특별하게 만들기 위해 특정 색을 사용하기도 했고, 색을 바르는 방법을 달리하기도 했다. 그는 이러한 '거친' 회화 기법이 오히려 대상을 사실적으로 보이게 만든다는 것을 알고 있었다. 비슷한 시도를 했던 화가로는 스페인 화가 벨라스케스가 있다. 그는 자신의 그림에서 특정 색채를 암시적으로만 사용했고, 감상자가 각자의 경험을 토대로 상상 속에서 부족한 부분을 채워가기를 원했다.

감상자들은 〈델프트 풍경〉을 보며 마치 실눈을 뜨고 대상을 보는 듯한 체험을 하게 된다. 그림에 가까이 다가서면 각각의 개별적인 요소들이 흐려지지만, 뒤로 물러설수록 대상은 뚜렷해진다. 복잡하고 번거로운 방식이 동원된 작업이었음에도 불

페터르 데 호흐, 〈어느 델프트 가정집 마당〉, 1658년, 캔버스에 유채, 74 x 60cm, 국립미술관, 런던 •8.6

구하고 이 그림은 즉흥적이고, 자유롭고, 회화적으로 느껴진다. 델프트 시에서 동시대에 활동했던 페터르 데 호흐(1629년~1684년)•8.6의 그림과 비교해보면 이러한 특성은 더욱 잘 드러난다. 베르메르가 19세기에 인상파의 모범으로 추앙받은 이유도 아마 이 때문일 것이다.

베르메르를 둘러싼 소동

1937년 미술시장에 불현듯 베르메르의 그림이 출현했다. 네덜란드 미술 중에서도 특히 베르메르 전문가였던 아브라함 브레디우스는 문제의 〈엠마오에서 온 사도와 그리스도〉가 진품이라는 감정 결과를 내놓았고, 이 작품은 10만 굴덴 이상의 가격에 로테르담 보이만스 미술관에 팔렸다.

그런데 이 그림은 사실 베르메르가 그린 그림이 아니라 초상화가 한 판 메이헤런이 그린 위조품이었다. 그는 당시 영미권 고객들에게 초상화를 그려주며 꽤 많은 돈을 모았다. 하지만 메이헤런은 자신의 고국인 네덜란드에서 명성에 걸맞은 대접을 받지 못해 불만을 가졌고, 결국 1932년에 작품을 위조해서 복수를 하기로 결심한다. 그는 그림 위조를 위해 오래된 캔버스는 따로 입수한 17세기 유화에서 얻어냈고, 염료는 직접 만들었다. 메이헤런은 유화에 세월의 흔적을 남기기 위해 완성된 작품을 오븐에서 말리는 치밀함을 보이기도 했다. 이렇게 해서 만들어진 위조품은 당시의 과학 수준으로는 진품과 구분할 방법이 없었다. 메이헤런은 그림에 신빙성을 더하기 위해 베르메르의 연대기에서 작품 공백 기간을 조사한 후, 이 그림이 베르메르가 이탈리아에 체류할 동안 제작된 그림이라고 주장했다.

그는 이런 방식으로 다른 베르메르 작품도 판매했는데, 이중에서 한 작품이 결국 그의 발목을 잡았다(〈간통한 여인과 그리스도〉, 1940년~1941년). 메이헤런이 베르메르 그림을 너

무나 소장하고 싶어했던 제3제국 사령관 헤르만 괴링에게 자신이 위조한 작품을 판매한 것인데, 그는 1945년에 결국 체포되고 만다. 그런데 어이없게도 메이헤런의 죄목은 미술품 위조가 아니라 국가 문화자산을 적국에 팔았다는 것이었다. 메이헤런은 반역자라는 오명을 벗기 위해 그림을 위조한 사실을 털어놓았다. 하지만 메이헤런의 미술가로서의 명성과 위조품의 높은 품질 때문에 그를 믿는 사람은 아무도 없었다. 메이헤런은 위조 사실을 입증하기 위해 감옥 안에서 베르메르의 그림을 몇 점 제작했고, 그제야 사람들은 위조 사실을 받아들였다. 메이헤런은 1947년에 위조 및 사기죄로 최소 1년형을 선고받았다. 하지만 그는 형이 시작되기도 전에 숨을 거두었다.

그런데 재미있게도 메이헤런은 그가 세상을 떠나기 전 실시한 설문조사에서 두 번째로 인기 있는 네덜란드인으로 뽑혔다. 이는 위조품을 판매해서 나치를 보기 좋게 골탕 먹였다는 이유 때문이었다. 메이헤런이 제작한 베르메르 그림은 15점이다. 적어도 현재까지 파악된 바로는 말이다.

요하네스 베르메르

요하네스 베르메르는 1632년 델프트 시에서 태어나 같은 해 10월 31일에 세례를 받았다. 그의 부친은 미술품 거래상이었고, 아내와 함께 '메켈렌'이라는 이름의 여관을 운영했다. 베르메르가 어떤 미술수업을 받았는지는 알려진 바가 없지만, 초기 작품의 이탈리아 화풍을 미루어볼 때 위트레흐트 미술학교를 다녔을 가능성이 있다.

베르메르는 1653년에 결혼을 했고, 가톨릭으로 개종했다. 같은 해에 루카스 화가조합에 가입한 베르메르는 그림을 그리는 것 이외에 화상으로도 일했다. 그의 초기 작품은 대부분 종교적 그림이었는데, 그중에서도 〈마르타와 마리아의 집을 방문한 그리스도〉(에딘버러 스코틀랜드 국립미술관)는 1655년경에 제작됐다.

1658년경에는 전형적인 실내 풍경 그림인 〈우유 따르는 여인〉[8.7]을 완성했다. 베르메르는 1662년과 1670년에 2년 임기인 루카스 화가조합장을 맡았는데, 이는 그 당시 베르메르의 사회적 명성을 짐작하게 한다.

베르메르는 어머니가 세상을 떠난 이후인 1670년에 메켈렌 여관 운영을 맡게 되었다. 그는 아마 이곳에서 미술작품 거래도 겸한 것으로 추측된다. 베르메르는 항상 재정적으로 궁핍함을 겪었다.

1672년 프랑스가 네덜란드를 점령하자, 베르메르는 더 이상 그림을 팔 수 없게 됐다. 그는 1675년 12월 15일 43세의 나이에 아내와 11명의 아이들(4명은 베르메르보다 먼저 세상을 떠났다.)을 가난 속에 내버려둔 채 세상을 떠났다. 그의 아내는 그림 대부분을 팔아버

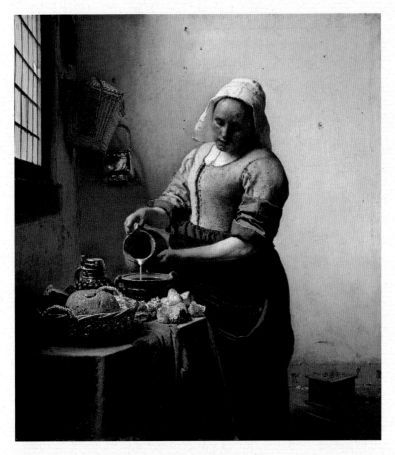

요하네스 베르메르, 〈우유 따르는 여인〉, 1659년경, 캔버스에 유채, 45.5 x 41cm, 국립미술관, 암스테르담 ·8.7

렸고, 이 중 한 작품은 빚을 갚기 위해 친정어머니에게 선물했다(〈화가의 작업실〉, 1665년 경, 빈 미술사박물관). 오늘날 우리에게 알려진 베르메르의 작품은 총 36점이다. 그의 시 신은 구교회에 안장되었다.

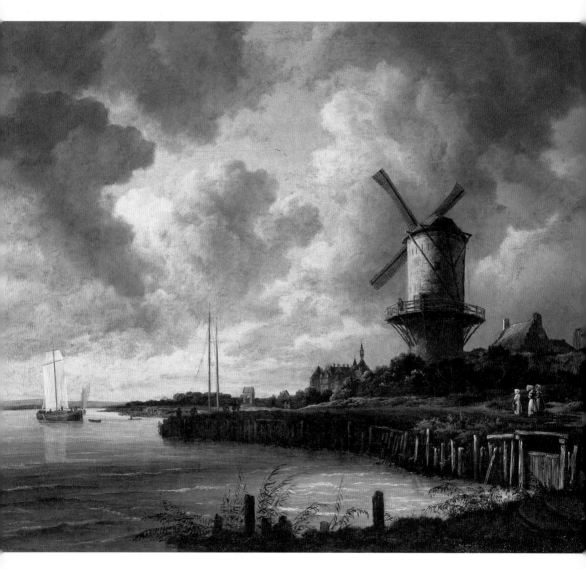

야코프 판 라위스달, 〈베이크의 풍차〉, 1670년경, 캔버스에 유채, 83 x 101cm, 국립미술관, 암스테르담 ·9·1

9 야코프 판 라위스달
Jacob van Ruisdael

베이크의 풍차

"이 화가는 깊은 사고를 하는 사람이다.
그의 작품은 하나하나가 면밀하게 계획된 창조물이다."

외젠 프로망탱, 1876년

풍경화는 미술사에서 뒤늦게 꽃을 피운 장르이다. 뒤러나 알트도르퍼 같은 소수의 풍경화가들이 있기는 했지만, 풍경화가 하나의 장르로 인정받기까지는 꽤 오랜 시간이 걸렸다. 풍경화가 가장 빨리 하나의 장르로 정착한 곳은 북유럽, 특히 네덜란드였다. 정치·종교적 배경으로 인해 화가들이 종교 외에 다른 모티브를 찾아야 했기 때문이다. ^{106쪽 베르메르 편 참조} 교회 제단화나 종교를 모티브로 한 그림들이 사라지자, 그 공백을 세속적인 모티브가 빠른 속도로 채우기 시작했다. 화가들은 종교화를 그리지 못하게 되면서 생긴 단점을 장점으로 바꿔나갔고, 동시에 해상무역의 활기를 타고 경제적인 이득도 함께 얻었다. 이같은 경제 호황에는 네덜란드인들의 타고난 경제 감각도 한몫했다. 그들은 그림이 단순히 벽을 장식하는 용도를 넘어 투자 대상으로서 가치를 지니고 있음을 잘 알고 있었다.

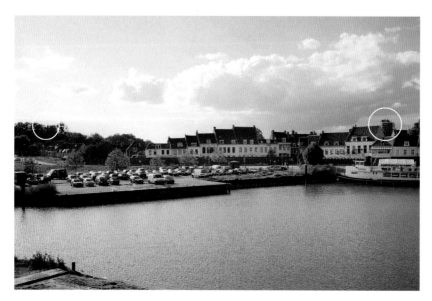

오늘날의 베이크 베이 듀스테이드. 숲 속 왼편에는 성이 있고, 오른편에는 교회 탑(공사 계단이 있는 곳)이 보인다. •9.2

　이제 화가들은 철저히 시장경제의 원칙에 따라 그림을 팔았고, 따라서 각자 가장 자신 있는 분야에 집중했다. 작품의 가치는 그림 자체의 품질뿐만 아니라 화가가 쌓아온 명성, 그리고 작품의 주제에 따라 매겨졌다. 풍경화 또한 바로 이런 특성화의 흐름을 타고 새로운 장을 열게 되었다. 북유럽을 대표하는 미술사학자인 카렐 판 만더(1548년~1606년)는 1604년 《화가열전》에서 처음으로 풍경화를 독자적인 회화 분야로 언급하기에 이른다.

　야코프 판 라위스달은 소위 2세대 풍경화가였다. 라위스달에 앞서 풍경화 장르를 개척한 사람은 얀 판 호이엔(1596년~1656년)과 라위스달의 삼촌인 살로몬 판 라위스달(1600년~1670년)이었다.

　야코프 판 라위스달은 1670년 〈베이크의 풍차〉•9.1라는 당대의 가장 아름다운 풍경화를 그렸다. 이 작품은 당시 이탈리아나 프랑스에서 유행하던 상상 속 풍경화가

아니었음에도 불구하고 화가의 이상
을 담고 있다는 특색이 있다.

자연이나 도시 속 풍경은 수백 년
이 흐르면 변하기 마련이지만 강이
나 특정 건물처럼 변하지 않는 것들
도 있다. 따라서 이러한 지형들을
살펴보면 화가들이 어떤 대상은 그
대로 그리고, 또 어떤 대상은 변형
을 했는지를 알 수 있다.

다른 화가들과 마찬가지로 실제
와 이상의 갈등에 대해 잘 인식하고
있었던 프랑스 화가 외젠 들라크루

랑스 데 발 거리 24번지에 남아 있는 풍차의 토대부분 •9.3

아(1798년~1863년)는 다음과 같이 말했다. "총체적 효과 측면에서 보면 사실 자연이
항상 흥미로운 모습을 하고 있는 것은 아니다." 아마 라위스달 또한 〈베이크의 풍
차〉의 배경인 풍차에 대해 같은 생각을 하고 있었던 것 같다.

베이크는 위트레흐트 동쪽으로 20킬로미터 떨어져 있는 레크 강녘에 위치한 곳이
다. 한눈에 보기에는 오늘날의 베이크 베이 듀스테이드의 모습•9.2과 라위스달이 그
린 작품 사이에서 유사점을 찾기가 어려워 보인다. 하지만 자세히 들여다보면 어느
정도 비교해볼 수 있다.

일단 이 그림의 제목이자 주인공인 풍차는 19세기에 철거되어 더 이상 남아 있지
않다. 하지만 다행스럽게도 랑스 데 발 거리의 어느 건물 마당에 풍차의 토대가 남
아 있다. •9.3 이 초석의 직경이 7미터인 것을 볼 때, 풍차의 높이는 약 20미터, 날개
길이는 약 8미터였던 것으로 추정된다.

베이크 주교 성 •9.4

반면 그림 속에 있는 다른 두 개의 건물은 오늘날에도 여전히 존재한다. 주교의 성이었던 건물 •9.4과 성 마르틴 교회 •9.5가 그것인데, 이 두 건물은 화가와 동일한 관찰점을 얻기 위해 내가 갔던 장소에서 볼 수 있었다.

성은 풍차 왼쪽에 보이는 숲으로부터 솟아올라 있고, 교회 탑은 완전히 오른쪽으로 치우쳐 집들 너머로 간신히 지붕이 보인다. 특히 이 교회 탑은 이 그림의 완성 시기를 알려주는 중요한 열쇠이다. 라위스달은 자신의 작품에 거의 날짜를 표시하지 않았기 때문이다. 건축 연대기를 잠시 살펴보자. 이 교회 탑은 우트레히트 대성당을 모델로 해서 1486년부터 짓기 시작했는데, 결국 완공되지는 못했다. 그림 속 시계탑에 보이는 네 개의 문자판은 1668년에 추가된 것이다(하지만 120쪽 그림은 크기가 작아 잘 보이지 않는다. ─옮긴이). 즉 이 작품은 아마도 1668년 이후인 1670년 즈음에 그려진 것으로 보인다. 이제 이 풍경화의 사실성 여부를 확인할 세 가지 핵심 요소가 파악되었다. 풍차의 토대, 성, 교회가 바로 그것이다.

현실과 그림의 차이는 금방 눈에 띈다. 이 그림이 그려진 실제 장소에 가보면 각

건물이 서로 너무 멀리 떨어져 있어서 그림과 같은 구도가 나올 수 없음을 알 수 있다. 그럼에도 불구하고 라위스달은 이 세 가지 요소를 감쪽같이 조합하여 사실성을 부여했고, 더 나아가서는 간결함마저 돋보이게 했다. 라위스달이 만들어낸 이상적 풍경은 실제 지형과 큰 차이를 보이지만 인위적이지는 않다.

그림 속 성 마르틴 교회 •9.5

풍경화가의 숙제는 그림에 보이는 것보다 훨씬 넓은 풍경으로부터 일부 구역을 잘라내고, 특정 요소를 걸러내고, 여러 요소들로부터 통일성을 이뤄내는 것이었다.

풍경화가들은 오랫동안 공간을 전경, 중경, 후경으로 나누어 배치하는 방법을 사용했다. 이러한 여러 층을 서로 이어주기 위해 그림을 가로지르는 길, 강, 층 사이를 연결하는 나무, 집을 이용했다. 이는 공간의 원근감이 계속 이어지는 것처럼 보이게 하는 효과도 있었다. 카렐 판 만더는 《화가열전》에서 이 기법에 대해 다음과 같이 표현했다. "마치 물줄기가 굽이쳐 흐르듯 대지를 서로 잇고, 겹쳐 놓는다." 이러한 기법을 쓴 화가로는 니콜라 푸생(1594년~1665년)과 클로드 로랭(1600년~1682년) •9.6이 있는데, 두 사람 모두 주로 로마에서 활동했다.

라위스달이 사용한 대각선 구도 기법은 무척 독특했는데, 이 기법은 17세기 네덜란드 풍경화 특유의 원근법 토대를 마련하는 데 큰 기여를 했다. 대각선 구도는 특히 〈베이크의 풍차〉에서 최고조를 이룬다. 이 작품의 구도는 언뜻 보기에 무척 간결하고 단순해보이지만 실제로는 완벽한 연출을 통해 만들어낸 것이다. 프랑스 화가이

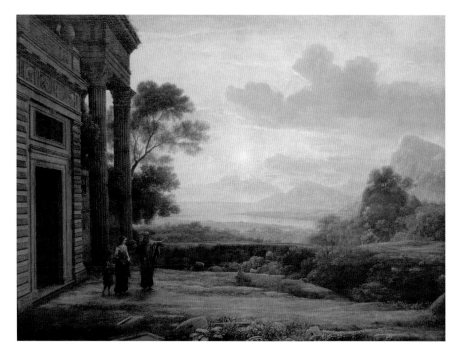

클로드 로랭, 〈하갈의 추방〉, 1668년, 캔버스에 유채, 106 x 140cm, 알테 피나코테크, 뮌헨 •9.6

자 미술전문가인 외젠 프로망탱(1820년~1876년)은 네덜란드 여행에서 돌아온 후 라위스달에 대해 다음과 같이 썼다. "이 화가는 깊은 사고를 하는 사람이다. 그의 작품은 하나하나가 면밀하게 계획된 창조물이다." 라위스달의 작품 구도를 분석해보면 그의 그림이 얼마나 면밀한 계획 끝에 완성된 것인지 잘 드러난다.

　라위스달은 그림의 모티브의 한계가 제한되지 않음에도 불구하고, 구도를 무너뜨리지 않으면서 원거리를 표현하는 능력이 있었다. 그는 머나먼 풍경의 느낌을 살리기 위해 한편으로는 통일성·폐쇄성이라는 요소를, 다른 한편으로는 그림을 넘어 계속되는 연속성이라는 요소를 동시에 적용했다. 이 과정에서 라위스달은 그림의 공간을 정리하는 동시에 역동적으로 만들어주는 대각선 구도를 여러 가지 방법

으로 이용했다.

〈베이크의 풍차〉를 보면 오른쪽 앞에 있는 나무 울타리로부터 왼쪽 뒤에 보이는 나지막한 강녘으로 이어지는 대각선이 있는가 하면, 오른쪽에 낮게 깔린 교회 탑부터 시작해서 풍차 하부와 주교의 성을 지나 똑같이 왼쪽 강녘으로 이어지는 대각선도 있다.

또한 풍차 오른쪽 윗 날개와 왼쪽 아래 날개를 연결하면 강을 따라 가로질러 가는 평행선을 만나면서 삼각형이 만들어진다. 이 삼각형에는 왼쪽의 작은 성문뿐만 아니라 오른쪽에서 왼쪽을 향해 들어오는 여인들도 있다. 왼쪽의 작은 배와 나무 울타리 뒤 돛대의 끝을 연결하면 그 최고점에 풍차가 위치한다.

라위스달은 대각선이 가로지르며 만들어내는 역동성이 너무 강하게 나타나지 않도록 왼편에 느슨하게 걸린 돛, 그리고 중앙에 풍차를 배치했다. 풍차는 마치 불쑥 솟은 고목처럼 서 있다. 풍차의 날개는 감상자의 방향이 아닌 반대쪽을 향해 있으며, 난간에 서 있는 방앗간 주인도 먼 곳을 바라보고 있는 듯하다. 라위스달은 이러한 간단한 기교와 대각선 구도를 통해 감상자를 그림 속 풍경으로 끌어들이는 데 성공했다. 감상자의 위치에서는 보이지 않는 풍경을, 방앗간 주인이 감상자 대신 바라보고 있는 것이다.

라위스달은 풍차, 성, 교회 탑을 실제 위치보다 훨씬 더 가까이 두어 소재의 통일성을 이끌어냈다. 즉 그는 서로 다른 요소를 모아서 조화롭고도 완전한 풍경을 완성한 것이다. 한편 라위스달은 수평선을 중심으로 대각 구도를 세운 것 외에 수직 구도도 만들었다. 예를 들어 그림 가장 앞쪽에 불쑥 튀어나온 난간 기둥 두 개를 각각 따라 수직으로 올라가면 왼쪽 난간 기둥은 작은 성문과, 오른쪽 난간 기둥은 풍차 날개 끝과 만난다. 이 수직 구도를 따라 선을 만들면, 라위스달이 황금비율에 맞게 화면을 분할했다는 것을 알 수 있다. 황금비율이란 고대와 르네상스시대 미술에서

가장 조화롭다고 생각한 특정 비율을 말한다.

그림의 좌우를 비교해보면 오른쪽은 강둑 난간, 세 여성, 집과 풍차 같은 수직적 요소가 차지하고 있는 반면, 왼쪽에는 수평적 요소가 지배적이다. 그림의 중심인 풍차는 황금비율 법칙을 따르지 않고 약간 오른쪽으로 치우쳐 있다. 만일 풍차가 황금비율 선상에 있었다면 그쪽에 너무 많은 무게가 실렸을 것이고, 그렇다면 이 작품의 긴장감은 사라졌을 것이다.

이제 독자들은 자연스러워 보이는 풍경화 소재들이 단순히 우연에 의해 놓인 것이 아니라, 상반된 요소에 대한 의도적이고 기교적인 배치의 결과라는 것을 알 수 있을 것이다. 그럼에도 불구하고 이 요소들은 화가의 세심한 배려 덕분에 전혀 딱딱해보이지 않고 자연스러워 보인다.

라위스달의 배려는 빛과 색채의 사용에서도 나타난다. 그는 물과 땅, 그리고 하늘이 하나가 되는 통일된 풍경을 창조했다. 이 그림에서 하늘은 전체 면적의 3분의 2를 차지하고 있으며, 다른 네덜란드 풍경화에서도 쉽게 볼 수 있는 구름 낀 하늘을 보여준다. 네덜란드 풍경화에서 구름 낀 하늘을 쉽게 볼 수 있는 이유는 네덜란드 가까이에 바다가 있고 평야가 많기 때문이다. 이러한 하늘은 내륙지방 풍경화에서는 찾아보기 힘들다.

라위스달이 하늘, 물, 땅을 하나로 잇는 데 사용한 요소는 빛이다. 하늘에 가득한 구름 사이로 내비치는 햇빛이 땅 위의 특정 부분에 닿아 그 지점을 강조하고 있다. 또 다른 효과로는 육중한 풍차와 잔잔한 물과의 조화를 들 수 있다. 물 위에 뜬 돛단배와 풍차 또한 상반된 효과를 자아내는 요소이다. 이로써 그림에서 풍차가 지나치게 압도적인 역할을 하는 것을 막고, 다른 요소들과도 부드럽게 어울리도록 했다. 하늘에 사용된 파란색과 흰색은 물에서 다시 반복되어 녹색과 갈색 위주의 육지와 자연스러운 색채대비를 이룬다.

레크 강 주변의 베이크 풍경 •9.7

　다른 풍경화들이 그렇듯 이 작품 또한 현장에서 직접 그린 그림은 아니다. 현장에서 직접 그림을 그리기에는 소재들의 조합이 너무나 복잡했고, 작업 과정 역시 복잡했을 것이다. 라위스달은 베이크 주변을 돌며 그려두었던 스케치를 바탕으로 화실에서 〈베이크의 풍차〉를 완성했다. 그에게는 이 작품을 통해 자신의 고향 풍경이 지닌 이상적인 모습을 보여주고자 하는 바람도 있었다.

　라위스달이 어떻게 살아왔는지에 대해서는 거의 알려진 것이 없다. 이렇듯 비밀스러운 화가이기에 외젠 프로망탱은 차라리 라위스달의 그림을 통해 그에 대해 알아내라고 했다. 왜냐하면 모든 화가들은 자신의 작품 속에 모티브뿐만 아니라 자신의

야코프 판 라위스달, 〈폐허가 된 풍경〉, 1665년~1675년경, 캔버스에 유채, 34 x 40cm, 국립미술관, 런던 • 9.8

내면을 그려넣기 마련이고, 라위스달 역시 예외는 아니었기 때문이다. "이 그림 속에는 서로 상반되면서도 동시에 연관성 있는 모습이 드러난다. 엄격한 사상가, 타오르는 영혼, 과묵한 정신을 소유한 화가의 모습 말이다."

야코프 판 라위스달

야코프 판 라위스달은 1628년 또는 1629년에, 네덜란드 풍경화의 중심지인 하를렘에서 화가이자 표구상의 아들로 태어났다. 미술교육은 아버지나 삼촌인 살로몬 판 라위스달에게서 받았을 것이다. 라위스달은 1648년에 하를렘 화가조합에 가입한 이후 주로 풍경화를 그렸다.

라위스달은 독특한 분위기의 이상적 풍경화를 그려 성공을 거두었다. 그는 70점이 넘는 그림을 그렸고, 그 대가로 높은 가격으로 그림 값을 받았다. 그리하여 그는 한 의사를 상대로 대부업을 할 정도로 많은 돈을 벌었다. 1721년 아놀드 판 호우브르켄이 쓴 《네덜란드 회화사》에는 라위스달이 프랑스 캉 대학 출신의 의학박사였으며, 암스테르담에서 수술을 집도하기까지 했다고 적혀 있지만 신빙성은 부족하다. 실제로 라위스달이 프랑스에 기거했는지는 알 수 없지만, 적어도 그림에는 프랑스의 흔적이 남아 있지는 않다.

라위스달은 네덜란드와 독일을 돌며 이상적 풍경화를 그리기 위한 모티브를 많이 찾아 냈다. 그 결과물 중 하나가 〈숲 풍경〉(빈 미술사박물관)이다. 17세기 말 네덜란드 최고의 풍경화가였던 마인데르트 호베마(1638년~1709년)는 라위스달의 제자이자 동료였다.

라위스달은 1676년에 큰 병을 앓아 하를렘에 있는 병원에서 계속 치료를 받다가 1682년에 세상을 떠났다. 라위스달이 남긴 유언장을 보면 그는 말년에도 재정적으로 풍족하게 지낸 것 같다. 라위스달은 1682년 3월 14일 하를렘 공동묘지에 안장됐다.

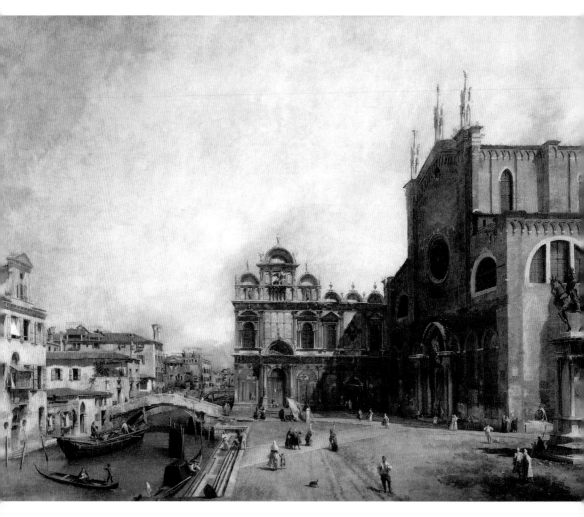

카날레토, 〈베네치아의 산티 조반니 에 파올로 광장〉, 1726년경, 캔버스에 유채, 125 x 165cm, 알터 마이스터 미술관, 드레스덴 • 10.1

10 카날레토
Canaletto

베네치아의 산티 조반니 에 파올로 광장

"그는 매우 까다로운 사람이다.
부르는 가격이 매일 바뀐다."

오웬 맥스위니

오늘날 대부분의 사람들은 여가를 활용하기 위해 여행을 떠난다. 하지만 옛날 사람들이 여행을 떠난 이유는 여가를 활용하기 위해서가 아니었다. 기사들은 전투를 하기 위해 예루살렘으로 떠났고, 상인들은 실크로드로 향했다. 또 신도들은 종교순례를 하기 위해 로마와 산티아고 데 콤포스텔라로 향했으며, 왕과 왕자 · 공주 들은 정혼 상대를 만나기 위해 유럽 전역을 돌았다. 그 당시 사람들이 여행을 떠나는 1차 목적은 전쟁이나 거래, 정치를 하는 데 있었고, 휴식이나 교육을 위해 여행을 떠나는 일은 드물었다. 재충전을 위해 예술가들이 떠났던 로마 기행 역시 여행이 아닌 일종의 출장에 가까웠다.

　배움을 위해 여행을 떠나는 것은 17세기부터 시작되어 18세기 초 영국에서 절정을 이뤘다. 소위 '그랜드 투어'라고 불린 이 여행의 목적지는 유럽, 그중에서도 특히 이탈리아였고, 이는 귀족이나 부유한 시민의 자녀들이 이수하는 가장 높은 수준

의 교육으로 생각됐다. 이들이 선호했던 장소는 파리, 로마, 피렌체, 베네치아 등으로 오늘날 관광객들의 취향과 크게 다르지 않다.

18세기 베네치아가 여행지로서 갖는 의미는 매우 특별했다. 사실 18세기는 베네치아가 화려함을 잃어가던 때였다. 스페인, 포르투갈, 영국, 네덜란드는 베네치아를 제치고 새로운 교역 세력으로 떠올랐다. 한때 '바다의 여왕(세레니시마)'으로 불리며 정치·경제적으로 번성했던 베네치아의 힘은 점차 약해졌다. 하지만 베네치아의 매력은 여전했다. 이곳은 여전히 유럽 최고의 휴양지였고, 수많은 관광객이 찾아왔다. 베네치아는 과거의 영광으로 먹고 사는 도시였다. 티치아노(1488년경~1576년), 틴토레토(1518년~1594년), 파올로 베로네세(1528년~1588년) 같은 거장을 탄생시킨 베네치아 회화 시대는 이미 오래 전에 지나갔고, 미술사의 중요한 흐름은 로마, 파리, 네덜란드로 빠져나갔다. 하지만 베네치아는 연극과 오페라의 도시이기도 했다. '코메디아 델라르테(16세기 중반 베네치아 등에서 발생한 이탈리아의 연극 형태 ─ 옮긴이)'의 기원이 이곳에 있고, 1637년에 개관한 첫 대중 오페라 극장 '테아트로 디 카시아노'와 유럽의 첫 번째 카페가 들어선 곳도 베네치아였다. 또 이곳에는 각종 카지노와 카니발이 있었으며, 1715년부터는 국가에서 복권 제도를 운영하기도 했다. 따라서 베네치아가 활동적이고 교양 있는 유럽인들의 중심지가 된 것은 당연한 일이었다. 1707년 프랑스와의 전쟁에 베네치아를 끌어들이려 했던 영국 대사 맨체스터 백작은 베네치아 시민들의 관심은 전 유럽에 즐거움을 선사하는 것 말고는 아무것도 없다고 불평한 바 있다.

예나 지금이나 기념품은 관광객들에게 인기가 높았다. 친구나 가족들에게 다녀온 곳에 대해 설명하려면 여행지를 그린 그림, 그중에서도 특히 조감도를 선물하는 것이 좋았다. 베네치아처럼 특별한 도시라면 이런 조감도는 더욱 특별한 선물이 되었을 것이다.

비토레 카르파초, 〈성 십자가의 기적〉, 캔버스에 유채, 365 x 389cm, 아카데미아 미술관, 베네치아 •10.2

젠틸레 벨리니(1429년~1507년)와 비토레 카르파초(1465년경~1525년경) 같은 화가들은 1500년 무렵부터 산 마르코 광장이나 리알토 다리 같은 유명한 장소를 담은 그림을 그렸지만, '10.2 이는 엄밀히 말하면 베두타, 즉 도시 조감도라고 할 수는 없었다. 왜냐하면 이 그림의 중심 모티브는 풍경이 아니라 종교단체 '스쿠올라 디 산 조반니 에반젤리스타' 소유의 성 십자가 유물이었기 때문이다. 거리와 광장이 중심 모티브가 되는 베두타와는 달리, 이러한 작품에서 베네치아 시가지의 화려함은 장식적인 역할만 할 뿐이었다.

베두타 회화가 시작된 곳은 네덜란드였다. 이탈리아 베두타 회화의 선구자가 네덜란드 사람인 하스파르 반 비텔(1653년~1736년)이었던 것도 어찌 보면 당연한 일이었다. 그는 '가스파레 반 비텔리'라는 이탈리아 이름으로 로마에서 활동하다가 1694년에 베네치아로 갔는데, 당시 그린 스케치를 참조하여 베네치아를 모티브로 그림을 그렸다. 베네치아 출신 화가이자 수학자인 루카 카를레바리스(1663년~1730년)는 반비텔리의 영향을 받아 베두타 회화를 많이 그렸다. 그는 산 마르코 광장이나 피아제타 말고도 다른 수많은 장소를 그려 여행객들이 베네치아의 아름다움을 기억할 수 있게 했다. 특히 그는 영국인들과 귀족들을 베두타 회화의 고객으로 끌어들이는 데 선구적인 역할을 했다. 카를레바리스는 산 마르코 광장, 두칼레 궁전, 피아제타 등을 그린 60점 이상의 베두타를 남겼는데, 그가 그린 장소는 오늘날에도 관광객들이 가장 즐겨 찾는 곳이다.

그러던 중 베네치아의 다른 장소에도 관심을 기울인 젊은 화가가 나타났으니 그는 바로 조반니 안토니오 카날, 즉 카날레토였다. 카날레토의 아버지 베르나르도는 무대 그림과 투시도 그리는 일을 했는데, 연극과 오페라의 중심지였던 베네치아에서는 늘 그가 할 일이 넘쳐났다. 아마 카날레토는 베두타 회화에서 가장 중요한 기법 중 하나인 투시 기법을 어린 시절, 아버지에게서 배웠을 것이다. 1719년부터 1720

년까지 아버지를 따라 로마로 간 카날레토는 고대 건축물들을 스케치할 기회를 얻게 된다. 이후 베네치아로 돌아온 그는 한동안 산 마르코 광장 같은 흔한 장소보다는 관광객들의 발길이 잘 닿지 않는 골목길과 운하에 관심을 쏟았다. 활동 초기인 1723년 작품에는 베네치아의 리오 데이 멘디칸티 운하 풍경을 담았는데 여기에는 수수한 분위기의 거리, 그리고 빨래를 널어놓은 주택가의 한가로운 모습이 담겨 있다. 카날레토는 빛과 그늘의 조화, 그리고 담벼락 색의 오묘한 표현을 통해 평범한 소재로부터 명작을 빚어냈다.

카날레토가 특이한 모티브를 선택한 이유는 라이벌 화가들과 자신을 차별화하기 위해서였을 수도 있다. 산 마르코 광장이나 피아제타 풍경화는 이미 넘쳐났기 때문이다. 색다른 모티브는 카날레토의 섬세한 표현방식을 더욱 돋보이게 했다. 당시 화상들은 '조반니 안토니오 카날'이라는 새로운 젊은 화가에 대해 이야기하기 시작했다. "카날의 그림은 카를레바리스의 그림과 비슷해보인다. 하지만 카날의 그림에서는 햇살이 비치는 모습을 볼 수 있다는 점이 다르다."

10장에서 소개할 그림도'10.1 리오 데이 멘디칸티 운하에서 그린 것인데 이 그림 역시 카날레토의 초기 작품으로, 1723년 작품과는 다른 방향에서 베네치아의 산티 조반니 에 파올로 광장을 그렸다. 이 같은 장소 선택은 당시에는 아무도 시도하지 않았던 것으로, 이 장소가 지닌 아름다움을 생각하면 참으로 의아한 일이다.

그림 속 광장은 무척 여유로워 보인다. 몇 사람은 광장을 가로질러 가고, 수도승은 귀족과 담소를 나누고, 상인들은 손님을 응대하고 있다. 이 같은 접근은 큰 행사나 사건을 묘사하던 예전의 베두타와는 사뭇 다른 것이었다. 카날레토는 사건보다는 건축물, 빛과 그늘의 조화, 시민들의 일상에 관심을 가졌다. 그의 그림에서는 사건이 아니라 도시 자체가 주인공이며, 등장인물들은 마치 스냅사진처럼 찰나의 모습을 보여준다. 이 그림에서 인물들은 비록 주인공은 아니지만 당시 베네치아의 일

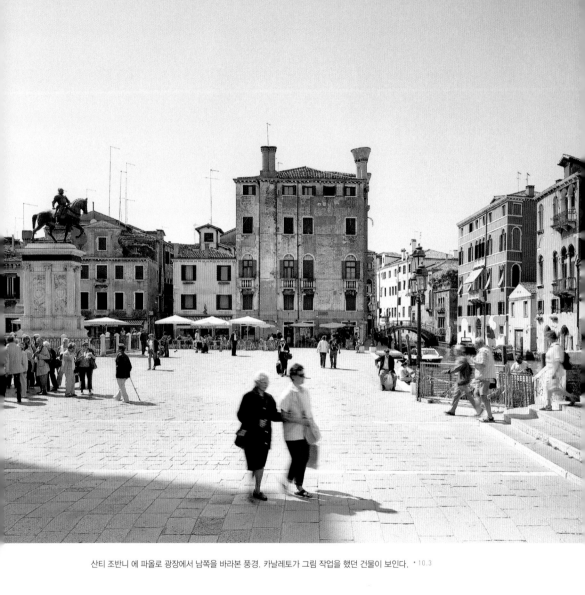

산티 조반니 에 파올로 광장에서 남쪽을 바라본 풍경. 카날레토가 그림 작업을 했던 건물이 보인다. ·10.3

상을 보여주기에 손색이 없다.

카날레토가 이 그림을 그린 장소는 건너편 건물 1층으로, 이곳은 오늘날까지도 보존이 잘 되어 있다. [10.3]

다른 베두타 화가들처럼 카날레토 역시 카메라 오브스쿠라[10.4]를 활용했을 가능성이 높다. 카날레토는 카메라 오브스쿠라를 통해 얻어낸 영상을 1:1 그대로 사용하지 않고, 거의 눈에 띄지 않을 정도로 경미하게 수정해서 반영하곤 했다. 이 그림 역시 이러한 방식을 따랐을 것이다. 왜냐하면 그의 관찰

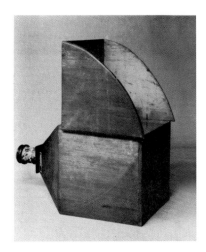

카날레토가 사용했던 카메라 오브스쿠라.
화면 기준 19 x 21cm. 코레르 박물관. 베네치아 [10.4]

점과 스쿠올라 건물 및 성당 사이의 거리가 너무 짧아서, 어느 정도 거리를 늘리지 않고서는 그림 안에 모두 담을 수 없었을 것이기 때문이다. 카날레토는 현장에서 그림을 그렸다고 이야기했지만 이는 기술적·시간적으로 불가능했을 것으로 보인다.

정면에 보이는 스쿠올라 디 산 마르코 건물은 리오 데이 멘디칸티 운하, 그리고 산티 조반니 에 파올로 사이에 우뚝 서 있다. 오른편 앞쪽에는 용병대장 바르톨로메오 콜레오니의 기마상[10.8]이 보인다. 콜레오니 기마상은 파도바에 있는 도나텔로(1386년경~1466년)의 가타멜라타 장군 기마상과 함께 유일하게 보존된 15세기 이탈리아 기마상으로, 소중한 문화유산으로 꼽힌다.

'스쿠올라 그란데 디 산 마르코'는 당시 있었던 종교단체 중 하나이다. 이러한 종교단체들은 베네치아 시민들의 사회생활에서 차지하는 비중이 컸다. 예를 들어 이러한 단체들은 모금 활동을 함으로써 조합 기금 같은 역할을 했는데, 시민들이 후일 장례를 준비할 수 있도록 추도 미사 비용을 모금하기도 하고, 가난한 가정의 자녀에

게는 결혼 찬조금을 지원하기도 했다. 회비는 회원들의 수입에 맞춰 걷었기 때문에 상대적으로 노인, 병자, 미망인, 고아 들이 혜택을 입을 수 있었다. 이러한 '스쿠올라' 단체들은 현대 사회보험제도의 전신일 뿐만 아니라 시민들이 각종 경조사를 제대로 치를 수 있도록 도와주는 제도이기도 했다. 스쿠올라의 종류와 규모는 각양각색이어서 작은 예배당 하나만을 사용했던 작은 단체가 있었는가 하면, '그란데'라는 이름이 붙은 단체들은 500명이 넘는 회원과 화려한 집회실을 갖췄다. 이 중 스쿠올라 그란데 디 산 마르코는 가장 부유한 여섯 단체 중 하나로, 1495년에 완공된 화려한 회관 건물만 보아도 그 자금력을 알 수 있다. 이 건물에는 1815년부터 베네치아 최대 규모의 종합병원이 상주하고 있다.

특히 주목할 만한 것은 스쿠올라 건물의 사자 부조[10.5]인데, 사자는 베네치아의 수호성인 성 마르코를 상징한다. 카날레토는 피에트로 롬바르도(1435년~1515년)가 만든 화려하고 당당한 사자 부조를 자세히 묘사했다.

도미니카 수도회 소속인 산티 조반니 에 파올로 성당은 프라리 성당과 함께 베네치아에서 가장 큰 성당이다. 1234년부터 있었던 이 성당은 베네치아 군주가 안장된 곳으로 그 의미가 크다. 건물 뒤 대리석 벽 쪽에 안치된 자코포 티에폴로는 도미니카 수도회에 이 성당을 건설하기 위한 토지를 기부했다고 한다.

카날레토의 그림은 오늘날 촬영한 사진[10.6]과 비교해봐도 거의 달라진 것이 없다. 이는 웬만해선 변하지 않는 베네치아라는 도시의 특성 때문일 것이다. 아마 1500년에 자코포 데 바르바리가 제작한 베네치아 조감도(베네치아 코레르 박물관)만 있다면 지금도 베네치아를 돌아다니는 데 전혀 문제를 겪지 않을 것이다. 3미터나 되는 조감도 크기를 감당할 수만 있다면 말이다.

카날레토의 그림은 정교한 사실적 묘사가 특징이다. 카날레토는 바로크시대의 극적인 명암 기법에서 탈피해서 전반적으로 색채의 밝기를 높였는데, 가볍고 화려

스쿠올라 그란데 디 산 마르코 건물 전면의 사자 장식 •10.5

한 색채는 18세기 베네치아 회화의 특징이기도 하다.

카날레토가 그린 베두타 회화의 인기는 입소문을 타고 빠르게 퍼졌는데, 영국을 비롯한 외국 구매자들도 이 인기에 한몫했다. 카날레토가 그림을 그리기 시작할 무렵부터 그림을 구입한 주요 고객 중 한 명인 아일랜드 극장 단장 오웬 맥스위니는 카날레토의 명성이 올라감과 동시에 그림 가격도 함께 상승하는 것이 못마땅했던 모양이다. 맥스위니는 카날레토에 대해 이렇게 말했다. "그는 매우 까다로운 사람이다. 부르는 가격이 매일 바뀐다." 그는 후일 이런 불평을 늘어놓기도 했다. "그는 돈만 밝히는 탐욕스러운 인간이다. 하지만 그가 유명인이니 어찌하겠는가. 사람들은 그

베네치아의 산티 조반니 에 파올로 광장의 오늘날 모습. 카날레토의 그림과 현재 모습을 비교해보면
그림이 그려질 당시와 오늘날 모습이 거의 비슷하다는 것을 알 수 있다. •10.6

가 요구하는 돈을 기꺼이 지불한다."

카날레토의 또 다른 주요 고객은 1744년 베네치아 영국 영사로 부임한 조셉 스미스였다. 그는 카날레토의 그림을 구매했을 뿐만 아니라 그와 다른 고객들을 이어주는 역할도 했다. 스미스 영사는 그가 기거하던 성에 카날레토의 그림을 전시하는 한편, 그림을 카탈로그처럼 작게 인쇄해서 베네치아와 영국 고객들이 이것을 보고 원하는 그림을 주문할 수 있도록 고안하기도 했다.

오스트리아 계승전쟁(1740년~1748년)이 일어나자 베네치아 베두타 화가들의 재정 사정이 나빠지기 시작했다. 그도 그럴 것이 그들의 작품을 가장 많이 구입하는 관광객들의 발길이 뚝 끊겼기 때문이다. 그러자 카날레토는 자신이 직접 고객들에게 다가가기로 마음을 먹었다. 그리하여 1746년과 1755년 사이에 주로 영국에서 활동한 카날레토는 이 기간 동안 런던의 풍경이나 고객 소유의 영토를 그렸다.

17세기 '예술의 가뭄'이 끝나고 18세기에 나타난 베네치아 회화는 베두타 등을 통해 외국으로 퍼지면서 유럽 미술의 흐름을 바꿔놓았다.

카날레토의 뒤를 잇는 후계자는 그의 조카이자 문하생이었던 베르나르도 벨로토(1720년~1780년)와 프란체스코 과르디(1712년~1793년)였다. 벨로토는 '카날레토'라는 별칭으로도 불렸는데, 1740년대에 베네치아를 떠나 런던, 드레스덴, 빈, 뮌헨, 바르샤바 등에서 활동하면서 베두타 회화를 널리 알렸다. 과르디는 초기에는 제단화를 그리다가 뒤늦게 베두타 회화를 그리기 시작했는데, 이는 아마도 영국에서 귀환한 카날레토의 영향을 받았기 때문일 것이다. 과르디의 그림은 카날레토와 달리 매우 자유롭고, 인상파 그림에 가깝게 표현된 것이 특징이다.

과르디가 세상을 떠나고 4년 후인 1797년, 나폴레옹이 베네치아를 정복하면서 천년의 베네치아 공화국 역사는 막을 내린다. 이로써 찬란한 색채를 뽐내며 최고조에 달했던 베네치아 베두타 회화도 종착역에 다다랐다. 하지만 오늘날 베네치아에서는

두칼레 성 통로에서 그림을 파는 화가 · 10.7

카날레토의 후예들이 도시 구석구석에서 관광객들에게 베네치아의 풍경을 담아주고 있다. · 10.7 250년이 지난 지금까지도 말이다.

콜레오니 기마상

용병 대장 바르톨로메오 콜레오니(1400년경~1475년)의 동상이 지금의 자리에 세워진 것은 모호한 그의 유언장 덕분이다. 콜레오니는 큰 영향력을 행사한 용병 대장으로, 명성에 걸맞게 많은 부를 축적했다. 그는 베네치아 시에 재산을 헌정하기로 했는데, 대신 산 마르코에 자신을 기리는 기념물을 세워달라고 했다. 당시 베네치아에서는 기념물을 세우는 것이 흔치 않은 일이었을 뿐더러 산 마르코 광장 앞에 기념물을 세우는 것은 더더욱 상상할 수 없는 일이었다. 하지만 콜레오니의 재산을 탐낸 베네치아 시는 그의 요청을 덥석 받아들였고, 5년 동안 궁리한 끝에 묘안을 짜냈다. 즉 콜레오니의 표현을 그대로 빌려 산 마르코 광장이 아닌 스쿠올라 디 산 마르코 건물 앞에 기념물을 세우기로 한 것이다. 결국 콜레오니의 유언은 지켜진 셈이었고, 베네치아는 콜레오니의 기부금을 내놓지 않아도 되었다.

기마상을 만든 사람은 레오나르도 다빈치의 스승 안드레아 델 베로키오(1435년경~1488년)이다. 1488년경에 제작된 이 기마상은 1831년 보수작업 당시 창살이 추가됐다.

안드레아 델 베로키오, 〈콜레오니 기마상〉, 1488년경 *10.8

카날레토

카날레토는 1697년 10월 28일, 베네치아에서 무대 화가의 아들로 태어났다. 아버지 베르나르도에게서 미술교육을 받은 그는 1719년 아버지와 함께 로마에서 유명한 작곡가 도메니코 스카를라티의 아버지, 알레산드로 스카를라티의 오페라 무대 작업을 했다. 이 무렵 로마 유명 유적지 스케치에 심취한 카날레토는 무대 미술계를 떠나기로 결심한다.

1720년에 베네치아로 돌아온 그는 화가로 자립하면서 베두타 회화에 전념했다. 베네치아 미술계에서 첫 의뢰를 받기 시작한 카날레토는 아일랜드 화상인 맥스위니의 요청으로 영국 고객들에게 우화를 소재로 한 작품들을 그려주었다. 카날레토는 1730년 후일 그에게 매우 중요한 사람이 될 영국 상인 조셉 스미스와 인연을 맺게 된다.

카날레토는 1735년에 〈프로프펙투스 마그니 카날리스 베네티아룸〉을 발표한다. '베네치아 조감도'라는 뜻의 이 동판화 연작은 다양한 종류의 작품을 그려달라는 요청과 추가 인쇄 요청이 들어올 정도로 인기가 좋았다. 이즈음 카날레토는 작품 의뢰가 너무 많이 들어와서 4년 정도의 분량이 밀려 있었다고 한다.

카날레토는 1746년에 영국으로 거처를 옮기는데, 이는 아마 미술계가 불경기를 맞았기 때문일 것이다. 그는 영국에서 주로 런던 시내와 고객 사유지의 조감도 그리는 작업을 했다. 카날레토는 1763년이 되어서야 베네치아 미술학교인 아카데미아 델레 벨레 아르티에 원근법 교수로 부름 받았고, 1765년에는 창의력이 돋보이는 역작을 완성시켰다. 카날레토는 1768년 4월 19일 베네치아에서 세상을 떠났다.

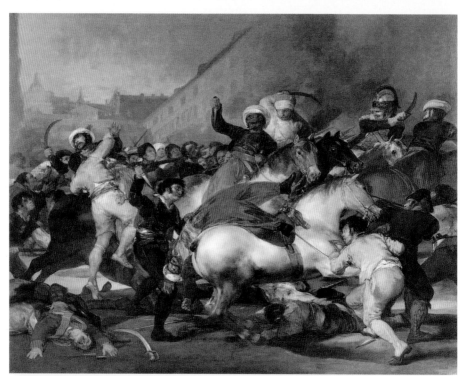

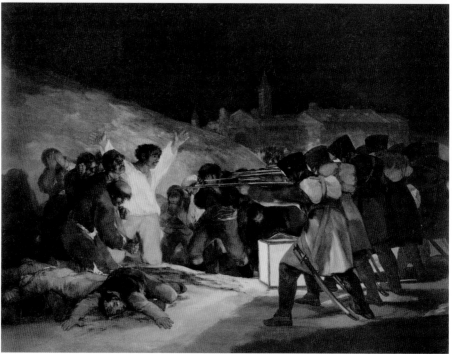

프란시스코 고야, 〈1808년 5월 2일, 프랑스군에 대항하는 마드리드 시민〉 • 11.1
프란시스코 고야,〈1808년 5월 3일, 저항세력 처형〉 • 11.2
1814년, 캔버스에 유채, 266 x 345cm, 프라도 미술관, 마드리드 (두 작품 모두)

1808년 5월 2일, 프랑스군에 대항하는 마드리드 시민
1808년 5월 3일, 저항세력 처형

"예술에 정해진 규칙이란 없다."

고야, 1792년

미술가들 중에는 전통을 깨고 새로운 것을 창출해내는 화가들이 있다. 그들은 당연하게 여겨지던 규칙을 한쪽으로 밀어두고 새로운 시도를 함으로써 미술에서 새로운 장을 열었다. 이러한 시도를 통해 그동안 존재하지 않았던 새로운 표현방식이 제시되고, 다른 이들은 한동안 이 방식을 따르게 된다.

궁정화가였던 프란시스코 고야는 1814년에 바로 이러한 시도를 감행했다. 1814년은 스페인에서 6년 가까이 계속되던 전쟁이 끝날 무렵이었다. 스페인을 점령한 나폴레옹의 프랑스군에 대한 스페인 국민들의 항쟁이 성공을 거둔 것이다.

1814년 2월 프랑스군이 철수하자 고야는 스페인 정부에 새로운 그림을 그리기 위한 지원을 요청했다. 그는 "유럽의 독재자에게 항거한 영웅적 상황 중에서 가장 중요한 장면을 그림에 담고 싶다"고 밝혔다. 지원을 약속받은 그는 전쟁 초기였던

1808년에 있었던 두 가지 사건을 작품의 주제로 선정했다.

1808년은 스페인에 온갖 정치적 사건이 쏟아진 해이다. 나폴레옹이 스페인을 침공하자 무능한 왕 카를로스 4세는 개인의 안위를 위해 나폴레옹에게 왕위를 넘겨주고 프랑스로 망명해버린다. 후계자인 페르난도 7세 역시 그 뒤를 따랐다. 왕실의 부재에 스페인 국민들이 분노한 것은 당연한 일이다. 당황한 스페인 보수파들은 왕실을 옹호하기 위해 페르난도 7세가 프랑스에 강제로 억류되어 있으며 용감무쌍하게 저항하고 있다는 소문을 퍼트리지만 이것은 물론 사실이 아니었다. 나폴레옹은 페르난도 7세 대신, 자신의 형인 조세프 보나파르트를 스페인 왕위에 앉혔다.

1808년 5월 2일, 마드리드에 남아 있던 스페인 왕실 가족이 모두 프랑스로 건너가자 이들이 납치되었다는 소문이 불꽃처럼 번지기 시작했다. 스페인 국민들의 분노는 하늘을 찌를 듯했고, 프랑스 주둔군에 대한 공격이 시작됐다. 이에 대해 프랑스군은 평화를 유지하는 대신 마드리드 거리의 시위대를 무참히 짓밟았다. 하지만 이는 오히려 스페인 국민들의 분노를 불러 일으켜서 이제는 노동자, 요리사, 학생 같은 평범한 시민뿐만 아니라 사제들까지 가세하여 프랑스군을 공격했다.

1808년 5월 3일에 벌어진 시위대 처형은 결국 전쟁의 시발점이 되었다. 이는 고야가 선택한 '영웅적 상황' 중 두 번째 사건이다. 이제 그림을 위한 두 개의 주제가 정해졌다. 〈1808년 5월 2일, 프랑스군에 대항하는 마드리드 시민〉과 〈1808년 5월 3일, 저항세력 처형〉이 바로 그것이다.

1808년 5월 2일, 마드리드 중심지인 푸에르타 델 솔 광장에서 프랑스 용병인 이집트 군대와 스페인 시민 사이에 출동이 일어났다. [111] 푸에르타 델 솔 광장은 마드리드 시의 상징인 딸기나무와 곰 동상이 있는 중심지였을 뿐만 아니라 마드리드와 다른 도시 사이의 거리를 재는 시작점이어서 상징적인 의미가 큰 곳이었다.

고야는 자신의 작품에서 장소의 특징을 잘 드러내지 않기로 유명하다. 따라서 배

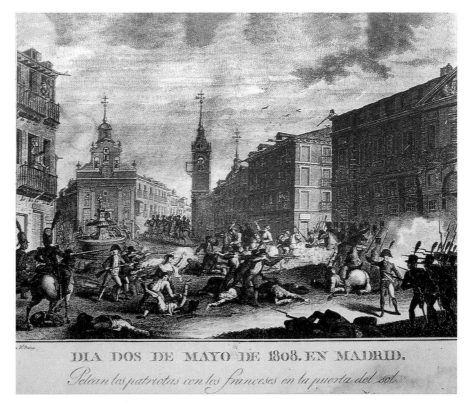

토마스 로페스 엔기다노스, 〈1808년 5월 2일 마드리드 항거〉, 1813년경, 국립도서관, 마드리드 ·11.3

경 건물이나 지형을 봐도 그 장소가 어디인지 알 수 없는 경우가 대부분이다. 하지만 이 작품의 배경은 푸에르타 델 솔 광장임이 분명하다. 역사적으로 시민과 이집트 용병 사이에 충돌이 일어났다고 기록된 곳은 이곳밖에 없기 때문이다. 동일한 사건을 주제로 한 다른 동판화·11.3를 보면 푸에르타 델 솔 광장과 우체국 건물이 분명하게 나타나 있다. 따라서 고야 그림의 배경이 불분명하고 그 모습이 오늘날·11.4과 다소 차이가 있긴 하지만, 이곳이 푸에르타 델 솔 광장이라고 하는 데에는 무리가 없을 것이다.

마드리드 시민들의 항쟁이 최고조에 달했던 푸에르타 델 솔 광장 ·11.4

 엔기다노스의 동판화와 고야의 작품을 비교해보면 고야의 고뇌가 잘 드러난다. 고야는 그림 속에 다른 역사화가들처럼 사건을 한발 물러서서 지켜보는 객관적 시각을 담기보다는, 프랑스군에 대한 시민의 분노를 눈앞에서 생생하게 담아냈다. 그는 마드리드 시민과 프랑스군 사이의 충돌 중에서도 특히 이집트군과 접전을 벌이는 장면을 골라 마드리드 시민들의 증오심을 더욱 증폭시켰다. 검은 피부에 터번을 쓰고 이국적인 복장을 한 이집트 군대는 과거 스페인 역사의 레콘키스타, 즉 무어인에 대항해 벌였던 국토회복운동을 생각나게 한다. 고야는 스페인 사람들에게 잠재되어 있는 이방인에 대한 혐오감을 일깨워 두 문화가 충돌하는 것 같은 느낌을 이

끌어냈다.

대치 상황에 있는 등장인물들의 배치 또한 새로운 시도였다. 바로크시대나 고전시대의 전쟁화와는 달리 고야의 그림은 보는 사람들로 하여금 현장 한가운데에 있는 느낌을 들게 한다. 고야는 서열 순으로 잘 정돈된 영웅적인 전투 대신 분노에 차서 닥치는 대로 이리저리 찔러대는 소수 그룹의 행위를 현실적이고도 잔인하게 보여준다. 이러한 모습은 게릴라전의 모습을 그대로 담고 있는데, 스페인어로 '소규모 전쟁'을 뜻하는 '게릴라'라는 단어는 이 전쟁 이후 널리 쓰이게 되었다.

〈1808년 5월 2일, 프랑스군에 대항하는 마드리드 시민〉의 중앙에는 전쟁 영웅이 아닌 피로 뒤범벅된 이집트 용병이 매달려 있는 하얀 말이 있다. 말 옆에는 광기 어린 표정의 스페인 시민 한 명이 이집트 용병을 칼로 찌르고 말에서 끌어내리려 한다. 그 오른쪽에는 또 다른 시민 한 명이 단도로 말을 찔러 넘어뜨림으로써 바로 뒤에 있는 말 탄 용병까지 함께 공격하려 하고 있다. 하얀 말 뒤쪽에 있는 이집트 용병 역시 광기 어린 표정으로 단도를 들고 시민의 공격에 저항하지만 그는 이미 화면 앞 오른쪽에 있는 총을 든 시민에게 저격당하려는 찰나이고, 누군가는 그를 말에서 끌어내리기 위해 옆구리를 잡아채고 있다. 대치 상황이 이미 꽤 오래 진행된 듯 바닥에는 양쪽 군사들의 시체가 즐비하다. 화면 앞 왼쪽에 군복을 입은 채 쓰러져 있는 프랑스군인은 목이 어찌나 깊이 베었는지 머리가 거의 180도 돌아간 상태이다.

여기에서 고야는 스페인 시민에 비해 프랑스군의 병력이 얼마나 우세했는지 암시하는 수법을 사용했다. 이집트 용병들은 말 위에 앉아 시위대를 내려다보고 있다. 이러한 위치상 열세는, 왼쪽에 노란색 윗도리를 입은 시민이 오렌지색 바지를 입은 용병을 공격하기 위해 한껏 뛰어오른 모습에서 더욱 분명하게 드러난다. 이러한 일련의 장치들은 프라도 미술관에서 압도적인 크기(266×345cm)의 실제 작품을 접하면 더욱 극대화된다. 이 작품 앞에서 사람들은 그야말로 전쟁터 한가운데에 있는 것 같

은 느낌을 받게 된다.

무모했지만 용기 있었던 시민들의 공격에도 불구하고, 점령군은 여전히 말 위에 앉아 우위를 차지한 채 그림 오른쪽으로 빠져나가고 있다. 이들 군대가 얼마나 빠르게 이동하고 있는지는 배경 건물에서 잘 드러난다. 그들은 위치적 우위에도 불구하고 시민들의 수세에 밀려 서둘러 후퇴했다.

이러한 배치를 통해 우리는 고야가 드러내고자 한 메시지를 접하게 된다. 즉 이 항쟁에서 영웅은 시민들 모두였다는 것이다. 그럼에도 불구하고 고야는 전투 중인 시민들과 점령군 중 그 누구도 내세우지 않은 채, 화려한 결투가 아닌 잔인한 싸움을 보여준다.

현대사회에 비춰봤을 때 이 작품은 마치 종군기자의 순간포착 사진과도 같다. 고야는 이러한 폭력의 순간을 보여주면서 동시에 전쟁과 폭력의 잔인함에 대해 경종을 울리고 있다. 고야는 폭력의 한가운데 있는 인간의 모습은 어떠한 경우에도 고결할 수 없고 잔인함으로 가득하다는 것을 보여주고 싶었던 것이다.

고야가 푸에르타 델 솔 광장에서 이 사건을 직접 목격했을 것 같지는 않다. 하지만 그는 6년이라는 전쟁기간 동안 이와 유사한 장면들을 숱하게 보았을 것이다. 전쟁을 목도한 그의 체험은 1810년에서 1815년까지 완성한 판화 연작 《전쟁의 참화》에도 고스란히 반영되어 있다.

1808년 5월 2일, 하루가 끝나갈 즈음 프랑스군은 결국 승리를 거두었고, 곧이어 끔찍한 복수를 시작했다. 5월 3일이 밝기도 전에 시작된 반군 체포 및 처형 조치는 하루 종일 계속되었다. 이 사건을 담은 그림이 바로 두 번째 작품인 〈1808년 5월 3일, 저항세력 처형〉이다. ·11.2

처형은 마드리드 시 전역에서 동시다발적으로 진행됐지만 특히 프린시페 피오 언덕, 산 빈센테 문, 만자나레스 강 부근에서 집중적으로 이루어졌다. 이는 이 장소들

오에스테 공원 풍경. 처형이 진행된 곳은 왕궁 아래쪽이었다. •11.5

이 처형 후 시체를 옮기기 쉬운 곳이었기 때문으로 보인다. 프린시페 피오 언덕 위에는 오늘날 오에스테 공원•11.5이 있고, 산 빈센테 문은 1892년에 무너졌다가 1995년에 예전의 모습을 되찾았다. 만자나레스 강 주변은 현재 마드리드 시민을 위한 대규모 유원지로 탈바꿈하고 있다. •11.6

고야는 〈1808년 5월 3일, 저항세력 처형〉에서도 역시 배경에 대한 정확한 정보를 제공하지 않는다. 그럼에도 불구하고 뒤에 보이는 배경이 몬타나 병영과 산 빈센테 문이라는 것에는 의심할 여지가 없다. 몬타나 병영은 프랑스군 대부분이 주둔

산 빈센테 문과 만자나레스 강. 〈1808년 5월 3일, 저항세력 처형〉 장면이 이곳에서 벌어졌을 가능성이 높다. •11.6

했던 곳이다.

　그림은 저녁 시간을 배경으로 하고 있다. 처형은 하루 종일 계속되었지만 도심까지 이어진 긴 줄을 보면 좀처럼 빨리 끝날 것 같지 않다. 8명 정도의 프랑스군이 뒷모습을 보이며 다음 처형 대상을 향해 정렬해 있다. 피로 물든 바닥에는 앞서 처형된 희생자가 누워 있고, 그 뒤에는 다음 차례 희생자가 겁에 질린 채 서 있다. 군인들 앞에 놓인 등은 어둠을 뚫고 곧 처형될 무릎 꿇은 시민들을 적나라하게 비춘다. 노란색 바지와 흰색 윗옷을 입은 사내는 절망에 빠져 두 손을 들고 군인들에게 운명을 맡기고 있다. 이 사내의 표정과 몸짓은 영웅의 그것과는 거리가 멀다. 오히려 막

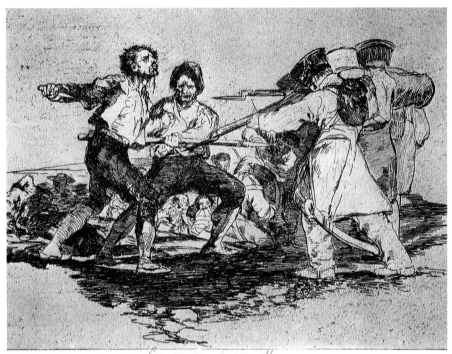

Con razon ó sin ella

프란시스코 고야. 〈정당함 혹은 부당함〉. 《전쟁의 참화》 제2번. 1810년 •11.7

다른 골목에 선 사람의 부질없는 행동에 가깝다. 다른 시민들은 기도를 하거나, 주먹을 꼭 쥐고 있거나, 고개를 푹 숙이고 총부리로부터 애써 시선을 피하고 있다. 제복을 갖춰 입고 시민들을 처형하는 그림 속 프랑스군은 적이 영예로운 죽음을 맞을수 있게 했던 프랑스 기사의 이미지가 아니다. 이들은 그저 차례에 따라 기계적으로 희생자들의 가슴과 머리에 총을 쏘는 익명의 군인일 뿐이다.

고야는 시체를 환상적이고 미학적으로 묘사했던 회화전통을 과감히 깨버렸다. 머리에 총을 맞은 시체의 실제 모습은 그림 왼쪽 앞부분에 쓰러져 있는 사람처럼 두개골이 깨진 채 일그러진 얼굴을 하고 있었을 것이고, 고야는 그 모습을 있는 그대

로 그렸다.

전쟁, 특히 처형 장면의 잔인함은 고야의 《전쟁의 참화》 연작에도 계속 등장한다. '[11.7] 그는 여기에서도 프랑스군에게 익명성을 부여하여 인격을 가진 시민을 무심하게 죽이는 기계적인 모습을 연출했다.

고야의 작품이 흥미로운 이유는 또 있다. 흰색 윗옷을 입은 시민을 자세히 보면 팔을 뻗은 몸짓이 십자가에 못 박힌 예수를 닮았을 뿐만 아니라, 오른손바닥에도 예수와 같은 상흔이 있다. 고야는 이 장면을 통해 사람들이 예수의 십자가 처형 장면을 떠올리게 하고자 했다. 이런 맥락에서 봤을 때 도심으로부터 길게 줄을 서 있는 시민들은 예루살렘부터 골고다 언덕까지 이어졌던 행렬을 상징하는 듯하다. 이렇듯 고야는 예수와 십자가에 대한 암시를 통해 단순한 역사화를 어둡고도 절망적인 순교 장면으로 바꿔 놓았다. 고야는 〈1808년 5월 2일, 프랑스군에 대항하는 마드리드 시민〉과 마찬가지로 이 그림에서도 역시 폭력에 대해 강하게 비판하고 있다.

그렇다면 고야의 정치적 성향은 어땠을까? 그는 인간적으로나 정치적으로나 모호한 태도를 취했다. 그는 전반적으로는 진보적인 친프랑스 성향이었지만, 보수적인 스페인 왕궁에서 카를로스 3세와 카를로스 4세의 궁정화가로 일했다. 고야는 카를로스 4세가 프랑스로 망명을 떠나고 나폴레옹의 동생 조세프 보나파르트가 스페인 왕위를 계승했을 때 궁정화가 직위를 잃었지만, 얼마 안 가 다시 새로 부임한 왕의 화가가 되었다. 뿐만 아니라 그는 새로운 왕에게 사랑과 신뢰를 바칠 것을 선서했고, 왕으로부터 훈장을 받는가 하면, 실세들을 위한 초상화를 그려주기도 했다. 어쩌면 고야는 이러한 행동이 오히려 자신의 성향에 적합하다고 생각했을 수도 있다. 그는 프랑스의 진보적 혁명 사상을 흠모해왔기 때문이다. 전쟁이 끝난 후 프랑스군이 떠나고 국민들의 염원대로 페르난도 7세가 왕위에 오르자, 고야는 또다시 새로운 왕실의 궁정화가가 되었다.

어쩌면 우리는 화가 고야와 인간 고야를 서로 분리해서 봐야 하는 건지도 모른다. 그는 예술에서 매우 큰 폭의 표현의 자유를 원했다. 그는 이렇게도, 또 저렇게도 해석할 수 있는 그림을 그렸다. 하지만 일개 시민의 입장에서 그는 권력자에게 복종할 수밖에 없었다.

개인적 삶 속에서 고야는 분명 영웅은 아니었다. 그가 추구한 목표는 오로지 궁정화가로서의 지위를 유지하는 것이었다. 이는 오늘날의 시각에서 보았을 때 다분히 기회주의적으로 비춰질 수 있고, 또 몇몇 상황에서는 실제로도 그러했다.

하지만 화가로서의 고야는 자신의 입

발베르데 거리. 고야는 1800년부터 1803년까지 발베르데 거리 15번지에서 살았다. ·11.8

장을 확고히 밝혔다. 《전쟁의 참화》 연작은 프랑스군에 저항하는 스페인 시민의 모습을 영웅적으로 담아낸 것이 아니다. 그는 이 그림에서 공격자와 방어자 사이에 차이가 없다는 메시지를 적나라하게 드러내고 있다. 〈1808년 5월 2일, 프랑스군에 대항하는 마드리드 시민〉과 《전쟁의 참화》 속 주인공들은 스페인 시민과 프랑스군이라기보다는 일반적인 가해자와 피해자를 대변하고 있다. 그는 극한 상황에서 인간성이 상실되는 전쟁의 참상을 보여주면서, 어느 한쪽 편을 들기보다는 전쟁 자체에 대한 비판을 하고 있다. 이는 《전쟁의 참화》 연작이 고야가 죽은 지 35년 뒤에야 세상에 알려졌다는 사실만 봐도 알 수 있다. 아마 그는 사람들이 '고야는 당연히 스페

인 편에 설 것'이라고 기대하는 것에 부담을 느꼈을 것이다.

이러한 고야의 태도는 〈1808년 5월 2일, 프랑스군에 대항하는 마드리드 시민〉과 〈1808년 5월 3일, 저항세력 처형〉에도 고스란히 담겨 있다. 고야는 일단 스페인 시민의 용맹함을 묘사해 궁정 수석화가의 자리를 꾀하려 했다. 하지만 동시에 《전쟁의 참화》연작에서처럼 그림의 원래 주제에서 멀리 벗어났다. 〈1808년 5월 2일, 프랑스군에 대항하는 마드리드 시민〉에서는 선과 악이 뚜렷하게 구분되지 않는다. 이는 용병과 시민 모두가 품고 있는 광기 어린 표정만 봐도 알 수 있다. 〈1808년 5월 3일, 저항세력 처형〉의 경우에는 가해자와 피해자의 구분이 뚜렷하긴 하지만 사건 자체보다는 예수와 십자가를 연상하게 하는 데 주력했다. 그림에서는 시민을 처형하는 사람들이 프랑스군이라는 것을 금방 알 수 있지만 이들 또한 특정한 국적을 나타내기보다는 전쟁의 비인간성을 상징하는 바가 더 크다. 보수적 성향의 페르난도 7세는 이 그림을 탐탁지 않게 생각했다. 그림에서 선하고 영웅적인 스페인 시민과 악하고 혐오스러운 프랑스군의 모습이 잘 드러나지 않았기 때문이다. 또 무엇보다도 이 그림은 전쟁에서의 승리와 승리 뒤의 희생이 통치세력이 아닌 시민에 의한 것임을 보여주고 있다. 이 그림은 전쟁의 비인간성을 보여주는 한편 인간이 전쟁을 통해 어떻게 변화하는지를 보여준다. 고야는 이런 모습을 이전에는 없었던 현대적인 방식으로 적나라하게 드러냄으로써 예전의 표현방식을 밋밋하고 무덤덤하게 보이게 만들었다. 이 그림은 사건 발생 후 6년 만에 완성된 작품임에도 불구하고, 마치 바로 어제 일어난 일처럼 생생하다. 이는 고야가 직접 체험하고 목격한 것을 그렸기에 가능한 일이었다.

〈1808년 5월 2일, 프랑스군에 대항하는 마드리드 시민〉과 〈1808년 5월 3일, 저항세력 처형〉은 완성 직후 역사에서 잠시 사라졌다가 페르난도 7세 서거 1년 후인 1834년에 다시 나타났다. 그리고 이 작품이 전시되었다는 기록은 1872년 프라도 미술관

제임스 나트웨이, 〈정글전(戰)에서 치명적인 부상을 입은 콘트라〉, 1984년, 니카라과 *11.9

목록에서 처음 발견된다. 이 작품은 비록 등장은 늦었지만 이후 미술 및 사진저널리즘(대상이 되는 사실이나 시사적인 문제를 사진기술로써 표현하고 보도하는 저널리즘 — 옮긴이)에 지대한 영향을 끼쳤다. 〈막시밀리안 황제의 처형〉(만하임 미술관)을 그린 마네, 피카소, 전쟁 사진작가 돈 맥컬린과 제임스 나트웨이 *11.9 등의 작품에는 고야의 흔적이 고스란히 담겨 있다.

프란시스코 고야

프란시스코 고야는 1746년 3월 30일 스페인 사라고사 지방에서 멀지 않은 푸엔테토도스에서 태어났다. 1770년 그림공부를 하기 위해 이탈리아로 간 고야는 이후 고향으로 돌아와 처음으로 비중 있는 의뢰를 받게 되었고, 1773년에는 궁정화가 프란시스코 바예우의 딸인 호세파 바예우와 결혼했다. 이후 마드리드로 이사한 고야는 1775년에 왕실에 고용되었는데, 이때부터 1792년까지 태피스트리 밑그림을 그렸다. 그는 태피스트리 밑그림 연작에서 민속적 소재를 부담 없는 로코코풍으로 화려하게 표현했다.

고야는 1780년에 산 페르난도 왕립 아카데미 회원으로 선출되었고, 1795년에는 아카데미 원장직까지 맡게 된다. 아카데미 회원이 되면서부터 그는 탄탄대로를 달리기 시작했는데, 각종 종교화를 그리기 시작한 것은 물론이고, 1783년부터는 초상화를 의뢰 받기 시작했다. 이때 초상화의 주요 고객은 플로리다 블랑카 백작 및 왕족들이었다. 그가 그린 초상화의 인기는 하늘을 찌를 듯했고, 1786년에는 왕의 전속화가로, 1789년에는 궁정화가로 부름을 받는 영광을 누렸다.

1792년 안달루시아 지방에 머물던 고야는 중병을 얻게 되었고, 그 후유증으로 청력을 상실하게 된다. 그 후 고야가 그린 그림들은 점차 환상과 암흑을 품기 시작한다(〈정신병원〉, 1794년, 메도우 박물관, 달라스).

고야는 1796년에 알바 공작부인 집에 머물게 되는데, 이때 그녀와 깊은 관계를 맺었던 것으로 짐작된다.

1797년에 마드리드로 돌아온 고야는 판화집 《변덕》 작업을 시작한다. 그는 이 판화집에 스페인 사회에 대한 통렬한 비판을 담았다. 1797년은 고야가 청력을 잃고, 또 아카데미 교수직을 상실한 해이기도 하다. 이후 그는 1798년까지 그의 작품 중에서 가장 비중 있는 종교화로 꼽히는 마드리드 산 안토니오 데 라 플로리다 성당 벽화를 그렸다.

1799년 고야는 스페인 화가로서 최고의 영예인 수석 궁정화가 자리에 올랐다. 그는 1800년에 왕실 가족을 미화하지 않고 적나라하게 그렸으며, 1802년부터 1805년 사이에는 〈옷을 입은 마하〉·11.10와 〈옷을 벗은 마하〉·11.11 연작을 완성시켰다. 이 시기에 고야가 했던 주요 작업은 초상화 작업이었다.

프랑스가 스페인을 점령하면서 고야는 프랑스 측을 위한 그림도 그렸다. 1810년에는 전쟁의 비참함을 적나라하게 담은 《전쟁의 참화》 연작을 그리기 시작했는데, 이 작품은 1863년이 되어서야 공개되었다. 고야의 그림은 이때부터 점점 더 극적이고 어두워지기 시작한다. 고야는 1813년에 부인과 사별했고, 1814년에는 1808년 5월 2일과 5월 3일에 있었던 사건을 그림으로 그렸다.·11.1, 11.2

고야는 1816년 판화 연작 《투우술》을 발표하고, 《속담놀이》 연작을 시작했다. 《속담놀이》는 염세적이고 비밀스러운 내용의 판화집으로 1864년이 되어서야 공개되었다.

1819년 시골에 집을 구입한 고야는 이 집을 '귀머거리의 집'이라 이름 붙이고, 그림으로 장식했다.(《검은 그림》 연작, 마드리드 프라도 미술관)

페르난도 7세의 독재가 시작되자 고야는 〈옷을 입은 마하〉와 〈옷을 벗은 마하〉 연작으로 종교 재판을 받아야 했고, 결국 1824년 애인 레오카디아 바이스와 함께 프랑스 보르도로 망명했다. 이후 마드리드를 두 번이나 다시 방문했던 고야는 합병증을 얻어 1828년 4월 16일 보르도에서 세상을 떠났다.

프란시스코 고야, 〈옷을 입은 마하〉, 1805년경, 캔버스에 유채, 95 x 190cm, 프라도 미술관, 마드리드 ·11.10

프란시스코 고야, 〈옷을 벗은 마하〉, 1800년경, 캔버스에 유채, 98 x 191cm, 프라도 미술관, 마드리드 ·11.11

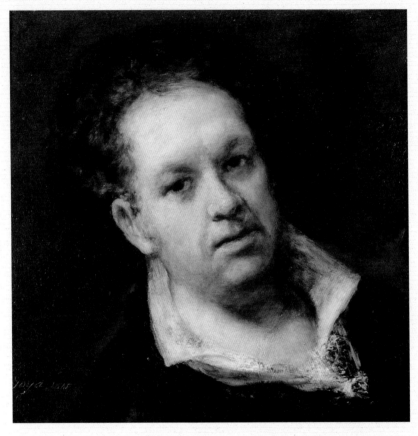

프란시스코 고야, 〈자화상〉, 1815년, 목판에 유채, 51 x 46cm, 레알 아카데미아 산 페르난도 미술관, 마드리드 *11.12

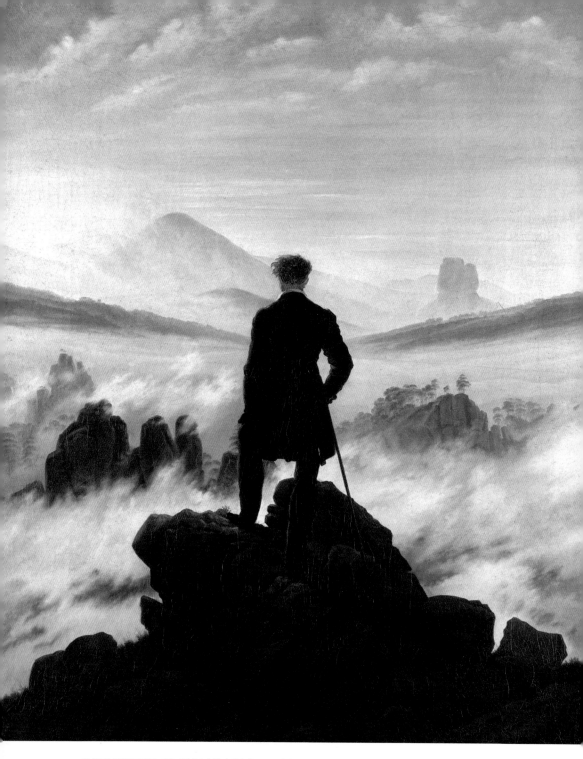

카스파어 다피트 프리드리히, 〈안개바다 위의 방랑자〉, 1817년경, 캔버스에 유채, 94.8 x 74.8cm, 함부르크 미술관, 함부르크 • 12.1

12 카스파어 다피트 프리드리히
Caspar David Friedrich

안개바다 위의 방랑자

> "화가는 단순히 눈앞에 보이는 것만을 그리는 것이 아니라
> 자기 안에 보이는 것도 그려야 한다."

<p align="right">카스파어 다피트 프리드리히</p>

한 남자가 바위 위에 우뚝 서서 안개로 뒤덮인 산맥을 내려다보고 있다. 남자와 저 멀리 보이는 높은 산 사이에는 깊은 계곡이 놓여 있다. 환상적인 풍경을 내려다보는 남자는 마치 깊은 생각에 잠긴 듯하다. 〈안개바다 위의 방랑자〉는 낭만주의시대의 유명 작품 중 하나이다. [12.1]

낭만이라는 단어가 처음 등장했을 때와 지금을 비교해보면 그 의미가 많이 변했음을 알 수 있다. 예를 들어 낭만적 노을, 낭만적 데이트라는 표현은 그야말로 진부함이 넘친다. 하지만 미술사에서의 낭만은 좀 다른 것이었다. 낭만주의 물결은 18세기 말 문학계에서 먼저 나타났는데, 낭만주의의 시작은 고전주의의 이성과 형식에 반기를 든 감성과 환상의 묘사였다. 계몽주의의 학문적이고도 경험론적인 세계에 시적 차원을 추가하려 한 것이다. 미술계는 문학으로부터 신과 자연의 위대함 앞에서 인간이 느끼는 동경, 멜랑콜리, 고독을 고스란히 가져왔다. 이러한 느낌은 카스파

어 다피트 프리드리히의 그림에서 화가, 즉 관찰자의 시각을 통해 잘 나타난다. 낭만주의자들은 이성, 수학, 통계의 세계에서 감성과 시를 무기로 저항하려 한 것이다. 하지만 이런 경향은 낭만주의 회화의 일부일 뿐이다. 낭만주의가 지닌 또 다른 측면은 더욱 은밀하며, 다분히 정치적이다.

프리드리히는 1817년 드레스덴 화실에서 〈안개바다 위의 방랑자〉를 그렸다. 그런데 이 작품을 위한 밑그림은 이미 4년 전에 그려두었다고 한다.

프리드리히가 1813년에 쓴 편지를 보면 "드레스덴을 떠난 지 벌써 두 달이 되었군요. 저는 뵈멘 지방 경계에서 가까운 엘베 강녘의 한 마을에서 살고 있습니다"라고 밝히고 있다. 그는 해방전쟁으로부터 피신해왔던 것이다. 드레스덴은 나폴레옹 군대가 러시아 군대에 패한 후 프로이센과 작센 지방을 점령하면서 전장의 한복판으로 변해 있었다. 애국심이 투철했던 프리드리히는 프랑스에 점령 당한 독일의 상황을 견딜 수 없었다.

프리드리히가 확고한 정치 성향을 가지고 있었다는 사실은 그림 속 방랑자의 복장에서도 나타난다. 방랑자는 독일 전통의상을 입고 있는데, 이는 반프랑스 정신을 상징하는 것이었다. 전통 의상을 입는 것은 진보주의 및 국수주의에 대한 검열 조치였던 1819년 카를스바트 결의(프랑스 혁명을 통해 시민들이 쟁취한 자유는 1815년 빈 회의의 결과에 따른 왕정복구로 다시 사라졌다. 그러자 시민들 사이에서 자유통일 운동이 일어났는데, 이를 억압하기 위해 빈 체제를 주도하고 있던 오스트리아의 재상 메테르니히가 카를스바트 결의안을 발의했다. ─ 옮긴이)를 통해 선동적이라는 이유로 금지되었기 때문이다.

그림을 뒤덮은 안개와 구름은 19세기 초 독일의 불안한 정치 상황을 보여주는 듯하다. 방랑자는 상념에 잠겨 조국의 과거와 미래에 대해 고민하는 것 같다.

프리드리히와 동시대 화가였던 고야^{148쪽 고야 편 참조}는 스페인 성직자들과 왕실의 부패에 염증을 느껴 나폴레옹과 프랑스에 우호적인 태도를 취했지만, 프리드리히는 그

반대였다. 고야와 프리드리히의 정치적 입장이 달랐던 것처럼 이들의 그림도 완전히 다르다. 고야의 그림은 마치 기록 사진처럼 직접적이었다. 고야는 유화와 판화를 통해 자신의 반전 성향을 그대로 드러냈다. 시위대의 봉기와 처형 장면을 그린 고야의 대표작들은 프리드리히의 대표작과 비슷한 시기에 그려졌다. 즉 고야와 프리드리히 그림은 '프랑스에게 점령당한 조국'이라는 동일한 정치적 배경을 공유하고 있는 것이다. 이런 상황에서 고야는 관찰자에게 바싹 다가가는 전략을 택했다. 그리하여 관찰자는 그림을 보며 매우 명확한 메시지를 읽을 수 있었다. 하지만 프리드리히가 그린 방랑자는 달랐다. 이 그림에는 어떠한 사건도, 정치 상황도 없다. 사실 이 그림에서는 어떤 일도 일어나지 않는다. 그저 바위 위에 서서 아름다운 풍경을 감상하는 한 사나이가 있을 뿐이다.

프리드리히가 품었던 확연한 정치 노선에도 불구하고, 그의 그림에 대한 해석에는 정석이 없다. 사실 낭만주의 미술이라는 것이 원래 그렇다. 뚜렷한 메시지가 없으며, 동시에 여러 가지 해석을 가능케 한다. 즉 특정 해석에 대한 옳고 그름을 따질 수 없다는 말이다. 낭만주의 그림에서는 감상자의 참여가 그림을 감상하는 결정적인 역할을 한다. 낭만주의 그림은 그림을 감상하는 사람에게 감정적인 효과를 전달하고자 하는 것에 목적이 있다. 이러한 의도를 좀 딱딱하게 표현하자면 '회화의 감성화'라고 할 수 있다. 프리드리히는 더 나아가 자신의 감성을 그림 속에 반영시키고자 했다. "화가는 단순히 눈앞에 보이는 것만을 그리는 것이 아니라 자기 안에 보이는 것도 그려야 한다. 만일 자기 안에 아무것도 보이지 않는다면, 눈앞에 보이는 것을 그리는 일도 하지 말아야 한다." 이는 당시로 치면 고전주의 미술에 정면으로 반박하는 다분히 급진적인 말이었다. 고전주의 미술은 그림의 주제, 그리고 정신적 차원에 더욱 가치를 두었으며 깨달음을 얻는 것을 목적으로 했다. 그림의 주제는 대부분 종교적이고 신화적이었기 때문에 해석의 방향은 이미 정해져 있었다. 따라서

화가나 감상자의 감성이 맡은 역할은 미미했다. 하지만 이러한 경향은 낭만주의로 오면서 사라졌다. 낭만주의 그림은 감상자들에게 많은 자유를 허락했고, 감상자들이 자신만의 해석을 할 수 있도록 했다. 이제 해답은 더 이상 그림 속에만 있는 것이 아니었다. 그림과 감상자 사이의 관계에 대해 시인 하인리히 폰 클라이스트(1777년 ~1811년)가 제시한 명쾌한 해답을 보자. "내가 그림 속에서 찾으려던 것은 실제로 나와 그림 사이에 놓여 있었다."

프리드리히는 자신의 그림을 해석하기 위한 모든 가능성을 열어두고, 감상자의 손에 해석의 열쇠를 건네주었다. 감상자들은 감정 상태에 따라 그림이 다르게 보일 것이다. 프리드리히의 그림은 화가의 내면 풍경일 뿐만 아니라 감상자의 내면 풍경이기도 하다. 이에 대해 당대 사람들은 이렇게 찬사를 했다. "감상자가 그림을 보면서 스스로 시구를 짓도록 하는 것이 프리드리히 작품의 특징이다."

프리드리히가 그린 그림에 대한 접근과 해석이 다양한 데에는 그의 작업 방식도 한몫했다. 그는 눈앞에 보이는 풍경만 그린 것이 아니라 과거에 서로 다른 장소와 시간에 그렸던 여러 요소들도 함께 그렸다. 프리드리히는 매우 부지런해서 산책길에 보이는 것이라면 돌멩이와 나뭇잎에서부터 선박, 건물, 그리고 때로는 파노라마 전체까지 모두 꼼꼼하고 정확하게 스케치해두곤 했다. 제대로 된 풍경화는 이러한 자잘한 드로잉들이 조합되어 화실에서 다시 태어났다. 사실 이는 수백 년이 되도록 변하지 않은 풍경화를 그리는 방식이었다. 화가들은 대부분 현장에서 드로잉을 마친 후, 실제 풍경화는 화실에서 완성했다. 이때 드로잉의 실제적 묘사에 충실할 것인지 그렇지 않을 것인지는 화가의 선택이었다. 이러한 방식은 19세기에 물감을 담는 금속 튜브가 발명되기 전까지는 기술적으로 해결할 수 없는 문제이기도 했다. 다만 뒤러나 윌리엄 터너처럼 수채화 기법을 사용하는 화가들은 예외였다.

요하네스 베르메르 같은 동시대 화가들은 드로잉을 참조하는 과정에서 도시와 자

'카스파어 다피트 프리드리히 길' 표지판.
프리드리히가 걸었던 길을 따라 산책할 수 있다. •12.2

카이저크로네 부근에 있는 바위.
프리드리히 그림 속 방랑자가 서 있던 곳이다. •12.3

연 경관을 비교적 사실적으로 그리려고 노력했지만 프리드리히는 그렇지 않았다. 그 좋은 예가 바로 〈안개바다 위의 방랑자〉이다. 언뜻 보기에 꽤나 그럴듯하게 보이는 그림 속 풍경은 실제로는 작센과 뵈멘 지방의 여러 장소를 합성한 것이다. 프리드리히는 교외에서 지냈던 1813년에 주변을 자주 산책하면서 틈틈이 드로잉을 해두었다. 당시 그가 자주 다니던 산책길은 오늘날 그의 이름을 따서 '카스파어 다피트 프리드리히 길'이라고 부르는데, 이곳에서는 프리드리히의 발자취를 물씬 느낄 수 있다. •12.2

방랑자가 서 있는 바위는 주변 경관 속에 홀로 왕관처럼 우뚝 서 있다. 그런데 실제로 이 바위가 있는 곳은 엘베 사암 산맥 끝에 위치한 카이저크로네 부근이다. •12.3 또한 그림 속 중앙을 가로질러 튀어나와 있는 노이라텐 바위 능선은 실제로는 카이

작센 지방의 노이라텐 성벽 ·12.4

저크로네로부터 북서쪽으로 15킬로미터 정도 떨어져 있다. ·12.4 그림 속 저 멀리 왼쪽에 있는 원추 모양 산은 로젠베르크 산·12.5, 그리고 오른쪽 각진 모양은 치르켈슈타인 산·12.6을 묘사한 것임에는 의심할 여지가 없다. 하지만 실제로 로젠베르크 산은 카이저크로네에서 10킬로미터 더 남쪽으로 내려가서 거의 체코 국경선에 있는 반면, 치르켈슈타인 산은 방랑자의 가상 관찰점에서 불과 수백 미터 앞에 있다.

이제 우리는 프리드리히가 그림과 똑같은 풍경을 한눈에 담기는 어려웠을 것이라는 사실을 알게 되었다. 그렇다고 이 작품이 실제 풍경 묘사와 거리가 먼 것은 아니

뵈멘 지방의 체코 국경에 위치한 로젠베르크 산 • 12.5 〈안개바다 위의 방랑자〉에 보이는 치르켈슈타인 산 • 12.6

다. 바위, 언덕, 산맥 같은 각각의 개별적인 요소들은 면밀한 관찰을 통해 매우 정교하고 정확하게 묘사되었기 때문이다.

　낭만주의에서 가장 핵심적인 것은 세상에 대한 미학적 형상화였다. 프리드리히의 그림을 보면 마치 그가 시인 노발리스(1772년~1801년)의 처방을 따른 것처럼 보이기도 한다. 노발리스는 이렇게 말했다. "이 세상에 드높은 이상을 보여주고, 잘 알려진 이들에게는 잘 알려지지 않은 것을 보여주고, 유한한 이들에게는 무한한 것들을 보여주는 것, 이렇게 해서 나는 그들을 낭만화한다."

세밀하고 사실적인 묘사, 그리고 이러한 사실적인 묘사를 서로 엮는 자유분방함 사이의 조화를 통해 프리드리히는 새롭고, 지극히 주관적이며, 시적인 세상을 창조했다. 한마디로 '낭만적 진실의 재구성'인 것이다. 프리드리히 그림에 존재하는 자연과 인공 사이의 긴장은 감상자를 혼란스럽게 하기도 한다. 그림 속 공간은 가까운 곳에서부터 먼 곳까지 연속적으로 이어지는 것이 아니라 서로 연결되지 않은 각각의 조각들로 나뉘어 있다. 전체 그림만 봐서는 산이 얼마나 높은지, 계곡이 얼마나 깊은지 가늠이 되질 않는다.

뒤돌아 서 있는 방랑자의 포즈는 '르푸소아르'라고 불리는데, 이 기법은 여러 가지 기능을 동시에 충족시켜주므로 회화에서 자주 쓰인다. 르푸소아르 기법은 일단 앞쪽 공간에 활기를 주고, 원근감을 강조하며, 그림의 대소 비교를 가능하게 한다. 또 감상자와 그림 사이를 이어주는 역할도 한다. 즉 감상자는 르푸소아르 요소와 자신을 동일시함으로써 그림 속으로 들어갈 수 있는 것이다.

이런 맥락에서 〈안개바다 위의 방랑자〉는 여러 가지 다양한 감상 포인트를 제공한다. 과연 프리드리히는 감상자를 풍경 속으로 끌어들이고 싶었을까? 만일 그렇다면 감상자는 그림 속 방랑자가 되어 같은 위치에서 풍경을 감상해야 한다. 하지만 프리드리히는 감상자를 그림 안으로 끌어들이고 싶지 않았을 수도 있다. 감상자에게서 완전히 등을 돌린 자세가 그 증거이다. 이러한 경우 방랑자는 깊은 상념에 잠겨 이 세상을 내려다보는 화가 자신을 의미할 수도 있다. 이처럼 각각의 해석에 따라 그림을 보는 시각은 완전히 달라진다.

프리드리히 그림에 대해서는 상반된 평가가 공존했다. 풍경화를 그리는 그의 새로운 방식은 일부 사람들에게는 너무 극단적으로 다가왔다. 오늘날 생각하면 상상하기 어려운 일이지만 말이다. 한편 고전주의의 열렬한 옹호자였던 요한 볼프강 괴테(1749년~1832년)는 프리드리히의 작품을 마음에 들어했다. 프리드리히는 두 개의

카스파어 다피트 프리드리히, 〈새벽안개 속 산맥〉, 1808년, 캔버스에 유채,
71 x 104cm, 하이데크스부르크 성 박물관, 루돌프슈타트 *12.7

드로잉 작품으로 1805년 괴테가 심사의원으로 참여한 협회의 상도 받았다. 물론 괴테 또한 그의 작품을 완전히 무리 없이 받아들인 것은 아니었다. 괴테는 프리드리히 작품에 대해 이렇게 말을 했다고 한다. "완전하지만 기묘한 작품이로다. 이 작품을 즐기려면 감상자 또한 기묘한 방법이 필요하겠구나." 괴테는 1816년 기상학 관련 구름 연구 프로젝트의 일러스트를 프리드리히에게 맡기고 싶어했을 정도로 그의 작품을 마음에 들어했다. 하지만 프리드리히는 이 제안을 무뚝뚝하게 거절해버린다. 프리드리히가 풍경화를 그리는 이유는 느낌과 감성을 표현하기 위해서이지, 학술적 묘사를 위한 것이 아니었기 때문이다. 이는 또한 당시 낭만주의 화가들이 고전주의 계몽주의자들에게 가졌던 적대적인 태도를 대변하는 것이기도 했다. 프리드리히가 자신의 제안을 단호하게 거절하자 괴테는 그에게 가진 호감이 눈 녹듯 사라져버렸고, 급기야는 "프리드리히가 그린 그림은 탁자 모서리에 내쳐버리라고 해라!"하고 외쳤다고 한다. 괴테에게 진정한 의미를 주는 것은 고전주의 미술, 이탈리아 고대 미술, 르네상스 미술뿐이었다. 하지만 프리드리히의 입장에서는 고대와 르네상스를 동경하는 것은 그저 "차갑게 식어버린, 죽은 기억들"일 뿐이었다. 그가 당시 주장했던 것들은 오늘날의 시각에서도 다분히 현대적이다. "한 번은 이탈리아식으로, 한 번은 네덜란드 식으로 (……) 우리네 미술평론가들은 이런 것들에 대해 이야기하고 열광하고 찬사를 한다. 하지만 그들은 자신의 느낌을 자신만의 방식으로 표현하는 방법에 대해서는 아는 바가 없다."

1840년에 세상을 떠난 프리드리히는 마치 자신이 그린 신비롭고 안개에 쌓인 풍경화[12.7]처럼 사람들의 기억에서 사라져 버렸다. 다음과 같은 짧은 부음 기사만이 그의 죽음을 알렸을 뿐이다. "프리드리히는 약 30년 전에 의미적·우의적 상징을 풍경화에 적용한 첫 번째 화가로, 기존 양식을 파괴했다. 그가 말년에 우울증 때문에 편협한 성격이 된 것은 매우 유감스러운 일이다." 19세기 말에 출판된 미술대백과사

1995년 5월 8일자 〈슈피겔〉 표지 •12.8

전에는 카스파어 다피트 프리드리히에 대한 언급이 거의 없다. 그의 존재는 1906년
회고전을 통해 다시 알려지기 시작했고, 오늘날 그는 독일 미술사상 가장 위대한 화
가로 칭송받고 있다. 특히 〈안개바다 위의 방랑자〉는 그림에 내포된 멜랑콜리와 환
상이 자아내는 독일 특유의 정서로 인해 이후로도 독일의 국가적 사안에 관련된 그
래픽에서 자주 패러디되고 있다. •12.8

카스파어 다피트 프리드리히

카스파어 다피트 프리드리히는 1774년 9월 5일, 당시 스웨덴 왕국 영토였던 그라이프스발트에서 태어났다. 그는 1790년 대학시절에 크비슈토프 문하에서 그림공부를 시작했으며, 1794년부터 1798년까지 코펜하겐 미술학교에서 그림을 배웠다. 이후 낭만주의 운동의 중심지였던 드레스덴으로 거처를 옮긴 프리드리히는 화가 필립 오토 룽에, 시인 노발리스, 루트비히 티크 같은 예술인들과 교감했다.

프리드리히는 1801년 뤼겐 섬을 여행하는 동안 다수의 드로잉을 남겼는데, 이미 이때부터 그의 그림에는 진보적 화풍이 나타나기 시작했다. 1805년 프리드리히는 괴테가 속해 있던 바이마르 미술협회에서 상을 받았다. 그는 1807년이 되어서야 유화를 그리기 시작했는데, 이듬해인 1808년에 그린 〈산중의 십자가〉(《테첸 제단화》, 노이어 마이스터 미술관, 드레스덴)는 그림 소재의 배치 기법과 풍경화에 종교적 요소를 활용함으로써 큰 논란을 일으켰다.

1810년에는 프로이센 왕이 프리드리히의 작품 〈바다의 수도승〉(샬로텐부르크 성, 베를린)을 구입했고, 프리드리히는 베를린 미술 아카데미의 회원이 되었다. 같은 해 그는 산맥을 따라 방랑 여행을 떠나는데 1811년에는 하르츠를, 1813년에는 작센 지방을 여행하면서 많은 드로잉을 남겨 추후 유화 작품에 활용했다.

1816년 프리드리히는 드레스덴 아카데미 회원이 되어 고정적인 급여를 받게 된다. 하지만 (일반적인 경우와는 달리) 그에게는 후학 양성 의무는 포함되지 않았다.

카스파어 다피트 프리드리히, 〈자화상〉, 1818년~1820년경 • 12.9

1818년 카롤리네 봄머와 결혼한 그는 세 명의 딸을 두었다. 이즈음부터 그의 명성은 점점 높아져 1820년 말에 정점에 이르렀으나 이내 식어버렸다. 예를 들어 1824년 풍경화 아카데미 원장직이 공석이 되었을 때, 미술계에서는 프리드리히를 원장으로 선출하기보다는 공석을 유지하는 쪽을 택했을 정도다.

시대의 취향이 변해감에 따라 프리드리히도 재정적인 어려움을 겪기 시작했다. 1835년에 뇌출혈을 일으킨 프리드리히는 더 이상 그림을 그릴 수 없게 되었다. 1839년 12월에 그를 만나러 간 친구는 "슬픈 폐허가 된 친애하는 프리드리히"라는 글귀를 남겼다. 프리드리히는 빈곤하고, 외롭고, 사람들에게 잊혀진 채 1840년 5월 7일 세상을 떠났다.

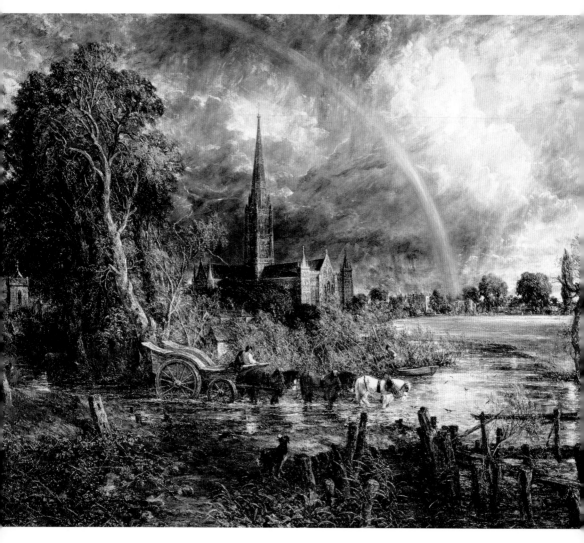

존 컨스터블, 〈들판에서 바라본 솔즈베리 대성당〉, 1831년경, 캔버스에 유채, 151.8 x 189.9cm, 국립미술관, 런던 •13.1

13 존 컨스터블
John Constable

들판에서 바라본 솔즈베리 대성당

"내게 있어 그림은 느낌을 표현하는 다른 말이다."

존 컨스터블

존 커스터블은 1829년 〈들판에서 바라본 솔즈베리 대성당〉[13.1] 작업을 시작할 당시이미 화가로서 이름이 높았다. 다만 그의 명성이 높았던 곳은 컨스터블의 고국인 영국이 아니라 프랑스였다. 컨스터블은 〈건초마차〉[13.2]로 1824년 파리 살롱전에서 금메달을 받았다. 하지만 현실적 풍경화의 인기가 높지 않았던 영국에서는 컨스터블에 대한 평가가 그다지 후하지 않았다. 영국에서는 여전히 고전주의에 입각한 이상적 풍경화가 유행했기 때문이다. 고전주의 풍경화는 자연이 아닌 화가의 상상력에서 그림 소재를 찾았는데, 고전주의 풍경화를 그린 대표적인 화가로는 프랑스 화가 클로드 로랭을 꼽을 수 있다.

예외도 있었다. 이탈리아에서 출발해 카날레토, 벨로토, 프란체스코 과르디에 의해 유럽 전역으로 퍼져나간 베두타 회화가 그것이다. 하지만 까다로운 영국 화가들은 베두타 회화를 반기지 않았다. 로열 아카데미의 공동 창시자인 토마스 게인즈버

존 컨스터블, 〈건초마차〉, 1821년, 캔버스에 유채, 130 x 185cm, 국립미술관, 런던 *13.2

러(1727년~1788년)는 한 성주가 자신의 영토를 그려달라고 하자 이렇게 말했다고 한다. "(……) 자연의 사실적 묘사에 대해 말하자면, 나는 영국에서 가스파르 뒤게나 클로드 로랭에게 영감을 제공할 만한 장소를 단 한 곳도 보지 못했다."

세기말 영국 화가들에게는 사실적 소재로 풍경화를 그리는 것이 그다지 명예롭지 못한 일이었다. 앞서 살펴본 카날레토가 영국에서 성공을 거둔 이유는 아마 이 때문이었을 것이다. 카날레토는 고객이 의뢰한 것이라면 그 대상을 가리지 않고 착실하고 훌륭하게 그려주었기 때문이다. 그는 귀족들의 영지도 그려주었다.^{132쪽 카날레토 편 참조} 하지만 영국 화가들은 이를 매우 굴욕적인 일로 생각했다. 그들은 미술의 본질은 화가의 정신과 상상력이 드러나야 하는 것이라고 생각했기 때문이다.

그로부터 거의 한 세대가 지난 후, 젊은 컨스터블이 풍경화에 매력을 느꼈을 때에도 이런 추세는 거의 변하지 않았다. 다만 컨스터블이 이탈리아 풍경화가와 다른 점이 있다면 그는 귀족들의 영토를 그리는 것을 달가워하지 않았다는 것이다. 그는 다만 자연을 사실적으로 묘사하는 것에 끌렸다. 컨스터블은 항상 서퍽 지방에서 보낸 자신의 어린 시절이 가장 행복했던 시기였다고 말하곤 했는데, 자연에 대한 그의 경외심은 이 시절로부터 비롯된 것으로 보인다. 그는 자연을 면밀히 관찰한 덕에 자연현상에 대해 매우 잘 알고 있었다. 컨스터블은 네덜란드 화가 라위스달이나 프랑스계 이탈리아 화가 로랭 등의 그림에 대해서도 깊이 있게 공부했다. 하지만 그는 이들에 대한 비평도 아끼지 않았다. "빛, 이슬, 공기의 움직임, 피어나는 꽃, 생생한 생명감 (……) 하지만 아직 어떤 화가도 이런 것들을 완전하게 묘사하지 못했다." 컨스터블은 이런 점을 개선했을까? 그는 회화에 새로운 기법을 도입했다. 즉 그림을 그릴 때 녹색의 사용 비율을 높였는데, 이는 당시 풍경화에서 활용할 수 있는 가장 간단하면서도 가장 혁명적인 기법이었다. 이때까지 프랑스와 네덜란드 풍경화에서는 갈색 톤이 주종을 이루었지만 이는 실제 자연의 모습과는 다소 거리가

먼 것이었다.

당시의 풍경화들은 교과서적 전통을 따르고 있었다. 풍경화를 그릴 때는 먼저 '바이올린 빛 금색'과 어두운 색을 전면에 배치하고, 그 다음에는 소위 '르푸소아르'라고 불리는 소품으로 나무나 사람을 그려 넣었다. 하늘은 어두운 전면과 대조를 이루게 하기 위해 점차 밝아지는 색으로 칠했다.

컨스터블이 전통을 깰 수 있었던 것은 자연현상을 잘 관찰하고, 자연에 대해 상세히 알고 있었기 때문이다. 누군가 그의 그림에 '바이올린 빛 금색'이 없다고 비난하자, 그는 곧장 바이올린을 가져다가 잔디밭에 놓고는 자연의 색과 교과서적 전통 색의 차이를 보여주었다고 한다. 물론 다른 화가들이 녹색을 사용하지 않은 것은 아니지만 컨스터블의 녹색은 훨씬 더 다채로웠다. 외젠 들라크루아는 파리에서 컨스터블의 〈건초마차〉를 본 후 이렇게 말했다. "컨스터블은 자신의 작품에 녹색이 압도적으로 많은 이유는 여러 가지 녹색을 사용했기 때문이라고 한다. 다른 풍경화가 그토록 생기가 없는 이유는 단 한 가지 녹색이 사용되었기 때문이다. 하지만 컨스터블이 '들판 녹색'이라고 말할 때는 한 가지 색이 아니라 수많은 색의 조합을 이야기한 것이다." 들라크루아는 컨스터블이 칠한 녹색에 어찌나 반했던지 자신의 작품 〈키오스 섬의 학살〉(1824년, 루브르 박물관, 파리)의 배경을 다시 칠할 정도였다.

여러 가지 녹색을 함께 사용한 것이 컨스터블의 첫 번째 시도였다면, 두 번째 시도는 녹색을 비롯한 다른 색채를 혼합한 것이었다. 컨스터블의 방식으로 색채를 혼합하면 그림이 밝아지고 다른 풍경화보다 훨씬 사실적으로 보였다. 컨스터블이 시도한 세 번째 새로운 시도는 그의 다른 두 가지 시도처럼 이후 인상파 회화에 큰 영향을 준, 이른바 '컨스터블의 눈'이라는 기법이다. 그는 나무, 들판, 나뭇잎에 붓으로 '춤추는 빛' 같은 순백색 점을 찍었는데, 이는 그림을 전체적으로 밝게 할 뿐만 아니라 마치 햇빛이 반사되는 것 같은 효과를 낸다. 하지만 컨스터블의 이러한

솔즈베리 대성당 첨탑에서 내려다 본 주변 풍경. 앞에는 강이 흐르고, 뒤에는 들판이 있다. • 13.3

새로운 시도들과 자연을 사실적으로 묘사하는 방식에 대해 평론가와 대중이 처음부터 우호적인 태도를 취한 것은 아니었다. 오히려 반대가 심했다. 이 때문인지 컨스터블이 로열 아카데미 회원이 된 것은 그가 처음으로 회원 신청을 했던 1829년으로부터 16년이 지난 후였다. 컨스터블은 "이 세상에는 자연을 그리는 화가를 위한 자리가 있을 것"이라며 긍정적으로 생각했지만, 영국 화가들과 미술사학자인 존 러스킨(1819년~1900년)은 그를 거절하면서 그의 작품을 "열등한 자연에 대한 병적인 흠모"라고 비난했다.

컨스터블은 실제 영국 풍경을 그리고자 했다. 그는 이를 위해 매우 큰 캔버스를 사

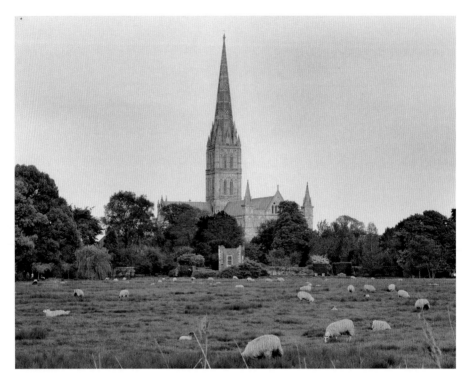

솔즈베리 대성당. 대성당 앞 들판은 오늘날에도 양떼를 방목하는 장소로 이용되고 있다. *13.4

용함으로써 자연 풍경을 새롭게 분석했다. 컨스터블은 풍경화에 있어 이례적인 크기인 자신의 그림을 "식스 푸터스", 즉 6피트 길이(약 1.8 미터)의 그림이라고 불렀다. 이런 거대한 풍경화들은 대부분 그의 고향인 서퍽에서 제작되었다. 여기에서 소개할 〈들판에서 바라본 솔즈베리 대성당〉처럼 말이다.

컨스터블은 솔즈베리 대성당의 부목사이자 주교의 조카였던 존 피셔와 친구였다. 컨스터블은 피셔를 찾아갈 때면 항상 대성당과 주변 풍경을 스케치로 담곤 했다. 〈들판에서 바라본 솔즈베리 대성당〉은 솔즈베리 대성당이 등장하는 여러 풍경화 중 마지막 작품이다.

에이번 강에서 솔즈베리 대성당과 들판을 바라본 모습 ·13.5

그림 속 들판은 대성당 구역으로부터 에이번 강 건너 서쪽에 위치한다. ·13.3 그림 속 풍경은 오늘날에도 거의 변한 것이 없는데, 변화가 있다면 더 이상 강으로 마차가 다니지 않는다는 것뿐이다. 들판은 오늘날도 여전히 양떼들의 서식처이며, 대성당 주변의 담도 그대로다. ·13.4

컨스터블은 이 그림을 위한 첫 드로잉을 1829년에 끝냈다. 그 후 완성된 그림을 1831년 로열 아카데미에 선보이기까지는 2년이라는 시간이 걸렸다.

그림 속 시선은 에이번 강 너머의 북쪽부터 오른쪽에 있는 들판과 대성당 서쪽 벽을 바라보고 있다. 대성당 앞에는 교회 부속건물이 보이고, 이 중에는 컨스터블의

친구 존 피셔 부목사의 사제관도 있다. 강가에서는 마차에 매인 말들이 이제 막 휴식을 취하려는 것처럼 보인다.

컨스터블은 "나는 그림을 그릴 때 내가 봤던 다른 모든 그림을 잊으려고 노력한다"고 했다. 실제로 그는 그림에 자신의 눈에 보이는 풍경만 담았다. [13.5]

〈들판에서 바라본 솔즈베리 대성당〉의 하늘은 컨스터블의 다른 작품에서처럼 신비한 분위기를 조성하는 데 한몫을 한다. 컨스터블은 하늘과 구름을 묘사할 때 루크 하워드(1772년~1864년)가 연구한 자료를 참고했는데, 이는 오늘날까지도 유용하게 쓰이고 있다. 앞서 살펴본 것처럼 괴테가 프리드리히에게 이와 비슷한 작업을 의뢰했던 이유도 하워드의 자료에서 깊은 인상을 받았기 때문이다. 물론 프리드리히에게 일언지하에 거절당했지만 말이다. 176쪽 프리드리히 편 참조

"하늘이 기본색으로 설정되어 있지 않고, 감정 표현을 위한 도구가 되지 않는다면 풍경화를 그리는 것은 불가능하다." 컨스터블이 그린 하늘은 어둡고 불안정한 모습인 동시에 서쪽, 즉 그림의 오른쪽으로 가면서 햇빛이 비치며 점차 밝아지고 있다. 컨스터블은 빠르게 물러나는 먹구름에 대한 표현을 극대화하기 위해 큰 무지개를 그려 넣었는데 무지개의 끝은 정확하게 그의 친구 존 피셔 부목사의 사제관에 닿아 있다.

그림 왼쪽에는 네모난 탑 하나가 보이는데 이 탑은 완성된 그림에만 등장할 뿐, 연필 스케치나 드로잉에서는 찾아볼 수 없다. 그림 속 탑은 성 토마스 성당의 일부로[13.6], 이 성당은 실제로는 대성당에서 북쪽으로 약 500미터 떨어진 곳에 있다. 따라서 컨스터블의 관찰점보다 뒤에 위치하고 있기 때문에 그의 눈에 보이지 않았던 것이 당연하다. 항상 눈에 보이는 풍경을 그대로 화폭에 담곤 했던 컨스터블이 왜 굳이 이 탑을 그려 넣었는지에 대해서는 알려진 바가 없다.

컨스터블은 자연을 사실적으로 묘사하는 화가로 잘 알려져 있지만, 사실 그는 전

형적인 화실 화가였다. 컨스 터블은 스케치는 현장에서 하고, 실제 그림은 화실에서 그리면서 이전에 그려둔 풍경화 자료를 참고하는 방식으로 작업을 했다. 이로 미루어 볼 때 〈들판에서 바라본 솔즈베리 대성당〉 그림 앞쪽에 있는 개와 뒤쪽에 있는 작은 배가 〈백마〉 (1819년, 프릭 컬렉션, 뉴욕)나 〈건초마차〉에서와 똑같은 위치에 있는 것은 당연한 일이라고 할 수 있다.

컨스터블의 그림에 등장하는 성 토마스 탑 · 13.6

컨스터블은 이 작품에서도 다른 '식스 푸터스'에서처럼 독특한 작업 방식을 택했다. 보통 화가들은 연필로 먼저 스케치를 끝낸 후 근본적인 형태와 색채를 잡아줄 간단한 유채를 했지만, 컨스터블은 여기에 한 가지 과정을 더했다. 즉 완성 작품과 동일한 크기로 유채 스케치를 하나 더 완성하는 것이었다. · 13.7 이러한 1:1 크기 스케치의 가장 큰 특징은 회화 기법이다. 영국 미술사학자인 케네스 클라크는 컨스터블의 1:1 스케치에 대해 '영국 미술의 최고봉'이라고 칭송했다. 스케치는 완성작보다 붓놀림이 훨씬 더 힘차고 자유로운데, 기법의 자유로움 때문인지 유채 스케치는 매우 현대적으로 보인다. 그의 유채 스케치를 보면 그가 이 작품에서 자신의 상상력을 마음껏 발휘했다는 생각이 든다. 감상자들은 컨스터블이 그린 스케치에서 다른 유화들보다 화가의 정서를

존 컨스터블, 〈들판에서 바라본 솔즈베리 대성당〉 1:1 스케치. 1830년경. 135.9 x 188cm, 길드홀 미술관, 런던 ·13.7

더욱 가까이 느낄 수 있으며, 그가 원래 표현하려고 했던 아이디어가 잘 드러난다는 느낌을 받게 된다. 그의 1:1 스케치는 인상파 회화 같은 느낌을 주는 동시에 화가가 평소 주장한 "내게 있어 그림은 느낌을 표현하는 다른 단어이다"라는 말에 가장 잘 들어맞는 듯하다. 하지만 이 스케치는 당시의 컨스터블 그림 애호가들과 컨스터블 자신에게 있어 단지 완벽한 작품으로 가기 위한 중간 단계에 불과했나보다. 그는 유채 스케치를 전시하거나 공개한 적이 단 한 번도 없었으며, 그가 남긴 방대한 양의 글에서도 이에 대해 언급을 하지 않았다. 그에게 있어 이 스케치들은 아직 덜 만들어진 그림일 뿐이었던 것이다.

1838년 컨스터블이 세상을 떠난 후 유품 경매를 통해 처음으로 공개된 그의 1:1 스케치들은 사람들에게 그다지 큰 인상을 남기지 못했으며, 그나마 팔린 그림들도 헐값에 넘겨졌다. 어떤 스케치들은 제대로 되팔기 위해 덧그려지는 굴욕을 당하기도 했다. 예를 들어 대성당을 그린 1:1 스케치가 1902년 런던 길드홀 미술관에 소개되자 사람들은 이 그림의 진위 여부를 의심했으며, 대성당 대신 성을 덧그리기도 했다. 결국 이 스케치는 1951년에 다시 원래대로 복원되었다. 여기에서 알 수 있는 점은 우리가 현대적이라며 환호하는 것들을 당시에는 애호가들뿐만 아니라 화가 자신도 좋아하지 않았다는 것이다.

컨스터블에게는 로열 아카데미와 애호가들의 기대에 어긋나지 않는 그림을 그리는 것이 중요했다. 이를 위해서는 아름답고 매끈한 표면, 그리고 세세한 부분들이 중요했다. 붓놀림 흔적이 사람들의 시선을 빼앗으면 안 됐다. 특히 오랫동안 자신의 풍경화에 대해 알리고자 했던 컨스터블의 입장에서는 기존의 틀에서 크게 벗어나지 않는 것이 중요했다. 그는 1827년에 〈타임스〉지로부터 "영국 최고의 풍경화가"라는 호평을 받으며 어느 정도 성공을 거두었음에도 불구하고, 지나치게 튀지 않으려 애썼던 것 같다.

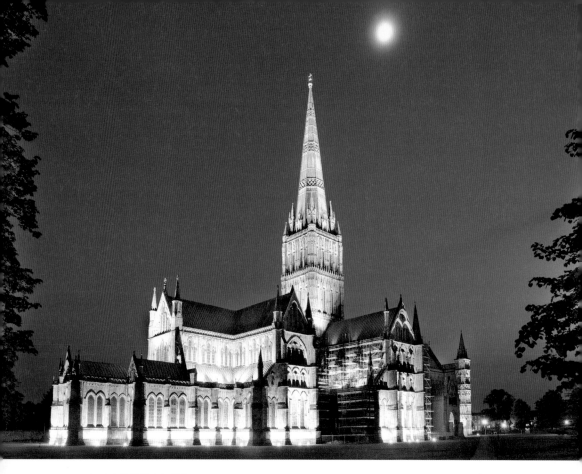

솔즈베리 대성당의 야경 · 13.8

 컨스터블은 〈들판에서 바라본 솔즈베리 대성당〉으로 자신이 원했던 성공을 얻었다. 물론 모든 비평이 호의적인 것은 아니었지만 말이다. 그의 친구는 편지를 통해 "어찌 그리 아름다운 그림을 그렸는가?"라고 감탄했으며, 〈타임스〉는 "힘이 넘치고 장인의 손길이 느껴지는 풍경"이라고 호평하는 한편 "그는 어떤 사람도 보지 못한 구름을 그리고, 전면에 하얀 회칠을 함으로써 훌륭한 풍경을 망쳐버렸다. 이런 행위는 어떤 화가도 자청해서 하기는 어려울 것이다"라는 비판도 서슴지 않았다. 그림을 밝게 만들고, '바이올린 빛 금색'으로부터 탈출하려던 컨스터블의 시도는 이해받지 못한 것이다.

컨스터블은 생전에 그림을 많이 팔지는 못했고, 그나마 팔린 그림도 프랑스 고객들이 구입한 것이었다. 자신의 조국에서 오랫동안 외면받았던 컨스터블의 작품은 프랑스에서 인정받았다. 컨스터블의 그림은 들라크루아뿐만 아니라 바르비종파, 더 나아가서는 인상파에게도 지대한 영향을 끼쳤다. 하지만 컨스터블은 프랑스의 간청에도 불구하고 단 한 번도 프랑스를 방문하지 않았다고 한다. 그는 "나는 외국에 사는 부자보다는 (영국에 사는) 거지이고 싶노라"라는 그의 생각을 굳건히 지킨 것이다.

솔즈베리 대성당

솔즈베리 대성당은 1220년에 착공되어 1258년에 완성된 성당으로, 38년이라는 매우 짧은 기간 동안 지어졌다. 솔즈베리 대성당은 2008년에 750주년 기념식을 가졌다.

이 성당은 준공 이후에도 여러 가지 추가 공사를 했는데, 중앙 건물을 비롯해 1310년부터 1330년까지는 첨탑이 추가되었다. 이 첨탑은 123미터로 영국에 있는 중세 탑 중 가장 높으며, 그 무게만 해도 6500톤이나 된다. 참고로 대성당을 짓는 데 사용된 돌은 7만여 톤이며, 지붕 구조에는 떡갈나무 2만 8000톤이 사용되었다. 이 모든 건물을 받치고 있는 토대의 깊이는 땅 속 1.5미터에 불과하다.

솔즈베리 대성당은 이 밖에도 특이한 점이 많다. 우선 성당의 회랑 및 마당은 영국에서 가장 큰 규모이다. 북쪽 건물에는 과거 종탑(1789년에 파괴됨)에서 사용했던 시계 하나가 돌아가고 있는데, 이 시계는 1386년에 제작된 것으로써 유럽에서 실제로 움직이는 시계 중에 가장 오래된 것이다. '13.9 또한 솔즈베리 성당에는 네 본밖에 남지 않은 1215년 초판 《마그나 카르타》 중 한 본이 소장되어 있다(나머지 두 개는 영국박물관, 하나는 링컨 대성당에 있다.). 총 63개 조항으로 이루어진 《마그나 카르타》는 영미법에서 가장 중요한 근본으로 꼽히는데, 1297년에 만들어진 사본은 2007년 뉴욕 경매에서 2천 1백만 달러에 팔린 바 있다. 또 솔즈베리 대성당은 1991년 영국 성당에서는 최초로 소녀들로만 구성된 합창단이 결성된 곳이기도 하다.

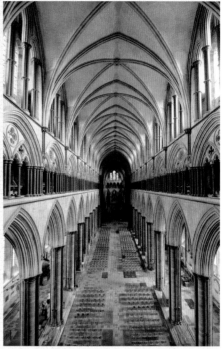

1386년에 제작된 시계로, 유럽에서 실제로 움직이는 시계 중 가장 오래된 것이다. 현재 대성당 북쪽에 있다. •13.9

대성당 중앙 통로 (동쪽을 바라본 모습) •13.10

존 컨스터블

존 컨스터블은 1776년 6월 11일, 영국 서퍽주 이스트 버골트에서 방앗간 주인의 아들로 태어났다. 화가로서의 그의 재능을 알아챈 사람은 조지 버몬트 경이었다. 컨스터블은 버몬트 경과 만나면서 클로드 로랭과 야코프 판 라위스달의 그림을 접하게 된다.

컨스터블은 1796년 여름, 로열 아카데미에 등록하기 위해 런던으로 향하지만 어느 화가의 조언으로 결국 부모님의 방앗간 일을 돕기로 한다. 그러다 1799년에 다시금 로열 아카데미에서 그림공부를 하기로 마음 먹는다. 그는 자신이 풍경화가로 성공할 수 있다고 확신했다. 이무렵 컨스터블은 고정된 수입을 위해 사람들에게 초상화를 그려주었다. 1802년에 공부를 마친 그는 고향으로 돌아와 부모님 집 근처에 화실을 차린다.

컨스터블은 1803년 자신의 첫 유화 작품을 로열 아카데미에 선보이지만 큰 반향을 얻지 못했다. 1806년에 레이크 디스트릭트를 여행한 컨스터블은 후에 참고 자료로 활용할 만한 스케치를 많이 그렸다.

컨스터블은 1809년에 마리아 빅넬과 사랑에 빠지지만 1816년이 되어서야 결혼을 했다. 이들 부부는 브라이튼으로 신혼여행을 떠났는데, 컨스터블은 그곳에서 새로운 색채와 붓 사용 기법을 개발했다. 컨스터블 가족은 런던과 교외를 오가며 생활했다.

컨스터블은 1811년에 처음으로 솔즈베리에 기거하는 존 피셔 부목사를 방문했다. 이후 그는 솔즈베리를 더욱 자주 방문했고, 이에 따라 대성당과 주변 풍경을 그린 스케치와 유화도 늘어났다.

컨스터블은 1819년에 〈백마〉와 함께 '식스 푸터스', 즉 거대한 풍경화 연작을 그리기 시작한다. 1821년에 그린 〈건초마차〉는 1824년 파리 살롱 전시를 통해 큰 성공을 거두면서 그의 명작으로 자리매김했다.

1828년 부인이 세상을 떠남으로써 7명의 자녀와 함께 남겨진 컨스터블은 부인의 재산을 상속받아 재정적으로 독립할 수 있게 되었다.

1829년 컨스터블은 로열 아카데미의 회원이 되어 풍경화 역사에 관한 강의를 맡았다. 존 컨스터블은 1837년 3월 31일에 세상을 떠난다.

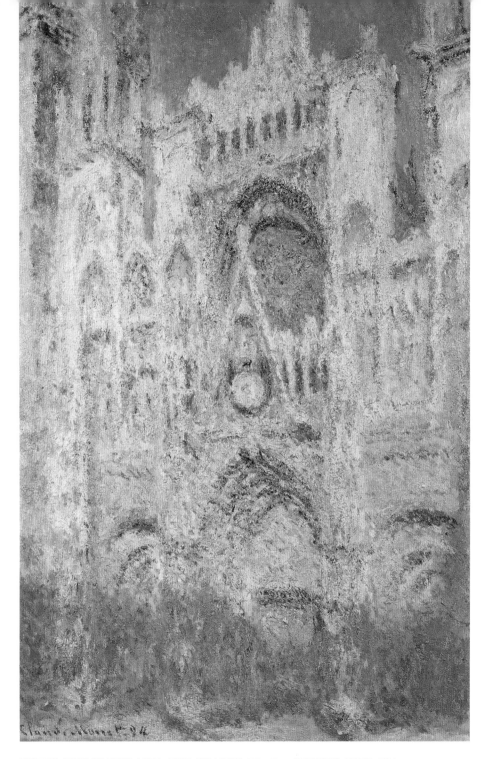

클로드 모네, 〈저녁의 루앙 대성당〉, 1892년~1894년, 캔버스에 유채, 100 x 65cm, 푸슈킨 박물관, 모스크바 · 14.1

루앙 대성당

"아! 이 괴물 같은 대성당은 그리기가 정말 힘들구나!"

클로드 모네, 1892년

1826년 조제프 니세포르 니엡스(1765년~1833년)가 사진술을 발명하면서 회화는 새로운 전환점을 맞게 되었다. 지금껏 화가들의 원초적인 과제는 자연을 모방하는 것이었다. 하지만 새롭게 등장한 사진술은 그림을 그리는 것보다 훨씬 빠른 시간에 그욕구를 채워줄 수 있었다. 이는 화가들에게 무척 새롭고도 큰 도전이 아닐 수 없었다. 이제 화가들은 새로운 기술에 맞서 새로운 미술 기법을 내놓아야 했다. 1839년 어느 프랑스 화가는 사진술의 전신인 다게레오타입 기술을 보고 "오늘 이후로 회화는 죽었다"라고 했다. 하지만 이는 섣부른 판단이었다. 오히려 화가들은 사진술의 발달로 예술적으로 새로운 세계를 찾아갈 자유를 얻었기 때문이다. 이제 화가들은 새로운 표현방식을 택할 수 있게 되었다.

1874년 4월 15일, 파리에서는 관람객들에게 새로운 자유의 세계를 경험하게 할 최초의 인상파 전시회가 열렸다. 이 전시회를 보고 특히 충격을 받은 것은 비평가들이었다. 어느 비평가는 모네가 1872년에 그린 〈인상 : 해돋이〉[14.2]를 보고 "이러한

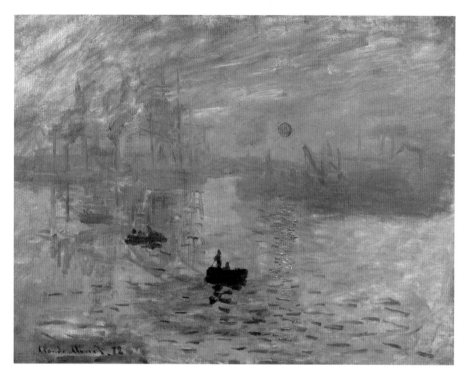

클로드 모네, 〈인상 : 해돋이〉, 1872년, 캔버스에 유채, 48 x 63cm, 마모르탕 미술관, 파리 •14.2

방종이, 이러한 뻔뻔스러움이 있을 수가! 아무렇게나 만든 벽지도 이보다 더 섬세
할 것이다"라고 말했다고 한다. 이처럼 모네의 그림은 감상자들이 보기에 무척 새
로운 것이었다. 이는 모네가 대상을 보고 느낀 첫인상을 그대로 그림에 담고자 했
기 때문이다.

　클로드 모네를 비롯한 인상파 화가들은 회화 세계에서 혁명을 일으켰다. 이제 그
림에서 종교, 신화, 역사와 관련한 소재는 등장하지 않았다. 또한 고전적인 구도 역
시 더 이상 중요하지 않았다. 그들이 구사하는 짧고, 성급하고, 순간적인 붓놀림은
기득권 세력인 아카데미에서 가르치는 회화 기법에 어긋나는 것이었다. 이 기법을

쓰는 모네, 드가, 르누아르, 피사로 같은 화가들은 흥분한 비평가들을 비꼬는 동시에 이 기법을 적절하게 표현하기 위해 스스로를 '인상파'라고 불렀다. 시간은 결국 인상파의 손을 들어주었다. 인상파 화가들의 시도가 성공함에 따라 그들에게는 새로운 시도를 할 수 있는 가능성이 열렸다.

사실 모네에게는 그림의 대상 자체가 중요한 것이 아니었다. 그는 대상 위에 나타나는 순간적인 빛과 색에 대한 인지를 중요하게 여겼다. 모네는 처음에는 단 하나의 그림만으로 이러한 인상을 담을 수 있다고 생각했다. 하지만 여러 그림을 그리면서 대상이 되는 정물, 혹은 풍경의 인상이 시시각각 달라진다는 것을 깨달았다. 이제 문제는 시간이 지날수록 첫인상이 그 다음에 나타난 인상들로 차곡차곡 덮인다는 것과, 그가 더 이상 첫인상을 캔버스에 고스란히 담을 수 없게 된다는 것이었다. 모네는 진정한 인상을 담기 위해서는 한 장의 그림만으로는 부족하다는 것을 깨닫게 되었다.

모네는 현실이란 절대적이거나 혹은 고정적인 형식을 갖고 있지 않으며, 그림은 하나가 아닌 여러 가지 인상으로부터 그려진다는 전제에서 출발했다. 대상이 빛에 따라 변화하면, 그림 또한 빛에 따라 변화해야 한다. 그는 결국 연작 같은 여러 그림의 집합만이 현실을 제대로 표현할 수 있다는 결론을 내렸다. 그는 자신의 깨달음을 곧장 행동으로 옮겼고, 우선 건초더미나 포플러 나무 같은 일상적인 소재들을 가지고 그림을 그리기 시작했다.

이러한 시도들을 통해 우뚝 선 작품이 바로 루앙 대성당 연작이다. '14.1, 3, 4 모네가 하필이면 왜 대성당을 모티브로 택했는지에 대해서는 여러 가지 추측이 존재한다. 일단은 모네가 루앙을 자주 방문했기 때문일 것이라는 추측이 있다. 루앙에 그의 형제가 살고 있었기 때문이다. 그는 1870년부터 루앙을 상징하는 건축물을 자주 그리기 시작했다.

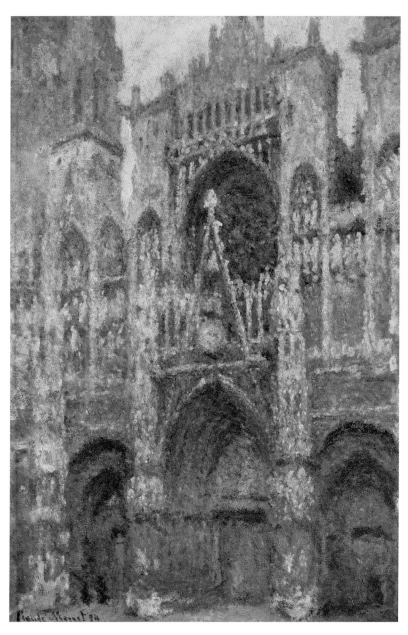

클로드 모네, 〈루앙 대성당. 정문, 흐린 날씨, 회색 조화〉, 1893년~1894년, 캔버스에 유채, 100 x 65cm, 오르세 미술관, 파리 • 14.3

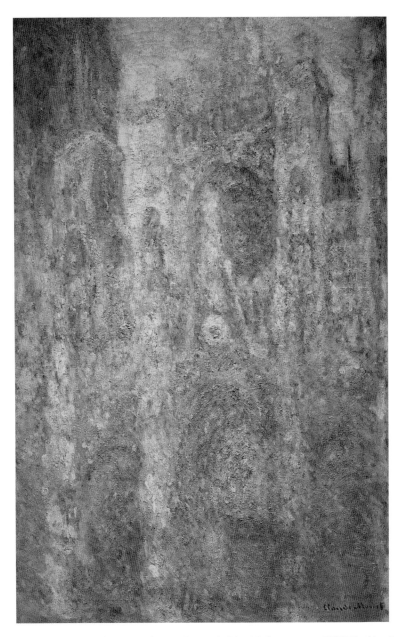

클로드 모네, 〈루앙 대성당(장밋빛 대성당)〉, 1892년~1894년, 캔버스에 유채, 100 x 60cm, 국립박물관, 베오그라드 *14.4

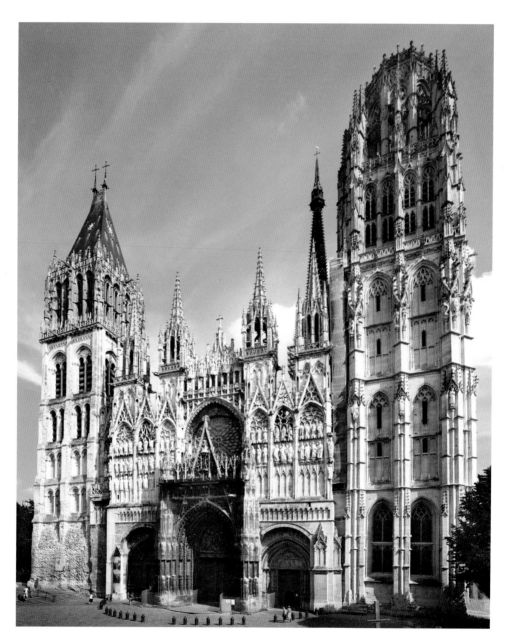

루앙 대성당. 모네의 그림에는 사진에서 보이는 첨탑이 빠져 있다. ·14.5

모네가 자연 풍경이 아닌 순수 건축물을 그림의 대상으로 삼은 것은 매우 특별한 일이었다. 이는 성당처럼 고정된 대상이, 자연 풍경보다 빛과 색채 변화를 정확하게 비교하기에 더욱 알맞았기 때문으로 보인다. 그가 그린 건초더미나 포플러 나무는 대상 자체가 시시각각 달라지지만, 대성당은 다른 모든 것은 그대로인 채 빛깔만 변하기 때문에 그가 계획하는 인상파 연작에서 가장 이상적인 대상이었다. 대성당은 포플러 나뭇잎처럼 계절에 따라 물들지 않았으며, 건초더미처럼 순식간에 줄어들지도 않았다.

대성당을 그린 배경에 종교적 혹은 역사적 동기가 있었던 것 같지는 않다. 대성당은 노르만 왕족이 안장되어 있는 역사적 유물이다. 하지만 모네는 이 건물이 지닌 종교적 의미나 애국적 상징성에 대해서는 관심이 없었다. 그는 단순히 '빛의 매개체'로서의 성당 건물에만 관심이 있었을 뿐이다. 그 당시 자료를 확인해 봐도 그가 그림을 그릴 때 말고는 특별히 대성당을 방문한 일이 없다고 한다.

모네가 대성당을 선택한 배경에는 또 다른 이유도 있다. 19세기에는 대성당과 관련된 것들이 인기를 끌었고, 세상의 이목을 집중시켰다. 프랑스의 건축가이자 미술사학자인 비올레 르 뒤크(1814년~1879년)는 대성당 같은 중세 건물을 대대적으로 보수했다. 빅토르 위고는 《노트르담의 꼽추》에서 파리 대성당을 중심 무대로 활용했고, 모네의 친구이기도 한 에밀 졸라는 1888년에 루앙 대성당이 중요한 역할을 하는 소설 〈꿈〉을 발표했다. 졸라의 소설에서 성당은 모네의 그림과 마찬가지로 종교적인 역할은 하지 않는다. 다만 주인공의 감정을 담는 도구 역할만 할 뿐이다. 이렇듯 대성당을 선택한 모네의 결정에는 상업적인 의도가 없었다고 하기는 어려워 보인다. 하지만 모네는 왜 성당을 모티브로 택했는지에 대해서는 언급한 바가 없다.

대성당을 그릴 가장 좋은 장소를 찾아다니던 모네는 대성당 대각선에 위치한 빈 아파트를 발견하고 그곳에 자리를 잡는다. 하지만 그곳은 오래 머물 수 있는 조건을

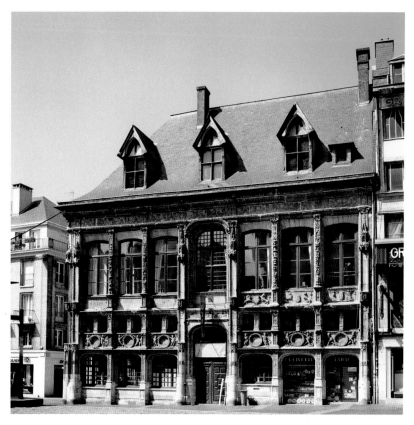

원래 세무서로 이용되었던 이곳은 루앙에서 가장 오래 된 르네상스 건물이며. 오늘날은 관광안내소로 이용되고 있다.
모네는 왼쪽 3층 창문에서 대성당을 바라보며 그림을 그렸다. •14.6

갖추지는 못했다. 모네는 결국 두 점의 그림만 완성한 후 다른 곳으로 이사를 가야
했다. 그 후 그는 적당한 위치에 있는 부티크 겸 세탁소를 찾았고 집주인에게 3층을
쓸 수 있게 해달라고 부탁했다. 이전에 세무서로 이용되었던 이 건물은 대성당 서쪽
을 길 건너편에서 정면으로 바라보는 위치에 있었다. 또한 이 건물은 16세기 초에
지어진 아름다운 건물로, 루앙에서 가장 오래된 르네상스 건물이기도 했다. •14.6 이
곳은 1957년부터 관광안내소로 이용되고 있다. 관광안내소는 희망자에 한해 3층 '모

네의 방'에서 대성당을 바라보며 모네가 즐겨 먹던 메뉴로 근사한 저녁식사를 즐길 수 있는 프로그램을 제공하고 있다.

모네는 이곳을 '거의' 화실처럼 이용했다. 이곳은 눈이나 비로부터 그림을 보호하는 지붕이 있으면서도 그림의 대상인 풍경은 바로 눈앞에, 엄밀히 말하자면 캔버스 뒤에 위치하는 이상적인 장소였다. 하지만 여기서 우리는 '거의'라는 단어에 주목해야 한다. 왜냐하면 비록 모네가 화실로 이용했다 하더라도, 이곳은 어디까지나 부티크에 속한 탈의실이었기 때문에 종종 옷을 갈아입으러 들어온 부인들이 모네를 보고 당황해하곤 했다. 결국 모네는 낯 뜨거운 상황을 피하기 위해 방 안에 병풍을 세웠고, 그리하여 부인들이 옷을 갈아입는 동안 방해를 받지 않고 그림에 집중할 수 있었다. 하지만 여성 고객들은 병풍 뒤에 있는 남자의 존재에 대해 불편해했고, 모네는 또 다시 새로운 화실을 찾아 떠나야 했다. 총 30점으로 된 모네의 대성당 연작이 서로 다른 각도로 그려진 것은 이러한 잦은 이사 때문이었다.

모네가 대성당 연작을 집중적으로 그린 것은 1892년 2월에서 4월 중순까지였다. 그는 대성당 건물 중에서도 부티크 3층 창문으로 보이는 비교적 작은 부분에 주목했다. 물론 좀 더 시선을 옮긴다면 대성당 벽면을 모두 볼 수도 있었겠지만 그렇게 되면 시선이 가변적으로 되어서 순수한 빛의 변화만을 관찰하기 위한 계획을 망칠 수 있었기 때문이다. 게다가 그는 대성당 조감도를 그리고자 한 것이 아니었기 때문에, 대성당 전체 모습을 담을 필요가 없었다.

모네는 창에서 보이는 대성당 벽면의 일부분을 전체로부터 완전히 따로 분리된 대상으로 다뤘다. 그의 대성당 연작에서는 어떠한 내러티브도 찾을 수 없다. 모네에게는 그림의 소재가 무엇이든 전혀 상관이 없었다고도 말할 수 있다. 모네가 중요하게 여긴 것은 성당 자체가 아니라, 빛의 조화를 보여주는 매개체로서의 성당이었기 때문이다. "내가 표현하고 싶은 것은 그림을 그리는 대상과 나 사이에 일어나는 것들

이다." 즉 모네는 그와 대성당 사이에 형성되는 분위기를 포착하고 싶었던 것이다.

'흐린 날씨', '회색 조화', '새벽의 분위기', '찬란한 햇빛' 같은 부제들은 그날그날의 날씨와 시각에 대한 정보를 알려준다. 모네는 겨울이 끝나갈 즈음 관찰될 수 있는 빛의 향연을 보여준다. 대성당은 장밋빛, 노란색, 주황색, 빨간색 같은 다양한 빛을 발한다. 대성당 벽면의 조밀한 장식들은 맑은 날에는 매우 상세하게 그려져 건축물의 세부까지 모두 인식할 수 있을 정도다. 반면 어두움을 강조한 그림에서는 정문 아치에서 깊은 원근감이 느껴진다. 안개가 끼고 비가 오는 날에는 벽면이 밋밋하고 평면적으로 보여서 구조적인 특징을 찾기가 쉽지 않다. 모네는 눈앞에서 시시각각 변화하는 대성당을 관찰하며 이렇게 말했다. "모든 것은 변한다. 하다못해 돌멩이까지도." 모네는 혼합되지 않은 순수한 색을 사용했고, 어떤 작품에서는 5가지 이하의 색만을 이용해 조화를 만들어내기도 했다.

모네가 대성당 연작에 쓰이는 색채에 대해 얼마나 몰두하고 고민했는지는 1892년에 연인 알리스에게 보낸 편지를 보면 잘 알 수 있다. "나는 완전히 무너졌고, 힘을 잃었소. 그리고 전에 한 번도 겪지 않던 악몽을 밤 내내 꾸고 있소. 대성당이 내 위로 무너져 내리는 꿈이었고, 성당은 파란빛, 장밋빛, 노란빛이었소." 모네는 피로에 지쳐 1892년 4월 작업을 중단하고 지베르니 집으로 돌아간다. 그는 한동안 루앙에서 챙겨온 캔버스를 들여다보지 않았다고 한다.

모네가 화가로서 누리던 명성은 그에게 재정적인 자유를 가져다주었고, 그가 다른 일에 시간을 할애할 수 있게 해주었다. 그리하여 그는 결혼을 했고, 수련을 심을 연못을 만들기 위해 토지를 매입하는 한편 포플러 나무 연작 전시회도 개최했다.

1893년 2월, 모네는 루앙으로 돌아간다. 하지만 그가 그림을 그리던 공간은 이미 다른 용도로 이용되고 있었다. 모네는 결국 좀 더 남쪽에 위치한 다른 장소를 구했다. 이곳에서는 생 로맹 탑 건물 전체와 폭이 한눈에 들어왔다.

하지만 모네는 작업을 시작한 지 얼마 안 되어 다시 절망에 빠진다. "이제야 내가 왜 작년에 그토록 불만에 가득 찼는지 알겠다. 정말 끔찍하다. 내가 이번에 시도하는 것은 다른 것이지만 이것도 좋지 않기는 마찬가지다." 무엇보다도 모네는 자기 자신에 대해 절망했다. "내가 대단한 거장이라고 믿는 사람들은 멀리 보지 못하는 사람들이다. 그들은 그저 긍정적인 생각을 가진 사람들일 뿐이다." 하지만 이러한 절망적 모습과는 달리 그에게 포기란 없었다. 그는 일에 미친 사람이었다. 그리하여 때로는 14개의 캔버스 작업을 동시에 진행하기도 했다.

1893년 4월, 모네는 다시 루앙을 떠난다. 루앙에서 할 일은 끝났지만 작업이 끝난 것은 아니었다. 그가 남긴 연작 중 일부 작업은 1892년 혹은 1893년에 시작되었지만, 30점 모두 제작년도가 1894년으로 표시되어 있다. 모든 작품을 루앙에서 끝낸 것이 아니었기 때문이다. 그는 자신이 원하는 결과를 얻을 때까지 지베르니 화방에서 연작들을 재작업하고, 그림들 사이의 색채 조화를 맞춰갔다. 모네가 자연을 사실적으로 묘사하기보다는 내면 표현에 더욱 주력했다는 것을 알 수 있는 대목이다. 모네의 연작은 교회 벽면을 비추는 빛의 변화를 감지함과 동시에 불변의 대상인 성당 벽면과 변화매체인 빛과의 대조를 보여주려는 것이었다.

완성된 연작은 1895년 7월 뒤랑 뤼엘 미술관에서 처음으로 전시되었고, 그 반응은 대단했다. 일부 작품은 1만 5000프랑에 팔려나가기도 했는데, 이는 건초더미 연작보다 세 배가 많은 금액이었고, 3년 전 포플러 나무 연작보다는 다섯 배가 많은 금액이었다.

인상파를 혹독하게 비판하던 목소리는 잠잠해졌고, 모네는 이제 생애 최고의 영예를 누리게 되었다. 그럼에도 불구하고 그가 너무 무모한 시도를 했으며, 성스러운 장소로서의 성당을 잘 드러내지 못했다고 비난하는 보수파들이 여전히 존재했다. 하다못해 20세기로 넘어온 이후에도 모네의 연작에 대해 "한 가지 아이디어로

여러 개를 팔아먹을 수 있는 좋은 방법"이라고 비난하는 목소리가 들렸다. 또한 다른 이들은 각각의 소재에 다른 인상을 부여했던 초기 인상파 그림의 즉흥성이 사라졌노라고 개탄하기도 했다.

하지만 모네의 동료들과 친구들은 그의 그림에 감탄했다. 후에 프랑스 총리가 된 조르주 클레망소는 연작의 조화가 유지되기 위해서는 프랑스 정부가 연작을 모두 구입해야 한다고 주장하기도 했다. 결국 그는 총리직에 오른 후 14점의 연작을 사들였다. 오래도록 연작들과 애증의 시간을 보낸 모네는 그제야 "(대성당) 몇 점은 꽤 잘 그려진 것 같네"라고 말했다고 한다.

루앙 대성당의 역사

루앙 노트르담 대성당에서 가장 오래
된 부분은 1145년에 완공된 북쪽의 생
로맹 탑이다. 대성당 공사가 시작된 것
은 1180년이고, 1199년에는 이곳에 영
국 사자왕 리처드의 심장이 안장되었
다. 1235년에 성당이 완공된 후에도
추가적으로 건축이 이루어졌다. 서쪽
벽면이 완성된 것은 1407년에서 1421
년 사이였으며, 1508년에는 중앙 정문
이 신축되었다. '버터'라는 뜻의 '뵈
르' 탑은 1485년과 1507년 사이에 지
어졌는데, 그 이름은 재정적인 이유에
서 유래했다. 교회에서는 금식기간 동

주물로 제작된 첨탑. 1875년에는 이 건물이 세계에서 가장
높은 건물이었다. ˙14.7

안 버터를 비롯한 유제품 유통을 막았는데, 이 탑을 건립하기 위한 자금을 마련하기
위해 버터를 판매할 때에만 예외적으로 유제품을 유통할 수 있게 했다고 한다. 1822
년에 목재로 만들어진 첨탑이 번개를 맞아 소실되자 오늘날의 형태인 주물로 만든 탑
이 다시 세워진다. ˙14.7 1875년 재건 당시 첨탑의 높이는 151미터로, 그 당시에는 세계

에서 가장 높은 건물이었다. 이 기록은 1880년 쾰른 대성당이 지어지면서 깨졌다.

세심한 독자라면 대성당의 실제 사진과 모네의 그림 사이에 아주 작은 차이가 있다는 것을 발견했는지도 모르겠다. 그것은 다름 아닌 정문의 남쪽과 북쪽에 위치한 탑 상부이다. 이 탑들은 모네의 그림에서는 보이지 않는데, 이것은 화가의 창조력 때문이 아니라 악천후 때문이었다. 1683년에 있었던 악천후는 대성당 서쪽 벽면을 심하게 손

루앙 대성당 중앙 건물의 내부 ·14.8

상시켰고, 탑 상부를 파괴했다. 이에 대한 보수공사는 모네가 대성당 연작을 끝내고 1년 후인 1895년에서야 시작되었고, 1913년까지 계속되었다. 그 후 두 개의 탑 상부는 다시 제 모습을 갖추게 되었다.

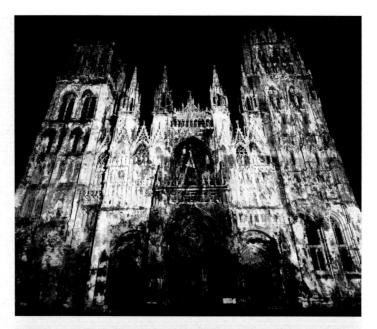

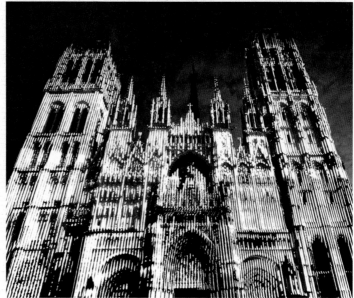

루앙에서는 매년 여름, 대성당에 모네의 그림 같은 색채로 조명을 비추는 축제가 열린다. •14.9

클로드 모네

클로드 모네는 1840년 11월 14일 파리에서 태어났다. 르아브르에서 성장한 그는 학교에 다닐 때부터 캐리커처를 잘 그린다는 소문이 돌면서 돈을 받고 그림을 그려주기도 했다. 1860년에 아카데미 스위스에 입학한 모네는 그곳에서 카미유 피사로를 만나게 된다. 1862년과 1864년 사이에는 글레르 화실에서 일을 했는데 여기에서 오귀스트 르누아르, 알프레드 시슬레 같은 인상파 화가들과 교우했다.

모네는 1866년에 훗날 그의 아내가 될 카미유를 그린 〈초록 드레스를 입은 여인〉으로 파리 살롱에서 첫 성공을 거둔다. 1868년 여름에는 생활고로 자살을 시도하지만 실패한다. 1870년 카미유와 결혼한 모네는 프로이센·프랑스 전쟁을 피해 1872년까지 런던에서 생활했다. 그는 런던에서 존 컨스터블과 윌리엄 터너의 작품을 접하게 되었고, 후일 자신의 후원자가 될 폴 뒤랑 뤼엘과도 만나게 된다.

1872년에는 〈인상 : 해돋이〉를 완성했고, 1874년에는 파리에서 첫 인상파 전시회를 열었다. 모네는 아르장퇴유에 자주 들러 그림을 그리곤 했는데, 1873년에 그곳에서 귀스타브 카유보트를 알게 된다. 그 후 모네는 빛의 변화를 주제로 그림을 그리기 시작한다(1876년~1877년 〈생 라자르 역〉, 1890년~1891년 〈건초더미〉). 1879년에는 부인 카미유가 병으로 세상을 떠났다. 모네는 1883년 애인인 알리스 오슈데와 함께 교외의 지베르니로 거처를 옮긴다. 그는 원예에도 관심이 많았다. 그의 정원을 관리하는 정원사는 6명이나 되었다고 한다.

모네는 그림 판매로 수입이 늘자 1890년에 그가 살던 지베르니 집을 구입했고, 차츰 주변의 토지도 사들였다.

1888년 모네는 프랑스에서 가장 명예로운 훈장인 레지옹 도뇌르 훈장을 거절한다. 1892년부터 그는 성당 연작 작업에 착수했다. 1894년에 연작을 끝낸 그는 같은 해에 알리스와 결혼했는데, 이때 카유보트가 들러리로 섰다.

한편 모네는 많은 곳을 여행했다. 런던은 물론이고 1886년에는

클로드 모네, 〈자화상〉, 1917년, 캔버스에 유채, 70 x 55cm, 오르세 미술관, 파리 • 14.10

네덜란드를, 1895년에는 노르웨이를 여행했으며, 1904년에는 자동차를 끌고 마드리드를 돌아다니며 벨라스케스의 그림을 보러 다녔다. 1897년에는 모네의 작품 중 20점이 베네치아 비엔날레에 전시되었다.

모네는 1908년부터 백내장에 걸려 고생을 하다가 1923년에야 제대로 된 수술을 받는다. 1911년에는 그의 두 번째 부인이 세상을 떠났다. 1915년부터는 프랑스 정부의 주문을 받아 수련 연작(오랑제리 미술관, 파리)을 그리기 시작했다.

최초의 인상파 화가였던 클로드 모네는 1926년 12월 6일 지베르니에서 눈을 감았다.

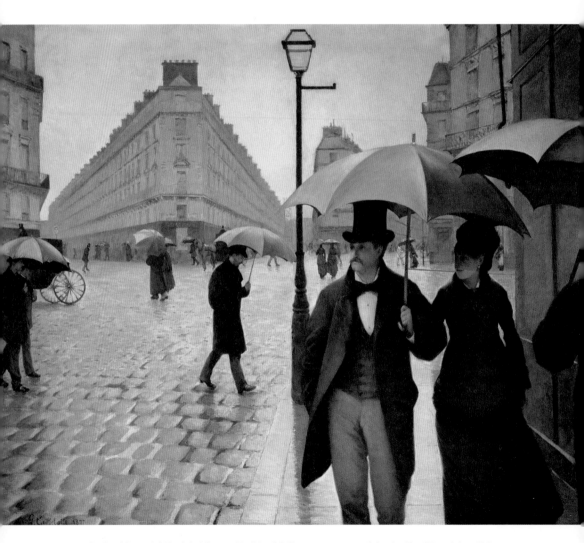

귀스타브 카유보트, 〈비오는 파리 거리〉, 1877년, 캔버스에 유채, 212.2 x 276.2cm, 시카고 아트 인스티튜트, 시카고 ·15.1

15 귀스타브 카유보트
Gustave Caillebotte

비오는 파리 거리

"카유보트는 이름만 인상파일 뿐이다."

익명의 역사학자, 1877년

19세기 파리에서는 엄청난 변혁의 물결이 일었다. 먼저 인구수가 크게 늘었다. 19세기 초에 54만 8000명이던 파리 시민은 세기 말에 250만 명을 넘어섰는데, 이는 기존의 중세시대 도시 인프라로는 도저히 감당할 수 없는 현상이었고, 따라서 파리의 도시 기능은 19세기 중반에 한계에 다다랐다. 19세기에 일어난 가장 치명적인 사건은 1832년부터 1849년까지 콜레라가 유행한 것이다. 인구가 밀집해 있었던 파리 중심부에서는 콜레라로 인해 많은 사람들이 목숨을 잃었다. 이후 나폴레옹 3세는 전면적인 도시 현대화를 선언했다. 나폴레옹 3세의 명을 받들어 1853년부터 1870년까지 도시 개조 프로젝트를 진두지휘한 도시계획 전문가이자 파리 지사였던 조르주 외젠 오스만(1809년~1891년)은 수많은 반대에도 불구하고, 자신의 야심찬 계획을 꿋꿋하게 실행했다. 그는 중세의 흔적이 남아 있던 낡은 건물들을 철거하고, 노트르담 대성당이 있는 시테 섬을 전혀 다른 모습으로 바꾸어 놓았다. 웅장한 공공건물이 들어

서고 넓은 길이 뚫리면서, 복잡했던 파리 중심지는 대표적인 행정구역으로 거듭났다. 파리 전역에서 낡은 집과 좁은 골목이 사라지면서 새로운 주거 구역과 백화점, 반듯하게 정리된 길, 넓은 가로수 길이 생겼다.

오스만은 마치 산 속에 길을 내듯 도심을 가로지르는 큰 공사를 했다. 이렇게 해서 파리는 커다란 별 모양 광장에서 넓은 대로가 뻗어나가는 오늘날의 모습을 갖추게 되었다. 관광지로 잘 알려진 레퓌블리크 광장, 개선문이 있는 에투알 광장, 샹젤리제 거리도 이렇게 만들어진 것이다. 뱅센 숲, 불로뉴 숲 등 녹지와 공원도 많이 조성되었다. 주거지역을 정비하고 교통체계를 정비하는 것 이외에도 새로운 하수시설을 도입함으로써 도시 위생 또한 대폭 개선되었다. 이처럼 대대적으로 파리 시의 인프라가 개선된 데에는 나폴레옹 3세의 정치 전략적 야심 외에도 오스만 지사의 개인적인 성향이 한몫을 했다. 그는 청결 강박증을 가진 사람으로 유명했고, 평생 더러움과 질병에 대한 두려움에 시달렸다고 한다.

1860년 파리 시가 주변 군소 도시를 흡수하면서 도시의 크기는 더욱 커졌다. 시테 섬뿐만 아니라 더 많은 도심지가 생겨나면서 이 지역들을 잇는 넓은 대로도 새로 생겼다. 이 시기에 행정 공동체에 통합된 지역으로는 유럽 구와 생라자르 지역이 있는데, 이 중 유럽 구는 귀스타브 카유보트가 가족들과 함께 어린 시절을 보낸 곳이다. 카유보트는 파리의 도시개발을 바로 옆에서 지켜보며 자란 셈이다.

귀스타브 카유보트는 부유한 가정에서 태어나 법학을 공부했고, 1870년에는 변호사 시험에 합격했다. 1874년에 세상을 떠난 아버지로부터 유산을 상속받은 카유보트는 보자르 미술학교에서 레옹 보나의 가르침을 받으며 회화를 전공했다. 그는 이곳에서 클로드 모네, 오귀스트 르누아르, 에드가 드가와 오랜 인연을 맺게 된다. 이들은 당시 첫 인상파 작가전을 열어 논란의 대상이 되었는데, 이 전시회는 프랑스에서 심사위원이 공식적으로 참가하지 않은 채 열린 첫 번째 전시회이기도 했다.

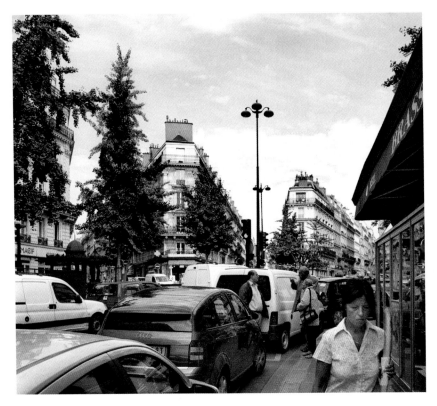

오늘날의 뒤블링. 카유보트가 살았던 당시의 넓은 도로 형태는 거의 남아 있지 않다. • 15.2

　인상파 그림은 즉흥적인 붓놀림과 일상을 소재로 그림을 그렸다는 것을 특징으로 꼽을 수 있다. 화가들은 첫눈에 들어온 주변의 인상을 그대로 그림에 담기 위해 야외 작업을 많이 했는데, 이처럼 야외 작업을 할 수 있게 된 데에는 금속 튜브에 든 유화 물감의 발명이 큰 역할을 했다.

　카유보트는 첫 인상파 작가전에서 화가가 아닌 기획자로 참여했다. 인상파 화가들은 모험적인 성향으로 인해 활동 초기에 재정적으로 어려움을 겪곤 했기 때문에, 부유한 카유보트가 전시 기획자로 참여한 것은 이들에게 매우 큰 도움이 되었다. 예

술적인 감각이 뛰어났던 카유보트는 논란이 많았던 첫 전시회에서 작품을 구입했고, 그 후에도 인상파 화가들의 재료비를 지원하고 화방 임대료를 대신 내주었으며, 인상파 화가들의 전시회를 기획했다.

르누아르는 카유보트에게 두 번째 인상파 작가전(1876년)과 세 번째 인상파 작가전(1877년)에 작품을 출품할 것을 권유했고, 카유보트는 이를 받아들였다. 1877년 세 번째 작가전에 출품한 〈비오는 파리 거리〉[15.1]는 전시회에서 가장 주목을 받는 작품으로 떠올랐다. 다른 인상파 화가들의 그림과는 달리 크기가 매우 큰 이 작품은 오스만의 지휘로 새롭게 정비된 파리의 광장과 대로변을 보여주는데, 이곳이 바로 카유보트가 자라면서 도시의 변화를 직접 체험했던 유럽 구의 뒤블링 광장과 튀랭 거리[15.2]이다.

〈비오는 파리 거리〉를 보면 비가 내리는 중인지 대부분의 사람들이 우산을 쓰고 걸어간다. 그림 오른쪽에 있는 남자와 여자는 감상자를 향해 걸어오지만 그들의 시선은 감상자가 아닌 다른 방향을 보고 있다. 오른쪽 가장자리에 있는 남자는 이 두 사람을 피해가려는 듯 우산을 비스듬히 기울였다. 그림 왼쪽에는 뒤블링 광장이 있고, 왼쪽 뒤편으로 모스쿠 거리가 시작된다. 우산을 쓴 사람들은 저마다 어딘가를 향해 걷고 있다.

이 작품을 본 한 비평가는 카유보트에 대해 이같이 말했다. "카유보트는 이름만 인상파일 뿐이다." 이것이 카유보트에 대한 첫인상이라면 어쩌면 맞는 말인지도 모른다. 잘 알려진 인상파 화가들은 대부분 즉흥적인 기법을 특징으로 한다. 모네를 비롯한 인상파 화가들은 순간을 포착하기 위해 쉼표 모양 붓질을 하였으며, 혼합되지 않은 순수한 색을 사용했다. 그들은 상황이 일어나는 바로 그 순간에 포착되는 단 한 가지의 분위기, 단 한 가지의 인상을 화폭에 담으려 했다. 반면 카유보트는 이와는 정반대의 것을 추구하는 듯했다. 그는 자신의 그림에서 모든 대상을 매우 자세하

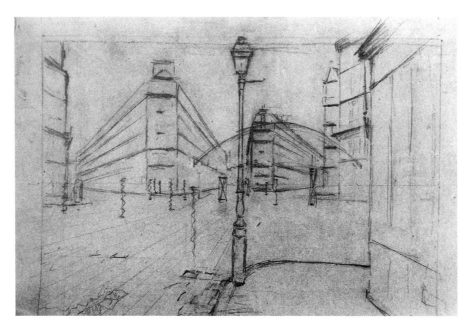

귀스타브 카유보트, 〈비오는 파리 거리〉를 위한 밑그림, 개인 소장 ·15.3

게 묘사했는데, 이는 기존의 미술학교가 추구했던 전통이자 인상파 화가들이 벗어 나고자 했던 것이다. 〈비오는 파리 거리〉를 보면 빗물에 반들거리는 보도블럭, 건 물의 창문과 굴뚝을 하나하나 살펴볼 수 있으며, 오른쪽 앞에 있는 남자와 여자 또한 자세히 묘사되어 있다. 이들의 옷은 주름 하나까지 상세히 그려졌으며, 여자의 옷깃 에 사용된 모피는 그늘진 위치에 있음에도 불구하고 몸통에 사용된 천과 확연히 구 분된다. 하다못해 여성의 얼굴 위로 드리워진 면사포의 점 패턴까지 보인다. 두 사 람이 들고 있는 우산 또한 끝에 잡힌 주름이 보일 정도로 자세하게 묘사되어 있다.

사실 카유보트는 이미 수많은 드로잉을 통해 이 작품을 준비하고 구성했다.·15.3 모네가 대성당 연작을 준비하는 과정에서 그린 드로잉은 몇 작품에 불과하다. 하지 만 카유보트는 그림을 그리기 전에 광장에 있는 모든 건물과 대상을 하나하나 연구

했다. 그의 유화 스케치에는 보도블럭이 빛에 반사되는 모습까지 담겨 있다. 카유보트는 어떤 대상도 그냥 지나치는 법이 없었다. 결국 카유보트의 그림은 한눈에 봤을 때 인상파에 속할 만한 근거는 하나도 없는 셈이다. 어느 비평가는 카유보트를 가리켜 "그저 스케치만 해서 완성된 작품이라고 제출하는 동료 화가들과는 달리, 카유보트는 제대로 그림을 그릴 줄 아는 화가이다"라고 평가했다.

이 비평가의 생각은 틀렸다. 동료 화가인 모네, 르누아르, 드가가 어찌 '제대로 그림을 그릴 줄 모르는' 화가인가? 그들처럼 순간을 포착해서 그림에 담으려면 대단히 노련한 실력과 기술을 갖춰야 한다. 그렇다면 카유보트가 인상파가 아니라는 비평은 옳은 것인가? 이 또한 틀렸다. 아니, 오히려 그 반대이다. 에밀 졸라는 카유보트가 "그대로의 사실을 그린다"며 가장 용기 있는 인상파 화가라고 평했다. 사실 인상파 화풍에서는 모네처럼 즉흥적으로 구사할 수 있는 회화 실력뿐만 아니라 모티브 또한 중요하기 때문이다. 따라서 진정한 의미에서 카유보트의 도발은 회화 기법이 아니라 모티브의 선택에서 드러난다고 할 수 있다. 카유보트는 모티브의 선택을 통해 보수적인 아카데미파와 대중들이 좋아하던 기존 화풍에 도전장을 던졌다. 기존의 미술은 프랑스 역사나 고대 로마 이야기, 성경이나 신화에 나오는 숭고하고 거룩한 내용을 담고 있었다. 화가는 그림 속에 인류 역사에서 중요한 사건들을 담아야 했고, 그중에서도 가장 극적인 순간을 묘사해야 했다. 하지만 29세 청년 카유보트가 그린 〈비오는 파리 거리〉에서는 숭고함이나 거룩함을 찾아볼 수 없다. 그가 그린 것은 현대식으로 재개발된 파리의 쭉 뻗은 거리 풍경이다. 카유보트는 거리에서 볼 수 있는 일상의 순간을 포착했던 것이다. 이는 역사적 사건이나 극적인 순간과는 거리가 먼 매우 현대적인 모티브로 그린 그림이었다.

〈비오는 파리 거리〉는 아마 그 당시 사람들을 당황하게 했을 것이다. 극단적인 원근법을 배경으로, 중심이 되는 두 남녀가 그림의 전면에 크게 묘사된 이 작품은 보

는 이들에게 자신이 그림 속에 들어간 것 같은 착각을 하게 한다. 게다가 그림 높이는 2미터나 되고, 두 남녀는 실제 사람 크기와 똑같이 그려졌다. 감상자들은 자신을 향해 정면으로 다가오는 두 사람을 보며 오른쪽 구석에 있는 신사처럼 옆으로 피해야 할 것 같은 느낌을 받게 된다. 이 같은 느낌은 그림의 원근법적 구조 때문에 더욱 강하게 다가오는데, 여기에서는 그저 평범해보이는 가로등이 매우 중요한 역할을 한다. 이 가로등은 그림을 정확하게 반으로 나누고 있다. 반으로 나뉜 왼쪽과 오른쪽에는 각기 다른 소실점이 존재하는데 오른쪽 소실점은 가로등 기둥 테두리 위치와 일치하고, 왼쪽 소실점은 왼쪽 가장자리 깊숙이, 정확히 말하자면 모스쿠 거리 끝에 위치한다. 그림에서 수평선은 뒷배경의 건물들이 서 있는 바닥을 따라, 또 그림 전면에 있는 두 남녀의 시선 높이에 있다.

이 그림은 좌우가 동일하게 나뉘었음에도 불구하고 오른쪽 부분이 더 좁아 보인다. 그 이유는 오른쪽 부분이 건물의 단면과 세 명의 인물로 꽉 차서 상대적으로 왼쪽 부분이 더 여유로워 보이기 때문이다. 즉 이 그림에서 관찰자의 위치는 전통 기법에서처럼 이상화된 객관적 시점이 아니라 순수한 주관적 시점에 있다. 이로 인해 관찰자는 그림 안으로 끌려들어가 그림의 일부가 된다. 관찰자는 오른쪽 부분에서 느낄 수 있는 근접성과 협소함을 피하려면, 소실점이 길게 연장되어 여유로워 보이고 넓어 보이는 왼쪽 부분으로 한 발짝 내디딜 수밖에 없다.

카유보트가 포착한 근대 파리의 모습에서는 어떠한 사건도 일어나지 않는다. 그림 속 인물들은 서로 아무런 연관없이 혼자 혹은 둘이서 각자의 길을 갈 뿐이다. 카유보트는 〈유럽의 다리〉(1876, 프티팔레 미술관) •15.4를 비롯한 많은 작품을 자신의 집 근처에서 그렸는데, 그는 극적인 순간을 모티브로 삼던 기존의 방식에 도전하면서 과연 어떤 것이 그릴 가치가 있는 대상인지에 대해 진지한 질문을 던지게 되었다. 카유보트는 무작위로 포착된 순간을 예술의 대상으로 삼았으며, 바로 그 순간에 예

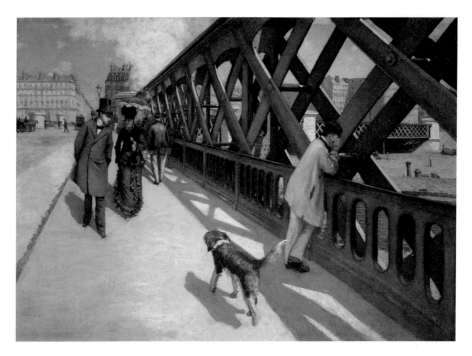

귀스타브 카유보트, 〈유럽의 다리〉, 1876년, 캔버스에 유채, 124.7 x 180.6cm, 프티팔레 미술관, 파리 *15.4

술적 가치를 부여한 것이다. 그리고 그는 이 순간을 극단적 사실주의 화법으로 묘사함으로써 순간이 가진 예술적 가치를 증명했다.

에밀 졸라가 말했듯이 카유보트는 사실을 드러내는 용감한 사람이었으며, 인물을 배제한 채 주로 풍경화만 그렸던 동료 인상파 화가들보다 오히려 더 현대적이었다고 할 수 있다. 전통적인 화가들 혹은 비교적 현대적이었던 인상파 화가들 모두 무시했던 산업사회 도시가 카유보트에게는 훌륭한 모티브가 되었다.

이런 맥락에서 보았을 때 카유보트의 기법은 사진과 경쟁구도에 놓이게 되는데, 절친한 동료인 드가와 더불어 그 또한 소재 연구를 위해 사진 기술을 종종 이용하곤 했다. 사진 기술은 눈부신 발전을 거듭하여 점차 노출 시간이 짧아지면서 그야말로

카유보트 그림 속에 등장한 〈유럽의 다리〉의 오늘날 모습 • 15.5

순간의 모습을 담을 수 있게 되었다. 이러한 스냅사진의 특징은 대상의 구도가 저절로 조성된다는 것에 있다. 따라서 이제 사진 작가의 과제는 마음에 드는 구도를 만드는 것이 아니라 흘러가는 시간 속에서 가장 적절한 순간을 포착하는 것이 되었다.

　카유보트가 〈비오는 파리 거리〉와 〈유럽의 다리〉에서 시도한 것도 이와 다르지 않다. 〈유럽의 다리〉에서 그는 마치 그림 속으로 막 진입한 듯한 개 한 마리를 소도구로 이용했다. 걸어가는 중인지 아직 바닥에 닿지 않은 뒷다리는 '스냅샷'의 느낌을 살리기에 충분하다. 〈비오는 파리 거리〉에서 이와 유사한 역할을 하는 것은 그림 오른쪽에 불쑥 나타난 남자이다. 정면을 향해 걸어오는 남녀를 피하기 위해 비스듬하게 기울인 우산을 보면 현장의 생동감이 느껴진다.

앙리 카르티에 브레송, 〈생 라자르 역 뒤에서〉, 1932년 ˙15.6

　카유보트는 일상의 우연한 순간들을 예술로 승화시켰으며, 그만의 꼼꼼한 기법
을 통해 아카데미가 요구하는 수준까지 만족시켰다. 어쩌면 그는 그 어떤 인상파 화
가보다 더 순간포착 원칙에 충실했던 화가였는지도 모른다. 파리를 소재로 작품 활
동을 한 유명한 사진작가 앙드레 케르테츠(1894년~1985년)나 앙리 카르티에 브레송
(1908년~2004년)˙15.6의 작품을 보면 자연스레 귀스타브 카유보트의 그림이 떠오르는
것도 아마 이러한 이유에서일 것이다.

수집가 카유보트

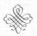

카유보트는 막대한 재산을 남기고 일찍 세상을 떠난 부모 덕분에 유복하고 자유로운 젊은 시절을 보냈다. 그는 그 돈으로 가능한 많은 화가들을 지원하고자 했다. 요즘으로 치면 그는 인상파 화가들의 매니저이자 시장분석가였다. 무엇보다도 그는 그림을 많이 소장한 수집가였다. 그의 소장목록은 1874년 첫 인상파 전시회 출품작에서부터 시작된다. 1894년 카유보트가 세상을 떠났을 당시 그의 소장품 중에는 모네, 마네, 피사로, 르누아르, 시슬레, 드가, 세잔의 작품 68점이 포함되어 있었다. 그는 자신이 죽은 후 소장품을 프랑스 정부에 기증하되 처음에는 뤽상부르 박물관, 그 후에는 루브르 박물관에 기증할 것을 내용으로 하는 유서를 남겼다. 특히 그는 유서에 자신의 소장품이 뿔뿔이 흩어지지 않도록 할 것과, 모든 작품이 미술관에 전시되도록 하라고 당부를 남겼다. 르누아르는 카유보트의 유언에 따라 소장품을 처리하기 위해 박물관 측과 협상을 했는데, 박물관 쪽에서는 카유보트의 기부를 그다지 반기지 않았다. 정부기관은 아직도 보수적인 시각이 지배적이었기 때문이다. 1896년 르누아르는 보자르 미술학교의 항의에도 불구하고 카유보트의 소장품 중 40점을 뤽상부르 박물관으로 이양했다. 나머지 소장품들은 1904년과 1908년에 걸쳐 기증하고자 했지만, 전과 같은 이유로 인해 기각되었다. 결국 나머지 작품들은 전 세계로 흩어지게 된다.

오늘날 카유보트의 소장품들은 오르세 미술관 인상파 섹션의 기본 틀이 되었다. 카유보트는 수집가로 유명했던 나머지 화가로서의 그의 면모는 가려져 버렸다.

귀스타브 카유보트

귀스타브 카유보트는 1848년 8월 19일 어느 부유한 가정에서 태어났다. 그의 아버지는 사업가이자 판사였다. 카유보트는 법학을 공부했고, 1870년에는 변호사 자격증을 취득했다. 그러던 중 그는 1873년 보자르 미술학교에 입학하여 레옹 보나 문하에서 그림을 공부하게 된다. 여기에서 그는 클로드 모네, 오귀스트 르누아르, 에드가 드가, 카미유 피사로 같은 동료 화가들을 만나게 되었고, 이들과 깊은 우정을 이어갔다. 1874년 크리스마스에는 그의 아버지가, 1878년에는 그의 어머니가 세상을 떠났다. 그는 부모님에게서 엄청난 유산을 상속받게 된다.

카유보트는 후에 자신이 그린 그림을 들고 미술 전시회의 문을 두드리지만 거절당했다. 1876년 그는 제2회 인상파 전시회에 초청받아 자신의 그림 8점을 출품했고, 1877년에는 제3회 인상파 전시회에 〈비오는 파리 거리〉를 출품했다.

카유보트는 첫 인상파 전시회 때부터 그림을 사들여 동료 화가들을 재정적으로 지원했다. 그는 1881년에 아르장퇴유 부근의 프티 장비예 마을에 집을 구입했다. 바로 이곳에서 그의 정원과 주변 풍경을 담은 뛰어난 작품들이 탄생했다. 카유보트는 그림을 그리지 않을 때에는 정원을 돌보거나, 우표를 수집하거나, 자신이 소유한 선착장에서 직접 배를 만들기도 했다. 카유보트가 모은 귀한 우표들은 그가 세상을 떠난 후 런던 영국박물관으로 보내졌다. 1892년 카유보트는 절친한 친구 클로드 모네의 결혼식에 들러리를 섰다.

귀스타브 카유보트, 〈자화상〉, 1889년경, 캔버스에 유채, 40.5 x 32.5cm, 오르세 미술관, 파리 •15.7

귀스타브 카유보트는 1894년 2월 21일, 45세라는 젊은 나이에 심장마비로 세상을 떠났다. 그의 유해는 페르 라셰즈 공동묘지에 안장됐다. 그와 그의 가족이 소장했던 방대한 양의 미술작품은 그가 지닌 화가로서의 재능을 가렸고, 1950년대에 이르러서야 그의 재능이 재발견되었다. 그의 첫 개인전은 2008년 독일 브레멘에서 열렸다.

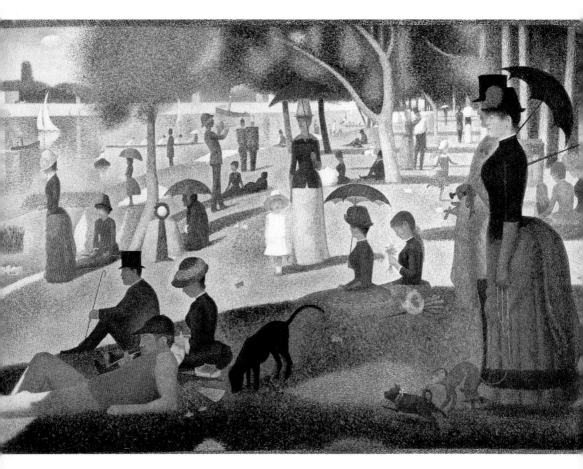

조르주 쇠라, 〈그랑자트 섬의 일요일 오후〉, 1884년~1886년. 캔버스에 유채, 207.5 x 308.1cm, 시카고 아트 인스티튜트, 시카고 •16.1

16 조르주 쇠라
Georges Seurat

그랑자트 섬의 일요일 오후

"(……) 빨강, 빨강, 빨강, 빨강, 빨강,
빨강-주황, 빨강, 빨강-주황 (……)"

스티븐 손드하임, 노래 가사, 1984년

1886년 인상파 화가들은 자신들의 여덟 번째 전시회이자 그들이 공동으로 주최하는 마지막 전시회를 준비하고 있었다. 그들은 조르주 쇠라라는 한 젊은 화가의 그림을 놓고 격렬한 토론을 벌였다. 이 토론에 불씨를 지핀 것은 〈그랑자트 섬의 일요일 오후〉[16.1]였다. 이 작품은 인상파의 그림치고는 크기가 엄청나게 컸으며, 인상파 1세대가 품었던 가벼움과 즉흥성, 낙천성이 없었다.

이 전시회에 쇠라를 초청한 사람은 카미유 피사로(1830년~1903년)였다. 인상파의 아버지격인 클로드 모네나 오귀스트 르누아르는 쇠라가 전시회에 참여하는 것을 강하게 반대했다. 하지만 피사로가 끝까지 쇠라의 그림을 전시하자고 주장하자, 이들은 결국 전시회에 참여하지 않기로 한다. 그리하여 마지막 인상파 공동 전시회는 12년 전 〈인상 : 해돋이〉로 회화의 새로운 장을 열었던 모네가 빠진 채 열리게 된다.

그렇다면 사람들이 쇠라의 그림에서 특별하다고 생각한 점, 다르다고 생각한 점, 거부감을 느꼈던 점은 무엇이며, 논란의 중심에 선 25세 청년 쇠라는 누구인가?

쇠라는 1877년 전통의 산실인 파리 보자르 미술학교에서 미술공부를 시작했고, 거장 앵그르의 제자인 레만에게서 미술교육을 받으며 교과서적 미술풍을 따랐다. 그러던 중 1879년에 인상파 전시회를 방문한 그는 큰 충격을 받고 학교에서 나와버린다. 결국 그는 정규 교육과정에서 벗어나 스스로 그림을 배우기로 결심한다.

쇠라는 그 당시 한참 꽃을 피운 물리, 광학, 화학 같은 자연과학에 큰 관심을 가지고 있었고, 어떻게 하면 이 같은 학술적 내용을 바탕으로 그림을 재해석하여 색채 사용에 대한 규칙을 도출할 수 있을지 고민했다. 쇠라는 여기에 관한 여러 가지 이론을 연구했는데 그중에서도 특히 외젠 쉐브뢸(1786년~1889년)과 샤를 블랑(1813년~1882년)[16.2]의 이론에 집중했다. 이들은 색의 대조에 대해 깊이 연구한 학자들로, 이들이 개발한 색상환은 오늘날 미술교육의 기본 토대로 쓰인다.

클로드 모네나 오귀스트 르누아르 같은 인상화 화가들은 이미 팔레트에 단색을 늘어놓는 방법을 사용하고 있었다. 쇠라는 여기에서 한걸음 더 나아갔다. 그는 선배들보다 더 밝고, 더 깊은 색을 내고 싶어했다. 따라서 그에게는 쉐브뢸이나 블랑의 연구가 유용했다. 특히 블랑은 색이 정해진 법칙에 따라 구분된다는 사실을 발견한 터였다. 즉 음악에서 음의 조화를 이론화한 화성악을 배우듯이 미술에서도 색의 조화를 이론화하여 배울 수 있다는 것이 이들의 주장이었다. 쉐브뢸이나 블랑의 연구에 따르면, 각 색채는 팔레트에서 미리 섞은 후 칠하는 것보다 캔버스에 각각의 색을 직접 발라 감상자의 눈에서 혼합되도록 하면 색조의 순도는 그대로 유지되면서도 더욱 강렬하고 밝은 색채 효과를 거둘 수 있다고 했다. 그들은 이를 '시각적 혼합'이라고 불렀다. 그리고 빨간색과 녹색, 주황색과 파란색 등 소위 '보색 동시대비'를 적용하면 색의 심도는 더욱 높아진다고 했다. 즉 서로 보색 관계에 있는 색을 나란히 배치

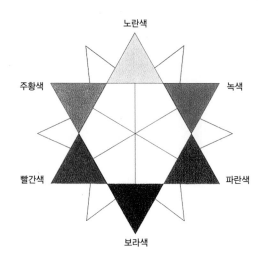

노란색

주황색 녹색

빨간색 파란색

보라색

샤를 블랑의 색 대조표 •16.2

하여 동시에 보게 하면 눈이 이들 색을 더욱 심도 깊게 받아들인다는 것이다.

사실 이것은 새로운 이론이 아니었다. 외젠 들라크루아(1798년~1863년)나 인상파 화가들도 이미 이 기법을 사용하고 있었다. 그리고 색이 주변 환경의 색에 따라 반응을 보인다는 사실 역시 이미 입증되어 있었다. 이는 빛, 공기, 환경에 따라 색이 변한다는 인상파 이론의 근간을 이루는 것이기도 하다. 가장 대표적인 예가 바로 모네의 대성당 연작198쪽 모네 편 참조이다.

이렇듯 쇠라가 관심을 가진 기법들은 새로운 것이 아니었다. 하지만 쇠라처럼 학술적인 접근을 시도한 화가는 없었다. 바로 이러한 것이 쇠라에게는 큰 동기가 되었다. 특히 시각적 혼합은 그가 애착을 가지는 분야였다. 예를 들어 하얀색을 가미하여 더 밝게 만들고 싶은 색이 있다면 그 색깔에 하얀색 점을 찍어 감상자의 눈 — 엄밀히 말하자면 뇌 — 에서 혼합되도록 하는 것이다. 그는 색을 점으로 나누는 기법을 '분할주의'라 명명하고 곧장 그림 작업에 착수했다.

그랑자트 섬은 예나 지금이나 파리 시민들이 즐겨 찾는 쉼터이다. • 16.3

쇠라가 그림의 배경으로 선택한 곳은 센 강변에 있는 그랑자트 섬이다. • 16.3 '그랑 자트'는 '커다란 그릇'이라는 뜻으로, 이는 지형의 형태 때문에 지어진 이름이다. 쇠 라는 이전에 그린 〈아니에르에서 물놀이하는 사람들〉 • 16.4을 통해 그랑자트 섬에 대 해 잘 알고 있었다. 이 그림은 1884년 공식 살롱전에 출품하려다 거절당했다.

파리에는 여러 휴식 공간이 있었는데 불로뉴 숲이 상위층을 위한 장소라면, 그랑 자트 섬은 모든 사회계층을 위한 장소였다. 지금은 파리 시가 커져서 그랑자트 섬이

조르주 쇠라, 〈아니에르에서 물놀이하는 사람들〉, 1883년~1884년, 캔버스에 유채, 201 x 302cm, 국립미술관, 런던 ·16.4

거의 시 중심에 위치하고 있지만 당시에는 시민들이 기차를 타고 일부러 찾아가야 하는 곳이었다. 그랑자트 섬을 찾아가려면 에투왈 광장으로부터 서쪽으로 뻗어가는 빅토르 위고 거리를 따라가면 된다. 인근에는 고층 건물이 즐비한 상업지구 라 데팡스·16.5가 있다. 그랑자트 섬은 오늘날 단순한 휴식 장소가 아니라 주택지구, 학교, 테니스장, 요트클럽, 박물관·16.6 같은 각종 근린생활시설이 위치해 있다.

쇠라 역시 카유보트와 마찬가지로 거대한 캔버스에 그림을 그리곤 했다. 그리하

그랑자트 섬 부근의 상업지구, 라 데팡스 •16.5

그랑자트 섬에 있는 박물관,
이곳에는 어업과 자연과학에 관련된 전시물이 있다. •16.6

여 그는 그림의 완성도를 높이고자 평소에 수많은 드로잉과 유채 스케치를 했다. 특히 1884년부터는 그랑자트 섬에 자주 드나들며 시민들과 주변 지형을 면밀히 관찰했다. 쇠라는 순간의 인상에 집중했던 다른 인상파 화가들과는 달랐다. 쇠라의 그림을 보면 오히려 수많은 인상을 합쳐서 만든 장면이라는 느낌이 든다. 쇠라는 자신의 회화 기법을 점차 정형화시켰고, 이는 후일 '점묘법'이라 불리게 된다.

쇠라의 말에 따르면 그에게 있어서 모티브는 그림을 그리기 위한 대상이 아니라 자신의 기법을 사용하기 위한 도구일 뿐이었다. 쇠라는 "나는 '호라치인과 쿠리아치인의 전투' 같은 주제를 가지고도 얼마든지 비슷한 효과를 낼 수 있을 것이다"라고 말한 바 있다. 하지만 쇠라의 행보를 보면 실제로는 모티브가 그에게 중요한 역할을 하고 있다는 사실을 알 수 있다. 그는 그랑자트 섬에서 여가를 즐기는 도시인의 모습

을 그리면서 매우 현대적인 사회를 묘사했고, 이는 정치적으로도 해석될 수 있는 모티브였다. 근대사회는 점차 산업화되면서 휴일 개념이 생기고 있었다. 자발적으로 휴일을 지정한 고용주들도 있었지만 법적으로 휴일이 보장된 것은 1892년(여성 및 아동)과 1906년(남성)의 일이었다. 하지만 쇠라는 자신은 그림을 그릴 때 어떠한 정치적 의도도 품지 않으며, 다만 예술적 완성도만을 추구할 뿐이라고 했다.

정통 미술교육을 받은 쇠라는 고전주의의 엄격한 형식으로부터 많은 영향을 받았다. 그는 형식을 파괴하는 인상주의에 그리 끌리지는 않았지만 새로운 형태의 가벼운 색채에는 매력을 느꼈다. 쇠라의 목표는 완전한 형식에 완전한 색채를 연계시키는 것이었다. 이로써 그는 미술사에서 항상 존재해왔던 논쟁에 다시 불을 붙였으니, 그것은 바로 '형식이냐, 색채냐'에 관한 문제이다. 이 논쟁은 16세기 피렌체와 베네치아에서도 있었고, 유명 화가인 도미니크 앵그르(1780년~1867년)와 외젠 들라크루아 사이에서도 있었다. 하지만 쇠라는 둘 중 무엇이 더 중요하냐에 관한 논쟁에 종지부를 찍고, 이들 두 요소를 하나로 통합하려 했다.

〈그랑자트 섬의 일요일 오후〉는 제목 그대로 그랑자트 섬의 어느 맑은 일요일 오후를 그리고 있다. 그림 속 사람들은 산책하거나 잔디밭에 앉아 있는 등 여유로운 모습인데 표정은 어딘지 모르게 뻣뻣하고 부자연스럽다. 그림 중앙에는 붉은 윗옷을 입고 한 손에는 붉은 양산을, 다른 한 손에는 아이 손을 잡고 있는 여인이 있다. 이 그림은 이 여인과 아이를 중심으로 구성되었다고 해도 과언이 아니다. 이 두 사람 말고는 정면을 바라보는 인물이 거의 없다. 다른 사람들은 얼굴의 측면을 보여주며 센강을 응시할 뿐이다. 이로 인해 이 그림은 마치 고대 벽화 같은 느낌을 준다.

이 작품을 해석하는 방식은 여러 가지가 있다. 일단 이 작품은 일요일 오후를 보내는 다양한 사회계층의 사람들을 보여준다. 군인, 다소곳한 숙녀, 건장한 남자와 좀 이상해보이는 한 쌍의 남녀까지 그 모습도 다양하다. 쇠라는 인상파 그림이 제공

하는 단 하나의 인상에 부족함을 느꼈기 때문에 〈그랑자트 섬의 일요일 오후〉에서는 단 한 명의 주인공을 그리기보다는 여러 계층의 사람들을 보여주고자 했다. 좀 더 면밀하게 그림을 관찰하다보면 그가 특별히 나타내고자 했던 사회의 형태까지도 보이는 듯하다.

그림에서 가장 시선을 끄는 것은 그림 오른쪽에 있는 부풀려진 드레스를 입은 여인이다. 이러한 과장된 형태의 옷은 '퀴 드 파리', 즉 '파리의 엉덩이'라고 하여 18세기부터 쇠라가 살았던 시대까지 크게 유행했다. 당시 이러한 최신 유행 스타일을 바라보는 시선은 오늘날과 크게 다르지 않았다. 멋있다고 생각되기도 했지만 한편으로는 우스꽝스럽게 보이기도 했다. 그림 속에 있는 여인 또한 멋을 추구하는 사람으로 보이고 싶은 자신의 바람과는 달리 화가에게는 우스꽝스런 모습으로 비춰진 것 같다. 이런 해석은 여인이 데리고 있는 강아지와 원숭이를 보면 더욱 확실해진다. 고전주의 미술에 대한 정통교육을 받았던 쇠라가 개와 원숭이의 상징에 대해 모를 리 없었기 때문이다. 고전주의 미술에서 개는 부도덕을, 원숭이는 허영심과 육욕을 상징한다. 그렇다면 이 여인과 그 옆에 있는 남자는 그저 지나가는 선량한 시민일까, 아니면 창녀와 그녀의 고객일까?

그림 왼쪽 아래에 있는 사람들을 보자. 언뜻 보면 이 세 사람은 서로 아무런 관련이 없어 보인다. 굳이 연관을 지어보면 드레스를 입은 여인과 실크 모자를 쓴 남자가 일행처럼 보인다. 그렇다면 파이프 담배를 입에 문 건장한 남성 뒤에는 어째서 사랑의 상징인 부채가 놓여 있을까? 게다가 그 바로 뒤에 개가 있는 이유는 무엇일까? 또 흥미로운 인물은 그림 왼쪽 강가에서 낚시를 하는 두 여인이다. 프랑스어로 '낚시하다'라는 단어는 '죄를 짓다'라는 단어와 발음이 비슷하다. 그렇다면 쇠라가 그랑자트 섬에서 보여주는 사회의 단면은 느슨한 도덕성이 아니었을까? 그리고 정면을 향해 걸어오는 하얀 옷을 입은 아이는 순수함을, 그 아이를 이끄는 어머니는

정의로움을 상징하는 것이 아닐까?

여기에서 흥미로운 사실은 조르주 쇠라가 매우 독실한 집안에서 자랐으며, 대외적으로는 어머니와 함께 산다고 알려져 있었지만, 실제로는 죽을 때까지 자신의 화실에서 마들렌 크노블로흐라는 여인과 동거했었다는 것이다. 가까운 친구조차도 이 여인을 모르고 있었지만 쇠라가 죽은 후 그들 사이에서 태어난 아들의 존재가 드러나면서 그녀의 존재가 밝혀지게 되었다.

모네나 르누아르가 이러한 그림 속 상징 때문에 쇠라의 작품을 전시하는 것을 반대한 것은 아니었다. 그들이 보기에 쇠라의 그림에는 인상파 회화가 갖춰야 할 모든 요소가 빠져 있었다. 그들이 그토록 어렵게 쟁취한 자유가 쇠라의 그림에서는 다시금 엄격한 형식 속에 갇혀버렸던 것이다. 드가는 쇠라의 그림에 생동감이 부족하다면서 "박물관의 밀랍인형이 더 낫겠다"는 혹평도 서슴지 않았다. 또한 비평가들은 쇠라가 색을 나열하는 것이 마치 축제 행렬에 뿌리는 색종이 같다며 '콘페티 회화'라고 비꼬기도 했다. 하지만 쇠라가 자신의 그림을 통해 보여준 것은 자신이 발견한 학술적 성과였다. 따라서 그의 그림에서는 화가만의 주관적 감성이나 필체를 찾아볼 수 없다. 그의 작품은 화가의 열정을 배제한 매우 기술적인 그림이었던 것이다.

그런데 쇠라의 회화 기법에는 한 가지 오류가 있었다. 그가 생각한 시각적 색채혼합은 소위 '스펙트럼 색'에서만 작용했다. 이에 대해서는 쉐브뢸을 비롯한 여러 학자들이 연구한 바 있는데, 스펙트럼 색은 마치 TV의 원리처럼 감상자의 눈에서 섞인다. 하지만 색소의 경우는 다르다. 색소는 팔레트에서 혼합되든 감상자의 머릿속에서 혼합되든 같은 결과가 나온다. 쇠라의 친구이자 동료였던 폴 시냐크(1863년 ~1935년)는 1887년에 열린 전시회에서 쇠라의 그림을 처음으로 먼 간격을 두고 감상했다. 그 결과 그는 쇠라의 작품에서 더 이상 개별적인 점의 특성이 나타나지 않는다는 사실을 발견했다.

쇠라의 작품은 이런저런 논란 속에서도 미술 발전을 위한 큰 발자취를 남겼다. 미술사학자 펠릭스 페네옹은 쇠라가 남긴 분할주의 및 점묘주의를 '신인상주의'라고 불렀다. 쇠라는 색채에만 집중했던 것은 아니다. 그는 그림의 구조와 형식에 대해서도 큰 업적을 남겼으며, 이는 후일 큐비즘 회화에 큰 영향을 주었다. 또 그가 시도했던 학술적인 접근 방식은 이후 등장할 현대미술에 탄탄한 기반을 마련해주었다.

조르주 쇠라는 1891년 32살이라는 젊은 나이에 뇌수막염으로 세상을 떠났다. 쇠라는 신인상파의 중심이었다. 그의 친구이자 동료인 피사로는 다음과 같은 말로 조의를 표했다. "이제 점묘주의는 갔다. 하지만 그로 인해 생긴 파급효과는 앞으로도 더욱 커질 것이다. 쇠라는 진정으로 큰 업적을 남긴 것이다." 피사로의 생각은 옳았다. 동료인 피사로나 시냐크 외에도 고흐, 고갱, 뭉크, 그리고 현대화가 보치오니 같은 수많은 화가들이 쇠라의 이론을 좇아 여러 가지 실험을 하게 된 것이다.

쇠라는 평생 동안 〈그랑자트 섬의 일요일 오후〉를 간직했다. 그가 세상을 떠난 후 쇠라의 어머니가 이 그림을 팔려고 했지만 아무도 사지 않았으며, 1911년 뉴욕 메트로폴리탄 미술관 역시 이 작품을 사지 않았다. 결국 이 작품은 1924년 미국인 수집가인 프레더릭 클레이 바틀릿에게 2만 달러에 팔렸으며, 1926년 시카고 아트 인스티튜트에 기증되었다. 프랑스는 1931년 4만 달러에 이 그림을 다시 구입하려 하지만 실패했다. 그리하여 〈그랑자트 섬의 일요일 오후〉는 오늘날에도 시카고에 있다.

브로드웨이로 간 쇠라

쇠라의 〈그랑자트 섬의 일요일 오후〉는 1984년 브로드웨이 뮤지컬의 소재로도 쓰였다. 작가는 제임스 래핀, 작곡 및 작사가는 스티븐 손드하임이었다. 손드하임은 레너드 번스타인이 작곡한 〈웨스트 사이드 스토리〉와 2007년 조니 뎁 주연의 영화로 유명한 〈스위니 토드 – 어느 잔혹한 이발사 이야기〉 등 유명 뮤지컬의 가사를 썼다.

〈선데이 인 더 파크 위드 조지〉[16.7]는 1884년과 1984년을 배경으로 하고 있다. 뮤지컬은 쇠라 그림의 탄생 배경인 '도트', 즉 '점'이라는 이름의 애인과 미국에서 태어나서 화가가 된 쇠라의 증손자에 관한 이야기를 가상으로 엮어내고 있다. 이 뮤지컬은 자신의 조상이 유명화가 쇠라라는 사실을 알아낸 증손자가 파리로 건너가서 자신의 뿌리를 찾는다는 내용이다.

뮤지컬 〈선데이 인 더 파크 위드 조지〉의 포스터 [16.7]

조르주 쇠라

조르주 쇠라는 1859년 12월 2일, 파리의 부유한 공무원 집안에서 태어났다. 그는 다른 동료 화가들과는 달리 재정적인 어려움 없이 자신이 누리고 싶은 것을 누릴 수 있었다.

쇠라는 1878년부터 1879년까지 앵그르의 고전주의 회화 기법을 철저하게 따르는 보자르 미술학교에서 공부를 했는데, 1879년에 처음으로 인상파 전시회를 방문했다가 너무나 깊은 인상을 받은 나머지 학교를 그만두고 혼자 미술공부를 하기로 결심한다.

그는 1880년 브레스트에서 군생활을 마쳤고, 이후 미술 이론과 색채 이론에 심취했다. 1884년에는 그의 그림 〈아니에르에서 물놀이하는 사람들〉이 공식 살롱전에서 거절당했다. 이후 폴 시냐크를 알게 된 쇠라는 그와 함께 '독립미술가협회'를 설립한다.

1885년 쇠라는 해변에서 여름을 보내면서 점묘법을 개발했다. 〈그랑자트 섬의 일요일 오후〉가 탄생한 것도 바로 이 무렵이었다.

1886년에 여덟 번째이자 마지막 인상파 전시회에 작품을 출품한 쇠라는 상반된 반응을 얻었고, 1887년에는 브뤼셀의 '레 뱅' 전시회에도 작품을 출품할 기회를 얻었다.

쇠라는 1891년 3월 29일, 32세라는 젊은 나이에 뇌수막염으로 세상을 떠났다. 그는 눈을 감을 때까지 주로 작은 풍경화를 그리면서 자신의 이론을 문서로 남겼다. 그의 마지막 작품인 〈서커스〉(루브르 박물관, 파리)는 독립미술가 전시회에 미완성인 채로 출품된 바 있다.

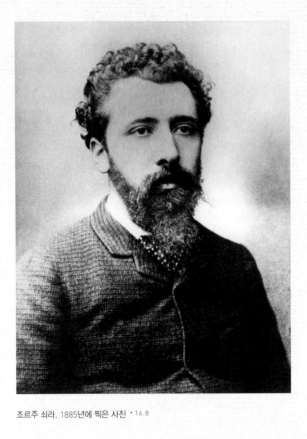

조르주 쇠라, 1885년에 찍은 사진 · 16.8

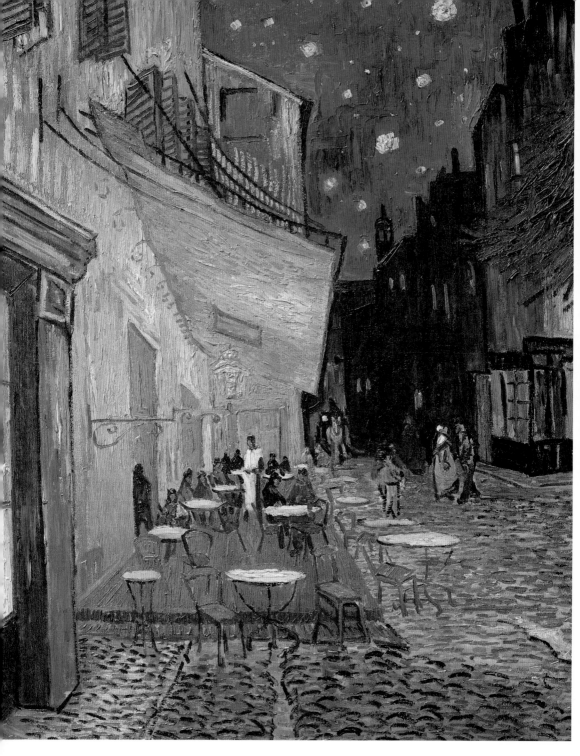

빈센트 반 고흐, 〈밤의 카페 테라스〉, 1888년, 캔버스에 유채, 81 x 65.5cm, 크뢸러 뮐러 미술관, 오테를로 ·17.1

17 빈센트 반 고흐
Vincent van Gogh

밤의 카페 테라스

"우리가 타라스콩이나 루앙으로 가기 위해서는 기차에 올라타야 하듯이,
별에 가기 위해서는 죽음에 올라타야 한다."

빈센트 반 고흐

1889년 2월, 프랑스 아를 시 시민들은 시장에게 청원서를 제출한다. 청원서의 내용은 라마르틴 광장의 '노란 집'·17.2에 사는 네덜란드 화가 빈센트 반 고흐가 수상하고 기이한 행동을 보이므로 강제로라도 시립병원에 보내야 한다는 것이었다. 이는 1888년 크리스마스 무렵 폴 고갱(1848년~1903년)과 고흐가 격렬한 몸싸움을 일으킨 이후 불거진 일이다. 이 싸움으로 인해 고흐는 한쪽 귀가 잘려나갔다. 결국 이웃들의 청원이 받아들여져서 고흐는 인근에 있는 병원·17.3에 입원했다가 1889년 5월, 자진해서 생레미 지방에 있는 생폴드모솔 정신병원·17.4으로 병원을 옮겼다. 이때 그가 내건 조건은 그곳에서도 계속해서 그림을 그릴 수 있게 해달라는 것이었다.

고흐가 아를을 떠나 생레미 행 기차에 몸을 실었을 때, 그를 쫓아낸 주민들 중 그 누구도 아를이 고흐의 발자취를 찾는 관광객으로 들끓게 될 줄은 상상도 못했을 것

라마르틴 광장에 있던 '노란 집'은 2차 세계대전 당시 파괴되고 없다. •17.2

이다. 그들은 그저 이상하고 위험해보이는 인간을 더 이상 보지 않게 된 것에 기뻐했을 것이다. 고흐가 아를에 머문 기간은 15개월도 되지 않았지만, 그동안 고흐는 350점이 넘는 드로잉 및 유화 작품을 남기는 등 왕성한 작품 활동을 했다.

다른 천재들이 그러하듯 고흐 역시 전형적인 낭만적 천재의 모습을 갖췄다. 처음에는 그 누구에게도 인정받지 못하다가 점차 예술성을 인정받고, 결국 미술 역사상 사람들에게 가장 사랑받는 화가가 된 것이다. 그의 그림 역시 당대에는 아무도 사려 하지 않았지만 지금은 어마어마한 가격으로 경매에 오른다. 이것이 오늘날 우리가 떠올리는 천재 화가 고흐의 모습이다.

그런데 고흐에 대한 이런 시각에는 일반화의 오류도 있다. 고흐가 아를에 처음 왔을 때 그의 모습은 정신적인 차원만을 추구하는 전형적인 천재의 모습과는 다소 거리가 있었다. 그가 아를에 온 것은 구체적인 목표가 있었기 때문이다. 그는 일종의 화가협회를 설립하고자 했고, 동생인 테오 반 고흐와 함께 현대미술을 널리 알리고

고흐가 한때 입원해 있었던 아를의 병원 ·17.3

판매하기 위한 계획을 세우고 있었다. 그는 작품의 질을 높이고자 했을 뿐만 아니라 그림을 판매해서 재정적으로도 안정된 생활을 누리고자 했다.

고흐는 1880년까지 네덜란드, 벨기에, 프랑스, 영국을 거치며 화상, 서점주인, 전도사, 교사 같은 다양한 일을 했지만 모두 실패했고, 20대 후반이 되어서야 그림을 그려 생계를 이어가기로 한다. 그는 브뤼셀의 한 미술학교에서 초급 과정을 마친 후 순전히 혼자 그림을 공부했다. 그는 그림을 사고 판 경험을 통해 많은 미술 지식을 갖췄을 뿐만 아니라, 다양한 작품을 모작하면서 회화적 기술도 터득한 터였다. 그는 다음과 같은 확고한 의지를 가지고 있었다. "나는 될 수 있는 한 빨리 대중에게 선보일 만한 수준, 그리고 판매할 만한 수준의 그림 그리는 법을 배워서 돈을 벌고 싶다."

1886년 파리로 온 고흐는 인상파와 점묘파 그림을 보고 깊은 감명을 받는다. 그는 또한 카미유 피사로(1830년~1903년), 앙리 드 툴루즈 로트레크(1864년~1901년),

생레미 지방의 생폴드모솔 병원. 1889년 5월, 고흐가 자진해서 간 곳이다. 이곳은 지금도 여전히 운영되고 있다. •17.4

폴 시냐크(1863년~1935년), 에드가 드가(1834년~1917년), 폴 고갱 같은 화가들과 친분을 맺게 된다. 고흐는 이들과 동료일뿐만 아니라 친구로서 깊은 관계를 맺고, 현대회화 홍보와 화가 지원을 위한 진지한 방안을 내놓았다. 예를 들어 모네처럼 성공한 화가들에게는 재단에 작품을 기증해서 데뷔를 기다리는 젊은 화가들을 재정적으로 지원할 것을 권유했다. 동생 테오는 화상으로 일하면서 젊은 화가들의 작품을 유럽 전역으로 소개했다. 고흐 또한 공동 전시회를 기획하는 등 쉴 틈 없이 바쁜 나날을 보냈다. 이 시절에 그가 남긴 그림만 해도 300점이 넘는다. 이 중에는 자화상 몇 점도 포함되어 있다. 그는 이 무렵 자신의 그림을 판매하는 데 성공하긴 했지만 그림 가격은 형편없었다.

파리 시절, 고흐의 그림은 인상파의 영향을 받아 점차 밝은 색으로 변한다. 이전

까지 그가 그린 그림들은 어두운 흙색이 대부분이었다. 고흐는 이를 "흙먼지로 뒤덮인 감자 넝쿨 색깔"이라고 표현했다. 색채의 변화와 함께 고흐는 새로운 회화 기법으로 여러 가지 실험을 했다. 이 중에는 당시 유행한 일본 목판화도 있었다. 일본 목판화는 명료한 선과 특이한 채색 기법이 매력적이었다. 음영이 없고 뚜렷한 윤곽선만이 사물들을 서로 구분해주는 목판화 기법은 고흐의 작업에 큰 영향을 미쳤고, 일본은 고흐에게 상상 속 동경의 나라가 되었다.

고흐는 프랑스 남부에 예술인 마을을 만드는 것이 꿈이었다. 대도시 파리는 갈수록 숨이 막혔고, 동경의 대상인 일본을 대체할 만한 따뜻한 남부 지방이 그리웠던 것이다. "일본 그림이 큰 인기일세. (……) 일본에 갈 수 없다면, 일본을 대체하기에 좋은 교외로 나가야지. 남쪽 지방이 어떤가?" 그는 '남쪽의 화실'을 꿈꾸었고, 파리의 동료들에게도 입소문을 내기 시작했다. 고흐는 남쪽에 가면 "더 많은 색, 더 많은 햇빛"이 있을 것이라고 생각했다.

1888년 2월 아를 시에 도착한 고흐는 실망했다. "이놈의 도시는 낡고 더럽다. (……) 모든 것이 병들고 창백한 느낌이다." 고흐는 이웃들과 왕래도 거의 하지 않았는데, 이는 그가 아를 지방 사투리를 구사하지 못했던 것이 한몫 했을 것이다. 외로움은 고흐를 더욱 힘들게 만들었지만 그럴수록 그는 더욱 일에 심취했고, 열심히 주변 풍경을 그림에 담았다.

고흐는 이 시기에도 동생 테오가 재정적인 도움을 준 덕에 생계를 이어나갈 수 있었다. 이들 형제 사이에는 일종의 사업적 동의 같은 것이 존재했다. 테오가 고흐의 재정을 책임지는 대신 고흐는 테오에게 꾸준히 그림을 그려주는 것이었다. 이러한 관계는 둘 사이에 종종 갈등을 가져왔다. 고흐는 테오가 주는 돈을 일종의 급여라고 생각했다. "이 돈은 내가 정당하게 번 돈이야. 물론 난 너에게 매달 그림을 보내지. 그리고 이 그림들은 네 말대로 네 것이고." 사실 고흐의 수입은 나쁘지 않았다. 고

흐가 아를에 살던 기간에 테오가 그에게 보낸 돈은 200점의 그림을 그리기 위한 캔버스, 물감 같은 재료를 제외하고, 현금만 해도 연간 2천 300프랑이나 되었다. 당시 화상으로 테오가 벌어들인 수입은 약 7천프랑 정도였다. 고흐의 모델로 자주 등장하는 이웃 룰랭이 우체국에서 일하면서 받은 월급이 135프랑이었다는 점과 그 돈으로 처자식까지 부양했던 점을 생각해보면, 고흐가 얼마나 여유 있는 생활을 했을지 짐작이 간다. 즉 고흐는 동생 테오가 그림 판매를 책임지는 동안 그림 그리는 것 이외에는 전혀 신경을 쓰지 않아도 됐던 것이다. 하지만 고흐는 "이렇게 그림을 팔아서 받은 돈이 1만 프랑을 넘으면, 그때 나는 안심할 수 있을 것 같다"고 했다.

고흐는 아를에 살면서 계속해서 자신의 회화 기법을 발전시켰다. 그는 자신의 그림에 인상파, 점묘파, 그리고 일본 목판화 등의 기법을 접목하면서도 그것들을 완전히 모방하는 대신 자신이 표현하고자 하는 데 유용한 부분만 선택했다.

고흐는 색채 말고도 붓놀림의 표현에 매우 큰 비중을 두었다. 그는 "단지 무엇인가 다른 붓놀림을 추구했을 뿐"이라고 말했고, 또 "점묘파나 여타 기법이 아닌 전혀 다른 붓놀림 기술"을 찾고 있다고 했다. 사실 고흐는 친구인 폴 시냐크가 소개해 준 점묘법에 대해 매우 회의적이었다. "점묘법이 대단한 발견인 것은 사실이다. 하지만 이 기법이 일반적인 도그마가 되지 않도록 지금부터 주의를 기울여야 한다." 그는 특히 화가의 열정이 그림에서 드러나지 않는다는 점 때문에 점묘법을 부정적으로 생각했다. 고흐는 자신의 느낌을 그림 속에 담아내고자 했다. 그리고 이를 위해서는 열정이 담긴 붓놀림이 필수적이었다. "나의 붓놀림은 어떤 특정 기법을 따르는 게 아니다. 그저 붓을 들어 캔버스에 불규칙적으로 선을 긋고, 있는 그대로 놓아두는 것이다. 굵게 뭉친 물감 덩어리, 비어 있는 캔버스 공간, 완성되지 않은 구석 공간, 덧칠하기 등. 그 결과는 유감스럽게도 많은 사람들에게 불안과 짜증을 자아낼 것이며, 전통적인 기법을 추구하는 사람들을 기분 나쁘게 만들 것이다." 고흐가 자

신의 붓질 기법을 고수한 이유 중 하나는 자신이 보는 것, 느끼는 것을 가능한 빨리 표현하고 싶었기 때문이다. 그는 스스로 자신의 회화 기법을 '빠른 필체'라고 명명했다. "나는 자연이 나에게 무엇을 말하고 있는지 눈으로 볼 수 있었다. 그리고 나는 그것을 빠르게 받아 적은 것이다."

이러한 거친 회화 기법은 사람들에게 '고흐는 광기 어린 화가'라는 이미지를 갖게 했고, 사람들은 흔히 그가 즉흥적으로 캔버스에 붓질하는 모습을 떠올린다. 하지만 현실은 전혀 달랐다. 수많은 그의 드로잉을 살펴보면, 그가 얼마나 면밀하게 소재를 선택하고, 그림을 준비했는지 알 수 있다. 방사선 촬영으로 알아낸 바에 의하면 고흐는 연필이나 목탄을 이용해 밑그림을 꼼꼼하게 그렸다고 한다. 또한 그는 스케치와 정식 작품을 엄격하게 구분했는데, 실제 완성된 그림은 완성도가 훨씬 높았고 덜 거칠었다. 그는 미완성 그림에는 따로 '빈센트'라고 서명함으로써 미완성 그림과 완성 그림을 명확하게 구분했다. 고흐의 다소 거칠어 보이는 그림풍은 도발하기 위함이 아니라 순수하게 내면의 표현 방법을 찾는 과정에서 나온 것이었다.

고흐에게도 색채는 중요했다. 색채야말로 고흐 내면의 개성을 표현하는 방법이었기 때문이다. 그는 물감을 매우 두껍게 사용했고, 때로는 물감으로 대상을 '성형하는' 느낌이 들도록 했다. 그는 이러한 색채를, 특유의 끊어졌다가 이어지는 선에 담았다. 그는 붓으로 대상을 묘사하고 성형하면서 때로는 단순하게 느껴지는 직접성을 추구했다. 고흐에게 있어 이 세상은 자신의 내면을 비추는 거울일 뿐이었다. "인상주의자들이 나의 그림 그리는 법에 대해 이런저런 반대 의견을 내놓는다 해도 그다지 놀랄 일은 아니다. (……) 나는 내 눈에 보이는 것을 그대로 그리는 대신 독단적으로 색채를 사용한다. 이것은 내 자신을 더 강하게 표현하기 위해서다." 이러한 측면에서 고흐의 색채 사용은 사물을 그대로 묘사하기 위한 수단 이상이 된다. 나뭇가지는 보라색이 되고, 하늘은 옥색이 되며, 배경색은 분위기를 나타내는 거울이 된

다. 고흐는 "내 그림 속에서 색깔이 효과를 잘 나타내고 있는 한, 그 색이 사실 그대로인지 아닌지는 그다지 중요하지 않다"라고 말했다.

이로써 고흐는 표현주의의 선구자가 되었다. 그에게 있어 색채나 형식은 표현보다 낮은 순위에 있었다. 그는 인상주의자들처럼 외적인 인상을 표현한 것이 아니라 내면의 상태를 표현했다. 고흐가 오늘날 사람들에게 사랑받는 이유도 이 때문일 것이다. 고흐의 그림은 매우 직접적이며, 복잡한 지식없이도 쉽게 이해할 수 있다. 그의 그림이 이토록 쉽게 다가오는 이유는 아마도 그의 그림이 단순하고 천진하게 그려졌기 때문일 것이다.

고흐는 1888년 여름을 풍경화와 초상화를 그리며 보냈고, 그해 9월에 새로운 주제를 발견하게 된다. 그것은 바로 밤하늘과 별이었다. 여기에 영감을 준 것은 기 드 모파상(1850년~1893년)의 소설 《이베트》였다. "여기저기 카페에서 스며나오는 빛이 카페에 앉은 사람들을 비춘다. (……) 거리는 카페의 불빛으로 타오른다. (……) 저 높은 곳에서는 우연히 무한의 세계로 쏘아 올려진 알 수 없는 별들이 빛난다. 그곳에서 온갖 신기한 형상을 이루면서, 그리고 수많은 이들을 꿈꾸게 하고, 고민하게 만들면서." 이 주제에 매료된 고흐는 〈론 강의 별이 빛나는 밤〉(오르세 미술관, 파리)과 〈밤의 카페 테라스〉·17·1를 그린다. 고흐에게는 이 주제 자체가 도전이었다. 일단 밝게 빛나는 카페와 어두운 밤하늘을 대조시켜야 했기 때문에 빛의 표현에 대해 면밀히 공부해야 했다. "밤의 장면만이 갖는 효과를 현장에서 즉시 그려야 하는 문제는 나를 골치 아프게 했다." 고흐의 고민은 밤하늘을 기존의 회화처럼 검은색과 파란색만을 이용해 그리지 않고 모든 가능한 색을 총동원하고자 한 데에 있다. 실제로 고흐가 그린 밤하늘만큼 화려하면서도 사실적인 묘사는 보기 드물다.

고흐가 그린 밤의 카페는 이글거리는 가스등으로 환하게 빛난다. 가스등은 노란색, 주황색, 하늘색, 연두색으로 표현되었다. 고흐는 밤의 분위기를 더욱 돋보이게

'고흐의 카페'라고도 불리는 '카페 라 뉘(밤의 카페)'의 밤과 낮 • 17.5

하기 위해 주변 건물을 이용했다. 주변 건물의 벽면은 모두 어둡고, 얼마 안 되는 몇 개의 창문에서만 희미한 불빛이 스며나온다. 이러한 대조 속에 몇 안 되는 사람들이 앉아 있는 이 카페는 마치 일종의 피난처 같은 느낌이 든다. 보도블럭은 촉촉하게 젖은 듯, 밝은 카페 테라스와 어두운 밤하늘을 거울처럼 비추고 있다. 하늘에는 고흐가 그토록 사랑했던 별이 빛난다. "별을 바라보면 나는 꿈속으로 빠져든다. (……) 프랑스 지도의 까만 점들에는 쉽게 다가갈 수 있는데, 저 빛나는 점들은 왜 안

포룸 광장 ·17.6

되는 걸까? 우리가 타라스콩이나 루앙으로 가기 위해서는 기차에 올라타야 하듯이, 별에 가기 위해서는 죽음에 올라타야 한다."

고흐는 〈밤의 카페 테라스〉를 현장에서 직접 그렸다. ·17.5 이 장소는 도심이라 가스등이 환하게 켜 있었기 때문에 그림을 그릴 만한 불빛이 충분했을 것이다. 하지만 동생 테오가 쓴 글에 의하면 다소 부족한 점은 있었는지, 고흐는 녹색과 파란색을 혼동하여 사용하기도 했다고 한다. 밤중에 그림을 그리는 고흐의 모습은 당시 시민들 눈에도 신기했던 모양이다. 어느 지역 신문은 다음과 같은 기사를 보도했다. "인상파 화가인 빈센트 씨가 밝힌 바에 따르면 그는 저녁마다 광장에 나와 가스등 밑에서 그림을 그린다고 한다." (1888년 9월 30일자 〈롬므 드 브롱즈〉지)

고흐가 그림을 그린 광장은 '포룸 광장'·17.6인데, 로마시대에 '포룸', 즉 토론이 열린 장소라서 붙여진 이름이라고 한다. 그런데 이곳에서는 1990년대까지 고흐를 연상할 만한 그 어떤 것도 찾을 수 없었다. 몇 개의 가게와 카페가 있기는 했지만 고흐가 그린 카페는 아니었다. 그러던 중 아를 시에서 고흐의 흔적을 되살리기 위해 그

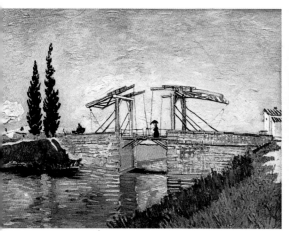

빈센트 반 고흐, 〈아를의 랑글루아 다리〉, 1888년, 캔버스에 유채, 49.5 x 64cm, 발라프 리하르츠 미술관, 쾰른 ・17.7

아를 남부에 복원된 랑글루아 다리는 관광객들이 즐겨 찾는 장소다. ・17.8

가 머물렀던 장소마다 그의 그림이 들어간 표지판을 설치하기로 했다. 예를 들어 2차 세계대전 당시 파괴된 '노란 집'・17.2 자리나 고갱과의 다툼 끝에 입원하게 된 병원・17.3 앞에도 이러한 간판이 있다. 또한 아를 시는 고흐가 자주 그림의 소재로 삼았던 랑글루아 다리・17.7를 아를 부크 운하에 복원했다. ・17.8 복원된 다리는 원래 있던 곳에서 2킬로미터 정도 떨어져 있긴 하지만 말이다.

오늘날 포룸 광장에 있는 '카페 라 뉘'도 마찬가지인데, 이 카페는 120년 전 고흐가 그림에 담았던 모습 그대로 복원했다. 하다못해 주변 가로등까지 그대로 되살렸는데 가로등은 더 이상 가스가 아닌 전기로 불을 밝힌다. 고흐가 살았던 당시에는 당연히 '카페 반 고흐'라는 표지판도 없었다.

압생트

"첫 잔에는 내가 보고 싶었던 모습이 보인다. 두 번째 잔에는 현실이 아닌 모습이 보인다. 마지막 잔에는 다시 현실이 보이는데, 이게 바로 이 세상에서 가장 끔찍한 모습이다." 이 것은 오스카 와일드(1854년~1900년)가 고흐가 살았던 당시에 가장 높은 인기를 누린 술, 압생트에 대해 쓴 글이다. 그 또한 압생트의 위험에 대해 직접 경험해보았음이 분명하다.

엽록소 함유량이 높아 초록색을 띤다고 하여 '녹색 요정'이라고도 불리는 압생트의 주 성분은 향쑥, 살구씨, 회향, 아니스 같은 약초이다. 압생트를 과도하게 섭취하면 건강을 해칠 수도 있는데 이에 대해서는 고흐가 편지에도 자주 언급했다. 소화불량, 복통, 변비 같은 증상은 그나마 덜 심각한 부작용에 속하지만 환각, 환청, 정신병 위험 증가, 뇌질환, 간질병은 우려가 되는 수준이다. 문제가 되는 성분은 투존이 함유된 향쑥 기름으로, 이것 은 대마와 비슷한 향정신성 작용을 한다. 적어도 사람들이 믿어 온 바에 따르면 말이다. 그 리하여 1915년 프랑스에서는 결국 압생트 금지령을 내렸는데, 이는 압생트가 전시에 국가 의 군사력을 저해할 수 있다는 판단에서였다. 압생트 제조업자 앙리 루이 페르노는 그 즉 시 문제의 향쑥만을 뺀 '파스티스'라는 새로운 술을 발 빠르게 선보이기도 했다.

그런데 최근 독일, 미국, 영국 학자들이 밝혀낸 바에 따르면, 이러한 금지조치는 불필 요한 것으로 밝혀졌다. 그들이 1915년 이전에 주조된 압생트 샘플을 가지고 분석한 결과, 투존 성분 함량이 건강을 위협할 만한 수준이 아니라는 결론을 내렸다. 압생트가 위험했던 이유는 투존 성분 함량보다, 높은 알코올 도수(최고 85%)와 액체의 불순함에 있었다.

압생트 광고 · 17.9

빈센트 반 고흐

빈센트 반 고흐는 1853년 3월 30일, 네덜란드 브레다 지방의 쥔데르트에서 목사의 아들로 태어났다. 고흐는 기본교육 과정을 마친 후, 1869년부터 1876년까지 '구필 앤 씨' 화랑의 네덜란드 지사에서 견습생으로 일했다. 그는 이 기간 동안 런던과 파리 지점에서도 일했지만 상사의 권고로 직장을 그만두게 된다. 그 후 고흐는 런던 근교에서 보조 교사로 일하는 동시에 보조 목사로도 일을 했고, 1877년에는 네덜란드 도르드레흐트의 서점에서 일했다. 1878년 7월부터 전도사 학교를 다닌 고흐는 그 후 벨기에에 있는 보리나주 탄광촌에서 전도사로 일했다. 그는 이곳에서 해고된 이후에도 한동안 노방전도사 일을 계속했다.

1880년 가을, 고흐는 화가가 되기로 결심했다. 1873년부터 구필 화랑에서 일한 4살 아래의 남동생 테오(1857년~1891년)는 그를 재정적으로 지원하기로 한다. 고흐는 브뤼셀의 한 미술학교 회화 과정을 이수한 후 스스로 그림 그리는 법을 터득했다.

그를 수채화와 유화의 세계로 이끈 것은 친척인 안톤 모베였다. 이 무렵 윤락녀와 동거하며 둘 사이에 생긴 아이를 키우던 고흐는, 1883년에 가족의 반대로 이들과 헤어진 후 누에넨에 거주하는 가족에게로 돌아왔다. 바로 이곳에서 1885년 그의 첫 명작 〈감자 먹는 사람들〉(반 고흐 미술관, 암스테르담)이 탄생했다. 1886년 고흐는 동생 테오와 함께 파리로 이사하여 코르몽 문하에서 그림을 그리며 많은 동료들을 알게 되었다. 그동안 항상 괴짜이자 아웃사이더 취급을 받아오던 고흐는 파리에서 동료들과 자연스럽게 어울렸다.

1888년 2월, 고흐는 '남쪽의 화실'을 현실화하기 위해 아를로 이사를 간다. 같은 해 10월 23일에는 고갱도 아를로 왔다. 하지만 두 사람의 관계는 고흐가 한쪽 귀를 잃게 되는 싸움으로 끝을 맺게 된다. 결국 고흐는 병원으로 보내졌고, 고갱은 아를을 떠났다. 그 후 수 차례 병원을 드나들던 고흐는 1889년 5월에 자진하여 생레미에 있는 정신병원에 입원했다.

빈센트 반 고흐, 〈밀짚 모자를 쓴 자화상〉, 1887년, 캔버스에 유채, 40.8 x 32.7cm, 반 고흐 미술관, 암스테르담 •17.10

동생 테오는 1889년 9월과 1890년 4월 사이에 고흐의 그림을 유수 현대미술전에 출품했고, 이 전시는 긍정적인 반향을 일으켰다. 1890년 5월 병원에서 나온 고흐는 파리 근교에 있는 오베르 쉬르 우아즈로 거처를 옮기고, 가셰 박사에게 치료를 받았다. 가셰 박사의 모습은 초상화(오르세 미술관, 파리)로도 남아 있다. 이후 우울증에 시달리던 고흐는 1890년 7월 27일 가슴에 총을 쏘아 자살을 시도했고, 이틀 후 세상을 떠났다.

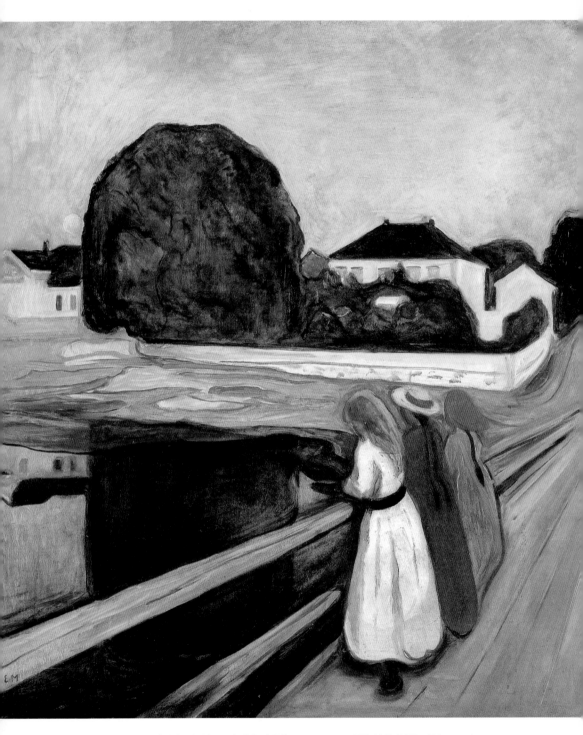

에드바르트 뭉크, 〈다리 위의 소녀들〉, 1901년, 캔버스에 유채, 135.9 x 125.4cm, 국립미술관, 오슬로 · 18.1

18 에드바르트 뭉크
Edvard Munch

다리 위의 소녀들

"질병, 광기, 죽음은 마치 검은 천사들처럼 내 요람을 지키고 있다.
이것들은 평생 동안 나를 쫓아다녔다."

에드바르트 뭉크

19세기 말 파리는 새로운 회화 기법의 중심지였다. 모네를 비롯한 인상파, 쇠라를 비롯한 점묘파, 오딜롱 르동(1840년~1916년)을 비롯한 상징주의파가 미술학교 중심의 보수 회화에 도전장을 던졌다. 빈센트 반 고흐와 폴 고갱도 이곳에서 활동하면서 지금까지 볼 수 없었던 새로운 회화 기법을 선보였다. 회화는 엄청난 지각 변화를 겪고 있었고, 파리는 이러한 변화를 맛보기 위해 곳곳에서 몰려든 예술가들로 붐볐다.

에드바르트 뭉크 또한 머나먼 크리스티아니아(오슬로의 옛 이름 — 옮긴이)에서 미술계 소식을 듣고 있었다. 1880년대에 막 프랑스에서 돌아온 젊은 화가였던 뭉크는 독일의 영향을 벗어나지 못하던 노르웨이 미술계에 프랑스미술 바람을 일으키려 했다. 뭉크는 오슬로에서 화가와 지식인들의 모임인 '크리스티아니아 보헤메'

와 왕래하면서 노르웨이 사회의 소시민적 삶의 방식에 대항했다. 그들은 인상주의 같은 표현의 지유를 원했으며, 역사적·영웅적 주제와 민속적인 소재 일색인 노르웨이 회화에 반기를 들었다. 이제는 화가의 주관적 경험에 따른 현실성이 회화에 드러나야할 때였다. '크리스티아니아 보헤메'에서 선봉적인 역할을 한 작가 한스 예거(1854년~1910년)는 "네 삶에 대해 쓸지어다"라는 말로 유명했다. 뭉크 또한 이 말을 충실하게 따랐고, 결국 자신의 삶을 그림 속에 진솔하게 써 내려갔다.

뭉크는 어린 시절부터 평생 동안 그를 짓누를 가혹한 운명을 겪어야 했다. 먼저 그는 다섯 살의 어린 나이에 결핵으로 어머니를 떠나보냈다. 그로부터 9년 후에는 누나 역시 같은 병으로 세상을 떠났다. 여동생은 우울증으로 치료를 받아야 했고, 독실한 기독교도이던 아버지는 여동생과 마찬가지로 우울증에 시달리다가 뭉크가 파리에서 살았던 1889년에 세상을 떠났다. 뭉크 역시 심한 우울증에 시달렸다.

어머니가 세상을 떠난 후에는 숙모가 그의 가족을 돌봤다. 뭉크에게 그림을 그리게 한 사람도 숙모였다. 아마도 그녀는 뭉크가 내면의 상처를 그림으로 승화시킬 수 있음을 간파했나보다. 실제로 내면세계를 표현하고자하는 의지야말로 뭉크의 미술인생을 움직이는 원동력이 되었다.

뭉크는 〈병든 아이〉·18.2를 통해 처음으로 누나의 죽음에 대한 심정을 표현했다. 사실 병든 아이를 그리는 것은 당시 노르웨이 민속화에서 흔히 볼 수 있는 주제였기 때문에 주제 자체는 그다지 새로울 것이 없었다. 그럼에도 불구하고 뭉크의 묘사 방식은 미술계에 엄청난 파장을 일으켰다. 비평가들이 뭉크가 사용한 '그림 언어'에 대해 경악했기 때문이다. 무엇보다 이 그림은 아이의 표정에 담긴 깊은 슬픔과 거친 캔버스 표면이 어우러져 뭉크의 심리를 그대로 나타내고 있다. 뭉크는 당시 유행하던 민속적 신파조의 장면을 그린 것이 아니라 누나의 죽음에 대한 절망을 그린 것이다.

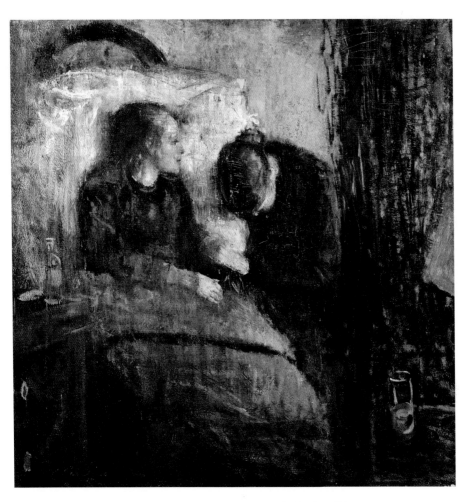

에드바르트 뭉크, 〈병든 아이〉, 1886년, 캔버스에 유채, 119.5 x 118.5cm, 국립미술관, 오슬로 •18.2

1889년 25세가 된 뭉크가 장학금을 받아 파리로 향했을 때, 그는 자신의 그림에 느낌과 감성 표현이 주를 이룰 것이라는 사실을 알고 있었다. 하지만 그는 아직도 적절한 표현방식을 찾아내지 못한 상태였다. 그는 귀스타브 가유보트를 알게 되고 인상주의, 그리고 쇠라를 비롯한 신인상주의를 접하게 된다. 또한 그는 상징주의를 접하면서 툴루즈 로트레크의 선 처리 방식에 감탄하기도 했다. 하지만 무엇보다 그를 열광하게 한 것은 고흐와 고갱의 자서전적 그림이었고, 이 그림들은 뭉크에게 "우리는 우리의 내면 상태를 그대로 드러내는 색의 조화를 만들면 안 되는 걸까?"라는 질문을 던지게 했다. 뭉크는 이러한 질문에 대한 해답을 자신의 그림에서 찾았다. "나는 내 눈에 보이는 것을 그리는 것이 아니라 내 눈이 본 것을 그린다." 뭉크의 이러한 말만 보아도 그가 인상주의와는 거리를 두고 있음을 알 수 있으며, 그에게 있어 그림의 주요 목적은 주관적으로 묘사하고, 두려움을 극복하기 위한 것이라는 사실을 알 수 있다. 뭉크는 지나치게 구체적인 묘사는 피하고, 표현을 위해서라면 형식을 붕괴하는 것도 서슴지 않았다. 또한 그에게 색채는 사물을 묘사하기 위한 것이 아니라 내면세계를 표현하기 위한 것이었다.

미술활동을 하면서 뭉크는 점차 자기만의 언어를 형성하게 되는데, 이는 동료들 사이에서는 찬사를, 그리고 비평가들 사이에서는 경악을 불러일으켰다. 특히 뭉크가 1892년 베를린 미술협회 초청으로 개인전을 열게 됐을 때 비평가들은 "날 것 그대로의 붓질 작업이다.", "엽기적인 혼란이다.", "예술과 연관성이 전혀 없다." 같은 엄청난 혹평을 했다. 이에 대해 뭉크는 "회화처럼 무고한 것이 이런 소란을 일으키게 되다니"하고 말했다고 한다. 결국 이 전시회는 1주일 만에 문을 닫게 되었지만, 다행인지 불행인지 뭉크는 이 사건으로 유명해진다. 이후 뒤셀도르프와 쾰른에서 연이어 초청을 받아 전시회를 열게 된 뭉크는 자신감을 얻어 그해 12월에 자신의 그림을 들고 다시금 베를린을 향한다. 소위 "뭉크 사건"으로 명명

아스가르드스트란드의 오슬로피오르 만 •18.3

된 과거의 보도 덕분인지 이번 전시회는 관람객으로 미어터졌다. 비록 그림은 많이 팔리지 않았지만 뭉크는 입장료의 일부를 받을 수 있었다. 뭉크는 "이보다 더나은 홍보 효과가 어디 있으랴"하고 만족했다.

이후 뭉크는 오슬로, 파리, 베를린을 오가며 쉴 틈 없는 생활을 한다. 그러다 1889년 여름, 아스가르드스트란드라는 작은 마을을 방문하면서 그제야 진정한 휴식을 얻게 된다. 뭉크는 오슬로에서 70킬로미터 떨어진 이곳에서 바쁘게 흘러가는 대도시로부터 탈출할 수 있었다. 특히 이곳은 아름다운 오슬로피오르 만•18.3을 보기 위해 다른 화가들도 즐겨 찾는 곳이었다. 뭉크는 그 후 20년간 거의 매년 여름을 이곳에서 보냈으며 1897년에는 오두막도 구입했다. 이 집은 오늘날 뭉크가 살던 형태 그대로 보존되어 박물관으로 이용되고 있다. •18.4

뭉크는 아스가르드스트란드에서 주변 지형을 소재로 한 그림을 많이 그렸다. 그러나 이 그림들은 단순한 풍경화가 아니라 그가 자신의 마음을 돌아보고, 두려움

뭉크가 살았던 아스가르드스트란드 집은 오늘날 박물관으로 이용되고 있다.
이곳은 뭉크가 살았던 모습 그대로 보존되어 있다. •18.4

을 극복하기 위한 수단이었다. 뭉크는 "나는 극도로 흥분된 상태이거나 즐거울 때 그리고 싶은 풍경을 발견하곤 했다"고 말했다.

1901년 아스가르드스트란드에서 그린 〈다리 위의 소녀들〉•18.1은 뭉크가 그린 작품 중에서 가장 평화로운 그림이다. 하지만 평화롭다고 해서 그것이 행복을 뜻하는 것은 아니다. 이 그림에서도 역시 화가의 우울함이 비치기 때문이다. 그림 속 다리는 항구로 연결되는 다리이다. 비록 이 다리는 1904년에 현대적으로 다시 만들어졌지만 주변 지형은 뭉크가 살았던 시대와 오늘날이 크게 다르지 않다. 하얀 집도 그대로고, 울타리와 큰 나무도 그대로다. •18.5

〈다리 위의 소녀들〉은 다리 난간이 크게 대각선을 그리는 구조이다. 그리고 이 대각선은 소용돌이처럼 마을로 빨려 들어간다. 뭉크는 이에 대한 균형을 맞추기 위해 평평해보이는 거대한 나무가 물에 비친 모습을 그려 넣었다. 세 명의 소녀는 원근감의 역동성에 약간의 제동을 거는 역할을 한다. 소녀들은 뒷모습만 보여 각

〈다리 위의 소녀들〉의 배경이 된 이곳은 오늘날에도 변한 것이 별로 없다. •18.5

자의 개성이 드러나지 않는다. 가운데에 있는 빨간 옷을 입은 소녀 역시 얼굴이 잘 보이지 않는다.

소녀들의 자세는 '르푸소아르' 기법을 연상하게 한다. 르푸소아르란 고전주의 회화에서 자주 쓰이던 방식으로, 원근감을 강조하기 위해 등장인물의 뒷모습만 그리는 것을 뜻한다. 하지만 뭉크의 그림 속 소녀들은 전형적인 르푸소아르와는 다른 기능을 가지고 있다. 이 소녀들은 어두운 나무 색과 오묘한 하늘 색에 대조를 이루기 위한 일종의 색채적 균형 기능을 한다. 소녀들이 입은 흰색, 빨간색, 녹색 옷에서는 쾌활한 분위기를 느낄 수 있는데, 이는 뭉크의 그림에서 보기 드문 감성이다.

일반적으로 관능을 상징하는 빨간색은 뭉크의 그림에서는 활동성, 그리고 다혈질을 뜻한다. 반면 녹색은 수동과 체념을 의미한다. 한편 하얀색은 피어오르는 희망을 뜻한다. 이러한 원색의 향연에 대조를 이루는 것이 어두운 나무와, 파랗지만

음침한 하늘이다. 소녀들의 옷 색깔만 보면 이 그림이 쾌활해보이지만 전체적인 분위기를 지배하는 것은 우울함이다. 뭉크는 구체적인 묘사는 생략했으며, 인상파처럼 순간의 장면을 묘사하려 하지도 않았다. 그가 표현하려 했던 것은 그림 속 주인공이 아닌 그림 밖 화가의 내면이었다.

그렇다면 그림 전체를 짓누르는 하늘의 음침한 기운은 어디서 오는 것일까? 그것은 놀랍게도 이 그림의 시간적 배경이 밤이라는 사실에 있다. 이같은 사실은 2003년 미국의 물리학자 돈 올슨이 발견했다. 올슨 또한 연구 초반에는 그림 한켠에 자리한 빛 덩어리가 해인지 달인지 구분이 되지 않았다고 한다. 올슨은 여기에 대해 자세히 알아보기 위해 직접 아스가르드스트란드로 향했다. 그리고 연구팀은 그곳의 해와 달의 정확한 위치를 분석하기 시작했다. 아스가르드스트란드는 북극권보다 훨씬 아래에 위치하므로, 한밤중에 해가 뜨는 일은 있을 수 없는 현상이었다. 다행히 아스가르드스트란드의 기후가 지난 백 년 동안 크게 변하지 않았기에 올슨 연구팀은 여러 가지 정황을 미루어보아 그림 속 빛이 해가 아닌 달이라는 사실을 밝혀낼 수 있었다. 여름에는 해가 훨씬 더 북쪽에서 지므로 만일 이것이 해였다면, 그림을 그리는 화가보다 오른쪽으로 멀리 위치해 있었을 것이고, 따라서 그림에도 등장할 수 없었을 것이기 때문이다. 또한 연구팀은 아스가르드스트란드에서는 보름달이 뭉크가 빛을 그린 지점에서 진다는 사실을 알아냈다. 즉 이 그림 속 빛은 한여름의 보름달이었던 것이다.

뭉크는 이 그림과 비슷한 모티브를 여러 가지로 변형해서 그렸는데, 그 수만 해도 12점이나 된다. 다만 각 작품마다 나타나는 여성의 숫자와 구도, 그리고 시선은 각각 다르다. 뭉크는 특히 이 그림에 '하얀 밤'이라는 별칭을 붙였고, 그가 쓴 편지에는 이 그림을 언급하면서 여름밤의 모티브라고 말한 바 있다. 결국 올슨의 연구결과는 옳았던 것이다.

뭉크는 색을 자유롭게 선택했고 회화 기법 역시 자유로웠지만, 그림의 배경이 될 지형은 면밀히 관찰하여 그 모습 그대로를 따르는 편이었다. 이 그림에서도 역시 마찬가지다. 예를 들어 많은 사람들이 지적했던 것처럼 이 그림에는 물에 비친 달 그림자가 없다. 이번에도 올슨 연구팀이 이 문제를 해결했다. 이 연구팀은 뭉크가 서 있던 곳은 물 표면에서 2~3미터 위로, 이 위치에서는 달을 직접 바라볼 수 있지만 물에 비친 달은 왼쪽 집에 가려 볼 수가 없었을 것이고, 그리하여 그림에 넣을 수 없었던 것이라고 밝혀냈다. 따라서 뭉크가 상징적인 이유 때문에 달 그림자를 그림에서 제외시켰다는 주장은 틀린 것이다. 이 모든 것은 순전히 뭉크가 그림을 그린 시간 상황 때문인 것이다.

그림의 배경이 북유럽의 밝은 여름밤이라는 것을 알고 나면 그림의 어둡고 우울한 분위기가 쉽게 설명이 된다. 물론 뭉크가 이 풍경을 그저 우연히 고른 것은 아니다. "지극히 감성적인 상태에서는 풍경이 사람들에게 특정한 효력을 발휘한다. 그리고 그 풍경을 그리면 감상자가 그림이 그려진 감성을 그대로 느낄 수 있다. 바로 이 감성이 가장 중요한 것이다. 자연은 그저 도구에 불과하다."

뭉크는 자신의 우울한 감성을 표현하기 위해 그가 확고하게 구축해온 그림 언어를 사용하기로 한다. 끈적해보이는 형태들, 밀도 높고 어두운 표면, 뚜렷하게 나타나는 수평·수직·대각선들은 우울한 감성을 한층 더 심도 깊게 표현한다. "나는 내가 현실에서 본 것들을 색채·선·형식을 통해 그리면서 당시의 분위기를 마치 축음기처럼 살려내고 싶었다." 뭉크는 자신이 처한 실제 상황과 경험에 대한 분위기를 그대로 그림에 담곤 했다.[18.6]

뭉크의 연대기와 대조해봐도 〈다리 위의 소녀들〉은 그의 심리적 상태를 표현한 그림임을 확인할 수 있다. 이 그림이 탄생했을 무렵, 뭉크는 우울증과 그로 인한 알코올 중독이 점차 심각해지고 있었다. 그는 이를 치료하기 위해 요양소를 드나

에드바르트 뭉크, 〈절규〉, 1893년, 마분지에 유채, 템페라, 파스텔, 91 x 73.5 cm, 뭉크 미술관, 오슬로 *18.6

들었다. 또 뭉크와 결혼을 하고, 그의 아이를 갖고 싶어했던 애인 툴라 라르센과
는 갈등을 빚었다. 뭉크가 라르센의 바람을 거절한 이유는 결혼을 하게 되면 자유
를 뺏길 것이라는 걱정도 들었겠지만 이보다 큰 이유는 아마도 그의 가족에게 스
며 있는 질병, 광기, 죽음이 다음 세대로 이어질 것을 두려워했기 때문이었을 것이
다. 현대과학이 조울증의 유전에 대해 밝혀냈지만 뭉크는 이미 그 당시에 이 사
실을 어렴풋이 깨닫고 있던 것이다.

다행히 〈다리 위의 소녀들〉은 미술계의 혹평을 잠재웠고, 비평가들은 이 그림을
원숙하고도 완전한 작품으로 칭송했다. 이는 아마도 이 그림이 그의 다른 작품에
비해 다소 평화롭고, 약간은 낭만적이기까지 하기 때문일 것이다. 이 그림은 다른
그림에 비해 뭉크의 내면의 갈등이 잘 드러나지 않으며, 유화적이다. 즉 이 그림
은 고통 받는 영혼의 절규가 아닌 것이다.

뭉크는 다른 주제들과 마찬가지로 이 주제 또한 여러 가지로 변형해서 그렸다.
그가 동일한 주제를 여러 가지로 변형한 데에는 이유가 있다. 일단 뭉크는 자신에
게 어떤 감성을 자아내는 주제가 있으면 그 주제가 떠오를 때마다 반복해서 그 감
정을 정리하려는 성격을 가지고 있었다. 다른 한편으로 그는 동일한 주제에 대해
더 적합한 표현방식을 찾기 위해 새로운 시도를 했다. 또 어쩌면 그는 단순히 재정
적 어려움에 대한 두려움으로 비슷한 그림을 여러 점 그렸을 수도 있다. 우리는 화
가에게 있어 예술이 목적일 뿐만 아니라 수단이기도 하다는 사실을 간과해서는 안
된다. 뭉크는 내면세계의 표현, 개성 있는 형태, 뚜렷한 선, 색채의 감성적 사용
을 통해 표현주의의 선구자 역할을 했다.

절규

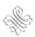

〈절규〉는 아마 뭉크의 그림 중에서 가장 유명한 작품일 것이다. 뭉크는 〈절규〉의 탄생에 대해 이렇게 썼다. "나는 두 친구와 함께 길을 걷고 있었다. 그런데 때마침 해가 지기 시작했다. 하늘이 핏빛으로 빨갛게 물들었고, 나는 갑자기 걷잡을 수 없는 슬픔에 빠졌다. (……) 나는 멈춰 서서 난간에 기댔다. 너무나 피곤했기 때문이다. 암청색 피오르드와 도시 위로 피가 불길처럼 날름거리고 있었다. 친구들은 계속해서 길을 갔고, 나는 두려움에 떨며 홀로 뒤처졌다. 나는 대자연으로부터 엄청난 절규가 끝없이 흘러나오는 소리를 들었다."

오슬로 뭉크 미술관에서 파는 〈절규〉 케이크 • 18.7

뭉크는 이 그림에서 실제 존재했던 자연현상을 다뤘을 가능성이 높은데, 이 사실은 2003년 미국의 돈 올슨이 밝혀냈다. 즉 뭉크는 1883년 8월 27일 인도네시아 크라카타우 섬에서 있었던 화산 폭발 장면을 목격한 것이다. 이 화산 폭발은 근대 최대 규모로, 18평방킬로미터에 달하는 먼지와 재가 80킬로미터 상공까지 치솟았다고 한다. 이 당시 미국과 노르웨이 신문에서는 전 세계로 흩어진 화산재로 인해 1883년 11월에서 1884년 2월까지 북반구 지방에서 기이한 일몰 현상이 벌어졌다고 보도했다. 뭉크는 이 엄청난 자연현상을 보고 감성의 변화를 일으켜 세계적인 명작을 남기게 됐다. 〈절규〉 역시 실제 사건이 발생한 후 한참 뒤인 1893년에 그려졌다.

에드바르트 뭉크

에드바르크 뭉크는 1863년 12월 12일 노르웨이 뢰텐에서 태어났다. 그는 어려서부터 여러 비극을 겪었다. 1868년에는 어머니가 결핵으로 세상을 떠났고, 1877년에는 누나 소피가 세상을 떠났다. 여동생 라우라는 우울증에 걸렸고, 엄격한 신자였던 아버지는 우울증을 앓다가 뭉크가 파리에 머물고 있던 1889년에 급작스럽게 숨을 거두었다.

뭉크는 1881년 오슬로에서 기술대학에 다니기 시작하지만, 그림에 심취하면서 곧 학업을 중단했다. 그는 그 후 왕실미술학교와 유명한 자연주의 화가 크리스티안 크로그 문하에서 미술을 배웠다. 이때 뭉크는 극단적 자유주의자 그룹인 '크리스티아니아 보헤메'와 교류했다. 1885년에 처음으로 파리를 여행한 그는 고갱, 툴루즈 로트레크, 고흐의 그림을 접하고 깊은 인상을 받는다. 1886년 뭉크는 누나의 죽음을 주제로 한 〈병든 아이〉를 그렸다. 비평가들은 뭉크의 묘사 방식에 대해 경악했지만 뭉크는 이 그림이 자신의 작품 중에서 가장 훌륭하고 중요한 그림이라고 생각했다. 1889년 뭉크는 26세라는 젊은 나이에도 불구하고 오슬로에서 개인전을 열었다. 여기서 그는 110점에 달하는 작품을 선보였다. 같은 해에 그는 장학금을 받고 파리로 유학을 갔으며, 레옹 보나 문하에서 인상주의를 공부했다. 이 당시 귀스타브 카유보트는 그의 모범인 동시에 친구가 되었다. 프랑스와 노르웨이를 오가며 생활을 하던 뭉크는 1892년 베를린 전시회에서 스캔들을 일으키며 유명세를 타게 된다. 뭉크는 주로 베를린에 기거하면서 파리, 니스, 이탈리아 등으로 여러 차례 여행을 했다.

뭉크는 주로 초상화를 그리면서 1893년에는 《생의 프리즈》 연작으로 〈남성/여성〉, 〈두려움〉, 〈죽음〉 같은 작품을 남겼다. 1895년에는 뭉크의 남동생이 세상을 떠났다. 뭉크는 1889년부터 여름마다 아스가르드스트란드라는 마을에 머물렀는데, 1897년에는 이곳에 작은 오두막을 샀다. 뭉크는 1902년부터 베를린에서 지냈는데 베를린 분리파전에 처음으로 《생의 프리즈》 연작을

작은 박물관에 있는 뭉크의 흉상 · 18.8

전시했다. 뭉크는 표현주의 회화의 선구자가 되었고, 유럽 전역에서 전시회가 열렸다.

평소 조울증과 알코올 중독을 겪었던 뭉크는 1908년에 신경쇠약에 걸려 코펜하겐의 병원에 8개월간 입원했다. 1909년 3월에는 오슬로에서 열린 뭉크 회고전이 큰 성공을 거두면서 그는 자신의 고국에서도 인정을 받게 된다. 뭉크는 또한 성 올라브 대십자 훈장을 받기도 했다. 그 후 뭉크는 주요 거처를 노르웨이로 정하고, 카르게뢰에 야외 화실을 만들었다. 뭉크는 1916년까지 오슬로 대학 강당의 벽화 작업에 몰두했다. 그는 같은 해, 에켈리에 넓은 면적의 토지를 매입했고, 그곳에서 홀로 고립된 채 왕성하게 작품 활동을 했다.

1937년 독일 정부는 뭉크의 그림이 퇴폐적이라는 이유로 독일 미술관에 있는 그의 작품들을 몰수한다. 1944년 1월 23일에 세상을 떠난 뭉크는 유언을 통해 자신의 작품을 오슬로 시에 기증했다. 그의 작품은 1963년 개관된 뭉크 미술관에서 세상의 빛을 보게 된다.

에드바르트 뭉크 ・18.9

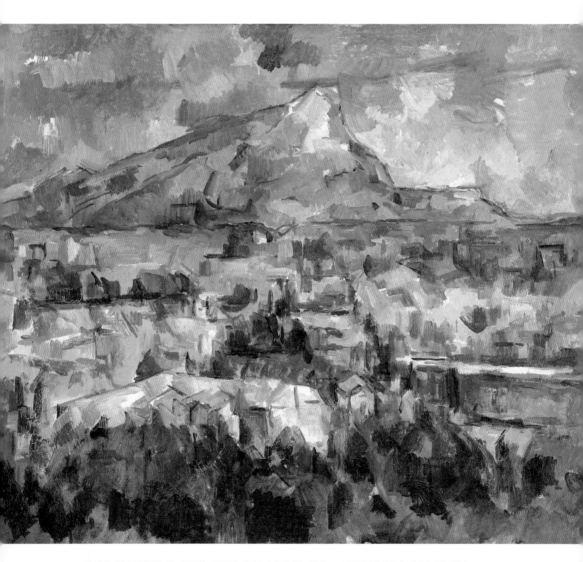

폴 세잔, 〈생트 빅투아르 산〉, 1902년~1904년, 캔버스에 유채, 73 x 91.9cm, 필라델피아 미술관, 필라델피아 • 19.1

19 폴 세잔
Paul Cézanne

생트 빅투아르 산

"미술은 자연과 평행을 이루는 조화이다."

폴 세잔

"너는 수집가들과 인상파 애호가들에게 세잔의 특이한 성향을 설득시키는 일이 얼마나 어려운지 상상도 못 할 거야. 세잔의 성향을 이해시키려면 수백 년은 지나야 할 걸." 이것은 카미유 피사로(1830년~1903년)가 1895년 12월에 아들 루시앙에게 쓴 편지의 일부이다. 하지만 그의 예상은 빗나가서, 세잔의 그림은 수백 년이 지나기도 전인 세기 말에 평단으로부터 이해를 받았다. 그리고 이 괴짜 같은 남부 프랑스인의 이상은 후대 미술에 엄청난 영향을 끼쳤다.

1895년 11월, 세잔은 파리에 있는 앙브루아즈 볼라르 화랑에서 첫 개인전을 열었다. 이 전시회는 다른 동료 화가들 사이에서 매우 좋은 반응을 얻었는데, 이는 당시 이미 56세였던 세잔으로서는 드물게 맛보는 칭찬이었다. 그도 그럴 것이 그가 1859년 엑상프로방스 미술학교에서 습작으로 2등을 한 이래 처음으로 가시적인 성과를 이룬 것이었기 때문이다.

세잔은 미술을 시작하면서 많은 시련을 겪었다. 그는 부유한 은행가였던 아버지에게 화가가 되고 싶다는 꿈을 털어놓지만 아버지의 강요로 법학을 전공하게 된다. 하지만 그는 결국 2년 후인 1861년에 학업을 중단했다. 그 후 세잔은 친구 에밀 졸라를 따라 파리로 갔고, 그곳에서 인상주의자 카미유 피사로를 알게 된다.

그토록 가고 싶어 했던 보자르 미술학교로부터 입학을 거절당한 세잔은 자신의 재능에 회의를 느껴 엑상프로방스로 돌아와 아버지의 은행에서 일을 했다. 하지만 1년 후 그는 다시 파리로 향했고, 이번에는 영원히 그림에 몰두하기로 결심한다. 그 이후부터 세잔은 엑상프로방스와 파리를 오고 가는 생활을 계속했다. 하지만 화가로서 세잔의 성공은 더디게 찾아왔다. 공식 살롱들은 계속 그의 그림을 거절했고, 1874년과 1877년에 참여했던 인상파 화가전에서는 사람들의 관심을 끌지 못했다. 전형적인 남부 프랑스 사람인 세잔은 파리에서 실패를 거듭하자 점차 대도시에서의 생활을 싫증내기 시작했고, 1880년대부터는 엑상프로방스를 찾는 일이 많아졌다. 그곳에서는 자신이 원하는 예술을 어느 것과도 타협하지 않고 추구할 수 있었기 때문이다.

세잔은 도시의 분주함에서 벗어난 엑상프로방스에서 자신이 생각하는 자연의 표현방식을 고수하며 작품 활동을 이어갔다. 이후 아버지의 재정적인 도움을 받게 되면서부터 그는 돈에 대한 걱정 없이 미술활동에만 전념할 수 있게 되었다. 세잔이 고민하던 것은 그림의 근본적인 구조에 대한 문제였다. 세잔은 이에 대한 해답을 찾기 위해 평생을 바쳤으며, 결국 그가 찾아낸 해답은 현대 회화에 중요한 획을 긋게 된다. 세잔은 자신이 새로운 길 앞에 서 있다는 것을 잘 알고 있었다. "나는 새로운 미술의 선구자다. 나는 나의 업적이 계속 이어질 것이라는 사실을 느낄 수 있다. 어쩌면 나는 이 새로운 미술의 시초인지도 모른다." 이 '새로운' 미술이 피사로가 그토록 설명하는 데에 어려움을 겪었던 부분이다.

레 로브 언덕에서 바라본 생트 빅투아르 산 • 19.2

　세잔 역시 다른 화가들처럼 인상주의자들의 아이디어에 큰 매력을 느꼈다. 그는 반짝이는 빛과 찰나의 순간에 대한 표현, 동시대조 기법, 그림자 색에 대한 발견, 그리고 무엇보다 자연 현장에서 그림을 그리는 것에 열광했다. 하지만 그는 인상주의 작품들이 조화로운 구조나 그림 안에서의 완결성은 부족하다고 생각했다. 또한 그는 고전주의 대가 니콜라 푸생(1594년~1665년)의 작품에서 볼 수 있는 뚜렷한 윤곽선과 명료함, 견고함이 인상주의에서 사라져버린 것을 안타까워했다. 그는 동료들의 그림을 보고 "대부분 천재적이긴 하지만 혼란스럽다"라고 평했다고 한다. (E. H. 곰브리치)

　이러한 갈등 속에서 세잔은 질문을 던졌다. '어떻게 하면 하나를 잃지 않으면서

세잔 일가의 저택인 '자 드 부팡'. 엑상프로방스 동쪽에 위치해 있다. • 19.3

도 또 다른 하나를 간직할 수 있을까?'하고 말이다. 그는 인상주의나 전통적인 미술학교 기법에 의존하지 않으면서도 자신만의 현대적인 방법으로 그림을 표현할 방식을 찾았다.

세잔은 정물화 외에도 풍경화에 큰 매력을 느껴서 이 분야를 실험의 장으로 삼았다. 이 중에서 세잔이 특히 사랑했던 모티브가 있었으니 그것은 바로 엑상프로방스에 있는 생트 빅투아르 산 • 19.2 이다. 거의 1000미터에 달하는 웅장한 생트 빅투아르 산은 엑상프로방스의 상징이나 다름없다. 세잔은 이 거대한 산을 45점 이상의 수채화와 30점 이상의 유화에 담았다. '생트 빅투아르'라는 이름은 19세기 이후에 붙여진 것으로, 이 산은 예전에 '산타 벤투라 산'으로 불렸다. '빅투아르', 즉 '승리'라는

이름이 붙은 이유는 기원전 1세기 로마인
들이 켈트족과 킴브리족을 상대로 승리한
사건을 기념하기 위한 것이라고 한다.

그 당시 생트 빅투아르 산이 지니는 풍
경적인 의미는 지금보다 더 컸다. 예를
들어 세잔 일가의 집인 '자 드 부팡'·19.3
에서 보이는 생트 빅투아르 산은 여러 건
물로 가려진 오늘날·19.4보다 훨씬 더 크고
웅장하게 보였을 것이다.

세잔은 시가지 동쪽의 톨로네·19.5, 여
동생이 살던 서쪽의 벨뷔 등 여러 가지 각
도의 장소에서 생트 빅투아르 산을 그렸
다. 하지만 그가 가장 즐겨 찾은 장소는
레 로브 언덕·19.2이었다. 레 로브는 엑상

엑상프로방스에서 생트 빅투아르 산을 훤히 볼 수 있는
장소는 그리 많지 않다. ·19.4

프로방스 북쪽에 위치한 언덕으로, 오늘날 이곳에는 세잔을 기리는 '화가 광장'·19.6
이 있다. 세잔은 1901년, 이 근처에 화실을 짓고 이곳에서 세상을 떠나는 날까지 거
의 매일 그림을 그렸다. 오늘날 이 화실은 세잔이 쓰던 화실 구조를 그대로 보존한
박물관으로 만들어졌다.

〈생트 빅투아르 산〉·19.1은 세잔의 다른 풍경화처럼 매우 고요하고 밀도가 높아 보
인다. 이 작품은 감상자를 쉽게 끌어들이는 그림은 아니다. 이전의 풍경화에서는
감상자를 길이나 강줄기를 통해 자연스럽게 그림 속으로 끌어들이거나 '르푸소아
르' 자세를 하고 있는 인물을 통해 그림과 감상자 사이를 연결하는 것이 관례였는
데, 세잔의 그림은 거의 감상자를 쫓아내는 수준이다. 드넓은 풍경 속으로 이끄는

세잔이 남긴 생트 빅투아르 산 그림 중 몇 점은
엑상프로방스 서쪽의 톨로네에서 그려졌다. •19.5

길도 없을 뿐더러, 오히려 앞쪽의 어두운 색깔과 중간의 수평선이 길을 가로막는다. 세잔의 그림에서 풍경화란 인상파의 그림에서 그러하듯 자연의 투영이 아니라 미학적 관찰 행위의 대상일 뿐이다.

세잔의 그림에는 색채의 힘이 살아 있다. 그림을 보면 넓은 평야에 거대한 산이 우뚝 서 있다. 부드럽게 상승하는 산등성이는 북쪽, 즉 그림 왼쪽에서 남쪽으로 뻗었다가 정상을 찍고 떨어진다. 산 밑에 있는 평야에는 여러 개의 색깔 층이 있는데 노란 밭, 푸른 들판, 그리고 나무와 집이 보인다. 그런데 좀 더 가까이 다가가 그림을 자세히 들여다보면, 이 모든 형상들은 마치 모자이크처럼 그림 전체에 펼쳐진 색채의 얼룩이라는 것을 알 수 있다. 이 그림에서 세잔은 처음부터 환상적인 묘사를 의도하지 않았다. 감상자에게 이 그림은 갖가지 색의 얼룩과 붓놀림이 힘을 합쳐 만든 형상으로 인지될 뿐이다. 세잔의 풍경화는 마치 촘촘한 조직이 그림 앞부분부터 뒷부분까지 덮여 있는 느낌이다.

세잔은 그림을 볼 때 사물이 먼저 보이기보다는, 먼저 색이 보이고 그 색의 조합이 사물의 형상을 보여준다고 믿었다. "시각적 인지는 우리 눈에서 빛을 이용해 여러 가지 색의 층을 분석하면서 일어난다." 세잔은 이러한 개념을 섬세하게 구분된 색채 층을 통해 나타냈다. 이러한 맥락에서 세잔은 단순히 풍경화만 그린 것이 아니

레 로브 언덕에 있는 세잔의 화실 근처에는 '화가 광장'이 있다. 세잔은 이 광장에서 생트 빅투아르 산을 자주 그렸고, 오늘날 이곳에는 그가 그린 다양한 산의 모습이 담긴 표지판이 있다. • 19.6

라 그림의 인지에 대한 자신의 이론을 캔버스에 피력한 것이다.

세잔에게는 단순히 자연을 모방하거나 자연으로부터 받은 인상을 표현하는 것이 중요한 것이 아니었다. 예를 들어 그는 모네처럼 사물의 표면에 나타난 빛과 분위기를 표현하려 하지 않았다. 또한 그는 원근법을 이용한 공간적 속임수를 쓰려고 하지도 않았다. 세잔은 사물의 근본, 색채, 그리고 빛의 근본을 파헤치고자 했다.

서로 촘촘하게 얽힌 색 표면은 세잔이 즐겨 추구한 방식이다. 그는 색채를 변형하여 나무나 집 같은 그림 속 요소를 모방하려 한 것이 아니다. 그는 자신만의 색채 논

리에 입각한 일종의 그림 언어를 만들었고, 이 언어로 그림 요소를 번역했다. 세잔은 마치 작곡가처럼 음계, 즉 특정한 색채를 선택한 후 선택한 색(음)을 기준으로 여러 가지 다른 분위기를 자아내는 화음을 구축했다. 각각의 붓질 방향은 그림 속 형태를 더욱 탄탄하게 받쳐주는 듯이 느껴진다.

세잔이 말년에 절친하게 지냈던 화가 에밀 베르나르(1868년~1941년)는 세잔의 작업 방식에 대해 이렇게 서술했다. "그의 작업 방식은 기존의 방식과는 완전히 달랐다. 그는 먼저 그림자의 음영을 그리고, 그 다음에 첫 번째 색을 칠한 후, 두 번째 색을 칠하고, 세 번째 색을 칠했다. 세잔은 모든 색채가 모여 어떤 사물로 나타날 때까지 이 작업을 계속했다. 나는 이것을 보고 그가 어떤 조화의 법칙을 따르고 있다는 사실, 그리고 그가 작업을 시작할 때부터 이러한 법칙의 방향을 정해두고 있다는 사실을 알게 되었다."

세잔의 그림은 이러한 색의 변형으로 서로 얽히고설킨 다양한 색채값에 의해 조직된다. 그리고 이것은 자연을 재생산하는 것이 아니고 단지 색채적 등가로 보여주기만 하면 된다. 이에 따라 그림은 평면이 되고, 르네상스시대 이래 중앙 원근법에 의해 만들어진 원근 착시 효과는 사라진다. 르네상스시대에는 2차원적 그림에서 3차원적 효과를 나타내고자 하는 시도를 했었고, 19세기 말 그림인 고흐의 〈밤의 카페 테라스〉[244쪽 고흐 편 참조] 역시 소실점으로 모아지는 긴 선을 통해 원근법을 나타내고 있다.

베르나르의 설명에서처럼 세잔의 그림은 한 획, 한 면이 모여 만들어진 결과이다. 이 과정에서 세잔은 원근법의 원칙을 철저히 무시했다. 세잔의 그림에서 원근감은 사물의 겹침, 섬세하게 변형된 색채, 명암의 조절에 의해 재현된다.

사실 세잔이 그림 전체에 흩어놓은 획들은 실제 사물의 형상과는 거리가 멀다. 그런데도 세잔의 그림에서는 — 고흐의 그림처럼 — 나무나 꽃 같은 대상을 인식하는

것이 가능하다. 세잔의 풍경화는 언뜻 보면 매우 자유롭게 그려진 것 같지만 결국 이러한 효과들이 모여 사실에 충실한 정통 풍경화가 된다. 그리고 이는 그의 풍경화와 실제 풍경[19.2]을 비교해보면 확인할 수 있다. 전체적으로 그의 풍경화는 모든 요소들이 조화를 이루고 있고, 수평 혹은 수직으로 이어지는 색채 사용을 통해 일종의 구조를 갖추고 있다.

세잔이 제시한 새로운 그림 형식은 후대 미술에 지속적으로 영향을 끼쳤다. 이제 그림은 더 이상 창밖으로 내다보는 장면이 아니라, 색이 만들어지는 표면이자 형식이 되었다. 세잔은 인간이 그림을 통해서 자연을 재현할 수 없다고 생각했다. 그리하여 그는 "그림은 색 이외에는 어떤 것도 표현하지 말아야 한다"고 말했다. 즉 선배 화가들이 했던 것처럼 자연을 재생산하는 것은 불가능하며, 다만 자연을 보여주는 것만이 가능하다는 말이다. 세잔은 조화롭게 균형을 맞춘 색의 변형으로 완성된 그림이 자연의 복제품이 될 수는 없지만, 자연에 대한 '등가'를 만들어낸다고 생각했다. 이러한 세잔의 이상은 다음과 같은 한 문장으로 요약된다. "미술은 자연과 평행을 이루는 조화이다."

이로써 세잔은 당대 회화의 발전에 종지부를 찍었다. 그는 그림이 사물이나 풍경에 대한 착시 효과를 제공하는 것이 아니라 자연과 미술이 별도로 병행하는 두 개의 체계라는 것을 알리고자 했다. 세잔의 미술은 당대 회화의 발전에 종지부를 찍는 것 이상의 의미를 지닌다. 그의 미술은 회화가 안고 있는 과제에 도전장을 던지는 새로운 시작이기도 한 것이다.

특히 세잔은 오랜 관행에 물음표를 던졌다는 점에서 그 누구보다 미술사에 가장 큰 획을 그었다고 할 수 있다. 조토 이래로 그래왔던 것처럼 그림이 하나의 무대 공간이 아니라면, 결국 그림은 본래의 존재 형태로 되돌아가야 한다. 2차원적 표면으로 말이다.

엑상프로방스에서는 관광객들이 쉽게 세잔의 발자취를 찾아갈 수 있도록
바닥에 세잔 마크를 새겨 놓았다. ·19.7

세잔 말년에 그의 동료들은 세잔의 예술세계를 점점 더 이해하게 되었고, 동시에 열광하게 되었다. 이들은 세잔의 그림을 구입한 첫 번째 고객들이기도 하다. 피사로는 세잔의 그림을 15점이나 소장하고 있었고, 모네는 13점, 드가와 르누아르는 각각 4점의 그림을 소장했다. 피사로가 모네에게 보낸 편지를 읽어보자. "하지만 나의 감탄은 르누아르에 비하면 아무것도 아닐세! 드가까지도 이 거친 화가가 빚어내는 자연의 마술을 체험하고 싶어 했다네."

세잔이 세상을 떠나고 1년 후인 1907년, 파리에서는 세잔의 대규모 회고전이 열렸다. 이 전시회는 수많은 동료 화가들, 이중에서도 특히 젊은 층의 찬사를 받았다. 이들 중 두 명의 젊은이는 세잔의 2차원적 그림 표면의 아이디어를 계승하여 큐비즘의 근간을 이룩했다. 이들은 바로 조르주 브라크와 파블로 피카소였다.

세잔과 졸라

폴 세잔과 에밀 졸라(1840년~1902년)는 1852년에 같은 학교를 다니며 만났고, '19.8 급격히 친해졌다. 훗날 졸라가 가족과 함께 파리로 이사를 가게 되자 그는 세잔에게 자신이 있는 곳으로 이사를 오라고 권유했고, 결국 세잔은 1861년 파리로 거처를 옮긴다.

처음에 졸라는 인상파에 심취하여 이들에 관한 편지를 자주 썼다. 하지만 이내 자연을 바라보는 그들의 성급한 눈길에 싫증을 느꼈고, 더 많은 현실성을 요구하게 된다. 그 또한 자신의 문학작품에서 현실성에 비중을 둔 터였다. 작품 활동을 할 때 별다른 시련을 겪어보지 못한 졸라는 친구 세잔이 겪는 위기감을 이해할 수 없었다. 특히 그는 세잔이 고민했던 회화적 의도와 표현의 문제에 대해 공감할 수 없었다. 졸라는 세잔을 실패자로 생각했다.

1886년, 졸라가 〈작품〉이라는 소설을 발표하면서 두 사람의 우정에는 회복할 수 없는 금이 가게 된다. 이 소설에는 클로드 랑티에라는 화가가 주인공으로 등장하는데, 그는 동료들로부터 새로운 회화의 선구자로 칭송받는 인물이며, 예술적 재능이 뛰어난 천재이다. 세잔은 이 인물이 자신을 묘사한 것임을 금세 알아차렸다. 다혈질에 부조화적인 성격, 공식 살롱에서 계속 거절당하고, 갈수록 주변 친구들에게 외면당하는 모습은 누가 봐도 세잔의 모습이었다. 소설에서 랑티에는 주변 사람들에게 "완벽하다"는 평가를 받고 있음에도 불구하고, 더 나은 그림을 그리겠다는 관념에 사로잡힌다. 그는 파리를 소재로 한 기념비적인 그림을 그려 꼭 성공하고야 말겠다는 결심을 한 후 지쳐 쓰러질 때까지 그림을

세잔과 에밀 졸라가 친분을 맺게 된 미네 고등학교 · 19.8

그리는 데 몰두한다. 친구들에게서 점점 멀어져가던 그는 결국 미완성작인 자신의 그림 앞에서 목을 매달아 스스로 목숨을 끊는다.

이 소설을 읽은 세잔은 그 후로 졸라와 단 한 마디의 말도 섞지 않았다. 세잔은 그의 또 다른 자아로 묘사된 랑티에의 죽음에 대해 다음과 같이 말했다. "어떻게 화가가 그림이 잘 안 그려진다고 스스로 죽음을 택하는 식의 이야기를 만들어 낼 수 있나? 그림이 실패했을 땐 그저 난로에 집어 던지고 새로운 그림을 시작하면 되는데."

폴 세잔

폴 세잔은 1839년 1월 19일, 프랑스 엑상프로방스에서 모자 상점을 운영하는 아버지와 점원이었던 어머니 사이에서 태어났다. 그의 부모는 세잔이 태어나고 5년 후인 1844년이 되어서야 결혼을 했다. 세잔의 아버지는 1848년에 모자 상점을 그만두고 은행일을 시작했다.

1852년 세잔은 같은 학교에 다니는 에밀 졸라를 알게 되었고, 오랫동안 친하게 지낸다. 이 무렵 미술수업을 듣게 된 세잔은 화가가 되기로 결심하지만 아버지의 강요로 1858년부터 1860년까지 법학을 공부했다. 하지만 그는 1861년 미술공부를 위해 파리로 떠났고, 그곳에서 스승이자 친구가 될 카미유 피사로를 알게 된다.

세잔은 자신이 너무나도 가고 싶어 했던 보자르 미술학교로부터 입학을 거절당하자 고향 엑상프로방스로 돌아와 아버지의 은행에서 일을 했다. 하지만 1862년 세잔은 아버지의 지원을 받아 다시 파리로 향한다. 그는 사설 미술학교인 아카데미 스위스에서 일하면서 보자르 미술학교에 또 한 번 도전장을 던지지만 이번에도 역시 거절당한다. 그는 이 시절에 모네, 르누아르 등 인상파 화가들과 교류했고, 루브르 박물관에서 옛 거장들(푸생, 루벤스, 들라크루아)의 작품을 모사하며 시간을 보냈다.

1865년과 1866년에는 그의 그림이 공식 살롱으로부터 거절당한다. 1869년 세잔은 11살 연하의 오르탕스 피케와 사랑에 빠졌으며, 2년 후 아들을 낳고 1886년에 결혼했다. 이후 세잔은 파리와 프랑스 남부를 오가며 피사로, 모네, 르누아르와 함께 그림을 그렸다.

세잔은 1874년과 1877년에 걸쳐 제1차, 제3차 인상파 전시회에 참가하지만, 큰 성공을 거두지는 못했다. 이후 세잔은 점점 더 인상파와 거리를 두게 된다. 1886년에는 친구 에밀 졸라의 소설 〈작품〉이 출판되었는데 이로 인해 에밀 졸라와 세잔의 오랜 우정이 깨지게 된다. 같은 해에 아버지가 세상을 떠나 적지 않은 유산을 물려받은 세잔은 재정적으로 자유를 누릴 수 있게 되었다. 세잔이 엑상프로방스의 가족 소유 저택 '자 드 부팡'에서 어머니와 함께 지내는 동안 부인과 아들은 시내 아파트에서 지냈다. 이 기간 동안 세잔은 〈생트 빅투아르 산〉 연작을 그렸다.

1895년 11월, 세잔은 파리에 있는 앙브루아즈 볼라르 화랑에서 첫 개인전을 열었다. 150점의 그림을 선보인 이 전시회를 통해 세잔은 점차 유명해지기 시작한다. 세잔의 어머니가 세상을 떠난 1897년에는 베를린 국립미술관이 그의 풍경화 한 점을 구입했다. 이즈음 세잔은 생트 빅투아르 산을 여러 각도에서 그리는 일에 몰두했다.

세잔은 1899년에 자 드 부팡 저택을 팔고, 엑상프로방스 중심가(불레공 거리 23번지)에 아파트를 얻었다. 1900년에는 파리 박람회에 작품 세 점을 출품했다. 그 후로 세잔은 앙데팡당 살롱에 전시를 하는 한편, 브뤼셀, 헤이그, 빈, 베를린, 런던 등 외국에서도 작품을 출품할 기회를 얻게 된다. 1902년 세잔은 엑상프로방스 북쪽 레 로브에 화실을 차렸다. 1904년 세잔은 파리 가을 살롱에서 전시실 하나를 모두 할당받는 영광을 누렸다. 이 전시회는 세잔의 마지막 파리 방문이 되었다. 그는 1905년과 1906년에 걸쳐 마지막 살롱 전시를 끝낸 후 1906년 10월 23일, 자연 속에서 작업을 하던 중 폐렴을 얻어 세상을 떠났다.

폴 세잔, 〈자화상〉, 1895년경, 연필과 수채, 28.2 x 25.7cm, 개인 소장 •19.9

박물관으로 개조된 레 로브 화실에서 파는 세잔 기념품 •19.10

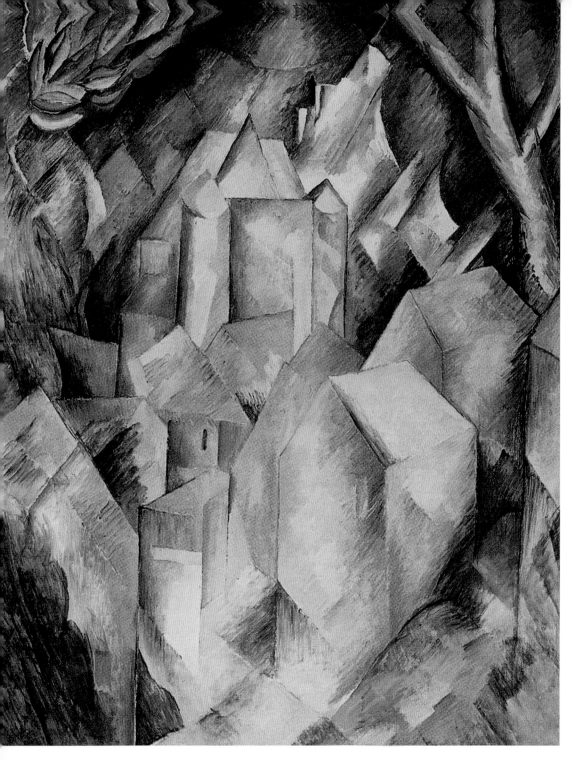

조르주 브라크, 〈라 로슈 귀용 성〉, 1909년, 캔버스에 유채, 92 x 73cm, 푸슈킨 미술관, 모스크바 ・20.1

20 조르주 브라크
Georges Braque

라 로슈 귀용 성

"눈은 받아들이고 (……) 뇌는 형태를 결정한다."

폴 세잔

'큐비즘'이라고 하면 사람들은 사물의 여러 면을 동시에 보여주는 정물화나, 인물의 정면과 측면을 동시에 보여주는 초상화를 떠올린다. 그리하여 여기에서 소개할 〈라 로슈 귀용 성〉[20.1] 같은 큐비즘 풍경화는 생소하게 받아들인다. 하지만 흥미롭게도 처음으로 '큐비즘'이라는 별명이 붙은 미술장르는 다름 아닌 풍경화였다.

조르주 브라크는 오래 전부터 풍경화를 그려왔고, 소위 '야수파'에 속하는 화가였다. 야수파란 앙리 마티스를 중심으로 한 화가들로, 커다란 면적에 펼쳐진 원색 회화가 특징이다. 브라크는 1907년 세잔 회고전을 방문한 이후 그림 그리는 방식에 근본적인 변화를 겪는다. 그림 속 3차원적 착시 효과를 포기한 세잔으로부터 깊은 영감을 받은 브라크는 그때부터 어떻게 하면 고전적 원근법을 따르지 않으면서도 그림 공간의 구조를 구축할 수 있을지 고민했다.

브라크는 1908년 프랑스 남부지방의 레스타크로 거처를 옮겼는데, 이곳은 세잔이

조르주 브라크, 〈레스타크 풍경〉, 1906년, 캔버스에 유채, 37 x 46cm, 트루아 현대미술관, 트루아 •20.2

젊은 시절에 잠시 살았던 곳이다. 여기에서 브라크는 풍경화를 그리는 한편•20.2 야수
파의 기법을 완성했다. 다만 당시 그의 그림은 전혀 다른 모습을 띠고 있었다. 나무
는 원통 모양으로 변했고, 집은 세모난 지붕을 얹고 있는 네모로 축소되었다. 즉 브
라크의 첫걸음은 모든 요소를 근본으로 돌리는 작업부터 시작되었던 것이다. 이 과
정에서 그는 단순히 외형적인 형태를 부여하는 데 그치지 않고, 더욱 명확하게 그리
고자 구체적인 묘사를 과감히 생략했다. 게다가 그는 형식을 강조하기 위해 그림에
사용하는 색을 녹색, 갈색, 황토색으로 제한했다. 색 자체에서 형태를 만들어낸 세
잔과 달리, 브라크는 색채를 사물의 형태를 강조하기 위한 용도로만 사용했다.

1908년 브라크는 자신의 그림을 가을의 파리 살롱전에 출품하려 했지만 거절당한다. 대신 그의 그림을 전시한 사람은 다니엘 앙리 칸바일러였다. 사물을 극단적으로 축소해서 그린 브라크의 그림은 보는 이들을 어리둥절하게 만들었다. 비평가 루이 보셀은 브라크의 그림을 '기괴한 큐브들'로 폄하하면서, "그는 형식을 무시할 뿐만 아니라 장소, 인물, 집을 비롯한 모든 것을 단순한 큐브 도형으로 축소해버렸다"고 평했다. 인상파의 경우처럼 이번에도 회화 기법에 대한 명칭인 '큐비즘'은 혹독한 비평으로부터 탄생했던 것이다.

브라크는 칸바일러를 통해 피카소(1881년~1973년)를 알게 되는데, 피카소 역시 자신의 회화 기법에 회의를 느끼고 근본적인 변화를 꾀하고 있었다. 피카소는 1907년 〈아비뇽의 처녀들〉(뉴욕 현대미술관)을 그림으로써 정통 미술로부터 극단적인 일탈을 시도한 바 있다. 피카소는 대상을 3차원화 하는 정통 원근법을 과감히 포기했다. 그 또한 세잔의 그림에서 깊은 인상을 받은 후 브라크와 같은 목표를 가지게 된 것이다. 그것은 그림의 배경을 있는 그대로의 형태, 즉 평면으로 받아들이고자 하는 시도였다. 브라크와 피카소는 함께 작업을 하면서 비평가 보셀이 언급했던 '큐비즘'을 계속해서 연구하고 발전시킬 방안을 모색했다.

브라크와 피카소가 선견지명이 있는 화상 칸바일러를 만난 것은 큰 행운이었다. 칸바일러가 이들의 그림을 모두 사겠다고 약속했기 때문이다. 아마 칸바일러의 도움이 없었다면 이들은 자신들이 추구하던 바를 이룩하기 어려웠을 것이다. 브라크와 피카소는 칸바일러의 재정적 지원 덕분에 회화 기법을 현실화하는 데에만 모든 집중력을 쏟아 부을 수 있었다. 이 과정에서 브라크와 피카소가 보인 일체감은 놀라운 것이었다. "나와 피카소는 그 당시 아무도 하지 않을, 그리고 아무도 이해하지 못할 대화를 나눴다. (……) 이해하기 어려운 내용이지만 우리에게 큰 기쁨을 안겨준 대화들이었다. (……) 이것은 마치 등산용 로프로 묶인 등반 동료들 사이에서 느

끼는 끈끈함 같았다." 시간이 흐르자 브라크와 피카소의 그림은 누가 어떤 그림을 그렸는지 구분이 가지 않을 정도로 비슷해졌다. 이들이 작품에 사인하는 과정을 자주 생략하곤 했다는 점도 이런 혼동에 일조했다.

브라크와 피카소는 세잔의 표현방식에 깊은 감명을 받고 그를 자신들의 멘토로 삼았다. 특히 그들은 "자연의 산물이라면 무엇이나 원형, 타원형, 원기둥형으로 빚어낼 수 있다"는 세잔의 말을 자신들의 큐비즘 이론에 접목했다. 그런데 이 문장에는 그들의 회화 기법에서 중요한 도형들이 나오기는 해도 정작 큐비즘에서 중요한 입방체, 즉 '큐브(정육면체)'는 언급되지 않고 있다. 세잔의 말 뒷부분을 계속해서 읽어보자. "먼저 기본적인 도형 그리는 법을 배워야 나중에 원하는 것을 그릴 수 있게 된다." 이를 통해, 앞서 살펴본 세잔의 말은 새로운 회화 기법을 제시한 것이라기보다는 회화 교육의 기본에 대해 말하고자 한 것임을 알 수 있다.

이밖에 브라크와 피카소에게 세잔의 그림이 중요했던 이유는 세잔이 캔버스를 있는 그대로, 즉 2차원적인 평면으로 보았다는 점이다. 세잔은 이 평면을 특유의 흩뿌려진 색과 형태로 가득 메웠으며, 이로써 3차원적 원근법에 종지부를 찍었다.

브라크와 피카소는 그들이 각자 추구하던 바를 계속해서 이어갔다. 그것은 모티브를 도형으로 승화해서 극단적으로 단순화시키는 작업이었다. 그들에게 색채는 중요하게 여겨지지 않았다. 이제 색채는 사물을 묘사하기 위한 수단이 아니라 형태를 강조하기 위해서만 존재하게 되었다.

1909년 두 사람은 각자의 이상을 위해 서로 다른 길을 가기로 한다. 피카소가 스페인 오르타 데 에브로로 먼 길을 떠난 반면, 브라크는 파리에서 불과 70킬로미터 떨어진 라 로슈 귀용에 둥지를 틀었다.

라 로슈 귀용은 인구 600여 명의 작은 시골 마을로, 19세기부터 부유한 파리 시민들이 즐겨 찾는 휴양지로 떠올랐고, 이러한 인기는 오늘날까지 변함없이 지속되고

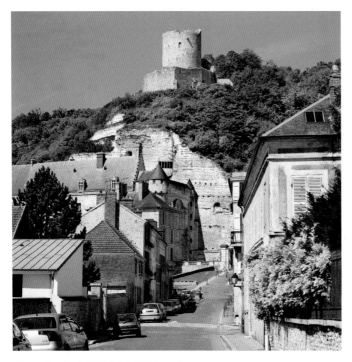

라 로슈 귀용 성을 남쪽인 센 강에서 바라본 풍경 •20.3

있다. '라 로슈 귀용'이라는 마을 이름은 10세기에서 15세기까지 이 마을을 지배했
던 라 로슈 가(家)에서 온 것이다. 이곳은 2차 세계대전 중에 있었던 연합군의 노르
망디 상륙작전 당시 독일의 에르빈 롬멜 장군이 임시 사령부를 설치했던 곳이기도
하다. 이곳에 기거한 다른 유명인으로는 헝가리 작곡가 조제프 코스마(1905년~1969
년)를 꼽을 수 있는데, 그가 이브 몽탕을 위해 쓴 노래 〈고엽〉은 세계적으로 큰 인기
를 끌었다. 라 로슈 귀용은 화가들에게도 인기가 있어서 피사로나 모네 같은 화가들
이 자주 찾았다. 특히 모네는 1880년 이곳에서 〈라 로슈 귀용의 길〉(서양미술박물관,
도쿄)이라는 작품을 남겼다. 라 로슈 귀용의 아름다움은 프랑스 정부로부터 인정을
받아 '프랑스에서 가장 아름다운 마을' 목록에 올랐으며, 이로써 라 로슈 귀용은 일

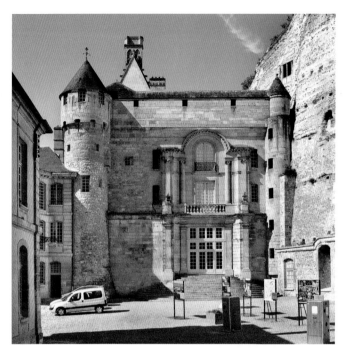

둥근 탑이 있는 라 로슈 귀용 성 정문 • 20.4

드 프랑스 주(프랑스 중북부 파리분지 중앙부를 이루는 주 — 옮긴이)에서 유일하게 '프랑스에서 가장 아름다운 마을'로 채택되는 영광을 누렸다.

　브라크는 라 로슈 귀용에서 서로 비슷한 다섯 점의 도시 풍경화를 그렸다. 그중 이번 장에서 소개할 〈라 로슈 귀용 성〉은 언뜻 보면 마치 건물들이 역동적인 3차원 구조로 나열된 전형적인 도시 풍경화처럼 보일 수도 있다. 다만 이 작품은 모든 사물이 도형으로 단순화되어 있다. 이러한 맥락에서 라 로슈 귀용을 상징하는 두 건물 또한 외형만을 남긴 채 단순화되어 있다. 하지만 그렇다고 브라크가 무모하게 단순화를 추구한 것은 아니다. 이 작품에서 단순화는 현실 속 대상을 알아볼 수 있고, 따라서 도시 풍경화로서의 기능에 충실할 수 있는 선을 넘지 않고 있다. 예를 들어 날카

로운 삼각형 지붕과 양쪽의 원기둥 탑은 이 건물이 라 로슈 귀용 성이라는 것을 알 수 있게 한다. [20.4] 그로부터 왼쪽으로 눈을 돌리면 마치 케이크 조각을 잘라놓은 듯한 삼각형 건물도 보인다. [20.5] 다른 건물들은 그다지 큰 특성을 가지고 있지 않기 때문에 그림에도 상세하게 묘사하지 않았다. 도시를 에워싼 숲은 그림 속에서는 오른쪽의 민둥나무와 왼쪽의 나뭇잎으로 대체되어 있다.

브라크의 그림에 나오는 케이크 조각 모양 건물 [20.5]

라 로슈 귀용을 방문해본 사람이라면 누구나 이 그림 속에서 마을의 모습을 알아볼 수 있을 것이다(이곳을 꼭 방문해보라고 권하고 싶다). 그럼에도 불구하고 이 작품은 엄격한 사실 묘사에 중점을 둔 그림이 아니다. 건물 형태는 정확한 원근 묘사가 아니라 그림 표면에 의해 드러난다. 명암의 특성은 극적인 조명을 위해서가 아니라 형태를 강조하기 위해 존재한다. 초기 큐비즘 그림들이 그러하듯 이 그림에서도 중심 주제인 형태로부터 주의가 분산되지 않도록 하기 위해 색채는 뒤로 물러나 있다. 색채는 여기에서 작은 면으로 처리되었다가 잘게 분할되었다가 다시 합쳐진다. 이러한 새로운 큐비즘 과정은 '분석적 큐비즘'이라 불렸으며, 브라크와 피카소는 이를 정물화에도 적용했다.

분석적 큐비즘의 또 다른 특징은 다각적 시각인데, 브라크는 세잔이 〈생트 빅투아

르 산〉^{276쪽 세잔 편 참조}에서 시도했던 것처럼 고전적인 원근법을 무시했다. 세잔의 이러한 방식에 대해 릴리안 브리옹 게리는 이렇게 썼다. "세잔은 먼 거리를 나타내기 위한 명암처리나 면적 축소 같은 기술을 전혀 모르는 것처럼 보인다. 멀리 있는 생트 빅투아르 산의 역행적 규모는 마치 이 산이 풍경의 전면에 위치하는 요소처럼 보이게 만든다. 고전적 원근법에 따른다면 이 산은 무의미하게 배경에 나타났어야 한다."

브라크가 라 로슈 귀용 풍경을 그렸을 때도 마찬가지였다. 건물들은 원근 거리의 법칙에 따라 겹쳐져 있기는 하지만, 고전적 원근법에 맞춰 축소되어 있지는 않다. 각 건물들의 크기는 실제 크기와 위치에 맞춘 것이 아니라 화가인 브라크가 만든 법칙에 따라 정해졌다.

브라크는 큐비즘 정물화에서처럼 도시 풍경화에서도 사물의 성격을 드러낸다. 예를 들어 정물화에서 다각적 시각은 마치 관람자가 사물을 한 바퀴 도는 것 같은 느낌을 받게 한다. 그런데 브라크가 여기에서 시도한 것은 사물, 즉 마을 전체를 곁에서 한 바퀴 도는 것이 아니라 안에서 도는 것처럼 보이게 하는 것이다. 이러한 작업과 함께 브라크는 마을의 각 요소들을 따로 떼어서 단순화한 다음 캔버스 위에 재배치했다. 라 로슈 귀용 성, 그리고 케이크 모양 건물이 좋은 예이다.

만일 큐비즘에도 가상의 관찰점이 존재한다고 치면, 브라크가 정한 가상의 관찰점은 마을 남쪽의 센 강녘이었을 것이다. 그러나 이곳에서는 성 입구도, 그리고 케이크 조각 모양 건물도 보이지 않는다. 게다가 고전적 개념에서는 이 케이크 모양 건물도 성보다 훨씬 크게 그려졌어야 한다. 브라크는 또한 이 건물을 실제와는 달리 위에서 본 모습으로 그렸고, 건물의 좁아지는 부분이 성을 향하게 했다. 성은 관찰자의 방향으로 틀어서 정면과 측면이 모두 보이게 처리했다.

브라크는 그림 속 요소들이 모두 동일한 무게를 갖도록 했다. 이 또한 고전적 원근법을 거스르는 일이다. 브라크는 자신만의 규칙을 만들어서 사람들이 물리적으

높은 곳에서 동북 방향으로 내려다본 라 로슈 귀용 성. 저 멀리 센 강도 보인다. • 20.6

로 볼 수 있는 한계를 넓혀 더 많은 것을 보여주었다. 칸바일러는 이에 대해 "사물이 보이는 바를 그린 것이 아니라 사물에 대해 알고 있는 바를 그린 것"이라고 서술했다. 하지만 이 모든 것과 상관없이 브라크의 그림은 사물에 선행하여 만들어졌을 수도 있다. 세잔도 같은 전략을 썼기 때문이다. "눈은 받아들이고 (……) 뇌는 형태를 결정한다."

이 그림은 큐비즘이 앞으로 나아가야 할 이정표를 세웠다. 왜냐하면 브라크가 초기 큐비즘이 추구했던 목표인 역설(paradox)을 실현했기 때문이다. 큐비즘이 지닌 역설에 대해 칸바일러는 "평면에서 입체적 속임수를 쓰지 않으면서도 대상에 대해 정확한 표현을 하는 것"이라고 평했다. 브라크로 인해 이제 사물을 바라보는 방법이

라 로슈 귀용 성에 딸린 정원. 위에는 중세 성탑의 잔해가 남아 있다. • 20.7

완전히 달라지게 된 것이다.

　큐비즘은 개념미술의 일종이기 때문에 1908년부터 1909년의 초기 큐비즘을 필두로 계속해서 새로운 시류가 등장했다. 먼저 분석적 큐비즘이 등장했고, 이후 고전적 회화와 유화의 한계를 넘어선 콜라주와 함께 종합적 큐비즘이 등장했다. 이제 그림은 단순히 물체를 그리는 기능을 하는 것이 아니라, 실제 사물을 끌어들임으로써 스스로 물체가 된 것이다.

　브라크와 피카소는 회화에 대한 본질적인 의문을 품고 새로운 방향을 고민한 사람들이다. 그리고 그들은 대상을 그리는 행위로써의 회화의 기능에 충실하면서도

그림에 내재된 2차원적 성질을 인정했고, 착시적으로 묘사하는 관습에 작별을 고했다. 이로써 그들은 추상화를 위한 길을 연 것이다.

아마도 이들이 만든 새로운 길에는 풍경화가 어울리지 않았던 모양이다. 그리하여 큐비즘에서 풍경화는 점차 사라지게 된다. 반면 화실에서 연구하며 그릴 수 있는 정물화는 그들의 이상을 현실화시키기에 더욱 적합한 것으로 생각되어 점차 그 비중이 늘어나게 된다.

조르주 브라크

조르주 브라크는 1882년 5월 13일, 파리 근교에 위치한 아르장퇴유에서 태어났다. 이후 그는 가족들과 함께 이사를 간 르아브르에서 미술교육을 받았다. 브라크는 1902년부터 1904년까지 보자르 미술학교를 다녔고, 이듬해에 앙리 마티스의 '야수파'에 합류했다. 남부 프랑스에서 풍경화를 그리던 브라크는 1907년에 세잔 회고전을 방문했는데, 이 전시회는 브라크의 회화 철학에 큰 변화를 가져오게 된다. 결국 브라크는 피카소를 만나 그와 함께 큐비즘을 탄생시켰다. 1913년 브라크는 미국 유명 현대미술전인 아모리 쇼에 참가하면서 미국에 처음으로 유럽 현대미술을 선보였으며, 1914년부터 1916년까지는 전쟁에 참여했다가 머리에 심한 부상을 입는다. 그리고 그즈음 브라크와 피카소는 각자의 길을 가기로 한다.

브라크는 이제 조각과 무대미술 영역까지 진출했다. 이후로는 화실에서의 작업 시간이 길어지고, 정물화의 비중이 커졌다. 그는 석판화 작업을 하는 한편, 1948년엔 자신만의 체험적 진리를 짧은 글로 집필한 《조르주 브라크의 수첩》을 발표하기도 한다. 그해에 브라크는 베네치아 비엔날레에서 상을 받았다. 1953년에는 루브르 박물관의 천정화를 그렸고, 1954년에는 바랑주비유 성당의 유리창을 장식했다. 1956년 런던 테이트 미술관에서는 대규모의 브라크 회고전이 열렸다. 브라크는 카셀 도큐멘타 제1회(1955년) 및 제2회(1959년) 초청 작가이기도 하다. 브라크는 1963년 8월 31일 파리에서 눈을 감았다. 그의 묘지는 바랑주비유에 있다.

1950년 자신의 화실에서 사진을 찍은 조르주 브라크 • 20.8

에른스트 루트비히 키르히너, 〈할레의 로테 탑〉, 1915년, 캔버스에 유채, 120 x 90.5cm, 폴크방 박물관, 에센 •21.1

할레의 로테 탑

"나의 그림은 모사가 아니다. 은유이다."

에른스트 루트비히 키르히너

오늘날 표현주의는 20세기 초반의 독일 미술을 의미하는 것이나 다름없고, 이 시기 현대미술에 대한 독일 미술의 기여를 상징하기도 한다. 표현주의를 자세히 들여다보면 그 당시에 왕성하게 활동했던 두 개의 화가연합이 보인다. 그것은 바로 바실리 칸딘스키(1866년~1944년)와 프란츠 마르크(1880년~1916년)를 중심으로 한 뮌헨의 '청기사파'와 에른스트 루트비히 키르히너를 중심으로 한 드레스덴과 베를린의 '브뤼케(다리파)'다. 이처럼 표현주의가 두 가지 흐름으로 정리되기까지 무엇이 표현주의이며, 어떤 화가가 여기에 속하는지 의견이 분분한 때가 있었다.

　'표현주의'는 1911년에 처음 등장한 용어로, 처음에는 인상주의와 구분되는 새로운 세기의 현대미술을 지칭하기 위해 사용됐다. "미술작품이란 인간의 열정을 통해 자연을 관찰하는 것"이라는 에밀 졸라의 말이 여기에도 적용이 된다면, 이제는 자연이 아니라 화가의 열정이 주인공이 되어야 한다. 고흐나 뭉크가 그랬듯이 화가의

심리가 묘사의 중심에 있어야 하는 것이다. 그리고 이러한 시도는 형태와 색채를 실제적으로 묘사하는 것을 포기해야 가능해진다. 색채와 형태는 화가의 내면세계를 드러내면서 일그러진 채 그려진다.

1911년 미술사학자 빌헬름 보링거는 헤르바르트 발덴이 출판하는 미술잡지 〈데어 슈투름(폭풍)〉에서 표현주의 화가로 고흐와 뭉크 외에 폴 세잔과 앙리 마티스(1869년~1954년)를 꼽았다. 같은 해에 열린 베를린 분리파전에서는 큐비즘의 창시자인 조르주 브라크와 파블로 피카소(1881년~1973년)가 표현주의 화가로 분류되기도 했다. 또한 헤르바르트 발덴은 1918년 자신의 저서 《표현주의 · 미술의 변혁》에서 이탈리아의 미래주의 화가 움베르토 보치오니(1882년~1916년)를 표현주의 화가에 포함시키기도 했다. 사실 당시에 표현주의란 프랑스 파리를 중심으로 소개된 모든 현대 회화를 총칭하는 것이었다. 그러던 중 '청기사파'와 '브뤼케'가 여기에 합류하게 된 것이다.

브뤼케는 1905년 드레스덴에서 당시 건축과 학생이던 키르히너, 에리히 헤켈(1883년~1970년), 프리츠 블라일(1880년~1966년), 칼 슈미트 로트루프(1884년~1976년)가 조직했다. "발전에 대한 신념, 그리고 창조자와 감상자 세대에 대한 신념을 갖고 우리는 젊은이들을 모집하노라. 미래를 짊어진 젊은이로서 우리는 삶의 자유를 만들어 나가려 하노라." 이 젊은 예술가들의 목적은 국제 전위예술(아방가르드) 무대에서 지금껏 미미했던 독일의 존재를 다시 살려내는 것이었다. 1925년 키르히너는 다음과 같이 썼다. "게르만어 계열 미술(독일 미술 ─ 옮긴이)은 먼 의미에서 어떤 '신앙'이라고 할 수 있다. 반면 로만어 계열 미술(비게르만계 유럽 미술 ─ 옮긴이)은 자연에 대한 모사이자, 묘사이자, 완곡어법이다. 즉 독일인은 '무엇'을 그리는 지에 대해 고민하고, 프랑스인은 '어떻게' 그리는 지에 대해 고민한다."

초기의 브뤼케는 뭉크의 작품과 근대 프랑스 미술로부터 영향을 받았다. 특히

1905년 드레스덴에서 열린 고흐의 첫 독일 전시회는 이들에게 강한 인상을 남겼다. 또 그들은 앙리 마티스를 중심으로 한 야수파에게서도 영감을 받았다. '야수파'라는 명칭 역시 비평가의 펜 끝에서 탄생한 이름으로, 사실 이 표현은 정작 화가들이 의도했던 목적과는 상반되는 것이었다. 이는 자신들의 예술을 "어떤 문제도 없고 어떤 주제도 없는 균형, 순수함, 고요함의 예술"이라고 평했던 마티스의 말에도 잘 나타나 있다. 한편 브뤼케 회원들은 드레스덴 민속박물관에서 접한 원시 미술로부터도 큰 영향을 받았다. 1909년에는 미래주의 화가 움베르토 보치오니의 등장이 괄목할 만한데, 그는 무엇보다도 현대적인 주제와 행동으로 눈길을 끌었다. 이러한 영향들로 인해 브뤼케는 각지고 일그러진 묘사, 풍부한 원색, 뚜렷한 윤곽선 등 오늘날 우리가 알고 있는 표현주의의 전형적인 방식을 갖추게 되었다.

1911년 드레스덴에서 베를린으로 활동무대를 옮기면서, 브뤼케 화가들은 그들만의 방식을 발전시켜가게 된다. 베를린이라는 대도시에 가장 빠르게 적응한 사람은 키르히너로서, 그는 거리에서 일어나는 장면들을 빠르게 화폭에 담기 시작했다. 이러한 작품으로는 〈포츠담 광장〉[21.2]이 있다. 그는 이 무렵부터 날카로운 사선 획을 도입하여 여러 그림에 적용했다.

때마침 독일 미술계는 '청기사파'와 '브뤼케'를 맞아들일 적절한 시기를 맞고 있었다. 1912년 쾰른에서는 독일 현대미술에 있어 매우 중요한 전시회가 열렸다. '서독일 미술애호가 특별협회' 주최로 열린 이 대규모 전시회에 국제적으로 인기가 높은 세잔, 피카소, 고흐, 마티스, 뭉크의 작품과 함께 청기사파와 브뤼케의 작품도 출품할 수 있게 된 것이다. 뭉크는 이 전시회의 열기에 대해 다음과 같이 말했다. "지금 이곳에는 유럽의 그림들 중 가장 야성적인 작품들이 모여 있다. 이에 비하면 나는 빛바랜 고전주의자일 뿐이다. 쾰른 대성당의 초석이 뒤흔들리고 있다."

작가이자 비평가인 파울 페히터는 1914년에 자신의 책 《표현주의》에서 청기사파

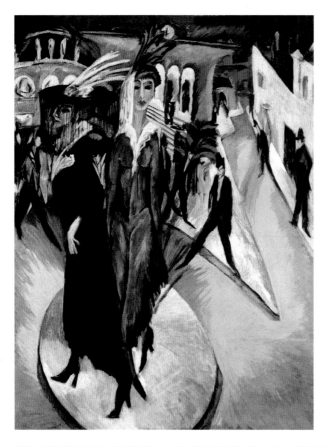

에른스트 루트비히 키르히너, 〈포츠담 광장〉, 1914년. 캔버스에 유채, 200 x 140cm, 베를린 국립미술관, 베를린 •21.2

와 브뤼케에 대해 "독일 회화의 국제화에 대한 상징"이라고 칭송했다. 그런데 이 때 브뤼케는 이미 사라지고 없었다. 1913년 키르히너가 자신의 책 《브뤼케 연감》에 서 "브뤼케는 모든 혁신적 요소가 바닥났다"며 일종의 사망선고를 내렸기 때문이 다. 키르히너는 자신은 브뤼케로부터 어떠한 도움도 받지 않았으며 또한 고흐, 뭉 크, 마티스의 영향도 받지 않았다고 했다. 그는 자신에 대한 과대평가도 서슴지 않 아서, 자신이 세계 미술에 지대한 영향을 끼친 독일의 대표적인 화가라고 평하기도

했다. 흥미로운 것은 실제로는 브뤼케가 뭉크와 마티스에게 자신들의 그룹에 합류할 것을 권했었다는 사실이다. 결국 이런 제안은 묵살되어 뭉크만 준회원이 되는 것으로 그쳤지만 말이다.

키르히너의 자만심은 계속되어 1926년에 그는 자신의 일기장에 다음과 같은 글을 남겼다. "나는 뭉크가 내 그림의 많은 부분을 모방했다는 것을 알고 있다. 하지만 대외적으로는 이 사실이 뒤바뀌어 오히려 내가 그의 아이디어를 훔쳤다고 떠들어댄다." 키르히너는 자신이 뒤러 이래 처음으로 외부적인 영향 없이 독자적인 회화 기법을 창조한 독일 화가라고 믿었다. 하지만 이런 생각에는 큰 오류가 있다. 일단 그가 독창적인 화가라고 생각했던 뒤러 스스로가 이탈리아 회화에서 큰 영향을 받았음을 시인했을 뿐만 아니라, 키르히너 그림에서 국제 전위예술의 흐름을 읽어내는 것은 그다지 어려운 일이 아니기 때문이다. 하지만 키르히너는 후세에 이러한 영향이 보이지 않도록 몇몇 작품에 연도를 앞당겨 쓰기도 했다. 그는 사람들이 자신을 독자적인 양식을 창조한 최초의 (그리고 유일한) 독일 화가로 평가해주길 원했다. 그의 이런 행동에 대해 동료 에리히 헤켈은 다음과 같이 말했다. "나는 연도를 앞당겨 적은 그림은 곧장 알아본다. 키르히너의 그림은 3년 내지 10년 정도 연도를 앞당겨 적은 것으로 보인다. 키르히너는 우리에게 그림 그리는 법을 가르쳐 준 사람으로 남고 싶어서 이런 행동을 하는 것이다."

키르히너의 오만이 어디에서 왔는지는 확실하지 않다. 다만 그가 1913년 유럽 현대 화가로는 처음으로 뉴욕 '아모리 쇼'를 통해 미국에 소개된 일이 계기가 된 것으로 보인다. 그 전시에 초청된 독일 작가의 작품이 매우 적었기 때문에 그는 전시에 초청된 사실을 더욱 자랑스러워했을 것이다.

1914년 당시 예술가들과 지식인들이 신세기의 파괴적 광기에 휩싸여 은근히 바라던 일이 일어난다. 1차 세계대전이 시작된 것이다. 프란츠 마르크는 전쟁을 통

해 "전세계적인 카타르시스, 그리고 표현주의의 승리"가 이뤄지기를 원했다. 막스 베크만(1884년~1950년)과 오토 딕스(1891년~1969년)는 이 유일무이한 체험의 기회를 놓치지 않기 위해 자원하여 전방에 입대했다. 극단적 미래주의자 마리네티와 보치오니는 이미 1909년 〈미래주의 선언〉을 통해 "세계 유일의 위생수단인 전쟁을 찬양한다"고 했다. 아마 이들 중 그 누구도 1차 세계대전이 가져올 참상에 대해서는 상상하지 못했을 것이다.

독일 화가 중에서 이러한 드라마틱한 애국주의에 전염되지 않은 사람은 거의 없었다. "그 누구보다도 게르만적인" 사람이라고 자칭했던(1923년) 키르히너도 예외는 아니어서 전쟁 열광의 물결을 타고 "고귀한 과제를 위해" 자원 입대했다. 하지만 사실 그는 징집 공지와 전방으로 배치된 것에 대해 너무나 겁을 먹은 나머지 압생트를 마시며 애써 두려움을 떨쳐냈다고 한다. 이게 어느 정도 효과가 있었던지, 1915년에 징집되었던 그는 결국 제75소대 훈련을 무사히 마쳤다. 살벌한 군사훈련과 전방 배치에 대한 두려움은 그가 가지고 있던 전쟁에 대한 환상을 사라지게 했으며 그에게 심리적인 압박을 가했다. 이 결과 그는 심각한 우울증을 겪게 된다. 이 시기에 그는 〈군인 모습의 자화상〉(1915년, 오벌린 대학, 오하이오)을 그려 내면의 두려움을 표출했다. 자화상 속 그는 오른손이 잘려나간 상태이다. 그는 전쟁터에서 손을 잃게 되는 것을 가장 두려워했다. 그에게는 "화가에게 가장 중요한 도구"를 잃고 두 번 다시 그림을 그리지 못하게 되는 것만큼 끔찍한 일은 없었기 때문이다.

〈할레의 로테 탑〉은 키르히너가 바로 그 당시에 그린 도시 풍경화이다. [21.1] 이 어두운 느낌의 풍경화는 인류에 대한 경고 혹은 음침한 예언같다. 네 개의 탑으로 이루어진 마르크트 교회와 1418년부터 1506년까지 지어진 로테 탑이 있는 마르크트 광장은 차가운 파란색으로 가득 차 있다. 광장은 적막하고 쓸쓸해보인다. 무심코 지나가는 트램은 이러한 적막함을 더욱 강조한다. 이 그림에 나타난 극단적 원

근법은 건물들이 서로 벌어져서 그
림 밖으로 튀어나올 것 같은 느낌
을 주면서 시선을 더욱 깊이 빨아
들인다. 이러한 원근의 왜곡은 그
렇지 않아도 차갑고 적막해 보이는
도시의 외로움과 소외감을 더욱 잘
드러낸다.

그림 중앙에는 84미터 높이의
탑[21.3]이 우뚝 서 있고, 그 양쪽에
는 마치 피가 냇물을 이룬 듯 붉은
색이 주변을 적시고 있다. 이는 키
르히너의 전쟁에 대한 두려움을 보
여줄 뿐만 아니라 탑이 지닌 역사

할레 시의 마르크트 광장. 로테 탑, 마르크트 교회, 그리고 키르히너의
그림에서 볼 수 있는 빨간 트램이 있다.[21.3]

적 의미와도 관계가 있다. '로테' 즉, '붉은' 탑이라는 이름은 멀리서부터 붉게 빛나
는 청동 지붕 때문만은 아니었다. 중세시대에 이곳에서는 1층에서 정기적으로 재판
이 열렸다. 사람들은 이 재판을 '피의 재판'이라고 불렀다. 당시에는 사형선고를 내
리는 즉시 현장에서 집행하는 경우가 많았기 때문이다. 그래서 이 탑의 동남쪽에는
정의를 상징하는 롤란트 동상[21.4]이 세워져 있다. 또한 붉은색은 마르크트 교회 바
로 앞에 마리엔 교회의 공동묘지가 있다는 것을 암시한다. 키르히너가 이 모든 역사
적 배경을 알고 있었는지는 확실하지 않다. 다만 앞서 언급된 역사적 사실, 그리고
키르히너가 전쟁을 극도로 두려워했다는 사실을 볼 때, 이 그림에 역사적 배경이 깃
들어 있다고 보는 쪽이 설득력 있다.

많은 예술가들이 동경했던 전쟁은 시간이 흐르면서 잔혹한 파괴의 괴물이라는 본

정의의 상징인 롤란트 동상. 이것은 1719년에 제작되었으며, 1854년에 로테 탑 동쪽으로 옮겨졌다. • 21.4

모습을 드러냈다. 그리하여 예술가들이 가지고 있던 명예로운 전투에 대한 낭만과 환상이 깨지게 된다. 키르히너는 할레에 머물면서 전쟁의 기운이 점차 다가오는 것을 느꼈을 것이다. 그가 느낀 위기감은 보랏빛으로 피어오르는 구름의 형상으로 승화된다. "내 그림을 자연에 대한 사실적 묘사의 잣대로 들여다보는 것은 옳지 않다. 왜냐하면 내 그림은 특정 사물이나 생명체에 대한 모사가 아니라 선과 면, 그리고 색채로 이루어진 독자적 유기체이기 때문이다. 이 유기체들은 이해를 위해 필요한 최소한의 자연적 형태만을 갖는다. 나의 그림은 모사가 아니다. 은유이다."

표현주의란 화가의 느낌을 드러내는 기법이다. 키르히너는 바로 이 목적에 충실했다. 유령의 도시처럼 표현된 이 도시 풍경화를 통해서 말이다.

키르히너에게는 할레에서 마친 군사훈련 기간이 생의 전환기가 되었다. 1915년 9월, 키르히너는 군사훈련을 시작한 지 불과 2개월 만에 신경쇠약에 걸려 심리치료를 받는다는 조건으로 조기 제대를 했다. 그의 상관인 한스 페어는 그가 다시 건강을 되찾을 때까지 '복무불가' 판정을 연장해주었다. 이는 사실 페어가 브뤼케의 준회원이었다는 점과 무관하지 않다. 키르히너는 12월에 타우누스에 있는 쾨니히슈타인 요양원에 입원했다. 그 후 그는 독일, 스위스 등에 있는 여러 요양원들을 두루 거

치다가 1917년 다보스에 정착했다. 스위스에서 키르히너는 생의 마지막을 주로 풍경화를 그리며 보냈다.

키르히너가 스위스에서 말년을 보낼 당시 키르히너 그림은 그다지 인기가 높지 않았다. 그의 작품을 구입한 미술관도 1919년 프랑크푸르트 슈테델 미술관이 처음이었다. 그런데 그 이후로 키르히너의 작품은 엄청난 인기를 끌기 시작했다. 1920년에 발표된 한 비평에는 이러한 인기가 잘 나타나 있다. "벽마다 온통 헤켈과 키르히너의 그림뿐이다." 이제 표현주의가 바이마르 공화국의 예술적 간판이 되었다. 하지만 그들의 인기가 국경을 넘기까지는 오랜 시간이 걸렸다. 독일 표현주의에 대해 국제적으로 알려진 바가 없었기 때문이다. 키르히너의 작품이 외국에 알려지게 된 것은 국가사회주의 통치하의 예술정책 때문이었다. 나치는 키르히너를 비롯한 표현주의 작가들 그림에 '퇴폐예술'이라는 낙인을 찍어 미술관 벽에서 떼어버렸다. 1937년 여름에 나치가 떼어낸 키르히너의 작품은 회화, 목판화, 드로잉을 합해 총 639점이나 되었다고 하는데 이처럼 많은 작품이 핍박을 받은 것을 보면 키르히너는 그 당시 꽤 이름을 날린 모양이다. 639점 중 32점은 이후 '퇴폐예술전'에 출품되기도 했다. 키르히너는 나치의 검열로 큰 충격을 받았다. 그는 스스로를 '순(純)독일' 예술가라고 말하며 자랑스러워했기 때문이다. 키르히너는 나치의 작품 철거 조치 소식을 듣고 다음과 같은 글을 남겼다. "나는 히틀러가 모든 독일인을 위한 위인이라고 생각했다. 하지만 그는 독일 혈통을 가진 수많은 훌륭한 화가들의 명예를 실추시켰다. 이것은 정말 슬픈 일이다. 이들이야말로 독일의 명예를 위해 애쓴 사람들이기 때문이다."

마르크트 교회

키르히너 그림에서 볼 수 있는 마르크트 교회는 로테 탑과 함께 할레 시의 상징이며, 할레 시가 '다섯 개의 탑의 도시'라고 불리는 이유 중 하나이다. 이 교회는 1529년에서 1554년 사이에 이전에 있던 건물 위에 증축되었다. 서쪽(그림의 뒤쪽)에 있는 성 게르트루트 교회 탑과 동쪽에 있는 마리엔 교회 탑은 건물이 증축될 당시 새로운 교회 본관에 의해 서로 연결되었다.

마르크트 교회는 화가들이 즐겨 그린 소재로, 1820년에 카스파어 다피트 프리드리히가 그린 〈발코니의 수녀들〉(에르미타주 박물관, 상트페테르부르크)에 처음 등장했다. 개신교도였던 프리드리히에게는 1545년과 1546년에 루터가 설교를 했던 이곳이 희망과 미래의 상징이었다. 원래 개신교를 억압하기 위해 세워진 마르크트 교회는 1541년 건축을 주도했던 알브레히트 추기경이 할레 시를 떠나면서, 종교개혁이 공식적으로 도입된 장소로 활용되었다. 오늘날 마르크트 교회에는 루터의 데드마스크와 핸드프린팅이 전시되어 있다.

'바우하우스' 화가인 라이오넬 파이닝거(1871년~1956년) 또한 마르크트 교회를 자주 그렸다. [21.5] 할레 미술관장의 초청으로 1930년부터 1931년까지 할레에 머물렀던 파이닝거는 이때 총 11점의 도시 풍경화를 남겼다.

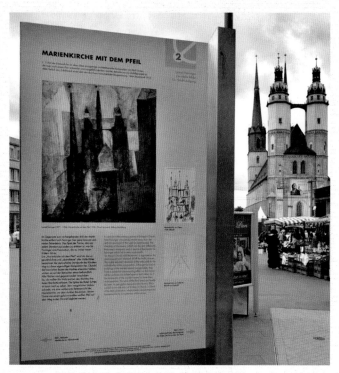

라이오넬 파이닝거 또한 마르크트 교회를 즐겨 그린 화가이다.
마르크트 교회 앞 표지판에서 그의 작품을 감상할 수 있다. •21.5

에른스트 루트비히 키르히너

에른스트 루트비히 키르히너는 1880년 5월 6일에 아샤펜부르크에서 태어났다. 키르히너 가족은 1890년 그의 아버지가 교수로 초빙되면서 켐니츠로 이사를 가게 된다. 키르히너는 1901년부터 드레스덴에서 건축학을 공부했는데, 이곳에서 후일 동료가 될 프리츠 블라일을 만난다. 1903년부터 1904년까지 키르히너는 뮌헨 미술학교에서 공부했다. 이후 드레스덴으로 돌아온 그는 에리히 헤켈과 칼 슈미트 로트루프를 만난다. 그리고 1905년 6월 7일, 이들과 함께 '브뤼케'를 결성하게 된다. 그해에 키르히너는 대학과정을 마치고 학위를 받았다. 1906년에는 브뤼케의 첫 전시회가 열리고, 첫 연감이 출판됐다. 1909년에 키르히너는 모리츠부르크 호수에서 여름을 보내면서 누드 연작을 그리기 시작한다. 이어서 드레스덴에서는 첫 도시 풍경화를 그린다. 1911년 10월, 키르히너는 브뤼케 일원들과 함께 베를린으로 활동지를 옮긴다. 1912년 브뤼케는 뮌헨에서 열린 청기사파의 두 번째 전시회에 참여하고, 같은 해에 쾰른 특별협회가 주관한 전시회에도 참여한다. 1913년에는 키르히너가 발표한 연감이 계기가 되어 브뤼케가 해체됐다.

1915년 군사훈련을 위해 할레로 거처를 옮긴 키르히너는 결국 훈련 2개월 만에 신경쇠약으로 군복무를 중단하게 된다. 여러 요양원을 옮겨 다니던 그는 1917년 다보스에 정착했고 그곳에서 산의 풍경과 이웃 사람들을 소재로 그림을 그렸다. 이즈음부터는 베를린과 바젤 등 키르히너를 전시회에 초대하는 곳이 갈수록 많아지기 시작했다. 1928년에는 베네치아 비엔날레, 1931년에는 뉴욕과 브뤼셀에서 전시회가 이어졌다.

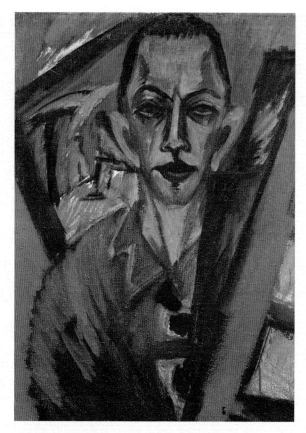

에른스트 루트비히 키르히너, 〈자화상〉, 1914년, 캔버스에 유채, 65 x 47cm,
브뤼케 박물관, 베를린 •21.6

1937년에 키르히너의 작품은 국가사회주의 정부에 의해 퇴폐예술로 낙인이 찍혀 미술관
에서 철거됐다. 뿐만 아니라 그는 1931년부터 소속되어 있었던 프로이센 미술학교에서 축
출된다. 키르히너의 우울증과 알코올 중독 및 약물 중독 증세는 계속됐다. 1937년 키르히
너는 "이번 여름에는 정말 할 일이 많다. 어쩌면 이번이 내 마지막 여름일지도 모른다"라
는 일기를 썼다. 키르히너는 1938년 6월 15일, 스스로 권총을 쏴 생을 마감했다.

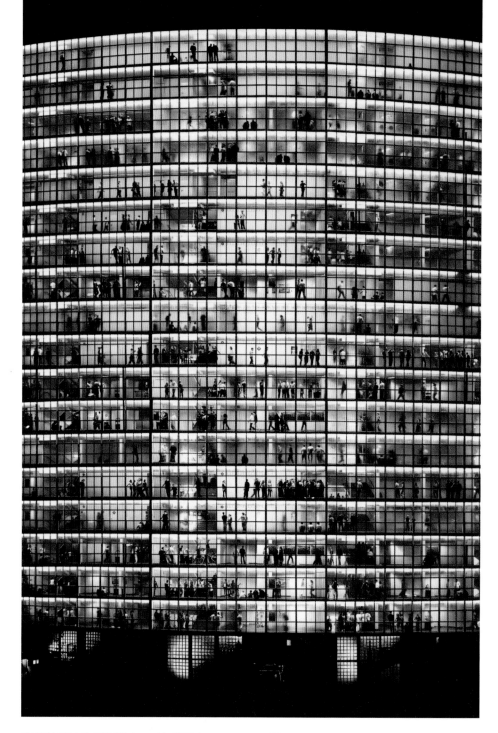

안드레아스 구르스키, 〈메이데이 V〉, 2006년, 염료전사, 324 x 217.9cm *22.1

22 안드레아스 구르스키
Andreas Gursky

메이데이 V

"장담컨대 오늘날의 디지털 기술을 이용하면
사진과 그림 사이의 차이는 더 이상 존재하지 않게 된다."

안드레아스 구르스키

《화가의 눈》이라는 제목의 책에서 사진작가를 소개한다는 사실이 당황스러울지도 모르겠다. 그도 그럴 것이 보이는 것을 그대로 카메라에 담는 것 외에 사진작가가 하는 일이 무엇이 있겠느냐고 생각하기 쉽기 때문이다. 사진은 회화와는 달리 실제 장소와 작품에 큰 차이가 없을 것이라고 여겨진다. 그렇다면 사진과 회화에 어떠한 연관성이 있길래 구르스키의 작품이 이 책의 한 장을 차지하게 된 것일까?

화가의 상상력을 얼마든지 발휘할 수 있는 회화와는 달리 사진기술은 객관적이고 지조 있는 눈으로 생각됐다. 사진작가들은 눈앞의 대상을 있는 그대로 담아야 하는 업을 진 존재라고 여겨졌다. 따라서 사진은 대상을 가장 실제적으로 담는 객관적인 수단이라는 인식이 팽배해졌다. 하지만 실제로는 어떠한가? 사실 사진은 지금껏 객관적인 적이 없었고, 사실을 그대로 묘사한 적도 없었다. 사진이 오랜 기간 동안 흑백 묘사만을 해왔다는 사실만 봐도 그렇다. 그리고 사진의 객관성 역시 그

저 이상일 뿐이었다. 특정 프레임을 고르는 선택과정 또한 지극히 주관적인 작업이라고 할 수 있다. 그것뿐이랴. 작가는 노출시간, 초점거리, 선명도 등을 결정해야 하며 사진에 담을 순간을 포착해야 한다. 이 모든 것은 사진을 회화만큼 주관적으로 만드는 요소이다.

이제 안드레아스 구르스키의 사진을 살펴보자. 그의 사진들은 특히 탄생 과정이 회화와 비슷하다. 화가들이 현장에서 드로잉이나 스케치를 미리 완성한 후 이를 기반으로 화실에서 제대로 된 풍경화를 그리는 것처럼, 구르스키가 현장에서 찍은 사진들은 완벽한 작품사진으로 가기 위한 첫 단계일 뿐이다.

디지털 기술의 발달과 함께 사진은 단순히 대상을 찍는 것 이외에 새로운 현실을 창조할 수 있게 되었다. 물론 여전히 사진의 출발점은 대상을 찍는 것으로부터 시작된다. 하지만 최종 작품사진으로 가는 과정에서는 아날로그 방식과 디지털 방식이 큰 차이를 보인다. 디지털 사진은 컴퓨터 프로그램을 통해 원하는 대로 합쳐지고 나눠질 수 있기 때문이다. 아날로그시대에도 소위 '몽타주' 기법이 있기는 했지만 오늘날 구르스키가 사용하는 것 같은 심도 깊고 완벽한 합성기술에는 비할 수 없다.

구르스키가 주로 다루는 주제는 집단사회, 대량 생산, 대량 사육, 그리고 대규모 군중이 운집한 스포츠 행사나 의식 등이다. 그에게 있어 사진을 완성하는 작업은 그가 다루는 주제와 비슷한 성격을 띠는데, 이는 사진 작업이 대량 작업이기 때문이다.

구르스키의 〈메이데이 V〉·22.1는 도르트문트 시의 베스트팔렌할레에서 매년 4월 30일 밤에 열리는 행사인 '메이데이' 테크노 파티를 촬영한 것이다. 그는 이미 다른 여러 작품에서도 메이데이 테크노 파티 장면을 활용했는데, 이 작품들은 매번 내부에서 관찰한 장면들이었다. 하지만 이번 장에서 소개할 〈메이데이 V〉는 동일한 주제를 외부에서 관찰한 유일한 작품이다.

도르트문트 시에 위치한 베스트팔렌할레. 테크노 파티가 없는 대낮은 무척 한산하다. •22.2

감상자들은 거대한 건물 속 환한 복도에서 이야기를 나누거나 이런저런 행동을 하는 사람들을 보게 된다. 이 사진에서 촬영장소인 베스트팔렌할레를 한눈에 알아보는 것은 쉽지 않다. 구르스키가 자신이 촬영한 사진을 가지고 완전히 새로운 건물을 지었기 때문이다. •22.2 즉 이 작품은 최근에 그가 찍은 다른 작품들처럼 비슷한 사진을 나란히 합성하여 새로운 현실을 만들어낸 것이다.

구르스키는 크레인을 이용해서 높은 곳으로 올라간 후, 베스트팔렌할레 건물을 수차례에 걸쳐 촬영하여 여러 층으로 쌓아 올렸다. 어떤 의미에서 보면 그가 테크노 파티가 한창인 베스트팔렌할레의 각 층을 '샘플링' 했다고도 볼 수 있다. 테크노 음악에서 여러 곡이 샘플링(여러 음원을 따서 하나로 혼합하는 작업 — 옮긴이)되어 하나의

도르트문트 베스트팔렌할레의 실제 폭과 높이 •22.3

새로운 곡으로 태어나듯, 그 또한 하나의 새로운 건물을 창조한 것이다. 이러한 맥락에서 〈메이데이 V〉는 테크노 음악의 '레이브(테크노 음악의 일종)' 콘셉트를 사진 한 장에 고스란히 담은 것이라고 할 수 있다. 그리고 그는 레이브 음악에서 리듬이 점차 상승하는 것처럼 건물의 리듬, 즉 층이 점차 상승하도록 만들었다. 그리하여 단순한 4층 건물•22.3로부터 18층짜리 '테크노 신전'이 세워지게 된 것이다.

하지만 새로운 건물을 만든다고 해서 구르스키가 기존 건물 구조에서 완전히 벗어난 것은 아니다. 또한 그는 터무니없는 건물을 지은 것이 아니라, 충분히 있을 법한 구조를 만들었다. 이 작품을 보는 사람은 누구라도 이 건물이 실제로 존재한다

고 믿을 수 있을 정도다. 이 건물이 실제로 존재하는 것처럼 믿게 하는 데에는 복도에 보이는 사람들을 통해 나타나는 현실성도 한몫한다. 하지만 각각의 사람들은 개성을 지닌 주체는 아니며, 또한 상황에 영향을 끼치는 행위자도 아니다. 구르스키의 다른 작품들에 등장하는 사람들처럼 말이다. 이들은 특별히 어떤 역할도 맡지 않고 있다. 이들은 각 장면의 작은 조각일 뿐이며, 구르스키가 주제로 삼는 집단 현상의 일부일 뿐이다.

구르스키 사진의 또 다른 특징은 시간의 '압축'이다. 〈메이데이 V〉에서 합성된 사진들은 5시간에 걸쳐 촬영되었다. 즉 이 작품에서는 '순간의 포착'이라는 사진의 특징이 더 이상 결정적인 요소가 아니게 된 것이다. 여기에는 동시에 저장된 수많은 순간들이 하나로 합쳐져 존재할 뿐이다. 작품 속에 등장하는 사람들은 모두 실제로 그날 저녁 그곳에 있었던 사람들이다. 구르스키는 현실을 작품에 담되 이 현실을 공간적으로 확대하고, 시간적으로 압축했다. 즉 출발점은 현실적 상황이지만 도착점은 인공적 창조물인 것이다. 이에 대해 구르스키는 다음과 같은 의미심장한 말을 남겼다. "사진은 사실적이지는 않다. 하지만 진실하다."

〈메이데이 V〉에서 구르스키는 사람들이 일반적으로 사진에 대해 가지는 전통적인 신뢰를 그대로 활용했다. 전통적인 신뢰란 카메라 렌즈가 담아낸 상황은 실제로 일어난 상황일 것이라는 믿음을 의미한다. 구르스키의 말을 인용해보자. "내 작품이 지닌 진실성의 수준은 특정 사건이 사진 속에서, 그리고 사진을 찍은 시점에 일어났다는 정도까지이다." 〈메이데이 V〉에서 역시 '메이데이' 파티는 실제로 그날 밤에 열렸다. 하지만 여기에서 구르스키는 실제의 상황을 소외시키고 확대했다.

구르스키의 〈메이데이 V〉는 이 책의 마지막 장에 가장 걸맞은 작품이다. 왜냐하면 이 책에서 다룬 회화 기법들이 조금씩 구르스키의 작품에 녹아 들어 있기 때문이다. 이런 점에서 그의 작품은 고전과 현대를 잇는 다리 역할을 한다고 볼 수 있다.

사진은 어느 장르보다도 기술의 발달에 가장 민감하게 반응한다. 물론 과거에도 기술의 발달에 크게 영향을 받는 장르가 있었다. 예를 들어 유화와 물감 튜브가 발명되지 않았더라면 야외에서 그림 그리는 일은 무척 어려웠을 것이고, 미술사는 전혀 다른 방향으로 흘렀을 것이다. 하지만 수백 년의 긴 시간을 놓고 보았을 때, 회화 역사의 큰줄기는 기술보다 내용과 표현방식에 의해 결정된 경우가 많다. 반면 사진 기술의 발달은 사진 작품의 모티브 설정뿐만 아니라 사진 자체에도 영향을 끼쳤다. 셔터 속도, 필름 혹은 촬영 센서의 예민함, 확대 기능이 바로 그것이다.

사진이 예술 장르로 인정받기까지는 오랜 세월이 흘렀다. 사람들에게 카메라는 단지 상을 그대로 담는 도구일 뿐이었다. 그러던 사진이 주목을 받기 시작한 것은 사진만의 강점이 드러나기 시작하면서부터인데, 그 좋은 예가 순간포착의 대가인 앙리 카르티에 브레송(1908년~2004년)의 작품들이다. 그가 구사한 기법은 회화에서는 도저히 흉내낼 수 없는 것이었다. 그럼에도 불구하고 당시 예술사진은 오늘날과 같은 지위를 누리지는 못했는데, 사진 작품의 크기가 그 원인 중 하나였다. 왜냐하면 기술적인 이유로 사진을 회화 작품처럼 큰 크기로 전시하기가 어려웠기 때문이다. 존 컨스터블의 풍경화에서 볼 수 있듯이 작품 자체의 크기에서 오는 인지 효과는 무시할 수 없는 것이었다.^{180쪽 컨스터블 편 참조} 컨스터블은 압도적인 크기의 풍경화를 선보이며 회화 장르의 새로운 방향을 제시했을 뿐만 아니라 회화에 새로운 가치를 부여하면서 회화가 새로운 눈으로 인정받도록 하는 데 큰 기여를 했다.

이와 비슷한 현상이 1980년대 예술사진계에서도 나타났다. 구르스키는 제프 월, 토마스 루프와 더불어 예술사진에도 '회화 작품 수준의 크기'를 도입하여 화제를 일으킨 첫 세대에 속한다. 예를 들어 〈메이데이 V〉는 이 책에서 소개하는 작품 중에서 고야의 두 작품 다음으로 크다. 예술사진이 회화와 동등한 크기를 넘보면서 동시에 미술관에서 동등한 지위를 요구하기 시작한 것이다.

이 과정에서 흥미로운 것은 대부분의 대형 예술사진들이 특별한 순간이나 특별한 분위기를 포착한 사진이 아니라 '구성사진'들이었다는 것이다. 이러한 구성사진은 여러 부분이 모여 하나의 작품을 구성한다는 점에서 예술사진이 회화 기법에 한 발짝 가까이 다가가게 된 계기가 되었다. 또한 사전에 확보한 스케치 사진을 가지고 스튜디오로 돌아가 작업을 한다는 점에서 사진작가들은 마치 화가와 같은 성격을 띠게 되었다. 이제 작품사진은 사진기의 버튼을 누르는 순간 탄생하는 것이 아니라, 수많은 순간들이 모여 서로 녹아들면서 만들어지게 된 것이다. 이러한 구성사진 방면에서 구르스키는 단연 독보적인 존재였다. 그가 구사한 기법은 이전의 다른 어떤 사진작가들도 현실화하지 못했던 작품 크기와 정확성을 구현했다. 구르스키의 작품에서 돋보이는 것은 무엇보다도 원거리 시각과 근접 시각의 조합이다. "나의 사진은 두 가지 측면을 지닌다. 내 사진은 가까이에서 보면 아주 작은 것까지 인식할 수 있다. 반면 멀리서 보는 순간 하나의 거대한 덩어리가 된다." 이러한 특성으로 인해 구르스키의 작품들은 미술관 전시 작품이라는 지위를 누리게 된다. 제대로 된 크기를 통해서만 근거리와 원거리의 양립성을 충분히 느낄 수 있기 때문이다.

예술사진과 회화의 또 다른 유사점은 작품을 통해 객관적 현실성을 새롭게 창조한다는 점이다. 이는 특히 구르스키에게 적용되는 것이며, 카스파어 다피트 프리드리히의 작품과도 일맥상통하는 특성이다. ^{166쪽 프리드리히 편 참조} 프리드리히는 〈안개바다 위의 방랑자〉에서 서로 다른 장소와 서로 다른 시간에 그린 부분 스케치를 모아서 새로운 풍경을 창조해낸 바 있다. 그는 풍경화를 낭만화하고, 이를 통해 자신의 느낌과 의견을 간접적으로 표출했다. 구르스키가 시도한 것도 이와 비슷하다. 다만 그가 조합한 재료가 동일한 소재로부터 얻어낸 여러 개의 이미지라는 점이 다르다. 프리드리히의 작품처럼 구르스키의 사진에서도 조작의 흔적을 찾기는 쉽지 않다. 프리드리히와 구르스키가 시도한 조작은 완벽하고 세밀하며 또한 은밀해서 실제 장소를 아는

사람이 아니고서는 작품 속 풍경이 조작되었다고 생각하기 힘들기 때문이다.

이렇듯 현대 예술사진과 전통 회화 사이에는 많은 공통점과 연관성이 존재한다. 물론 작품을 완성시키기 위한 기술은 서로 매우 다르다. 하지만 미술에서 가장 중요한 것은 작업에 적용된 기술이 아니라 완성된 작품이다. 구르스키는 심지어 "내가 장담컨대 오늘날의 디지털 기술을 이용하면 사진과 그림 사이의 차이는 더 이상 존재하지 않게 된다"라고 말하기까지 했다. 회화든 사진이든 작가가 추구하는 공통의 목표는 존재한다. 즉 눈앞에 보이는 대상으로 작품을 빚어내는 일이며, 더 나아가 이 작품을 통해 감상자를 감동시키고 이해시키고 위로하는 일인 것이다.

"자연은 일종의 사전이다. 자연에는 문장 혹은 단락을 만들어낼 수 있는 수많은 단어들이 들어 있다. 하지만 그렇다고 자연이 문학적 표현 그 자체가 될 수는 없는 것이다." (외젠 들라크루아)

안드레아스 구르스키, 〈99센트 II 딥디콘〉, 2001년, 염료전사, 205.7 x 341cm ·22.4

99센트 이상의 가격

구르스키가 사진에서 다룬 현대 사회의 집단 현상은 미술시장에서 큰 인기를 끌었고, 이는 곧장 작품 가격에 반영되었다. 예를 들어 2001년 작품 〈99센트〉는 2006년 경매에서 220만 달러에 책정되면서 기존 기록을 경신했다. 하지만 이는 시작에 불과했다. 그의 또 다른 작품 〈99센트 II 딥디콘〉·[22.4]은 2007년 2월 7일 소더비 경매에서 330만 달러에 팔렸다. 이는 예술사진 역사상 가장 비싼 가격이다. (이 기록은 2011년 5월 11일, 크리스티 경매에서 낙찰된 신디 셔먼의 작품 〈무제96〉에 의해 깨졌다.— 옮긴이) 이 사진의 모티브가 99센트짜리 제품만 파는 싸구려 슈퍼마켓이라는 점을 생각하면 참 아이러니한 일이 아닐 수 없다.

안드레아스 구르스키

톰 렘케, 〈안드레아스 구르스키〉, 2006년, 사진 ・22.5

안드레아스 구르스키는 1955년 1월 15일 당시 동독이었던 라이프치히에서 태어났다. 그의 할아버지와 아버지는 대대로 사진가였다. 구르스키 가족은 동독에서 서독으로 이주한 후 루르 지방에 정착했다. 1978년 구르스키는 에센 폴크방 학교에서 사진학을 전공했다. 그를 가르쳤던 스승 중에는 주관적 사진의 옹호자인 오토 슈타이너도 있다. 1981년 구르스키는 요셉 보이스, 안젤름 키퍼, 게르하르트 리히터가 배우고 가르쳤던 명문 뒤셀도르프 국립예술아카데미로 학적을 옮겼고 1985년까지 베른트 베허와 힐라 베허 부부의 수제자로 학교를 다녔다. 구르스키는 악셀 휘테, 토마스 루프, 투마스 슈트루트 등 동료들과 함께 소위 '베허파'로 불린다. 베허파는 80년대에 기록사진과 유사한 성격의 예술사진으로 성공을 거둔 바 있다. 구르스키가 세계적으로 이름을 알린 것은 2001년 뉴욕 현대미술관 전시를 통해서다. 안드레아스 구르스키는 현재 뒤셀도르프에 거주하고 있다.

작품 찾아보기

찾아보기

참고문헌

전체

Bauer, Hermann : Niederländische Malerei des 17. Jahrhunderts, München 1982

Busch, Werner : Kunst - Die Geschichte ihrer Funktionen, Weinheim, Berlin, 1987

Clark, Kenneth : Landschaft wird Kunst, Köln 1962

Gombrich, Ernst H. : Die Geschichte der Kunst, Frankfurt am Main, 1996

Gombrich, Ernst H. : Kunst und Illusion, Stuttgart 1978

Haftmann, Werner : Malerei im 20. Jahrhundert, München 2000

Heine, Florian : Das erste Mal - Wieneues in die Kunst kam, München 2007

Huizinga, Johan : Holländische Kulturim 17. Jahrhundert, Basel, Stuttgart 1961

Steingräber, Erich : 2000 Jahre europäische Landschaftsmalerei, München 1985

Walther, Ingo F. (엮은이), Ruhrberg, Karl : Kunstdes 20. Jahrhunderts, Köln 2005

Wetzel, Christoph : Das Reclambuch der Kunst, Stuttgart 2001

Wolf, Norbert : Landschaft und Bild, Passau, 1986

여행을 시작하며 편

Rücker, Elisabeth : Hartmann Schedels Weltchronik : Das größte Buchunternehmen der Dürerzeit, München 1988

Sehedel, Hartmann, Füssel, Stephan (엮은이) : Weltchronik 1493, Köln 2001

조토 디본도네 편

D'Arcais, Francesca Flores : Giotto, München 1995

Poeschke, Joachim : Wandmalerei der Giottozeit in Italien 1280-1400, München 2003

알브레히트 뒤러 편

Leber, Hermann : Albrecht Dürers Landschaftsaquarelle, Hildesheim 1988

Rebel, Ernst : Albrecht Dürer, München 1996

Schröder, Klaus Albrecht, Sternrath, Marie Luise (엮은이) : Albrecht Dürer (Ausst.-Kat.: Wien 2003), Wien, Ostfildern-Ruit, 2003

외르크 쾰더러 편

Niederwolfsgruber, Franz : Kaiser Maximilians Jagd- und Fischereibücher, Innsbruck 1987

Ramminger, Eva : Jörg Költerer: Ausst.-Kat. Inzing, lnnsbruck 1992

알브레히트 알트도르퍼 편

Stange, Alfred : Malerei der Donauschule, München 1964

Winzinger, Franz : Albrecht Altdorfer, München 1975

Wood, Christopher : Albrecht Altdorfer and the Origins of Landscape, London 1993

엘 그레코 편

Brown, Jonathan (엮은이) : EI Greco und Toledo, Berlin 1983

Davies, David (엮은이) : EI Greco, Ausst.-Kat. New York, London 2003

Seipel, Wilfried (엮은이) : EI Greco, Ausst.-Kat., Wien, Mailand 2001

디에고 벨라스케스 편

Bell, Kate (엮은이), Carr, Dawson W. : Velázquez, Ausst.-Kat. London 2006, Stuttgart 2006

Justi, Carl : Velázquez und sein Jahrhundert, Leipzig 1983

Warnke, Martin : Velázquez - Form und Reform, Köln 2005

요하네스 베르메르 편

Arasse; Daniel : Vermeers Ambitionen, Dresden 1996

Schneider, Norbert : Vermeer, Köln 1993

Wheelock, Arthur, K, Jr. (엮은이) : Johannes Vermeer, Ausst.-Kat. Den Haag, Stuttgart 1995

야코프 판 라위스달 편

Imdahl, Max : Jacob van Ruisdael – Die Mühle von Wijk, Stuttgart 1968

Silve, Seymor : Jacob Van Ruisdael : Master of Landscape, London 2005

카날레토 편

Links, J.G. : Canaletto, Stuttgart 1982

Pignatti, Terisio : Canaletto, Bologna 1979

Moshini, Vittorio (엮은이) : Canaletto, Bonn 1955

프란시스코 고야 편

Gassier, Pierre : Goya - Leben und Werk, Köln 1994

Hughes, Robert : Goya, München 2004

Schuster, Peter-Klaus ; Seipel,Wilfried (엮은이) : Goya - Prophet der Moderne, Ausst.-Kat. Berlin 2005, Köln 2005

카스파어 다피트 프리드리히 편

Jensen, Jens Christian : Capar David Friedrich, Köln 1999

Gaßner, Hubertus (엮은이) : Caspar David Friedrich - Die Erfindung der Romantik, Ausst.-Kat. Museum Folkwang, Essen 2006, München, 2006

Schmied, Wieland : C.D. Friedrich - Zyklus, Zeit und Ewigkeit, München, 1999

존 컨스터블 편

Lyles, Anne (엮은이) : Constable – The great Landscapes, Ausst.-Kat. London 2006

Smith, Peter D. : Constable, Naefels 1981

Reynolds, Graham : Constable's England, Ausst. - Kat, New York 1983

클로드 모네 편

Sagner-Düchting, Karin (엮은이) : Claude Monet und die Moderne, München, New York 2001

Wildenstein, Daniel : Monet-Der Triumph der Moderne, Köln, 1996

Suckale, Robert : Claude Monet – Die Kathedrale von Rouen, München 1981

귀스타브 카유보트 편

Distel, Anne (엮은이) : Gustave Caillebotte, Urban Impressionist, Ausst.-Kat. Paris, Chicago 1995

Palmbach, Barbara : Paris und der Impressionismus, Weimar 2001

조르주 쇠라 편

Düchting, Hajo : Georges Seurat, Köln 1999

Herbert, Robert L. : Seurat and the Making of La Grande Jatte, Chicago 2004

Wotte, Herbert : Georges Seurat - Wesen - Werk - Wirkung, Dresden 1988

빈센트 반 고흐 편

Arnold, Matthias : Vincent van Gogh – Werk und Wirkung 2Bde., München 1995

Brug, Anja : Vincent van Gogh, München 2004

Koldehoff, Stefan : Van Gogh – Mythos und Wirklichkeit, Köln 2003

에드바르트 뭉크 편

Eggum, Arne : Edvard Munch im Munch Museum Oslo, Leipzig 1998

Buchhart, Dieter (엮은이) : Edvard Munch - Zeichen der Moderne, Ostfildern 2007

Schröder, K.A., Hörschelmann, A. (엮은이) : Edvard Munch - Thema und Variation : Ostfildern 2003

폴 세잔 편

Grassi, Ernetso (엮은이) : Über die Kunst Gespräche mit Gasquet und Briefe, Hamburg 1957

Metro, Judy (엮은이) : Cézanne in Provence, Ausst.-Kat. National Gallery Washington 2006, New Haven 2006

Rewald, John : Cézanne - A Biography, London 1986

조르주 브라크 편

Georges Braque - Retrospective : Ausst.-Kat. Fonadtion Maeght, Saint-Paul 1994

Ponge, Francis; Malraux, André (엮은이) : Braque, Stuttgart 1971

Zurcher, Bernard : Braque - Vie et Oevre, Paris 1988

에른스트 루트비히 키르히너 편

Grisebach, Lucius (엮은이) : Kirchner - Ausst.-Kat. 1980 Nationalgalerie Berlin, München 1980

Grohmann, Will : E.L. Kirchner, Stuttgart 1958

Lüttichau, Mario-Andreas von ; Scotti, Roland (엮은이) : Farben sind die Freude des Lebens - Ernst Ludwig Kirchner, Ausst.-Kat. Davos 1999/2000, Köln 1999

안드레아스 구르스키 편

Beil, Ralf ; Feßel, Sonja (엮은이) : Andreas Gursky Architektur, Ostfildern 2008

Weski, Thomas : Andreas Gursky Ausst.-Kat. München 2007, Köln 2007

그들은 우리와 다른 눈으로 세상을 본다

지은이 | 플로리안 하이네

옮긴이 | 정연진

펴낸이 | 한병화

펴낸곳 | 도서출판 예경

편 집 | 서유미

디자인 | 스튜디오 미인

초판 인쇄 | 2012년 1월 31일

초판 발행 | 2012년 2월 10일

출판 등록 | 1980년 1월 30일 (제300-1980-3호)

주소 | 서울시 종로구 평창동 296-2 (새주소 : 서울시 종로구 평창 2길 3)

전화 | 396-3040~3 **팩스** | 396-3044

전자우편 | webmaster@yekyong.com

홈페이지 | http://www.yekyong.com

ISBN 978-89-7084-470-1(03600)